KB164205

현대 타이포그래피

현대 타이포그래피

비판적 역사 에세이　　　로빈 킨로스 지음　최성민 옮김

작업실유령

Modern typography: an essay in critical history
by Robin Kinross
Published by arrangement with Hyphen Press, London
Copyright © Robin Kinross, 1992, 2004, 2019
Korean translation © Workroom Press, 2020

책을 내지 않으신 분, 어머니에게

차례

서문 겸 인사말

『현대 타이포그래피』에 실린 글은 대부분 1985년부터 1986년 사이에 썼지만, 실제 초판은 1992년 말에야 출간됐다. 2판에서는 필요한 부분을 수정하고 갱신해 새로운 연구 결과를 반영했다. 판형을 줄이면서, 도판을 실은 장(14장)은 많이 고쳤다. 본문에서 크게 달라진 곳은 완전히 고치고 늘린 마지막 장(이 책 13장)이다. 초판 마지막 장은 제작이 지연되는 바람에 흠결이 생겼다. 한 시대에 쓰이고 다음 시대에 간행된 탓에, 당시 막 벌어지던 일을 회피하는 결론이 나올 수밖에 없었다. 1980년대와 1990년대 초에 일어난 격랑을 더 잘 돌아볼 수 있는 지금, 이 책에는 조금 더 쓸 만한 결론을 실었기 바란다. 범위를 넓혀 토론 중심부인 북부 유럽 외 문화권을—이탈리아, 스페인, 포르투갈, 동유럽, 스칸디나비아 지역은 물론, 유럽과 북아메리카 너머 세계를—설명하는 일도 고려했지만, 여건이 되지 않았다. 언젠가는 그렇게 『현대 타이포그래피』를 확장할 수도 있을 것이다. 그러나 어쩌면 그런 책은 성격과 명제가 다른 신간이 되어야 할지도 모른다. 이 책의 명제에 관해서는 초판 서문에서 한 말을 되풀이할 수 있다. 이어지는 세 문단에 이를 옮겼다.

이 책은, 글이 간략하고 주장이 압축적이라는 점에서, 에세이에 해당한다. 책에 실린 도판 역시 방대한 지역에서 일부만 신중히 골라 잠시 다녀온 나들이에 가깝다. 그러나 더 중요한 점은, 이 작업이 '시도하다'는 뜻에서 에세이라는 점이다. 어쩌면 이는 독일어 'ein Versuch'로 더 잘 새길 수 있을지도 모른다. 이 단어에는 에세이라는 뜻도 있지만, 그보다는 '시도'나 '실험'이라는 뜻이 앞선다. 여기에서 시도하는 바는 타이포그래피 역사 경향을, 따라서 실천 경향을 바꾸는 일이다. 물론, 내가 제안하는 방향 전환은 그리 새롭지 않다. 이 접근법을 이루는 요소는 이미 타이포그래피 역사에서, 그리고

6

실천에서 모두 제시됐기 때문이다. 또한 건축처럼 이미 철저히 검증된 인접 분야를 지적할 수도 있다. 곧 밝히겠지만, 내 주장은 여러 저자의 방대한 저작에 의존한다. 이 책은 그런 자료를 읽는 한 방법인—또는 독후감인—셈이다.

이 독후감은 특정한 시대적, 문화적 상황에서 쓰였다. '현대'가 죽었다는, 그리고 '탈현대'에 추월당했다는—또는 확장되고 수정되어 탈현대가 됐다는—주장이 흔히 나오는 상황을 말한다. 이런 배경은 관점을 정의하는 데 도움을 주었다. 작업을 구상하면서, 나는 현대성이 "지속 중인 기획"이라는 (위르겐 하버마스의) 가설을 깊이 새겼고, 이를 타이포그래피에 적용해 보려 했다.[1] 모든 역사가 상당 부분— 전부는 아니더라도—당대에 대한 반응이라면, 이 책이 쓰인 시대 상황과 준거를 분명히 밝혀 독자에게 이해와 응수를 구하는 편이 나으리라 생각했다. 책에 소개된 사실 관계와 사례도 이런 관점의 일부로서, 논지를 정의, 시험, 제한, 보강한다. 그런데 이런 과정은 신화적이거나 허구적인 속성을 띨 수 있고, 따라서 선별된 사례들이 마치 일정한 서술법에 따라 역사 발전 단계를 구성하는 것처럼 보일지도 모른다. 특히 이처럼 집약된 작업에서는 그런 위험이 더 커진다. 다만 허구적 패턴을 정립하거나 느슨한 매듭을 지나치게 단단히 조일 정도는 아니기를 바란다.

이렇게 모든 면에서, 이 책에는 뚜렷한 논지가 있다는 사실, 그리고 이 논지는 비판적 요소가 뒷받침한다는 사실이 분명하게 드러날 것이다. 이런 작업에는 목적성을 부여하고 역사를 실무와 일상에 연결해 주는 비판적 접근이 필요하다는 생각부터 이미, 책이 내놓는

1. 하버마스의 1980년 아도르노 상 수상 기념 강연 참고. 영어판은 「현대성— 미완성 기획」(Modernity: an incomplete project)이라는 제목으로 핼 포스터(Hal Foster)가 편집한 『탈현대 문화』(Postmodern culture, 런던: Pluto Press, 1985년) 3~15쪽에 실렸다. 13장에서 살피겠지만, 이 '현대성' 개념은 뜨거운 논쟁과 진지한 비판을 촉발했다. 그러나 나는 하버마스의 명제가 여전히 유익한 가설이라고 느낀다. 그런 출발점이 없었다면, 이 책을 포함해 많은 연구가 시작조차 하지 못했을 테니까.

제안에 속한다. 그러나 이런 명제를 서문에서 일일이 상술하기보다는, 관점과 접근법을 밝히는 데 첫 장을 할애하는 편이 낫겠다고 느꼈다.

이 책에서 내가 깊이 감사해야 할 사람은 초판에서와 같다. 내가 공부했고 이어 (1982년까지) 가르치기도 한 레딩 대학교 타이포그래피 그래픽 커뮤니케이션 학과에 진 빚이 크다. 책에 담긴 생각 대부분은 그곳에서 일상적 대화 주제였다. 하지만 이 학과는 물론 어느 관련자도 내가 쓴 글에는 책임이 없으며, 오히려 이 책은 그들의 반론을 자극하리라 상상—또한 희망—한다. 과거 레딩 동료 가운데 특히 신세를 진 사람이 있다. 한결같은 벗이자 토론 상대인 폴 스티프다. 제인 하워드도 초고를 꼼꼼히 비평해 주었을 뿐 아니라, 정신적으로도 지지해 주었다. 역시 과거 레딩 대학 동료이자 런던 세인트브라이드 인쇄 도서관 전임 관장 제임스 모즐리에게도 유익한 비평에 대해 감사한다. 이 도서관이 없었다면 책을 쓰지 못했을 것이다. 친근하고 박식한 직원들이 베풀어 준 도움에 이 책이 작은 답례가 되기 바란다.

『현대 타이포그래피』 초판은 네덜란드 쥐트펀에서 인쇄하고 제본했다. 하이픈 프레스 간행물 가운데 처음으로 그 나라에서 제작한 책이었는데, 이는 네덜란드 문화와 긴 인연을 맺는 계기가 됐다. 그곳에서 만난 여러 동료는 근사한 벗이 됐다. 그들을 일일이 거명하는 일은 비위에 거슬릴 듯하다. 그들의 성품과 작품이 책의 주제를 무심결에 예증한다는 점에서 더더욱 그렇다.

로빈 킨로스 / 런던, 1992년, 2004년

인쇄술을 발명한 이에게 축복을. 우리의 경이로운 혁명은
그 덕분이었으니.
　　루이 라비콩트리, 1792년

개체화 대신 표준화를.
한정판 대신 대중판을.
수동적 가죽 장정 대신 능동적 도서를.
　　얀 치홀트, 1930년

이성이라는 도구가 인간의 비이성적 총체에 입힌 상처는 더 철저한
이성으로만—모자란 이성이 아니라—치유할 수 있다.
　　테오도어 아도르노, 1953년

라비콩트리, 『세금 없는 공화국』 (La république sans impôts, 파리: ICS, 1792년).
케이츠 (G. Kates), 『'진리 동우회', 지롱드당, 프랑스 혁명』 (The 'Cercle Social',
the Girondins, and the French Revolution, 프린스턴: Princeton University Press,
1985년), 178쪽 재인용.

치홀트, 「신타이포그래피란 무엇이고 무엇이어야 하는가?」 (Was ist und was
will die Neue Typografie?), 『한 시간 인쇄 조형』, 7쪽. 『문집 1925~74년』 1권,
90쪽에 전재.

아도르노, 「대리인으로서 예술가」 (Der Artist als Statthalter), 『문학 비망록 1』
(Noten zur Literatur 1, 프랑크푸르트, 1958년), 184쪽.

1 현대 타이포그래피

현대 타이포그래피?

인쇄술이 현대화에 중요한 촉매였다면, '현대 타이포그래피'는 필요
없는 동어 반복인지도 모른다. 모든 타이포그래피는 현대적이지
않은가?[1] 문화사학자라면 필시 1450년, 즉 구텐베르크가 활판
인쇄술을 발명한 무렵을 기준으로 '중세 말'과 '근대 초'가 갈린다고
여길 것이다. 아무튼 거창하게 시대 구분법을 따지지 않더라도,
인쇄라는 새 기술은 본성상 현대적이었다고 간주할 만하다. 인쇄술은
대량 생산 기술이었다. 덕분에 글과 그림을 다량 복제할 수 있게 됐다.
필사본 역시 꽤 많은 양으로 복제되곤 했지만, 인쇄술은 더 근본적인
변화를 가져왔다. 수량과 속도도 그렇지만, 무엇보다 (인쇄 도중
인쇄기 조작에서 일어나는 차이나 글에 가할 수 있는 변화 조금을
무시하면) 복제 정보의 동일성을 보장했다는 점이 가장 근본적인
변화였다. 이 같은 생산물 표준화에는 인쇄술이 일으킨 어떤 혁신
못지않게 중대한 의미가 있었다. 현대 세계는 안정되고 정확한 정보
공유를 바탕으로 섰기 때문이다.

인쇄술 자체가 자재 규격화를 암시하고 요구했다. 만족스러운
결과를 얻으려면, 활자를 정확히 배열하고, 인쇄 압력을 고르게
유지해야 했으며, 그러려면 자재 규격화가 필요했다. 초기에는 한
인쇄소 안에서도 자재를 조정해 쓰는 일이 드물었으나, 그런 체계성은
인쇄술 본성에 내포되어 있었다. 이와 비슷한 맥락에서, 인쇄술은
분업화 요소도 함축했다고 할 만하다. 사실상 초기 인쇄소는 규모가

1. 앤서니 프로스하우그에 따르면, "'현대' 타이포그래피 원년은 1440년 무렵"이다.
「고대와 현대 타이포그래피」(Typography ancient and modern), 『스튜디오
인터내셔널』(Studio International) 180권 924호 (1970년), 60~61쪽. 킨로스,
『앤서니 프로스하우그―타이포그래피와 글』, 202~4쪽에 전재.

너무 작아 직능 분화가 일어나지 않았고, 또 시기와 지역에 따라서는 필사본에서도 여러 필생이 글 한 편을 나누어 적는 거친 분업화가― '페키아' (pecia) 시스템이―시행됐는데도 그렇다.

이런 조건에서, 우리는 적어도 타이포그래피라는 주제의 사회적 토대를 엿본다. 이 집약된 책에서, '타이포그래피'는 실질을 이루는 인간적, 물질적 현실을 벗고 마치 추상적인 개념처럼 나타날지도 모른다. 그러나 사회 현실이 아무리 타이포그래피 근본 성질을 그럴듯하게 일반화해 준다 해도, 단일 과정인 필기와 달리 인쇄가 적어도 판을 짜는 공정과 찍는 공정 두 단계로 이루어진다는 사실은 달라지지 않는다. 연속적 단일 행위와, 모르는 사람이 나누어 할 수 있는 일은 이 점에서 본질상 다르다.

이렇게 넓은 맥락에서, 인쇄술은 현대 형성에 근본 구실을 했다. 인쇄술은 지식을 전파하고, 그로써 중세적 태도에서 현대적 태도로 전환을 촉진한 주요 매체였다. 그리고 대량 생산, 표준화, 전문화, 분업화 등 현대적 성격을 내포한 기술이기도 했다.

현대성의 역사를 둘러싼 논쟁은 결론에 다다르지 못할 듯하다.[2] 현대성 개념 자체를 어떻게 정의하느냐에 따라 역사적 시점도 달라지기 마련인데, 대개 '현대'의 기점은 인쇄술 초창기보다 후대로 잡히곤 한다. 증기 기관 발명과 산업화, 또는 더 후대로 1차 세계 대전 등이 흔히 꼽히는 계기다. 이 책은 1450년이나 1800년, 1900년 또는 1914년이 아니라 1700년 무렵을 기점으로 잡는데, 이 또한 내가 내세우는 논지다. 인쇄술이 현대성을 내포하기는 했지만, 구텐베르크가 이를 완전히 또는 즉시 실현해 주지는 않았다. 인쇄술은 현대성을 가능하게 했지만, 타이포그래피에서 현대적이라 인정할

2. 이 논쟁을 다루는 자료는 방대하고 다양하다. 인쇄사의 시각은 아이젠스타인, 『변화의 동인으로서 인쇄 출판』, 683~708쪽 참고. 아울러, 페르블리트 (H. D. L. Vervliet), 「구텐베르크인가 디드로인가? 세계사적 요인으로서 인쇄술」 (Gutenberg or Diderot? Printing as a factor in world history), 『콰이렌도』 (Quaerendo) 8권 1호 (1978년), 3~28쪽도 참고. 내 논지를 대체로 뒷받침해 주는 개론이다.

만한 태도는 인쇄술이 발명되고 250여 년이 지난 다음에야 비로소
등장했다.

나는 이렇게 판단하는 결정적 근거를 지식과 의식 표명 준비
여부에서 찾는다. 그런 현대적 태도가 등장하기 전에도, 인쇄인은
제 일을 또렷이 의식했을 것이다. 이 점은 그들이 제대로 인쇄한
책만 보아도 알 수 있다. 꽤 수준 높은 의식적 계획이나 디자인 없이
그처럼 긴 글을 처리하기는 어려웠을 것이다. 현존하는 증거는—
배열표, 교정쇄, 레이아웃 도면 등은—거의 없지만, 그런 도구가
필시 쓰였으리라는 추측은 해봄 직하다. 일정한 형식을 재활용하는
관행도 상상할 만하다. 그러나 이런 지식은 공유되지 않았다. 시대가
시대였으니만큼, 초기 인쇄인은 제 활동을 비밀로 감쌌다. 여기에는
(경쟁 우위를 지키려는) 실용적 이유뿐 아니라, 사이비 '검은 마술'
같은 인상을 조장하려는 뜻도 있었다. 이 별명이 그처럼 오랜 세월
통용됐다는 사실에서, 우리는 인쇄술에, 어쩌면 본성에 끈끈히
엉겨 붙은 경이와 신비를 확인한다. 뜻 없는, 뒤집힌 형상에 종이가
올라가면—순식간에—매끄럽고 뜻깊은 글과 그림이 나타난다.
더군다나 이 과정은 끝없이 되풀이할 수도 있다. 하지만 '검은 마술'은
비밀 결사처럼 조직된 업계 사업이었다. 비밀스럽고, 남성 중심이고,
변화를 완강히 거부하는 인쇄 업계를 말한다. 이 책에서 '업계'는,
인쇄술의 근간으로서, 대사는 별로 없어도 꽤 중요한 배역을 맡는다.
좋게 말해, 업계는 지식을 탄탄히 보존하는 구실을 했다. 그러나
한편으로는 장애물이기도 했는데, 특히 총명한 외부인이 제작과 출판
공정을 통제하려 할 때 그랬다.

오랜 세월에 걸쳐 진행된 인쇄 업계 분화는, 인쇄소에서 편집
부문이 떨어져 나와 오늘날로 치면 출판사 사무실로 옮겨 가는 일에서
출발했다. 이 분업화와 함께 인쇄술은 개방됐다. 비밀이 밝혀지기
시작했다. 그리고 잠정적으로 이 시점을 '인쇄술'과 '타이포그래피'가
분리된 시점으로 잡아도 좋다. 두 말뜻 차이는 조지프 목슨이 『기계
실습』을 발행한 17세기 말부터 비슷한 논의에 함축되곤 했지만,

누구도 정확히 설명한 적은 없다. 간단히 말해, 차이는 재료를 직접
다루는 암묵적 실기('인쇄술')와, 지침을 통해 의식적으로 생산물을
통제하는 행위('타이포그래피')에 있다.

이런 차이를 고려하면, '현대 타이포그래피'는 정말 동어
반복이라고 할 만한다. 인쇄술이 타이포그래피로 변한 시기가 곧
인쇄술이 현대화한 시기이기 때문이다. 인쇄 관련 지식이 전파되며,
인쇄술 자체도 현대화했다. 실무 설명서가 간행되고, 재료와 공정
분류법이 정착되고, 자재 규격이 확립되어 교환과 결합이 쉬워지고,
역사가 기록되면서 인쇄 관련 지식이 확산했다. 17세기 말 (특히)
영국과 프랑스에서 일어난 이 현상은 인쇄술에 함축된 의미를
실현했다. 인쇄술을 수단 삼아 인쇄술 자체를 논하려는 노력이 그런
결과를 낳았다. 인쇄술 안내서와 역사서가 발행되고, 표준 도량형이
도입되면서, '검은 마술'은 계몽됐다. 이 과정은 여전히 진행 중이다.

미리 밝히건대, 이 책은 서구 타이포그래피로, 그중에서도 로마자
타이포그래피로 범위를 한정했다. 이 역시 내 논지와 관계있다.
요컨대 '현대'와 '서구'는 너무 넓게 중첩된 나머지 동의어가 되다시피
했다는 논지다. 연대별 구성과 나란히, 책은 지리적 궤적을 따라,
시기마다 중요하게 떠오르는 나라를 (또는 문화권을) 짚어 나간다.
그러나 현대화는 곧 동질화이기도 해서, 이제 민족 문화의 경계는 무척
흐릿해진 상태다. 최근 현실을 더 포괄적으로 논하려면, 동아시아
타이포그래피가 처한 상황과 다국적 기업이 전 세계에 끼치는 영향도
고려해야 할 것이다.

역사 접근법

인쇄술과 타이포그래피의 역사에 접근하는 방법에는 몇 가지가
있는데, 목적은 각기 다르다. 주요 흐름은 아래처럼 분별할 수 있다.
(사례는 15장, 출원 설명에서 밝힌다.)

첫째, 인쇄사. 기술 발전 과정을 주제로 삼고, 대체로 인쇄 기자재
역사에 치중한다. 사라진 기술의 자재와 공정을 보존하고 기록할
필요가 생기면서, 지난 수십 년 사이에 등장했다.

19세기 말 등장해 역사가 더 긴 서지사(書誌史)는 인쇄된 책과
전파 경로를 연구한다. 인문학 분과로서, 도서에 관한 지식을
뒷받침하는 데 필요한 물적 토대로서 인쇄술에 관심을 둔다.

셋째 역사는 최근 전문 역사가 사이에서 문화사의 한 측면으로
떠올랐다. 인쇄술, 특히 실체화한 '책'이 핵심적 역사 변동
요인이었다는 인식을 배경으로 한다. 이런 지적 초점 외에 사회적
측면도 있다. 인쇄 출판 업계에는 잘 보존된 문헌이 많은 편인데, 이런
사료를 검토하면 과거를 보는 통찰을 풍부하게 얻을 수 있다는 점이다.

끝으로, 가장 모호하고 내실 없는 분야가 바로 타이포그래피사다.
인쇄사가 기계류와 인쇄 업계에 초점을 두고, 대체로 업계 내부에서
생산됐다면, 타이포그래피사는 인쇄물과 디자인에 집중한다.
여기에서 특화한 연구 분야가 바로 활자체 역사다. 이는 판본 감정을
다루는 일부 서지학자의 관심을 끌기도 했지만, 실질적 동기는 흘러간
서체를 활자로 제작하거나 리바이벌하는 일을 촉진하는 데 있었다.
타이포그래피사는 실무 타이포그래퍼 손으로 쓰이곤 했는데, 그들이
출현한 일과 타이포그래피사가 형성된 과정에는 밀접한 관계가 있다.
이런 결합이 낳은 결실은 양면적이었다. 실무와 역사가 생산적으로
상호 보완해 배출한 모범을 지적하곤 하지만, 조악한 연구 방법과
얄팍한 디자인관으로 불구가 되어 버린 책 역시 장 하나를 채울 정도로
많다. 이 역사는 인쇄에서 미적 측면을 유일하게 인정하는 분야지만,
감상 말고는 아무 수고도 들이지 않는 경향을 보인다. 시각적
측면에 무지하고 기계 부품에 집착한다고 인쇄사가를 비웃을지
몰라도, 최소한 그들은 서고에서 제대로 시간을 보내는 사람들이다.
타이포그래피사는 작품을 복제하고 의례적으로 찬사나 경멸을 표하는
데 그치는 경향이 있다.

이 책은 타이포그래피사 범주에 속하지만, 이 장르의 기존 모델을
비판한다. 다른 부문 역사와 건축, 디자인, 나아가 일반 사학과 이론
등 타이포그래피 외 연구 분야에서 빌린 통찰이 이런 비판을 일부
뒷받침해 주었다. 그러나 여기에서 기존 타이포그래피사의 관성을

깨려는 시도는 단서와 제안에 그칠 수밖에 없다. 이를 완수하려면,
타이포그래퍼, 인쇄인, 고객, 일반 대중 사이에서 일어나는 일상적
상호 작용을 여러 해 연구해야 한다. (특히 마지막 항이 중요하다. 이
책을 포함해 타이포그래피사 저작에서 빠진 요소가 바로 독자 또는
인쇄물 사용자다.) 더 수월하고 현실적인 과제는, 간략히 윤곽을 잡고
꼭 필요한 세부 내용을 채움으로써, 현재 조건에서 추구할 수 있는
타이포그래피사의 새 방향을 시사하는 일이다. 바로 이 에세이가
겨냥하는 목표다.[3]

이 책의 접근법

현대성을 중심 주제로 삼으면, 타이포그래피사에서 지배적인
패턴을 저절로 문제 삼게 된다. 이 패턴은 어느 나라보다 영국에서
두드러졌지만, 하필 영국은 타이포그래피사의 주산지이자
수출국이기도 했다. 기존 역사는 이른바 전통 타이포그래피를
정상으로 가정한다. 현대 타이포그래피는 언급하는 일도 드물지만,
그런다 해도 '현대주의'만 불러내 이상한 변종으로 간략히 취급하는
정도다. 현대주의 타이포그래피는 한가한 예술가들이 출판이라는
잔잔한 호수에 뛰어들어 전통과 관습을 파괴한 난동이라는 식이다.
(타이포그래피의 본류는 도서 출판에 있다는 암묵적 전제 역시 기존
타이포그래피사의 특징을 이룬다.) 이런 시각은 스탠리 모리슨이
가장 명쾌하고 영향력 있게 표명했고, 타이포그래피 관련 논의
전반에, 심지어 현대 또는 현대주의 타이포그래피를 진지하게 다루는
소수 저작에도 스며 있다. 예컨대 '현대 타이포그래피 선구자'나
'바우하우스 타이포그래피'는, 은연중에 암시만 되는 당대 전통
규범이나 역사적 전례와 연결하기는커녕, 오히려 공중에 붕 뜬
존재로 고립해 다루는 책이 많다. 이 책은 이런 이분법을 부수고,

3. 지면 제약과 꽤 높은 논의 수준을 감안할 때, 이 책에서 인쇄 공정이나
타이포그래피 용어를 자세히 설명하기는 부적절하다고 판단했다. 이 분야를 처음
접하는 독자는 시중에 있는 인쇄, 타이포그래피 개론서를 참고하기 바란다.

전통적 타이포그래피에도 현대적 요소가 있으며, 단순히 '현대적'이라
분류되는 예에도 엄연한 전통이 있음을 밝히려 한다.

이 책이 강조하는 바가 다른 책과 다르다면, 이는 생산물에서
(그리고 생산물의 외관을 안일하게 보여 주는 도판에서) 제작을
뒷받침하는 생각으로 주의를 돌린 결과다. 하지만 14장은 생산물로
나온 증거를 다루는 전략을 취한다. 여기에서 논하는 생산물은 인쇄된
지면, 인쇄기, (불안정한 개념인) '활자체', 컴퓨터 언어 등 설명이
필요한 물건이라면 무엇이든 포함한다. 생각을 강조하는 태도는
현대성의 구성 요소에 관한 명제와 연관된다. 단순한 실천이나 단순한
생산물이 아니라 토론, 설명, 정리가 바로 현대성의 구성 요소라는
명제다. 이런 관점에서 볼 때, 현대성을 서술하는 역사라면 사람이
하는 말과 실천이 낳은 생산물을 모두 대등한 소재로 삼아야 한다는
점이 분명하다.

사유를 강조하는 데는 다른 측면도 있다. 그로써 역사가는 단순한
결과물 복제를 넘어 디자인 과정에 더 다가갈 수 있다. 디자인의
본질이 결과물에 있다고 믿는 사람에게는 이상한 소리처럼 들릴
것이다. 그런데 이는 사전적으로나 은유적으로나 피상적이고,
디자인을 장식으로 치부하는 시각이다. 지루한 본문은 빼고 예쁜
장식물 테두리만 편안하게 즐기자는 것이다. 이 에세이는 '디자인'을
명사가 아닌 동사로 본다. 디자인을 행위이자 과정으로 이해한다.
그렇게 볼 때, 생각은 잉크 찍힌 종이에 버금가는 실체를 띤다.

이렇게 생각과 의도를 강조하면, 생산물을 우선할 때보다 명확한
시각을 제시할 수 있다는 사실도 이점이다. 덕분에 요약이 한결
쉬워진다. 논의할 만한 생산물은 방대하지만 실제로 검토할 수 있는
자료는 임의로 고른 몇몇에 불과한데, 이들을 쳐다만 본다고 그처럼
명확한 시각을 얻을 수는 없다. 타이포그래피 역사가가 접할 수 있는
사료가 한정되다 보니, 중요하다고 인정할 만한 역사적 작품 목록을
구성하고픈 유혹이 일었을 것이다. 원본 확인 없이 책에서 책으로 옮겨
다니는 도판들을 두고 하는 말이다.

물론, 생각에 기대는 역사에 대해서도 무시하기 어려운 반론이
있을 법하다. 사람은 말한 그대로 행동하지 않기에, 사람이 한 말을
당연한 진실로 간주하고 이를 바탕으로 행위를 추론해 내면 이상화와
왜곡이 따를 수밖에 없다. 그리고 그처럼 사유를 강조하다 보면, 말
잘하고 출판계에 연고를 둔 사람이 부당하게 두드러질지도 모른다.

첫째 반론에는, 논쟁의 맥락을 파악하고, 사람이 하는 일에는
임의성, 혼란, 야심, 기만, 순진한 희망이 뒤섞이기 마련임을 인정하는
현실적 태도로 응할 것이다. 궁극적 목표는 생각을 생산물에, 그러나
최종 결과물뿐 아니라 모든 산물에 연결하는 총체적 역사에 두어야
마땅하다. 최종 결과물은 디자인 행위에서 눈에 띄는 일각일 뿐이다.
그들 너머와 아래에는 (교정쇄, 배열표, 가제본 등등) 방대한 자료가
있는데, 이들은―찾을 수만 있다면―디자인 과정을 어떤 완성품보다
많이 드러내 준다. 여러 타이포그래피 역사서가―이 책도 예외는
아니지만―중간 산물에 그처럼 무관심하다는 사실에서 다시 한번
얄팍함을 확인할 수 있다.

생각을 강조하는 접근법에 대한 둘째 반론은―즉, 조리 있는
사람이 부당하게 두드러진다는 반론은―사실상 이 책이 내세우는
적극적 논지에 대한 반론이나 마찬가지다. 타이포그래퍼는 실기에
비판적 성찰을 통합해야 한다는 주장을 말한다. 책에서 소개하는 인물
역시 같은 근거로 선정했다. 이 책은 실기에 관해 또렷이 의사를 밝힌
타이포그래퍼를 특히 조명한다. 물론, 여기에도 단순히 숭배 대상을
위대한 창조자에서 위대한 발표자로 바꾸는 데 그칠 위험은 있을지
모른다. 이 책이 개인에게 일정한 영예를 허락한 것은 사실이지만,
개인숭배는 전혀 의도하지 않았다. 영웅을 떠받드는 역사와, 반대로
사람 흔적이 전혀 없는 역사를 절충하는 길은, 아마 개별 사례를
비판적으로 검증하는 데서 찾아야 할 것이다. 단지 한마디 한
것만으로는 부족하다. 말은 검증해야 한다. 글쓰기가 올바른 실천의
조건이라는 뜻은 아니다. 그러나 탐문, 반성, 토론이 디자인과 제작을
향상시킨다는 점은 분명히 밝히고 싶다. 제작에 동원된 생각을 반드시

글로 쓰거나 출판하라는 법은 없고, 말로조차 밝히지 않는 일이
잦으나, 생산물에는 반드시 흔적이 남기 마련이다. 따라서, 만든 이는
말이 없어도, 생산물은 스스로 '의사를 밝힐' 줄 안다. 몇몇 전근대 펀치
제작자, 또는 무수한 무명 조판 기술자를 떠올려 보자.

결국, 이 에세이가 의사 표현을 선호하는 데는 논쟁을 촉발하려는
의도가 분명히 있는 셈이다. 같은 정신에 따라, 이 책은 편집 수준,
글과 그림의 내용, 정확한 전달에 가치를 두고, '심미성'은 아예 논하지
않거나, 앞서 밝힌 인쇄술 선결 과제에 비추어서만 해석한다. 아마
이로써 내가 어떤 기준으로 소재를 골랐는지, 그리고 어떤 이유로
타이포그래피사에 단골처럼 등장하는 몇몇 인물을—배스커빌과
보도니, 켐스콧 이후 개인 출판사 등을—그처럼 홀대하는지도 설명될
것이다. 그들의 명성은, 독서가 아니라 감상용 또는 투자용으로
만들어져, 정확한 내용이 의심스럽고 얄팍한 책들에 기대는 까닭이다.
몇몇 (얀 치홀트, 에릭 길 등) 권위 있는 타이포그래퍼가 보인 비판과
의혹에도, '순수 인쇄' 숭배와 그에 따른 표제지 물신화는 여전히
사라지지 않은 듯하다. 그처럼 자기만족에 빠진 기념비를 마주하면,
차라리 활기를 조금이나마 보이는 작업으로 눈길을 돌리고 싶어진다.

산물을 보이는 것도 책이 논하는 개념에 구체성과 뿌리를 더하는
방법일 것이다. 그 목적에서 에세이의 시각 요소를 이루는 도판을
마련했다. 그 제작 의도와 방법은 뒤(242~43쪽)에 간단히 밝혔다.

책 내용은 기존 문헌 자료에 크게 의존하는데, 그중에는 주제와
직접 상관없는 자료도 있고, 심지어 꽤 거리가 먼 예도 있다. 썩
바람직한 상황은 아니다. 이미 여러 차례 언급된 (그리고 왜곡된)
내용을 되풀이할 위험이 크기 때문이다. 적어도 이를 솔직히
인정하고, 출전을 공개해 논의할 필요가 있을 듯하다. 15장과 16장을
이런 용도에 썼다. 독자가 지식을 넓히도록 돕는 한편, 책이 전하는
목소리가 실은 여럿과 대화하는 한 화자의 목소리에 불과함을
시사하려고 마련한 장이다. 이 목소리는 비판적 논의와 비판적 실천을
자극하고픈 욕망에서 글로 쓰였다.

2 계몽의 기원

첫 안내서

'인쇄술'과 '타이포그래피'가 분리되는 조짐은 '타이포그래퍼'를
처음으로 정의했기로 유명한 구절에서 찾을 수 있다.『기계 실습―
또는 인쇄술에 적용되는 수작업 안내서』(1683~84년)에서, 조지프
목슨은 이렇게 말했다. "디 박사가 목수를, 건축가가 석공을
뜻하지 않는다면, 내가 말하는 타이포그래퍼도, 천박한 용법과
달리, 인쇄공을 뜻하지 않는다. 여기에서 타이포그래퍼는, 스스로
판단하고 성실히 사유해 타이포그래피 관련 수작업과 물리적 조작
모두를 처음부터 끝까지 수행할 수 있는 자, 또는 다른 사람 작업을
감독할 수 있는 자를 가리킨다."[1] 그런 뜻에서 몇몇 초창기 인쇄인,
즉 '인쇄공'이라 불리기는 했지만 제작팀보다 감독 구실을 했던 사람
역시 '타이포그래퍼'였다고 할 만하다. 알두스 마누티우스 등 학자
겸 인쇄인이 좋은 예다. 그러므로 목슨은 인쇄술 기원에 뿌리를 두는
직능 하나를 명시한 셈이다. 본성상, 인쇄술에는 공정을 조율하거나
관리하는 사람이 필요했다. 이는, 1장에서 제기한바 인쇄술에
현대성의 씨앗이 있었다는 생각을 떠올려 준다.

　목슨의 정의는 인쇄술을 최초로 논한 본격 논문 첫머리에 실렸다는
점에서 가치가 더 크다.『기계 실습』을 통해 인쇄술은 처음으로 진지한
이론적 취급을 받았고, 따라서 무의식 상태에서 벗어나게 됐다. 다름
아닌 철저히 실용적인 안내서로서,『기계 실습』은 활자 제작과 조판,
인쇄 공정을 꼼꼼히 설명했다. 그러나 이론적 차원을 피할 수는
없었다. 그래서 서문은 인쇄술의 발명과 발전 과정을 간단히 소개했다.
처음으로 인쇄인은 자신이 하는 일의 역사를 얼마간 알게 됐고, 따라서

1. 목슨,『기계 실습』, 11~12쪽. 목슨의 언급은 존 디(John Dee)와 그가 편집한
『유클리드』(1570년) 서문을 암시한다.

맹목적 '실기'를 넘어설 수 있었다. 게다가, 조작법을 기술하고 기기
부위에 정식 명칭을 붙이려는 노력은 실기에 새 질서를 부여할 수밖에
없었다. 복제 공정이자 초보적 대량 생산 공정으로서, 인쇄술은 체계와
표준화를 암시했지만, 개별 공정 사이에―예컨대 활자 제작소와
인쇄소 사이에―호환성은 없다시피 했다. 인쇄술의 본질인 모듈러
생산을 제대로 실현하고 활용하려면, 공통 명명법과 표준형을 세우고
정해야 했다. 그런 수준에 이르려면 정보 공개와 토론이 필수적이었다.
바로 이 지점이 여기에서 말하는 '현대성'의 본질 요소를 마주치는
곳이다. 안으로는 조작에 질서를 부여하면서, 밖으로는 세계에
내보이는 얼굴을 통해, 현대 타이포그래피는 합리성을 지향한다.

목슨은 어떤 타이포그래피 합리화 방안도 뚜렷이 주창하지 않았다.
방법을 설명하고 지식을 전하는 데만 관심을 두었을 뿐이다. 그런
점에서, 그는 '실용 지식인' 계보의 선두에 있었다. 체계를 세우려는
(특히 프랑스의) 야심 없이, 영국에서 이어진 경험주의 전통을
말한다. 목슨이 명시적 이론에 가장 근접하는 곳은 글자를 활자로
디자인하고 제작하는 법을 기술하는 대목이다. 그가 책을 쓰던 당시,
활자 제작소 사이에는 활자 크기 표준에 관한 합의가 전혀 없었다.
'활자 높이'(height to paper)나 활자 몸통 크기를―따라서 활자 상
(像) 크기를―불문하고, 상황은 매일반이었다. 이미 국제 활자 시장이
있었고, 이를 몇몇 대형 활자 제작소가 지배했지만, 공통 명명법은
쓰이지 않았다. 표준 타이포그래피 도량형은 말할 나위도 없다. 아무튼
당시는 한 국가 안에서조차 (타이포그래피 외) 일반 도량형도 확실히
정해지지 않은 때였다. 목슨이 제안한 활자 디자인 보조법은 "활자
몸통을 마흔둘로 고르게 나눈다고 상상(몸통이 아주 크지 않은 이상
그런 분할은 물리적으로 불가능하므로)해 보자"는 것이었다. 몸통을
일곱 등분하고, 각 단을 다시 여섯 단으로 세분하는 방식이었다.[2]
이 체계를 바탕으로 문자 비례를 계산하고, 그로써 다양한 크기와
다양한 문자에서 규칙적 외형을 얻을 수 있다는 논리였다. 그러나

2. 목슨, 『기계 실습』, 91쪽.

이 척도를 다른 일반 도량형과 연계하거나, 타이포그래피 고유
도량형을 고안하려는 시도는 없었다. 당시만 해도 활자나 간격 자재
등 타이포그래피 요소를 연계하는 원칙은 여전히 느슨해서, 대개는
크기가 다른 활자마다 고유 명칭을 붙여 쓰곤 했는데, 적어도 이
명칭은 인쇄 용어로 인정받았다. 거기에도 일정한 질서는 있었고,
그런 점에서는 20세기에 마침내 등장한 포인트법의 바탕이었다고도
할 만하다. 예컨대 전통적 영국식 활자명 '파이카'는 '12포인트'로,
'더블 파이카'는 '24포인트'로 변환됐기 때문이다. 목슨은 이런 명칭에
영국식 피트 단위와 연계된 수치를 부여하자고 제안했지만, 이는 기존
관행을 얼추 갈무리하는 수준이었다.[3]

문자 합리화

목슨 이후, 그의 책과 무관하게, 다음 세기 프랑스에서 타이포그래피
실기에 더 정연한 질서를 부여하려는 시도가 몇몇 일어났다. 첫째는
'왕의 로먼' (Romain du Roi) 디자인이다. 서체 역사에서 이 과제는
여전히 작은 일화로만 취급되지만, 실제 야심은 훨씬 컸다. 이 사업은
신생 과학 한림원이 착수한 수공예 현황 (나아가 개선 방안) 조사에서
출발했다. 1693년에는 특별 위원회가 만들어지고, 1699년에는 경과를
설명하는 보고서가 나왔다. "우리는 모든 기술을 보존해 주는 기술, 즉
인쇄술에서 시작했다. 한 부문을 맡은 자크 조전은 먼저 사어(死語)와
활어(活語)를 불문하고 모든 언어 관련 문자를 수집하는 작업에
착수했는데, 언어별 첨부 자료에는 천문학, 화학, 대수학, 음악 등 각종
과학 고유 부호도 포함됐다. 다음으로, 그는 단순한 설명에 그치지
않고, 되도록 보기 좋은 프랑스어 알파벳을 한림원에 제시했다."[4]

3. 목슨, 『기계 실습』, 21쪽과 편집자 주.
4. 잠 (A. Jammes), 「한림원과 타이포그래피」 (Académisme et typographie: the
making of the romain du roi), 『인쇄사 학회지』 (Journal of the Printing Historical
Society) 1호 (1965년), 73쪽. 이 상에서는 위 논문과 함께 모즐리(J. Mosley)의
치밀한 근작, 특히 『타이포그래피 페이퍼스』 (Typography Papers) 2호 (1997년)
5~29쪽에 발표한 「프랑스 한림원과 현대 타이포그래피」(French academicians and
modern typography: designing new types in the 1690s)을 주로 참고했다.

그렇게 인쇄술을 위시한 실업계 현황 파악에서 출발한 과제가, 이제 왕의 로먼이라는 특정 서체 디자인에도 관여하게 됐다. 서체는 먼저 동판에 새긴 형태로 만들어졌는데, 시간이 흐르며 (1718년까지) 동판 수도 늘어났고 형태도 수정됐다. 펀치와 활자도 있었는데, 이들은 동판에 새긴 초기 서체에 근거했고, 1702년 왕립 인쇄소 간행 도서 『루이 14세 왕실 훈장』을 찍는 데 쓰였다. 다시 말해, 한림원 특위는 사실상 군주를 위해 활동했던 셈이다. 왕립 인쇄소는, 오랜 '왕실 지정 인쇄소' 전통을 공식화해, 1640년 리슐리외가 설립한 기관이었다. 이 협업은 정치권력과 학문적 권위를 중앙에 집중하는 프랑스 특유의 현상을 잘 보여 준다. 영국인 목슨은, 왕립 학회 '특별 회원'이었는데도, 자기 실업이 있는 개인 자격에서 책을 썼다.

한림원 특위 활동은 두 측면에서 인쇄술에 체계적 요소를 도입했다. 1차 연구에서, 세바스티앵 트뤼셰는 왕립 인쇄소 활자 비례표를 작성해 (1694년 6월 13일) 위원회에 제출했다. 그는 활자 명칭과 피트 값을 연계한 목슨보다 한 걸음 더 나아가, 명칭별로 7.5단에서 192단(포스터용 활자)까지 20단계에 걸쳐 단위 값을 부여했다. 이 단위는 일반 도량형과 미처 연계되지 않았다. 그러나 훗날 (1695년 8월 6일) 작성된 문서에서는 당시 통용되던 '리뉴'(ligne, 프랑스식 인치인 '푸스'[pouce]를 12로 나눈 단위)와 연계됐다. 이 체계는 수정을 거쳐 제작일이 불분명한 도판 「활자 종류 및 크기 계측도」에 제시됐다 (192~93쪽 사례 1). 이 도표가 정식으로 출판된 적은 없지만, 교정쇄나 부속 도판은 몇몇 도서관에 남아 있다.

'활자 종류 및 크기 계측도'라는 제목은 과장이 아니었다. 도표는 활자 크기뿐 아니라, 엑스자 높이, 대문자 높이와 어센더 높이— 여기에서 두 값은 같다—디센더 길이 등 활자 부위는 물론, 활자 면 (面)에서 위아래 여백에 이르는 다양한 요소를 크기순으로 질서 정연하게 제시한다. 모든 값은 1/204리뉴로 적었다. 흔히 한림원 특위는 이상주의적이고 비현실적인 이론가 집단으로 치부되곤 했지만, 도표가 제시한 체계는 타이포그래피를 섬세하게 이해하고

이를 바탕으로 매우 깊은 실용적 가치를 품었다. 이 작업을 연구한
주요 사학자가 논문에서 인용한바, 자크 조전은 작업을 설명하는
글에서 "개방적이고 민감한 실험가"를 자처했다. "경험에서 볼
때 적당한 문자는 부분들의 조화로 이루어지고, 조화를 결정하는
불가사의한 성질(un je ne sais quoi)은 대체로 규정하기보다 느껴야
한다."⁵

　다음으로, 왕의 로먼에서 더 유명한 특징은 동판 문자를 작도하고
표상하는 데 쓰인 그리드였다. 최초 시안에서 이 그리드는 대문자를
기준으로 64개 (8×8) 모눈으로 구성됐다. 나중에는 각 단을 6단으로
세분해 2천304개 모눈을 썼다. 아무리 형태가 단순하고 크기가 큰
활자라도, 실제 펀치를 제작하는 데 이런 체계는 필시 쓸모가 없었을
것이다. 아무튼,『루이 14세 왕실 훈장』에 쓰인 활자는 동판이 다
새겨지기도 전에 제작된 제품이었다. 동판은 오히려 이론적인
면에서 중요했다. 관습에 얽매이지 않고 합리적 원리에 따라 문자를
디자인하면 어떤 결과가 나올지 예시하는 기능이었다. 예컨대 어떤
동판에서 이탤릭 문자는 사각형 모눈을 일정 각도로 기울여 얻은
'사체'(斜體)로 작도됐다. 그런 점에서, 왕의 로먼는 20세기 말 활자
디자인과 본문 조판이 처할 상황을 무심결에 예견했던 셈이다.

　첫 프랑스어 인쇄술 안내서는 1723년 간행됐다. 마르탱 도미니크
페르텔이 쓴『인쇄술 실용 과학』이다 (194~95쪽 사례 2). 발행인을
겸한 저자는 도서를 별로 취급하지 않는 상업 인쇄 업자였다. 프랑스
북부 소도시 생토메르에서 활동하던 페르텔은, 강력한 중앙 한림원이
누리던 혜택과 거리가 멀었다. 게다가 그는 대도시 사람 목슨과도
뚜렷이 대비된다. 두 사람 모두 동료 인쇄인과 수습공을 위한 실용적
안내서를 썼지만, 목슨이 기자재와 "수작업"을 강조한 반면, 페르텔은
(대체로 도서 인쇄를 다루면서) 본문 체계에 초점을 두었다. 페르텔의
작업을 통해, 활자 크기와 양식, 소제목, 부속문, 공백, 장식, 약물 등
타이포그래피 장치로 문자 정보를 구조화하는 법에 관한 의식적

　5. 모즐리,「프랑스 한림원과 현대 타이포그래피」, 13쪽.

관심이 처음 등장했다. 이 책에는 대표적 배열을 보여 주는 몇몇
표본 지면이 설명과 함께 실렸다. 게다가 지은이는 제 글을 재료 삼아
타이포그래피 기술을 소개했다. 예컨대 정오표 자체를 그런 표의
모범으로 제시하기도 했다. 이렇게 모든 면에서, 페르텔의 안내서는
타이포그래피 원리를 이해하고 다른 사람에게 설명하려는, 새로운
합리적 태도를 대표했다.

포인트법

한림원 특위 제안 가운데 일부는, 비현실적 노고였다는 조롱을 받아
가며, 피에르 시몽 푸르니에의 작업에 다시 등장했다. 푸르니에는
형이 운영하는 활자 제작소에서 활동을 시작했는데, 당시 (1730년경)
그곳은 르 베(Le Bé)의 자재를 사들인 상태였다. 한때 프랑스에서
중요한 활자 제작소였던 르 베에는 16세기 모형(母型)에서 떠낸
진품 가라몽과 그랑종 활자가 있었다. 푸르니에는 1730년대에
파리에 독자적 활자 제작소를 세우고, 1736년 첫 표본을 발행했다.
1737년에는 활자 비례표를 펴내기도 했다. 이 도표는 한림원 도표보다
늦게 나왔지만, 미발표 원고밖에 없던 한림원 도표를 푸르니에가
참고했다는 증거는 없다. 창업 상황은 아마 푸르니에가 그런 제안을
내놓기에 좋은 배경이었을 것이다. 더군다나 그가 활동하던 당시는,
페르텔의 책이 시사하듯, 인쇄술에 관한 의식이 높아지던 시기였다.
앞서 1723년에는 프랑스 출판계에 '활자 높이' 표준을 수립하라는
시행령이 내려오기도 했다. 푸르니에는 이를 받아들였지만, 다른
주요 활자 제작소와 인쇄소는 재투자 비용을 우려해 저항했고, 결국
시행령은 실효를 거두지 못했다.
 푸르니에가 1737년에 내놓은 제안은 활자 몸통 크기에 단위 값을
부여했다. 그는 1리뉴를 6'포인트'로 세분함으로써 타이포그래피
단위를 푸스와 리뉴에 간단히 연계했다. 따라서 1인치는 72포인트로
나뉘게 됐다. 그리고 이 제안은 훗날 영어권 표준 도량형에서 바탕이
됐다. 1742년 푸르니에는 『인쇄용 문자 표본』을 출간했는데, 이

책에는 그가 앞서 발표한 비례표가 전재됐다. (이 체계가 종이에 다소
거칠게 찍은 눈금에 의존했다는 사실에서, 당시 통용되던 정확성
기준이 느슨했음을 짐작할 수 있다.)『인쇄용 문자 표본』은 무엇보다
푸르니에 주조소에서 제작한 활자 표본집이었지만, 이외에 간략한
인쇄사, 제시된 활자와 몸통 규격 표준화의 장점에 관한 설명 등도
실었다. 푸르니에는 주로 장식물 디자인으로 유명하고, 때로는 활자체
형태로도 마지못해 인정받는 정도지만, 그가 활자 '가족' 개념을 처음
제안했다는 사실은 기억해야 한다.『인쇄용 문자 표본』이 세 가지—
"보통" "중형" "대형"—'시세로' 활자를 제시했기 때문이다. 푸르니에의
작업에서는 체계화와 장식이라는 두 흐름이 뒤얽혔다. 그는 장식물도
손쉽게 조합하려고 표준 활자 몸통 위에 주조하곤 했다. 푸르니에가
『백과전서』편찬에 참여했고—'문자' (caractère) 관련 자료를
제공했다—말년에는 '집대성' 작『타이포그래피 안내서』를 간행한
것도 자연스러웠다. 그는 이 책을 네 권으로 구상했다. 각각 활자,
인쇄술, 위대한 타이포그래퍼, 활자 표본을 다룰 예정이었다. 1768년
그가 죽기 전까지 간행된 책은 1권(1764년)과 4권(1766년)밖에 없다.
『타이포그래피 안내서』에는 단순화된 푸르니에 포인트법이 실렸다.
리뉴는 무시하고 2푸스를 144단으로 나눈 것이었다. 표본 역시 일정
크기 활자에 다양하게 적용할 수 있는 형태와 양식에 관한 착상을 한층
발전시켰다. 정확히 규정할 수는 없지만 (또는 20세기 용어로 번역할
수는 없지만) 거칠게 말해 기준 축은 활자 몸통 대 문자 높이와 실제로
찍혀 나오는 활자상의 너비였다.

현대적 서체

피에르 시몽 푸르니에는 이성적이고 계몽된 타이포그래피가 발전한
과정에서 중간쯤에 있었다고 간주된다. 그의 활자를 분류하는 데 가끔
쓰이는 용어가 '과도기체'인데, 얼마간은 타당한 표현이다. 즉—아무튼
그가 살던 시대에는—'구체'(舊體)에 속하는 가라몽 계열과 18세기 말
프랑스에서 유행한 '현대체' 사이에 있다는 뜻이다. 두 번째 용어에서
우리는 '현대 타이포그래피'에 관한 질문을 다시 떠올리게 된다.

영어권 타이포그래피로 국한할 때, '현대'(modern)라는 말은 왕의
로먼에서 출발해 1784년 프랑수아 앙브루아즈 디도 활자로 정착한
활자체 유형을 지칭하게 됐다. "현대적으로 만든 활자" (케일러브
스타워, 1808년), "현대적인 또는 새로운 경향 활자체" (리처드
오스틴, 1819년) 같은 표현에서 뜻이 그렇다.[6] 사실은 푸르니에의
『타이포그래피 안내서』에도 "현대식 이탤릭"(italique moderne)과
"구식 이탤릭"(italique ancienne)을 비교하는 대목이 있다.[7] 특정
양식을 뜻하는 용어로서, '현대'는 브래킷 (bracket) 없이 평평한
세리프, 급격하고 극적인 획 대비, 수직적 문자 음영 또는 강조 축
등을 지칭하는 데 쓰이게 됐다. 이 경향은 18세기 들어 동판으로 찍은
문자가 굉장한 인기를 끈 결과였다. 이런 문자가 구체에서 탈피하는
데는 동판 인쇄술 특성도 일부 작용했다. 그리고 활자체에서 무척
가는 획이 유행한 일은 매끄러운 종이와 정밀 인쇄기 발전이 낳은
결과이기도 했다. 디도 가문과 잠바티스타 보도니 타이포그래피에서
'현대 타이포그래피'는 그런 활자를 장식 없이, 또는 신고전주의
문양이나 요소로만 장식해 배열한 타이포그래피를 뜻했다 (198~99쪽
사례 4). 그러나 이렇게 절제된 유행 뒤에는 뚜렷한 전망이 있었다.
로코코의 부담을 벗고 고대 근본 질서로 회귀하려는 전망이었다.
요컨대, 신고전주의는 새로운 프랑스 공화국에 꼭 맞는 양식이었다.

활자 유형을 뜻하는 용어로서 '현대'라는 말은 실제로 그런 활자가
등장한 지 한참 후에야 통용되기 시작했지만, 현대적 활자를 만들던
사람들은 의식적으로 낡은 양식을 버리고 새로운 양식을 택했음이
분명하다. 1771년, 말년의 루이 뤼스는 『새로운 타이포그래피
시도』를 발표했다. 왕립 인쇄소에서 펀치 제작자로 일하면서 만든
활자 표본이었다. 이 "신타이포그래피"에서 새로움은 서체와 장식물
형태, 그리고 체계화에 (특히 장식물 체계화에) 있었다. 1740년 첫

6. 케일러브 스타워, 『인쇄 문법』(The printer's grammer, 런던, 1808년), 530쪽
맞은편. 오스틴은 존슨, 『활자 디자인』, 74~75쪽 재인용.

7. 업다이크, 『서양 활자의 역사』1권, 264쪽 맞은편 도판 참고.

표본을 출간한 뤼스는 푸르니에보다 조금 먼저 장체 (長體) 활자를
구상한 듯하다. 장체는 네덜란드 활자에 처음 등장했는데, 푸르니에는
"화란풍"(le goût Hollandais)이라는 말로 둘을 영구히 결부시켰다.
폭이 좁은 서체 개발은―앞말이 암시하는 것처럼―단지 취향
문제였는지도 모른다. 그러나 이 양식에는 경제적 이점도 있었다.
『새로운 타이포그래피 시도』 '안내문'은 이를 언급하지 않고, 주로
뤼스의 서체와 (스스로 후반 작업에 참여한) 왕의 로먼이 어떻게
다른지만 강조했다. 뤼스는 자신의 활자가 왕립 인쇄소 전임자들
활자보다 당대 필기체에 더 가깝다고 시사하는 데 그쳤다. 경제성은
푸르니에의 글이 더 분명히 암시했다. 자신의 장체 활자 몇몇에 "시적"
(poétique)이라는 수식어를 붙임으로써 긴 (12음절) 육각 운문 행을
끊지 않고 짜는 데 유리한 활자라고 암시했기 때문이다. 그러나 다른
곳에서 그는 "화란 취향"―몸통에서 활자면이 차지하는 크기가 크고
폭이 좁은―활자체와 네덜란드인을 열심히 비난하기도 했다. 그에
따르면, 네덜란드인은 돈 버는 일에 몰두한 나머지 "일부러 답답하고
가난해 보이는 활자를 만들어서, 한 행에 더 많은 단어를, 한 면에
더 많은 행을 넣으려 한다. 이문만 있다면 보기에 흉해도 상관없는
듯하다."[8]

서체 개발 외에도, 푸르니에가 벌인 체계화 작업은 18세기 말과
19세기 초 프랑스 타이포그래피에서 모든 부문을―활자 제작, 종이
제작, 인쇄, 출판 등을―지배한 디도 가문으로 이어져 발전했다
(200~201쪽 사례 5). 주로 활자 제작 업자로 활동한 프랑수아
앙브루아즈 디도는, 푸르니에 포인트법을 받아들이되 단위를 당시
프랑스에서 쓰이던 표준 도량형 '왕의 피트'(pied du roi)에 연계했다.
이 개정법에서, 72포인트는 프랑스 표준 1인치와 같아졌다. 그는
합리성 정신을 더 발전시켜, 전통적 몸통 규격 명칭을 포인트 값으로
대체하자고 제안했다. 게다가, 디도는 활자 크기를 (6포인트, 8포인트,
12포인트 등으로) 지정하는 기준인 '시세로'를 12포인트에서

8. 1756년도 글에서. 헛, 『푸르니에』, 46쪽 재인용. 이 책 196~97쪽 사례 3도 참고.

11포인트로 변경함으로써, 푸르니에 포인트법에서 이탈하며 생긴
오차를 바로잡자고도 제안했다. 그러나 11은 정수로 나누어지는 값이
아니어서 타이포그래피에 필수인 모듈러 생산을 허용하지 않는다.
이 제안은 채택되지 않았다. 그러나 12포인트 시세로와 이를 프랑스
피트에 연계하자는 발상은 널리 수용됐고, 이 '디도법'은 영어권 외
타이포그래피에서 통용되는 도량형이 됐다. 인쇄술을 표준화하려는
노력을 방해한 역설이 더러 있는데, 프랑수아 앙브루아즈 디도의
제안이 발표되고 채택된 지 얼마 지나지 않아 프랑스에서 미터법이
확립된 일도 그중 하나다. 1795년 관련 용어가 수립된 데 이어,
1801년에는 미터법이 법적 지위를 획득했다. 1811년 피르맹 디도
(프랑수아 앙브루아즈의 아들)는 미터식 포인트(0.4mm)를 도입하려
했지만, 당시는 이미 인치에 연계된 포인트법이 확고하게 자리 잡은
상태였을뿐더러, 황제에게도 미터식 포인트법에 관한 지지는 얻어
내지 못했다. 타이포그래피 도량형 역사에서 다음 단계는 미국에서,
인쇄술 기계화라는 또 다른 체계화를 배경으로 일어났다.

　　같은 시기 공화정 프랑스에서는 또 다른 타이포그래피 합리화
요소가 잠시 나타났다. 1798년 검인 종이 판형 관련 법규가 제정된
일이다.[9] 0.25제곱미터 전지를 기준으로, 두 변이 일정하게 1:√2
(1:1.41) 비례를 이루도록 재단하는 방식이었다. 두 해 전, 과학자
겸 저술가 게오르크 리히텐베르크는 그처럼 일정한 비례를 따르는
도서 판형 체계를 제안했지만, 구체적 수치까지는 제시하지 않았다.[10]
리히텐베르크 안이 프랑스에도 알려졌다는 증거는 없다. 사실, 일정한
비례를 유지한다는 원칙이 정해지면, 리히텐베르크 말마따나 1:√2는
"수학 초보자라도" 생각해 낼 수 있는 비례였다. 이 체계는 널리

　　9. '혁명력 7년 브뤼메르 13일' (1798년 11월 3일) 자 '검인 법령'. 뒤베르지에 (J.
B. Duvergier), 편, 『법령 전집』(Collection complète des lois), 개정판 11권 (파리:
Guyot, 1835년), 33~41쪽에 전재.

　　10. 리히텐베르크, 「도서 판형에 관해」(Über Bücherformate), 『괴팅어
타셴칼렌더』(Göttinger Taschenkalender), 1796년, 171~78쪽. 리히텐베르크,
『문선집』(Vermischte Schriften, 괴팅엔: Dieterich, 1803년)에 전재.

수용되지 않아서, 제지 업자는 저마다 다른 기준에 따라 느슨히 종이 판형을 정했다. 훗날 독일에서 비슷한 표준이 제도화하고 20세기 신타이포그래피에서 주된 요소가 되기 전까지, 이런 사정은 바뀌지 않았다 (9장 참고).

양식성과 기능성

1800년 파리에서 발행된 한 문서는 현대 타이포그래피라는 주제에 어렴풋한 빛을 비추어 준다.[11] 인쇄인 겸 타이포그래퍼 조제프 질레는 파리의 과학 인문 예술 학회에 자신이 만든 장식물과 활자 표본을 제출해 자문했다. 인쇄술에 관한 의식이 매우 뚜렷했던 시대적 분위기에서—『백과전서』분위기에서—그런 일은 흔했으리라 짐작할지도 모른다. 하지만, 한 보고서에서 인쇄인 소브리는 질레가 "타이포그래피 분야에서 학자들에게 자문한 첫 기술자"라고 지적하면서, "[지금이] 그런 시도에 알맞은 시기"라고 주장했다.[12] 그리고 소브리는 제출된 표본, 특히 로먼과 이탤릭을 이렇게 평가했다. "명성이 곧 품질을 뜻한다면, 질레의 활자가 현재 양식과 체계 즉, 디도 양식과 체계를 좇아 만들어졌고, 디도 못지않은 섬세성을 보인다는 점만으로도 질레가 해당 분야 정점에 올랐다고 말할 수 있을 것이다. 그러나 유행이 언제나 완벽하지는 않기에, 이런 사안에 관해서는 모호한 취향보다 원칙을 따르는 편이 옳다."[13]

11. 업다이크, 편, 「질레의 활자에 관한 베를리에와 소브리의 보고서 번역」 (A translation of the reports of Berlier and Sobry on types of Gillé fils), 『플러런』 6호 (1928년), 167~83쪽. 소브리의 주장과 업다이크 자신의 취향이 정확히 일치함을 알 수 있다. 장프랑수아 소브리의 『인쇄 기술 강론』(Discours sur l'art de l'imprimerie)은 프랑스 국립 도서관에 소장되어 있다. (디지털 판은 구글 북스로 찾아 볼 수 있다.) 문서 출간 연도는 밝혀지지 않았으나, 책에 실린 주석에는 질레와 소브리의 강연 날짜가 기록되어 있다 (각각 1799년 6월 27일, 1/99년 10월 31일).
12. 업다이크, 「질레의 활자에 관한 베를리에와 소브리의 보고서 번역」, 175쪽, 176쪽.
13. 업다이크, 「질레의 활자에 관한 베를리에와 소브리의 보고서 번역」, 178쪽.

장프랑수아 소브리는 디도(아마도 프랑수아즈 앙브루아즈)가
인쇄술과 활자 제작을 "파괴적일 정도로 지나치게 완벽한 경지로
몰아갔다. 부차적 성질을 더하면서 본질적 성질을 빼앗았다. 그와
마찬가지로, 같은 양식을 취하는 질레 역시 노력은 가상하나 성취도는
별로 높지 않다"고 비판했다.[14] 최고로 정교한 디도식 현대체로 찍은
글은, 색조가 너무 밝고 문자 사이에서 형태적 유사성을 강조하는 미학
때문에 오히려 읽기에 불편했다. 반대로, 구체 활자는 색조가 진하고
문자 구별도 쉬웠다. 그래서 읽는 과정을 의식하지 않고 읽을 수
있었다. 소브리가 인용한 어떤 실험도 이 사실을 밝혀낸 듯하다.

디도가 제 양식을 막 유행시킬 무렵, 국립 인쇄소에서 디도식
도입을 늘 반대한 아니송뒤페롱은 비교 실험을 한 건 행했는데,
이 실험 보고서가 제지당하지 않고 공개되기만 했다면 아마 일반
대중도 그런 혁신의 근본 결함을 깨달았을 것이다. 아니송은 디도
활자로 찍은 지면 하나를 간격과 크기가 같은 가라몽 활자로 찍어
다른 지면에 옮겼다. 그는 두 지면을 독서대 위에 나란히 놓고
전문가 몇을 앞에 앉게 했다. 처음에 그들은 두 지면을 별 차이 없이
읽는 듯했다. 아니송뒤페롱은 그들이 지면들을 거듭 읽되, 매번
조금씩 더 떨어진 거리에서 읽도록 했다. 가라몽으로 찍은 지면은
더 멀리서도 읽을 수 있을 뿐만 아니라, 디도 활자를 식별할 수 없게
된 다음 몇 단계가 지나도 여전히 읽을 수 있다고 밝혀졌다. 누구나
해볼 수 있는 이 실험은 구식 활자체와 신식 활자체를 엄연히
가름하는 사실 하나를 제시한다.[15]

이는 현재까지 알려진 첫 가독성 실험으로서, 비록 여러 후속 실험과
마찬가지로 투박하기는 했지만, 타이포그래피에서 비판적 정신을
뚜렷이 구현했다. 18세기 현대 타이포그래피는 합리성과 체계성을

14. 업다이크, 「질레의 활자에 관한 베를리에와 소브리의 보고서 번역」, 178쪽.
15. 업다이크, 「질레의 활자에 관한 베를리에와 소브리의 보고서 번역」, 181쪽.

향한 충동을 보였지만, 동시에 이성의 한계를 넘어서는 양식을
배출하기도 했다. 소브리의 발제문은 질서와 독자에 봉사하는
타이포그래피를 요구했고, 자기중심적 양식성을 반대했다. 그가
'현대'에 반대했다면, 이는 진정한 합리성, 어쩌면 진정한 현대성을
지지하기 위해서였다. "질레처럼 성실한 인쇄인이 일부에서 도입해
인쇄술을 타락시킨 피상적 아름다움을 버리고 본연의 원칙을
원상태로 되돌리는 구실만 해 준다면, 인쇄술은 고결성을 되찾을 수
있을 것이다."[16]

16. 업다이크, 「질레의 활자에 관한 베를리에와 소브리의 보고서 번역」, 183쪽.

3 복잡한 19세기

19세기 타이포그래피는 흔히 공업화 압력에 따른 품질 저하와 뒤이은
부흥으로 묘사되곤 한다. 이런 타이포그래피사는 '현대' 활자체가 점점
가늘고 뾰족해지다가 급기야 '구체 활자' 복고로 이어졌다고 설명한다.
이런 복고는 먼저 캐즐런 활자체 리바이벌로, 다음으로 켐스콧
프레스라는 전면적 반동으로 표출됐고, 후자는 전 세계에 충격파를
보냈다는 이야기다. 그리고 페프스너의 유명한 명제에 따르면, 윌리엄
모리스가 디자인을 시작하기로 한 결심은, 어떤 변증법적 변환을 거쳐
20세기 "현대 운동"으로 이어졌다고 한다.[1] 19세기 타이포그래피에서
현대적이었던 요소를 검토하려면 당연히 기술적, 양식적 변화를
살펴야 하지만, 이외에 다른 요인도 있었다. 그렇게 다른 측면, 특히
타이포그래피를 기술하고 합리화하려는 시도를 고려하면, 쇠퇴와
부흥이 얼마나 크게 단순화한 이야기인지 알 수 있다.

기계화

이 시기에 일어난 주요 현상은 인쇄 업계에 동력기가 도입되고, 따라서
공업화가 진행된 일임이 분명하다. 여럿이 지적한바, 1800년에는
인쇄소 대부분이 이전 300년 전이나 크게 다르지 않은 공정과
기자재를 썼다. 그런데 세기말에 이르면, 유럽과 미국 인쇄소는
규모를 불문하고 동력 인쇄기를 쓰는 한편, 종이는 기계로 만들어졌고,
마감 공정(접지, 정합, 제본)은 동력기 보조를 받아 이루어졌고, 활자
조판에는 상당 부분 라이노타이프 등 조판기를 활용할 수 있었다.
(20년 후에는 전면적 기계 조판도 가능해졌다.) 이렇게 인쇄술이
현대화하면서 개별 공정 규모가 커지고, 복잡한 기계가 도입되면서

1. 니콜라우스 페프스너, 『현대 디자인 선구자들』(Pioneers of modern design),
 개정판 (하먼즈워스: Penguin Books, 1960년), 특히 1장 참고.

조작 노동이 전문화하는 등, 더 철저한 분업화가 일어났다. 그러나 이 경향을 과장해서는 안 된다. 선진 공업국(영국과 미국)에서조차, 수식 조판과 페달식 인쇄기만 갖고도 20세기까지 왕성히 활동한 소규모 인쇄소가 여럿이었기 때문이다. 그뿐 아니라, 마감 공정은 여전히 비숙련 착취 노동에 (보통 여성 노동자에) 크게 의존했다.

인쇄 공정 기계화는 각 부문이 차례로 가속화하는 경주처럼 일어났다. 한 부문 발전이 다른 부문 속도를 높이고, 전체 공정은 늘어난 인쇄물 수요를 맞추려고 가속화하고, 그래서 늘어난 생산량은 더 큰 수요를 자극하는 식이었다. 발매 부수와 제작 속도에 사활을 걸었던 신문이 (영국에서는 특히 『타임스』가) 가속화를 강하게 자극했다. 발명과 특허 출원 시기가 광범위한 적용 시기와 일치하지는 않는데, 흥미롭고 뜻깊은 쪽은 후자이지만, 이를 확정하기는 어렵다. 그러나 주요 발명 순서만 나열해도 인쇄술 기계화 과정은 얼마간 엿볼 수 있다. 성공적인 (수력 방아) 제지기는 1799년 프랑스에서, 1801년 영국에서 각각 특허를 얻었다. 수동 강철 평판 인쇄기는 1800년에 개발됐다. 동력 윤전기는 1814년 『타임스』에 처음 쓰였다. 효율적인 활자 주조기는 1838년 특허를 얻었다. 펀치 제작기는 1884년 개발됐다. 활자 주조와 조판을 겸하는 기계는 1880년대에 생산되기 시작했다. 마감 공정—재단, 정합, 재봉, 제본—기계화는 특히 복잡하고 더뎠다. 공정이 까다롭기도 했지만, 저임금 노동력이 풍부한 탓이기도 했다. 반면, 조판 기술자는 더 선택 받은 집단이었기에, 이 영역은 노동자의 거센 저항을 무릅쓰고, 업계 외부 노동력 유입이라는 위협을 통해, 간신히 기계화했다. 1900년에 이르러 대형 제본소 대부분은 사실상 기계화했다고 말해도 좋다.

이 시기에 등장한 신기술 둘도 언급할 만하다. 평판 인쇄술과 사진술이다. 이 책에서 '타이포그래피'는 금속 활자와 그 효과에 국한하지 않고 넓은 뜻으로 쓰인다. 그러나 한동안 평판 인쇄와 타이포그래피 인쇄는—또는 활판 인쇄는—본질상 서로 다른 기술로 여겨졌고, 때로는 지금도 그렇게 취급된다. 이런 개념적 구별은

글과 그림이라는 구별에도 상응한다. 평판 인쇄술은 1798년 무렵
발견됐지만, ('미술 인쇄'가 아닌) '실용 인쇄'에서 잠재성은 우선
공고문이나 명함, 또는 한정 수량 비공식 문서 등 제한된 범위에서만
실현됐다. 평판 인쇄에서 글은 손으로 쓰거나 활자로 짜 활판 인쇄한
다음 이 상을 다시 평판에 사진 전사해야 했기에, 악보나 지도 등
특별한 제품으로 용도가 한정될 수밖에 없었다. 이 기술의 발전은
19세기 말 윤전기를 이용한 오프셋 인쇄가 발명되면서 가속화했다.
그러나 평판 인쇄술이 진정한 일반 인쇄 방법으로 정착한 때는 사진
식자가 확산한 1950년대 이후였다. 이와 마찬가지로, 사진술 역시
발명된 지 수십 년 후, 활판 인쇄용 망판 제작이 가능해지면서—이
기술은 1881년 특허 출원됐다—비로소 인쇄에서 중요하게 구실했다.

증기 기관, 이어 전동 장치가 인쇄 공정에 도입되면서 인쇄물
품질이 떨어졌다는 시각이 표명 또는 암시되곤 했다. 바로 이런
현실에 반발해 19세기 말 '인쇄 부흥' 운동이 일어났다는 시각이다.
그러나 이전 시기의 평균적 인쇄물을 검토해 보면, 그런 '몰락'이
허구에 불과함을 눈치챌 것이다. 인쇄 품질은 동력 인쇄기 도입으로
도리어 높아졌다. 그리고 본문 조판에서 지성은—심미성은 논외로
하고—포괄적으로 일반화할 사안이 아니지만, (공학이나 건축과
마찬가지로) 19세기 타이포그래피의 '기능적 전통'에도 이야깃거리는
적지 않다. 동력 인쇄와 기계 조판이 전반적 작업 제어를 희생해 가며
분업화를 촉진한 것은 사실이지만, 글 한 편을 여러 노동자가 나누어
짜는 관행은 수식 조판 시절에 이미 제도화한 상태였다. 영국 인쇄
중심지—런던 등 대도시—에서, 조판 기술자는 주급이 아니라 엄밀한
성과급으로 보수를 받았다. 그래서 글을 의미가 아닌 길이 단위로
취급하는 등, 신속한 마감을 위해 지름길을 택하는 경향이 일어났다.[2]
즉, 기술 혁신 자체가 품질을 저하했다기보다는, 오히려 업자의 이윤을
유지 또는 증대하려는 목적으로 광범히 벌어지던 품질 저하와 희생에

2. 이 품삯 산출법은 당시 나온 여러 안내서에 설명되어 있다. 예컨대 제이커비,
『인쇄술』, 131~38쪽 참고.

기계가 동원됐다는 편이 정확하다. 통제하기 어렵고, 반항적이고, 착취당하는 노동자는 인쇄계에 늘 있던 특징이었다. 18세기 프랑스 도서 제작 실태를 관찰한 어떤 역사가의 말을 들어 보자.

'부르주아'는 권력 대부분을 독점한 채, 고용과 해고로써 그 힘을 가혹히 행사했고, 노동자는 동원할 수 있는 극소수 수단으로 대항했다. 노동자들은 멋대로 작업을 중단하고, '출장'을 악용했다. 다음 주 작업 선금을 받고 도망치기도 했다. 때로는 경쟁 출판사나 경찰의 첩자 노릇을 하기도 했다. 기술에 자부심은 있었을지 모르나, 일을 줄일 수만 있다면 지름길이나 품질 희생을 마다하지 않았다. 결과는 『백과전서』 아무 쪽이나 펼쳐 보아도 알 수 있다— 전반적인 타이포그래피는 명쾌하고 또렷하지만, 여기 여백은 비뚤어져 있고, 저기 쪽 번호는 잘못 매겨져 있고, 앞뒷면이 어긋나 있고, 간격은 보기 싫고, 오탈자도 있고, 얼룩도 있다—이 모두가 두 세기 전 장인들의 활동상을 증언한다.[3]

새로운 수요, 새로운 수단

19세기의 '복잡성'에는 새로운 인쇄물 수요와 새로운 정보 전달 수단 사이 상호 작용도 있었다. 예컨대 선거 포스터, 철도 시간표, 제조 업체 카탈로그, 화보 등은 그런 인쇄물을 찍을 수 있는 인쇄기 개발, 그런 정보를 충분히 표시할 수 있는 시각적 수단 (그림 복제술, 활자체) 발명과 보조를 맞추었다. 서체 영역에서, 현대적 활자체가 대표하는 관습 파괴 현상은 표제 활자에서 거의 무한한 변형, 확장, 과장에 길을 터 준 듯하다. 19세기 전반 등장한 서체에서 새로운 활자 유형 둘이 파생했는데, 그들은 20세기 신타이포그래피에서 핵심 요소가 됐기에 특히 주목할 만하다. 첫째는 새로운—산세리프—양식이고, 둘째는 모든 양식에 적용할 수 있는 변형체, 즉 볼드다.

3. 단턴, 『계몽 사업』, 228쪽.

산세리프 활자는 1816년 (윌리엄 캐즐런 4세) 표본에 처음
등장했지만, 영국에서 독자적 활자 양식으로 정착한 때는 1830년대다.
초기에 이 양식은 고대 그리스 로마나 이집트를 연상시켰다. 1816년도
표본에서는 '이집션'(egyptian)이라 불렸고, 획이 굵고 다소 균등한
당대 활자와 함께 분류됐다. 그러나 올바른—오늘날 우리가 아는—
이집션에는 슬래브 세리프(slab serif)가 달렸지만, 이 변형체에는
그런 돌출 부위가 없었다. 다른 초기 산세리프 활자는 '그로테스크'
(영어 'grotesque', 독일어 'Grotesk')라 불렸는데, 이는 19세기에
익명으로—세련된 상표명이 붙어 나온 20세기 활자와 달리—제작된
산세리프 활자를 통칭하는 용어로 굳어졌다. 미국에서 그런 활자는
그때나 지금이나 '고딕'이라 불린다. (영국에서 '고딕'은 '블랙레터'
[blackletter]를 뜻한다.*) 유럽의 '그로테스크'와 미국의 '고딕'은 모두
서체에 원시적 성질이 있음을 시사한다. 산세리프는 일종의 원형
문자, 고대의 원초적인 문자처럼 보였기에, 19세기 초 신고전주의
맥락에서는 일정한 현대성을 보유했다. 강철 증기선이나 유스턴 아치
같은 문자였던 셈이다.

획을 굵게 처리하는 기법은 현대적 활자체 발전 과정에서, 특히
초기 영국 현대체에서 두드러졌다. 더 큰 공고문이 필요해지고, 그런
문서를 찍을 수 있는 인쇄기가 나타나면서, 문자는 점점 더 크고, 굵고,
다양해졌다.[4] 이 시기에 표제 활자가 융성한 바탕에는 그런 요구가
있었던 듯하다. 그러나 획을 굵게 하는 기법은 모든 크기 활자에
두루 적용됐다. 보통 굵기 활자로 짠 본문에서 강조용으로 '무거운'
활자를 쓰는 기법은 적어도 1840년대 이후 영국 인쇄물에서 확인할
수 있다. 작은 포스터나 각종 시간표 등, 정보 전달을 본질로 하는
인쇄물에서는 취향이나 도서 인쇄 관습보다 내용을 명시할 필요가
더 컸기 때문이다.[5] 이 용도에 표준이 된 서체가 바로 클래런던이고,

* 한국에서도 고딕은 대개 산세리프를 지칭한다.—역주.
4. 트위먼의 『인쇄술 1770~1970년』 13쪽에는 이 경향이 생생히 설명되어 있다.
5. 트위먼의 『인쇄술 1770~1970년』 2부에 실린 도판, 특히 도판 679과 680은 이를
뒷받침하는 증거다.

표본은 1848년 영국에서 처음 발행됐다. 세리프가 각진 이집선보다는
완만하게 또는 '브래킷' 처리된 클래런던이 보통 굵기 로먼 문자와
더 잘 어울렸다. 첫 클래런던 활자는 제작자(비즐리)가 직접
디자인해 연관된 보통 굵기 활자와 섞어 썼지만, 양식 면에서 별로
상관없는 활자와 혼용하는 일도 있었다. 그리고 영국 인쇄 업계에서
'클래런던'은 강조용으로 굵게 만든 활자를 두루 뜻하게 됐다.

역사의식

1840년대 영국에서 시작된 캐즐런식 구체 활자 리바이벌에는 본디
특정한 역사적 목적이 있었다. 문학 작품이나 종교적인 글에 적절한
시대적 풍미를 더하려는 목적이었다. 캐즐런 유행은 미국으로도
건너갔고, 유럽 다른 지역에서도 비슷한 복고 운동이 일어났다.
프랑스에서 '엘제비르' 활자가 새로 제작된 일을 예로 들 만하다.
그러나 프랑스를 지배한 양식은 여전히 디도식 현대체였다. 1860년대
이후 영국에서는 구체 또는 구식이 현대체와 쌍을 이루는 일반
용어로 자리 잡았다. 상표명이 붙는 개별 활자체가 등장하기 전까지,
본문용 활자는 크게 이렇게 둘로 나뉘었다. '올드 잉글리시'(old
English, 블랙레터의 일종)라는 유형도 있었으나, 활용도가 떨어졌다.
영국에서는 이따금, 유럽에서는 종종, '구체'가 '중세체'로 불리기도
했다. 이 관행은 구체가 인쇄술 초창기에서 기원한다는 오해를
어렴풋이 풍겼다.
 인쇄사에 관한 인식이 신장된 일은 일반적 역사의식 확대가 낳은
결과였다. 당시는 일화를 재가공해 퍼뜨리는 느슨한 글쓰기에서
벗어나, 더 객관적인 설명 시도로 진보가 일어나던 참이었다. 이처럼
높아진 역사의식은 계몽 운동과도 관계있고, 현대적 태도와도
관계있다. 목슨의 『기계 실습』은, 서문에서 인쇄사를 잠시 언급하는
데 그쳤을지언정, 실용적 안내서에 역사적 요소를 포함하는 전형을
마련했다. 주요 언어권에서 18세기 말부터 나온 인쇄술 안내서 역시
같은 공식을 되풀이했고, 그러면서 역사 지식도 점차 쌓여 갔다.

푸르니에의 『타이포그래피 안내서』는—네 권짜리 기획은 물론,
실제로 간행된 책(1764~66년)에서도—프랑스 등지에서 뒤따라 나온
유사 저작보다 더 야심적으로 이론과 실기를 결합하려 했다는 점에서
돋보인다. 이에 필적하는 다음 저작으로는 더 비니의 『타이포그래피
실무』 총서(1900~1904년)를 꼽을 만하다. 그러나 안내서는 물론
드물게 발표된 본격 인쇄사 저작도 (국적을 불문하고) 적어도 19세기
후반까지는 골동품 취미와 일화적 접근법에서 벗어나지 못했다. 첫
"과학적 서지학"[6] 저작으로는 윌리엄 블레이즈가 쓴 『윌리엄 캑스턴의
생애와 타이포그래피』(1861년)가 꼽힌다.

조판—기계화와 체계화

인쇄술은—수동 인쇄기도 엄연한 기계이므로—본성상 기계적이지만,
활자 조판은 늘 수작업일 수밖에 없었고, 필요한 도구도 조판용
막대처럼 간단한 장치에 불과했다. 증기 기관 인쇄술이 개발되고
활자 제작기가 (특히 브루스 주조기가) 등장하면서, 조판 기계화는
공정 가속화에 몰두한 사업가에게 당연한 다음 수순이 됐다. 미리
주조한 (따라서 '차가운') 활자를 조합하는 기계는 (19세기 중반부터)
일부 성과를 거두었지만, 진정 효율적인 조판기는 1880년대 말과
1890년대에야 출현했다. 혁신의 요체는 모형을 조판기에 통합해,
필요할 때마다 행별로 (라이노타이프) 또는 자별로 (모노타이프)
활자를 주조하는 기술이었다. 인쇄를 마친 다음 활자를 제자리에
정돈하는 과정도 사라졌다. 이 '뜨거운 활자'는 수식 조판용 활자보다
무르고 약했으므로, 녹여서 다시 쓰면 그만이었다.

 19세기 후반, 인쇄술 혁신과 체계화 작업 일부는 미국에서
가속화했다. 기계식 활자 제작술은 뉴욕의 브루스 활자 제작소가
주도했다. 두 주요 조판기 역시 미국산이었다. 라이노타이프는 독일
출신 미국 이민자 오트마르 머건탈러가, 모노타이프는 워싱턴의
톨버트 랜스턴이 발명했다. (하지만 모노타이프는 발명 초기 이후 주로

6. 모리슨, 『서체』, 67쪽.

영국 지사에서 개발됐고, 미국보다 영국에서 더 큰 시장을 개척했다.)
기계 조판을 촉진한 중요 요소인 축도 전사 펀치 제작기는 밀워키의
린 보이드 벤턴이 개발했다. (1885년 특허를 획득했다.) 덕분에, 기계
조판에 충분한 양으로 펀치를 (따라서 모형을) 생산할 수 있게 됐다.

디도식 포인트와 함께 양대 타이포그래피 도량형으로 자리 잡은
표준 포인트법을 마침내 제정해 채택한 나라도 미국이었다. 1886년,
미국 활자 제작소 연합 특별 위원회는 느슨한 활자 크기 명명법을
대체할 포인트법(푸르니에의 1764년 안)을 채택했지만, 단위 값은
어떤 일반 도량형과도 명쾌하게 연계되지 않았다. 채택된 단위는
어떤 주요 활자 제작소에서 쓰이던 값이었는데, 996포인트가 우연히
35cm에 상당하게 되어 있었다. 누군가가 지적한바, 이 공식에는
"별 쓸모가 없었다."[7] 조판기 발전이 도량형 표준화를 요구하지는
않았더라도, 최소한 부추겼으리라는 추측은 해 봄 직하다. 아무튼,
그것이 바로 조판기가 일상적 활자 조판 수단으로 확산하며 나타난
결과였다. 미국 활자 제작소 연합은 당시 막 등장한 조판기 제조
업체와 무관하게 움직였다. 하지만, 미국 전역 활자 제작소가 한데
모여 표준형에 합의했다는 사실에는 기계 조판이 가해 온 위협에
대응하는 면이 분명히 있었다. 영국에서, 새로운 미국식 포인트법은
시간이 다소 지체된 후에야, 일정한 저항을 무릅쓰고 채택됐다.
모노타이프 조판기는 독자적 포인트법을 갖추고 출발해, 나중에야
비로소 영미식 포인트법을 채택했다.

기계 조판과 함께 타이포그래피에서 정확한 계측이라는 새 영역이
열렸다. 신축성 있는—따라서 정확한 계측이 어려운—공백 자재를
쓰던 라이노타이프 조판기에 비해, 모노타이프 조판기는 정확도가
높았다. 모노타이프에서, 각 문자와 공간에는 18분의 1 '전각' (全角)
단위로 정확한 너비가 할당됐다. 따라서, 이론적으로는 조판하는
사람이 모든 지면 요소의 정확한 위치를 계산할 수 있었다. 직접
제어가 가장 쉬운 조판법은 여전히 수식 조판이었지만—활자를

7. 트레이시,『활자 디자인 개관』, 25쪽.

깎아 내거나 활자 사이에 얇은 종이를 끼워 넣을 수도 있었다—
모노타이프는 이에 가장 가까운 대안이었다. 그리고 모노타이프는
조판 기술자 손에서 조판을 분리해 냄으로써, 이후 업계에 등장한
타이포그래피 디자이너가 원거리에서 조판을 제어할 가능성을
열어 주었다. 타이포그래퍼가 표 등 비(非)산문 조판에 필요한
제어를 하려면, 정확한 문자 너비를 알아야 했다. 그런 정보는, 널리
공개되지는 않았지만, 마음만 먹으면 알아낼 수 있었다.

연구와 서술

2장에서 서술한바, 기록상 첫 가독성 검사는 18세기 말
아니송뒤페롱이 한 실험이었다. 이후 이 사안을 향한 관심이나 견해가
이따금 피력된 적은 있지만, 가독성 연구가 본격화한 때는 19세기
말이다. 생리학자나 당시 막 등장한 심리학자들이 연구를 주도했는데,
그들은 인쇄 업계의 관심을 끌거나 도움을 받지 않고 가독성 문제에
접근했다. 따라서 그들이 하는 연구에는 실험 재료가 비현실적이라는
결함이 늘 있었다. 대부분 연구는 단어나 문장 가독성이 아니라 개별
문자 인지도를—시력 검사하듯—측정하는 수준이었다. 연구자들은
당시 심리학에서 정상으로 간주되던 가정을 깔고 실험했을 뿐이며,
실제로 가독성은 심리학 일반에서 이론적 풍토가 바뀌고 나서야
비로소 의미 문제, 즉 인지가 아닌 독서 문제로 받아들여지게 됐다.
그렇게 새로운 접근법은 1900년 무렵, 예컨대 미국인 에드먼드 휴이의
연구에서 드러나기 시작했다. 1920년대에 영국에서는 의학 연구
위원회가 계몽된 작업을 수행했고, 파이크는 『인쇄물 가독성 연구
보고서』(1926년)에 정부 문서 형태로 연구 결과를 발표했다. 선행
연구를 꼼꼼히 기록했다는 점에서, 그리고 공식 문서 성격을 띠었다는
점에서, 이 보고서에는 일정한 역사적 가치가 있다.

초기 가독성 연구는 타이포그래피 실무에 아무 영향을 끼치지
않았지만, 새로운 타이포그래피 접근법을 시사하기는 했다. 훗날 정보
디자인이라는 독자 분야에 재출현한 접근법이었다. 1870년대에 여러

가독성 관련 논문을 발표한 안과 의사 에밀 자발의 작업에서도 같은
접근법을 확인할 수 있다.[8] 자발은 임상 치료 경험을 바탕으로 논문을
썼지만, 정량적 검사는 언급하지 않았고, 인쇄인이나 타이포그래퍼가
품던 가정이나 성향에도 전혀 구애받지 않았다. 따라서 그가 글의
형태와 취급 방법에 대해 내놓은 결론은, 타이포그래피 전통 규범에는
어긋나도, 이성에 따른 결과였다. 가독성 연구는 타이포그래피가
단지 예뻐지는 일 말고도 역할이 있다는 전망을 제시했다. 효율적
타이포그래피도 가능하다는 전망이었다. 당대와 후대의 다른 연구와
마찬가지로, 자발 역시 몹시 좁은 뜻에서, 스톱워치와 눈금자로
효율성을 정의했다. 일상적 맥락에서 긴 글이나 비산문 독서를 연구한
사례는 없었다. 그의 연구는 실용성에 몹시 집착하는 경향을 보였다.
자발이 추구한 "촘촘한 타이포그래피"는, 행간이 되도록 좁고 활자
디센더와 어센더가 짧아서, 종이는 물론 어쩌면 금속까지 절약해 주는
타이포그래피였다. 즉, 그가 말하는 '효율성'은 인쇄 업자의 '비용 대비
효과'를 뜻했다.

　　제임스 밀링턴의 『거꾸로 읽어야 하나?』(1883년)는 자발의 연구를
얼마간 논하는 한편, 이에 못지않게 독특한 제안을 내놓기도 했다
(202~3쪽 사례 6). 제목이 시사하듯, 밀링턴은 부스트로피든 (boustro-
phedon) 조판법을 상상했다. 일반 독서법에서 낭비되는 안구 회귀
운동을 활용할 수 있도록, 행 진행 방향을 좌우 교대로 짜는 방식을
말한다. 이 팸플릿은 이단적이고 역사의식 강한 인쇄인 앤드루 튜어의
총서 중 한 권으로 출간됐고, 따라서 인쇄 업계와 주변적이나마 일정한
관계를 맺었다. 그러나 가독성에 관한 당대 논쟁을 꽤 포괄적으로
지적하고 나서 밀링턴이 내린 결론은 상식적이고 모호했다. 활자가
너무 작으면 안 되고, 행이 너무 길어도 안 되며, 종이가 너무
매끄러워도 안 된다는 등이었다.

　　가독성 문제는 공학자 루시언 러그로스와 소설가 존 그랜트의 공저
『타이포그래피 인쇄면―제작 기술과 얼개』(1916년)에서도 진지하게

8. 이 논문은 여기서 참고한 자발의 『독서와 문자의 심리학』에 보완되어 실렸다.

다루어졌다. 이 책은, 더 비니의 네 권짜리 총서『타이포그래피 실무』
(204~5쪽 사례 7)와 더불어, 이 시기에 일어난 체계화와 서술 작업의
성과를 잘 요약해 준다. 러그로스와 그랜트의 책 내용은 제목에서 잘
드러난다.『타이포그래피 인쇄면』은 당시 기준으로 활자 제작법을
(수식 활자 제작법은 제외하고) 서술하는 한편, 기계류 역사를
폭넓게 설명했다. 그들은 가독성을 문자 유사성 측면에서 파악했다.
문자 모양이 서로 다를수록 가독성도 높다는 암시였다. 문자 형태
유사성이 강한 프락투어(Fraktur)는 (전체적으로) 가독성이 가장
떨어지는 것으로 나타났다. 즉, 블랙레터로 짠 글은 가독성이 낮다는
일반적 인식이 마이크로미터를 동원한 미세 독해로 뒷받침된 셈이다.
러그로스와 그랜트는 기술적 관점 외에 다른 면에서는 문자 디자인을
논하지 않았고, 본문 디자인이나 배열도 고려하지 않았다. 미적으로
접근할 만한 사항은 죄다 배제한 셈이다. 이와 달리, 더 비니는 전례
없이 포괄적인 시각에서 총체적으로 타이포그래피를 서술하려 했다.
같은 시기에 발표된 다른 저작도 언급할 만하다. 존 사우스워드의
『현대 인쇄술』(1898~1900년)과 찰스 제이커비의 몇몇 저서가
대표적이다. 그러나 19세기 말 인쇄 업계의 최고 지성을 대표한
이는 더 비니였다. 변화하는 시기에 작업 공정을 꼼꼼히 설명하고
체계화하는 일, 독자를 존중하고 유미주의에 저항하는 이성적 디자인
접근법이 바로 그의 특징이었다.

4 반발과 저항

유토피아 소식

윌리엄 모리스가 펼친 "타이포그래피 모험"의 내적 모순은
유명하다. 그는 "부유층의 게걸스러운 사치를 돕는" 일에 평생을
바친 사회주의자였다. 20세기 현대주의에 길을 터 준 중세 복고주의
공예가이기도 했다.[1] 이 모순을 흑백 논리로 풀 길은 없다. 현대주의건
전통주의건, 어떤 교조주의로도 모리스를 완전히 설명하지는 못한다.
　모리스의 타이포그래피에 결부된 의미와 이론의 무게를 고려할
때, 핵심 사실 몇 개부터 확인할 필요가 있다. 켐스콧 프레스는, 치열한
정치 참여와 격렬한 디자인 제작 활동기(1880년대)를 거친 모리스가
말년에 설립했다. 첫 켐스콧 출간 도서는 1891년에 나왔고, 사업
자체는 지칠 대로 지친 모리스가 62세로 사망한 1896년에 종결됐다.
이 출판사는 52종을 66권에 걸쳐 간행했고, 출간 도서는 16면짜리
소책자에서부터 2절 판 『제프리 초서 작품집』까지 다양했다. 모리스의
본래 의도는 자신이 좋아하는 글을 소량 인쇄해 가까운 벗에게 나누어
주는 일이었을지도 모른다. 그러나 이 활동은 첫 간행물부터 이미
실질적인 사업으로 성장했다. 재정 실태를 밝히거나 정확히 비교
평가하기는 어렵지만, 7년간 총 매출액은 5만 파운드로 추산된다.[2]
켐스콧 책의 가격은 진지한 작품에 관심 있는 사람이 감당할 만한
수준이었다. 평균 책값은 2기니였는데, 이는 1890년에 간행된 세
권짜리 밀턴 총서와 같은 값이었다. (또는 '안락한' 생활에 필요한 최저

1. 둘 다 모리스가 한 말이다. 전자는 윌리엄 보든(William Bowden)에게 쓴 1891년
1월 3일 자 편지에서 인용했고, 후자는 윌리엄 리처드 레더비의 『필립 웹 작품집』
(Philip Webb and his work, 런던: Oxford University Press, 1935년) 94~95쪽에서
재인용했다.
2. 케이브, 『개인 출판』, 136쪽.

평균 주급에 상당했다.) 켐스콧은 미발표 원고도 몇 편 출간했고, 전체 기획도 이후 추종자들보다 훨씬 흥미롭고 충실했다. 켐스콧은 (제작비 상환을 넘는) 이윤을 추구하기보다 애정을 바탕으로 활동했다는 뜻에서 '개인 출판사'였지만, 독특한 공적 차원이 있는 사업이기도 했다. 첫 책이 판매품으로 나온 것도 소문을 들은 대중의 요구가 있었기 때문이다. 켐스콧 책과 평판은 전 세계로 급속히 퍼져 나갔다. 첫 책이 나온 지 몇 달 만에 효과가 나타날 정도였다. 켐스콧 프레스가 런던 시내 해머스미스 지역에 있었으며, 당시만 해도 널리 쓰이던 무쇠 수동 인쇄기를 사용했다는 점은 지적해 둘 만하다. 모리스가 최신 장비에 관심이 없었던 것은 사실이지만, 그렇다고 중세 장비를 싸들고 시골에 틀어박힌 것도 아니었다.

켐스콧 프레스 출간물의 힘은 상당 부분 시대착오적 성격에서 나왔다. 더 정확히 말하면, 단순한 복고나 재현이 아니라 시대에서 동떨어진 책이었다는 뜻이다. 켐스콧 전용 활자는 분명히 과거 모델을 지향했지만, 동시에 새로운 특성을 창출하기도 했다. 마찬가지로, 켐스콧 책에는 꿈 같은 면이 있었다. 상상 속 과거에 기초한 타이포그래피였지만, 풍부한 물성을 통해 적극적 발언으로서 현재에 강렬히 자리 잡은 타이포그래피이기도 했다. 이처럼 켐스콧 책은 과거와 미래를 동시에 바라보는 모리스식 이상주의에 잘 어울렸다. 아울러, 가까운 이웃, 즉 19세기 말 영국의 일반적 인쇄 출판에 근사하게 무관심한 면도 있었다. 이들은 좋은 재료, 특히 좋은 종이와 잉크를 찾는 데 노고를 아끼지 않고 추구한 전망의 산물이었다. 캐즐런 등 구체 활자 리바이벌 운동과도 연관해 볼 수 있다. 켐스콧 책은 이전의 소심한 리바이벌에 뒤이은, 극단적이고 강렬하며 신선한 충격이었다고 볼 만하다. 일부 초기 간행물에서는 모리스도 치직 프레스와 캐즐런을 사용했지만, 켐스콧과 구체 리바이벌 사이에는 외관상 유사성만큼이나 큰 차이가 있었다.

짧은 타이포그래피 관련 글 몇 편에서, 윌리엄 모리스와 그의 타이포그래피 고문 에머리 워커는 켐스콧의 모반을 정당화하는

한편, 이후 여러 세대에 걸쳐 되뇌어진 인쇄사관을 제시했다.
앞에서 언급한바 "발명 초기 50년간, 또는 1500년 무렵까지, 책은
대부분 예술품이었다"는 시각이다.[3] 이후에는 쇠퇴만 이어진 끝에
디도와 보도니 타이포그래피에서는 급기야 근본이 그릇된 완벽성에
다다랐고, 이어 공업화에 따른 타락이 일어났다는 것이다.

특히 에머리 워커는 이후 우수한 타이포그래피를 정의하는 데
흔히 쓰인 원칙 둘을 정립한 장본인이다. 첫째로, 가장 근본적인
원칙은 단어 간격을 좁혀 지면에 세로로 흐르는 "공백의 강줄기"를
피해야 한다는 것이다. 모리스는 획이 굵은 서체, 아주 진한 검정 잉크,
강한 압력으로 얻을 수 있는 검은 지면을 이상으로 여겼다. 워커의
주장을 한층 발전, 변형한 결과였다. 그러나 검정 효과 유행이 지나간
다음에도 (그런 효과는 눅눅한 종이에 수동 인쇄기로 찍을 때에만
얻을 수 있었다) 좁은 단어 간격 이상은 워커와 모리스 접근법이 남긴
유산으로 계승됐다. 둘째 개념은 "통일성 있는 책"이다. 여기에서
핵심 단위는 펼친 면이다. 마주 보는 지면은 서로 균형을 맞춰야 하고,
장식물이나 삽화는 활자와 조화를 이루어야 한다. 이 맥락에서 흔히
꼽히는 예로,『히프네로토마키아 폴리필리』(1499년)는 목판 삽화
색조가 맞은편 본문 색조와 어울리므로 뛰어나다고 한다. 이런 시각은
글과 그림을 시각적 질감으로만 파악하는 태도로 쉽게 귀착한다.[4] 이
이론은 도서 삽화 제작 기법을 목판 인쇄술로 가정하는 경향이 있었다.
전통주의 디자이너는 사진 제판 시대에도 그런 생각을 고집했다.
정작 에머리 워커의 본업이 사진 제판업이었다는 사실은 역설적이다.
워커는 켐스콧 프레스 동업자 제의를 고사하면서, "일정한 균형
감각"을 이유로 들었다.[5] 어쩌면 검은 지면과 목판 장식이라는

3. 워커의 1924년도 샌더스 강연 원고에서. 프랭클린,『에머리 워커』, 14쪽 재인용.
워커와 모리스의 타이포그래피 관점을 보기에 가장 좋은 자료는 두 사람의 공동
논문「인쇄술」(1893년, 모리스,『이상적인 책』, 59~66쪽에 전재)이다.
4. 예컨대 업다이크의『서양 활자의 역사』1권 76쪽과 치홀트의『신타이포그래피』
17쪽을 참고하라.
5. 워커의 긴 자전적 기록에서. 프랭클린,『에머리 워커』, 30쪽 재인용.

켐스콧의 이상은 워커가 하는 일상 작업에서, 그리고 워커의 진실한
타이포그래피 취향에서 거리가 있었는지도 모른다.

켐스콧의 여파

에머리 워커는 켐스콧 프레스에서 영감받아 자라난 영국, 유럽, 미국
'인쇄 부흥 운동'의 '밀사' 노릇을 했다. 이 점은 시사하는 바가 크다.
운동을 이끌던 사람은 주로 인쇄 업계 외부인이었으므로, 대의에
공감하는 실용 지식 소유자를 귀중히 여겼다. 워커는 뜻을 품은 몇몇
인쇄소에서 비공식 고문 역을 맡는가 하면, 한 사업체에 동업자로
참여하기도 했다. 토머스 코브던샌더슨과 함께 세운 더브스 프레스
(1900~16년)를 말한다. 그러나 창업 자본을 댄 사람은 코브던샌더슨의
부인이었다. 이 시기 다른 개인 출판사가 대부분, 정도 차이는
있을지언정, 켐스콧의 아류였거나 아름다운 인쇄물 만드는 일 말고는
뚜렷한 방향성을 보이지 않았던 데 비해, 더브스 프레스 책은 분명한
전망이 낳은 산물로 돋보였다. 더브스 프레스는 장송 서체를 해석한
활자를 사용했다. 다른 출판사와 달리 (나쁜 뜻에서) 아마추어 같은
면이 전혀 없는 활자였다. 삽화는 인정되지 않았다. 더브스 프레스
책은 순수 타이포그래피에 집중했다. 내용은 대부분 르네상스와
낭만주의 시대 문학 작품이었다. 코브던샌더슨에게는 '아름다운 책'에
대한 거의 신비주의적 믿음이 있었다. 모리스도 이따금 비슷한 시각을
비쳤지만, 코브던샌더슨도 인쇄술을 캘리그래피가 타락한 형태로
간주했다. 아무튼 인쇄인에게 캘리그래피 연습이 필수라 여겼던 것은
분명하다. "이런 연습은 늘 생생하고 거침없는 원형의 영향 속에서
활자의 생명을 유지해 줄 것이다."[6]
　　코브던샌더슨은—변호사로 출발해 도서 제작을 생업 삼은
인물로—센트럴 미술 공예 학교에서 에드워드 존스턴이 가르치던
서법 강좌를 수강했고, 더브스 프레스 책에서 유일한 장식 요소인 서두
장식 문자 도안을 존스턴과 학생들에게 의뢰하기도 했다.

6. 코브던샌더슨, 『이상적인 책』, 2쪽.

이 시기 영국의 다른 개인 출판사는 길게 설명하지 않아도
좋을 듯하다. 찰스 로버트 애시비의 에식스 하우스 프레스는,
흥미로운 인물의 생애와 업적 면에서 뜻있지만, 타이포그래피에는
딱히 이바지하지 않았다. 다른 출판사는 애시비 정도 무게도 없는
디자이너가 이끌었으니, 언급할 필요조차 없을 것이다. 애셴덴,
에라니, 골든 코커럴 등이 이에 해당한다. 베일 프레스(1896~
1903년)에서는 찰스 리케츠의 작업을 볼 수 있다. 그는 당시 출판계에
새로 등장한 인물, 도서 디자이너의 본보기였다. 리케츠는 베일
프레스 활동기 전후 늘 상업 출판사 도서 디자이너로 일하며 책
전체, 특히 장정과 표제 요소에서 디자인과 장식을 (두 측면은 거의
분리할 수 없었다) 통제하려 했다. 도서 디자이너가 출현하기 전까지,
출판계에서 '디자이너'는 사실상 '삽화가'를 뜻했다. 리케츠 등 19세기
말 상업 출판사에서 활동한 디자이너의 작업은 기계 생산을 예술이
잠식해 가는 현상을 보여 준다. 실은 베일 프레스 책조차 밸런타인
프레스 동력 인쇄기로 인쇄됐다. 켐스콧 책과 양식적 유사성을 조금
보이기는 했으나, 이들 디자이너는 '기계'에 대한 어떤 거리낌도, 어떤
사회적 동기도 없이 1890년대의 악마적, 애욕적 시류에 편승하기만
했다. 비록 (타이포그래피 영역 밖에서) 모리스가 배출한 산물이
초기 유미주의 운동에 차출되기는 했지만, 의도나 실천 면에서 그의
작업에는 19세기 말 정점에 이른 유미주의와 공통점이 전혀 없었다.

서법 부흥

미술 공예 운동이 이끈 저항에는 서법 연구가 뒤따랐다. 대량 생산
초기 형태로서 인쇄술은 기계화의 오점을 일부 보였지만, 서법은
타락 이전의 충만감을 보존하는 듯했다. 러스킨은 필사본을 수집했다.
윌리엄 모리스도 그랬지만, 그답게 한 걸음 더 나아가 고유 서법과
채식법을 개발하기도 했다. 이 시기에는 고문서에 관한 학문적 관심이
일어나 서법 부활을 향한 욕망과 결합했다. 여기에서 중요한 중개인
노릇을 한 인물이 바로 윌리엄 리처드 레더비였다. 그에게는 고대,

중세 건축과 문화에 관한 깊은 역사 지식과, 이를 강렬한 당대 문화
재건 의지에 결합할 능력이 있었다. 에드워드 존스턴에게 모리스를
(그리고 다른 초기 연구자 한두 명을) 단서로 제시하면 서법을 재건할
수 있으리라 간파한 이도 바로 레더비였다. 그에게 지도받은 지 1년 뒤,
존스턴은 (1899년부터) 센트럴 학교에서 서법을 가르치기 시작했다.

그에 따라 이루어진 여러 '캘리그래피' 작업이 얼마나 싱거웠는지
감안하면, 이 용어는 존스턴의 활동에 어울리지 않을 듯하다 (212~
13쪽 사례 11). 그의 서법과 교수법은 활기찬 미술 공예 운동의
본보기였다. 이 작업은 처음부터 실험적일 수밖에 없었다. 좇을 만한
규칙이나 모델이 따로 없었으므로, 존스턴과 학생들은 필사본을
연구해 이를 스스로 발견하고 필기 행위를 통해 재발견하는 수밖에
없었다. 그리고 존스턴은 학생을 이런 탐구의 동반자로 여겼다. 그가
해묵은 모델을 이용한 것은 사실이다. 첫 "기초 필체"(반 언셜 [half-
uncial])는 서기 700년 무렵 작성된 필사본에 근거했다. 나중에 개발한
기본형은 10세기 윈체스터 시편('램지 시편')에서 모델을 찾았다.
하지만 존스턴은 언제나 새로운 창조에 관심을 두었다. 굳이 수작업을
하는 이유가 거기에 있었다. 이런저런 모델을 단순히 베끼기만 하는
짓은 고려조차 하지 않았다. 잘못 쓴 글자는 금을 그어 표시만 하고
그냥 두었다. 복제를 위한 필기는—손질과 조작이 불가피하므로—
되도록 피했다. 그에게는, 예컨대 자유("능숙하고 진실한 대담성")와
제약이 모두 중요했다. "하지만, 진정한 자발성은 규칙에 따라 일하되,
이에 속박되지 않을 때 일어나는 듯하다."[7] 1903년에 쓴 편지에서는
이렇게 밝히기도 했다. "희망에는 제약을 두지 말되 (불멸을 응시해도
좋다) 작업에서는 되도록 모든 움직임을 제약한다."[8] 고질적인 지연과
우회에도—타협을 모르고 신중한 성격 때문이었을 것이다—존스턴은
(학생들 도움을 받아) 책 한 권을 완성했다. 『필기, 채식, 문자 도안』
(1906년)을 말한다. 꾸준히 중쇄된 이 책을 통해, 또한 그의 가르침과

7. 에드워드 존스턴, 『필기, 채식, 문자 도안』, 203쪽, 333쪽. 존스턴의 강조.
8. 프리실라 존스턴, 『에드워드 존스턴』, 135쪽. 존스턴의 강조.

학생들의 가르침을—그리고 그들 학생들의 가르침을—통해, 서법
부흥이 완성됐다.

존스턴 자신은 인쇄에 깊이 참여하기를 꺼렸다. 기계 복제에
대한 윤리적 의혹도 있었지만, 서법 사업만 해도 무척 고된 일이었기
때문이다. 그는 좁은 범위에서만 인쇄용 서체 디자인에 참여했다.
그가 실질적으로 참여해 디자인한 본문 활자는 케슬러의 크라나흐
프레스 전용 이탤릭이 전부였다. 그러나 서법 부흥 운동은, 기념
족자나 표창장에 파묻히기는커녕, 타이포그래피에도 풍부한
영향을 끼쳤다. 가장 근본적으로, 서법은 문자에 관한 의식을 높이고
문자 다루는 기술을 계발하는 수단이었다. 학교에서 서법을 배운
사람이라면 누구든 문자를 구성하고 글 한 편으로 조합하는 원리를
이해했다. 이 교훈은 타이포그래피에도 적용할 수 있었다. 최고 수준
타이포그래피 이론과 실기는, 문자 디자인과 본문 구성에서, 서법
연습을 참고했다고—또는 아마도 마음속 깊숙이 간직했다고—주장할
만도 하다.

업계 미학

전근대 서체 복고는 어떤 면에서—특히 레더비가 보기에—타락한
유미주의에 대한 반발이기도 했다. 1870년대와 1880년대에 미국과
영국에서 유미주의는 기품 있는 개혁 운동이었다. 양식이 문란한
과잉 장식이 규범처럼 되어 버린 상황에서, 이를 신중하고 단순한
장식으로 대체함으로써 쾌적한 생활 면면에 예술성을 불어넣으려는
시도였다. 타이포그래피에서는 제임스 맥닐 휘슬러가 (저서에서) 행한
비대칭 실험이 그런 지성적 유미주의를 잘 표현했다. 그런데 미국과
영국 인쇄 업계에서는 이런 현상의 이면이 나타났고, '미술 인쇄'라는
이름으로 불리게 됐다. 휘슬러 등 취향 선도자는 주로 도서에 국한해
실험했지만, 미술 인쇄는 상업 인쇄물에서 용도를 찾곤 했다.

미술 인쇄의 특징은 간단히 다음과 같았다. 시각 요소 배치에서
어떤 규칙이나 가시적 논리도 따르지 않고, 그런 요소로 만든 패턴은

'자유'를 모방하며, 문자와 장식물 사용에서 규범을 무시하고, 여러
색, 흔히 부드러운 파스텔 색을 쓴다. 미술 인쇄는 활판 인쇄 업자가
주도했는데, 그들의 동기에서 큰 부분은 강력한 경쟁자로 떠오르던
평판 인쇄 업자를 장식적 재량에서 능가하는 데 있었다. 유미주의는
상업적 동기에서 발생한 양식에 지적 정당성을 부여해 주었다.
독특하게도, 영국 미술 인쇄는—니컬릿 그레이가 시사한바—취향
변화가 감지되던 시점에 출현했다. 고급문화에서 대중문화로
취향 축이 이동한 시점을 말한다.[9] 그래서 소수 지식인이 켐스콧
프레스와 미술 공예 운동에 연합한 1890년대에, 미술 인쇄는 타락이
극에 달했다. 이 패턴은 다음 세기로도 이어져, 미술 인쇄는 업계
양식이 됐다. 인쇄 개혁 운동이 절제, 적합성, 의미에 대한 민감성을
장려했다면, 업계는 기술적 세련도와 과시를 높이 샀다. 이 점은—
오늘날에도—업계가 홍보용으로 찍어 내는 인쇄물에서 뚜렷이 확인할
수 있다. 기막히게 천박한 그림으로 완벽한 기술을 자랑하는 인쇄소
달력이 좋은 예다.

인쇄를 위한 디자인

적어도 출판계에는 미술 공예 운동의 대의에 관한 인식이 얼마간
있었다. 피상적 수준에서, 이는 켐스콧 양식을 엉성하게 모방하는
작품으로 나타났는데, 좋은 예가 바로 덴트가 펴낸 에브리맨스
라이브러리(1905년부터 1930년대까지)였다. 더 깊고 긴 파문은
타이포그래퍼의 출현으로 일어났다. 윌리엄 모리스는, 역사에 깊은
관심을 두고 생산물 전체를 돌보는 업계 외부인 전형을 수립함으로써,
이 현상에 기반을 닦아 주었다. 그러나 모리스는 절대로 업계를 통해
일하려 하지 않았다. 타이포그래퍼라는 전문직은 품질을 높이고
잃어버린 미적 요소를 재발견하려는 시도가 인쇄 출판 업계 내부에
전도되며 출현했다. 켐스콧에 매료되어 타이포그래피를 선택한
젊은이에게, 인쇄는 무엇보다 미적인 사안이었다. 아름다운 책을

9. 그레이, 『19세기 장식 활자체』, 108~9쪽.

만들고 싶다는 소망이 큰 동기였다. 독자적 출판사를 차릴 여유가
없다면 결국 업계를 통하는 길밖에 없었다. 사회적 동기가 있는
이에게는, 그편이 올바른 길이기도 했다. 그러나 어떤 경우든, 모리스
만한 헌신과 시각적 확신이 없는 이들 손에서, 무분별한 사치품 인쇄의
위험은 이내 명백해졌다.

캠스콧에서 영향받은 이들이 이 시기 타이포그래피를 설명하는
내용을 보면, 마치 인쇄 업계 전체가 품질을 포기하고, 새로운
표제 활자체와 매끄러운 용지에 자유분방하게 찍힌 본문 활자체
찌꺼기 아래로 가라앉아 버린 듯한 인상을 받는다. 근본적으로 이는
양식주의적 시각으로, 당시 업계 내부에 남아 있던 합리적 요소를
헤아리지 않는다. 그런 합리적 요소는 영미식 타이포그래피 도량형을
개선하려는 시도에서, 같은 시기에 나온 인쇄술 안내서에서, 튼실한
일상 인쇄 작업으로 정보를 전달하고 독자를 교육하고 즐겁게 하던
업계 핵심 산물에서 모두 찾아볼 수 있다.

업계 가치의 최상을 대표한 인물로, 다시 한번 시어도어 로
더 비니를 꼽을 만하다. 1892년 8월에 열린 인쇄 업자 모임에서,
더 비니는 자신이 보기에 품질 저하의 원흉인 "여성적" 인쇄에 대응해,
"남성적 인쇄"라는 이상을 제안했다. 전자는 장식적 효과, 특히 평판
인쇄술을 모방하듯 머리카락처럼 가늘고 섬세한 표현에 집착하는
접근법이었다. 미술 인쇄를 가리킨 듯하다. 반대로,

남성적 양식은 독자에게 정보를 전하는 데 목적을 둔다. 그러려면
인쇄인은 되도록 단순한 수단으로 글 쓴 의도를 드러내야 한다.
읽기 쉬운 서체로 형태가 평범하고 잘 만든 활자를 골라야
한다. 서두 장식 무늬나 장식 문자 등, 독자가 주제를 이해하는
데 도움이 될 만한 수단은 무엇이든 꺼리지 말되, 불필요하게
주의를 분산하는 장식은 일절 배제해야 한다. 제 기교나 취향을
드러내서도 안 되고, 고용주의 풍부한 활자를 자랑해서도 안 된다.
자기 자신이나 자기 생각은 후면에 붙잡아 두어야 한다. 단순성과

정직한 장인 정신으로 가독성을 높여야 하고, 독자가 작품을
즐겁게 읽을 때, 그러면서도 즐거움을 주는 수단에 관해서는 전혀
생각할 필요가 없을 때, 비로소 과업을 달성했다고 여겨야 한다.[10]

더 비니는 윌리엄 모리스에게 받은 영향을 인정했는데—"남성적
인쇄"는 검고 진한 켐스콧 지면을 연상시킨다—켐스콧 책이 나온 지 몇
달 만에 그가 이를 인정했다는 사실은, 켐스콧 효과가 얼마나 신속히
나타났는지 증명해 준다. 그러나 그는 켐스콧 타이포그래피를 분별
없이 좇지 않았는데, 아마 뚜렷한 형식주의적 동기를 경계했기 때문일
것이다. 그는 모리스보다 열린 관점을 취해서, 장송뿐 아니라 디도를
기리는 공간도 허락했다. 더 비니는 업계에서도 바른 타이포그래피가
가능함을 입증했다. 그러나 이런 목소리는 예외에 속했기에, 이제
미래는 타이포그래퍼 편에 서게 됐다.

10. 더 비니, 「남성적 인쇄」(Masculine printing), 『미국 인쇄인 연합』(United
Typothetae of America), 6차 연례 회의 의사록 (1892년), 163~64쪽.

5 신세계의 전통 가치

19세기에 미국에서 이루어진 독특한 성과로, 표제 목판 활자
타이포그래피 외에도 기계류 개량을 꼽을 만하다. 펀치 제작, 활자
제작, 조판 모두에서, 중요한 기계 발전은 모두 미국에서 이루어졌다.
미국산 동력 인쇄기는—특히 로버트 호 제품은—세계적 명성을
얻기도 했다. 그러나 이런 기술적 성취와 달리, 시각적 내용 면에서
미국 인쇄소와 활자 제작소는 유럽 모델을 살피거나 생각 없이
모방하곤 했다. 1900년 이전까지, 미국 타이포그래피는 본질적으로
유럽 주제를 지역적으로 변주한 형태에 불과했다. 상황 변화에
장기적으로 이바지한 사람은 깊은 업계 지식을 바탕으로 글을 쓴 학자
겸 인쇄인이었다. 초기 미국 인쇄사가 아이자이어 토머스, 조엘 먼셀,
시어도어 로 더 비니가 좋은 예다. 더 비니가 쌓은 업적은 19세기에
이어진 건전한 실기 전통, 그리고 실기와 역사에 관한 건전한 글쓰기
전통이 유미주의 실험 유혹에 굴하지 않고 상식적 합리성과 결합해
이룬 최고 성취라 할 만하다.

 켐스콧 프레스는 시각적으로 낙후한 미국 타이포그래피에 뚜렷한
영향을 즉시 끼쳤다. 모리스의 타이포그래피는 영국이나 유럽보다
미국에서 더 깊고 넓은 반향을 일으켰는데, 이는 미국 인쇄에서 미적
요소를 향한 갈증이 심했음을 시사한다. 켐스콧 양식을 가장 열심히
수용한 곳은 보스턴, 시카고, 뉴욕 등지의 '문예' 출판사였다. 코플런드
데이, 호턴 미플린, 스톤 킴벌이 펴낸 대중판은 켐스콧에서 얻은
동력을 맹목적 모방이 아니라 바람직한 결과로 승화한 업적이었다.
켐스콧을 따라 설립된 개인 출판사도 있었지만, 성과는 유럽에서처럼
미미했다. 미국 타이포그래피의 힘은 기계 조판과 동력 인쇄기를 쓰는
상업 인쇄에 공예적 이상을 적용하는 데 있었다. 우호적 후원 기관은—
대학, 박물관, 재단 등은—내용이 진지하고 지적인 고품질 인쇄물을

요구하면서, 미국 '인쇄 부흥'을 주도한─그곳에서 '부흥'에는 실질적
의미가 없었지만─몇몇 인쇄소에 꾸준히 일거리를 주었다.

실무와 역사

켐스콧과 비슷한 시기에 활동을 시작했고, 그로부터 뚜렷하게─
짧지만 강하게─영향받은 타이포그래퍼 중에서도, 대니얼 버클리
업다이크는 특히 돋보인다. 업다이크는 보스턴의 호턴 미플린
출판사에서 출발해, 매사추세츠주 케임브리지에 있는 호턴 미플린
소속 리버사이드 프레스에서 몇 년간 인쇄술 기초를 배웠다.
1892년에는 프리랜서 작업으로 성공회 기도서 디자인을 완성했다.
이 작품은 더 비니 프레스의 "차갑지만 튼실한" 본문 타이포그래피에
버트럼 굿휴와 업다이크 자신이 디자인한 외곽 장식물을 섞은
형태였다.[1] 이 조합은 실망스러웠고, 당시 미국에서 의식 있는
타이포그래피가 처했던 상황을 축소판처럼 보여 준다. 두 번째 주요
프리랜서 작업─성찬대용 기도서 디자인─의뢰를 받으며 (1893년),
그는 리버사이드 프레스를 떠나 프리랜서 디자이너로 독립할 수
있었다. 업다이크 자신이 설명한바, 스스로 인쇄소를 차린 일은 장기
계획이 아니라 오히려 무지에서 저지른 사건이었다. "정확히 말하면
나는 인쇄소를 세운 적이 없다. 그냥 시작했을 뿐이다. 그리고 발전을
말하자면─차라리 그냥 꾸려 갔다고 하는 편이 낫겠다."[2] 하지만 이는
자신이 원하는 바를 이루기 위한 시도였다. 이전이나 이후에나, 독자적
장비를 갖추는 타이포그래퍼에게는 다 그런 욕구가 있었다.

업다이크의 초기 작업은 이 시기 소규모 인쇄소와 같은 패턴을
좇았다. 그리고 이 집단에서 의무처럼 여겨진바, 업다이크도 모리스
사망 직후 켐스콧 하우스를 순례했다. 그에게는 전용 활자체 두
종이 있었는데, 둘 다 장송 모델을 느슨히 해석한 제품이었다. 첫째,
메리마운트는 1895년 무렵 버트럼 굿휴가 주로 디자인했고, '진한'

1. 업다이크, 『메리마운트 프레스 비망록』, 9쪽.
2. 업다이크, 『메리마운트 프레스 비망록』, 56쪽.

문자 색조에서 엿보이듯, 업다이크가 켐스콧 영향을 가장 뚜렷이 받던
시기에 제작됐다. 건축이 본업인 굿휴는 당시 도서 장식가로도 왕성히
활동했으며, 여러 변형체를 갖추고 나와 널리 쓰이던 활자체 첼트넘을
디자인한 장본인이었다. 1904년 아메리칸 타이프 파운더스가 내놓은
첼트넘은 일반 업계와 인쇄 부흥론자를 가르던 취향 경계에서 '저속함'
쪽에 기운 듯한 활자였다. 두 번째 메리마운트 프레스 전용 활자는
영국인 허버트 혼이 디자인한 몬탈레그로였다. 1905년에 처음 쓰인 이
활자체는, 업다이크가 켐스콧 양식에서 벗어나 더 가벼운 이탈리아풍
인쇄 양식으로 옮겨 가고 있었음을 보여 주는 지표다.

 메리마운트 프레스가 상업성과 제작물 특성에서 두루 성공을 거둘
수 있었던 것은, 모든 부문에서 작업 수준이 높았던 데다가 뉴잉글랜드
지역 교육 기관과 문예 출판사 가운데 특히 출중한 인쇄물을 원하는
의뢰처가 꾸준히 있었던 덕분이었다. 업다이크는 온갖 일을 다
맡아 하는 점을 중시했다. 대학 달력이나 출판물뿐 아니라 명함도
만든다는 태도였다. 회사 규모는 일부러 작게 유지해, 업다이크나 존
비앙키(1915년 이후 동업자)가 모든 작업을 꼼꼼히 챙길 수 있었다.
1920년대에 이곳에는 조판공 열다섯 명, 인쇄공 네 명, 교열 편집자 두
명이 고용되어 있었다고 한다.[3] 업다이크는 초기부터 동력 윤전기를
사용했지만, 나중에는, 망설인 끝에, 모노타이프 조판기도 도입했다.[4]
그런 면에서, 메리마운트 프레스는 일정 규모를 버젓이 갖춘 상업
인쇄소였던 셈이다. 그러나 업다이크 자신은 어쩌다 보니 인쇄인이 된
사람이었고, 다른 미국 인쇄인 겸 타이포그래퍼와 달리—대표적으로
더 비니와 달리—조판이나 인쇄술 얼개에 특별히 관심을 두지 않았다.

 이와 비슷하게, 업다이크는 어쩌다 보니 타이포그래피 실무에
관해 글을 쓰고 역사를 연구하는 사람이 되기도 했다. 실무 관련 글은

3. 드위긴스, 「업다이크와 메리마운트 프레스」(D. B. Updike and the Merrymount
Press), 『플러런』 3호 (1924년), 1~8쪽.
4. 모노타이프 조판기 도입은 1927년에 결정됐다. 모리슨과 업다이크의
『서간집』과 니컬러스 바커가 쓴 서문 (xxvi쪽) 참고.

간헐적인 논문으로 발표했는데, 상식에 근거한 (결정은 얼마간 저절로
이루어져야 한다는) 전통주의 접근법에 어울리게, 상세한 논평은 별로
시도하지 않았다. 그러나 그가 쓴 글은, 더 일반적인 수준에서 매우
우아하고 도덕적으로, 타이포그래피 작업과 연관된 사안을 밝혀냈다.
그가 남긴 역사서는 1922년에 출간됐다. 두 권짜리 『서양 활자의
역사』를 말한다. 1911~16년에 그가 하버드 경영 대학원에서 진행한
인쇄 기법 강좌에서 배출된 책이었다. 업다이크가 논하는 역사를
처음 접한 하버드 청중의 무게가 책에서도 느껴진다. 책은 '생존에
관한 연구'라는 부제를 달았고, "현대까지 어떤 활자가 살아남았는지
밝히"려는 의도를 품었다.[5] 이처럼 실용적인 의도는 끝에서 두 번째 장
「조판용 활자 선택법」에서 두드러진다. 인쇄소 설립 시 고려 사항을
다루며, 따라서 '경영학도'의 관심사를 직접 건드리는 장이다. 마지막
장, 「과거 산업의 조건과 현재 인쇄업의 문제」는 경영학 측면에서도
뜻있었지만, 업다이크가 노린 더 큰 목적, 즉 "황금기"란 없었고,
따라서 몰락도 없었으며, 좋은 작업은 당대에도 가능하다는 주장을
뒷받침하기도 했다. "타이포그래피의 전망은 예나 지금이나 똑같이
좋다. 미래는 교육 받은 사람들의 지식과 취향에 달렸다."[6]
　　그러나 업다이크의 저서가 남긴 더 중요한 업적은 500쪽 넘게
이어지는 서구 활자의 역사였다. 설명은 시기별 (1450~1500년, 1500~
1800년, 19세기 이후) 서술에 이어 지역별로 전개된다. 그는 표본에
찍힌 활자를 논하는 한편, 대표적인 책을 몇 권 골라, 쓰인 활자에
초점을 맞추었다. 그러나 엄격한 방법에 의존하지는 않았고, 문체 역시
격의 없이 소탈했다. 이 책은 살짝 닮은 지식, 대체로 다른 권위서가
아니라 일차 자료를 관찰해 얻은 지식의 산물이었다. 그는 개인적
견해도 숨기지 않았다. 독일 문화와 극단적 신고전주의에 대한 반감,
따뜻하고 소탈한 제품을 향한 호감, 스페인 타이포그래피에 관한
특별한 관심 등이 그에 해당했다. 전문적 타이포그래피사 연구를 처음

5. 업다이크, 『서양 활자의 역사』 1권, xii쪽.
6. 업다이크, 『서양 활자의 역사』 2권, 275쪽.

시도한 책이지만, 본질적으로『서양 활자의 역사』는 폭넓은 교양을
갖춘 실무 타이포그래퍼의 작품이었다. 내용은 상당 부분 수정해야
하지만, 아직도 이 책에 견줄 저작이 없다는 사실 또한 그로써
설명된다.

디자이너 타이포그래피

업다이크는 미국의 '인쇄 부흥'을 주도한 타이포그래퍼 중에서도
선배 격이었다. 게다가 그는 프리랜서 타이포그래피 디자이너로
활동하지 않고 독자적 인쇄소를 운영했다는 점에서도 남달랐다.
그와 견줄 만한 주요 디자이너는—브루스 로저스, 프레더릭 가우디,
윌리엄 애디슨 드위긴스, 윌 랜섬, 토머스 클렐런드, 프레더릭 워드
등은—모두 생애 대부분을 프리랜서 디자이너로 보냈다. 예일 대학교
출판부에서 일했던 칼 롤린스처럼, 대형 출판사나 인쇄소 직원으로
활동한 디자이너도 있었다. 특히 대학 출판부는 디자인과 제작에서
높은 품질을 달성했는데, 이는 그들이 좋은 작업에 이상적인 조건을
갖춘 덕분이었다. 시장의 극단적 압력에서 벗어난 상태로, 정말 해결할
디자인 문제가 있고 진지한 책을 만든다는 조건을 말한다.

　이들 타이포그래퍼의 작품은 절충적 양상을 보였고, 이런 경향은
영국에서 일어나던 인쇄 개혁 운동에서보다 더 두드러졌는데, 아마
이는 그들이 활동하던 사회의 젊음과 개방성을 반영했을 것이다.
그들은 '상업 미술'에서—광고나 잡지 삽화로—시작해 도서 출판이나
활자체 디자인으로 옮겨 가는 일이 보통이었다. 예컨대 원조 도서
디자이너 격인 브루스 로저스도 인디애나폴리스에서 상업 미술과
삽화 작업으로 출발했지만, 보스턴으로 옮긴 다음 문예 출판 궤도에
포섭된 사람이었다. 그 역시 켐스콧 도서를 보고 충격받은 청년이었다.
업다이크를 좇아, 로저스도 1896년 호턴 미플린의 리버사이드
프레스에 들어갔다. 그곳에서 몇 년 일한 다음, 그는 아마도 매우
자유로운 도서 디자인 기회, 즉 호턴 미플린이 홍보용으로 펴내는
한정판 디자인을 맡게 됐다. 이 기회를 결정적 계기로 삼은 로저스는,

이후 주로 역사적 자료를 바탕으로 본문의 시대 배경에 맞춰 고도
장식을 구사하는 희귀본 디자인에 전념했다. 특히 그는 표제지
디자인에 무진히 정성을 쏟는 인물로 유명했다. 당시만 해도 인건비가
쌌기에, 로저스 같은 타이포그래퍼는 계산된 도면에 정확한 지시서를
작성하기보다 거친 스케치에서 출발해 연거푸 교정쇄를 만들어 보며
작업할 수 있었다. 그 결과 수집용으로 디자인한 책들이 나왔는데,
거기서 수집 대상은 책 내용이 아니라 '브루스 로저스'였다.

로저스는 두 차례 (1916~19년, 1926~32년) 영국에 장기 체류했다.
6장에서 논하겠지만, 첫째 출장은 갓 태어난 영국 인쇄 부흥 운동에
일정한 영향을 끼쳤다. 당시 그는 절묘한 장식적 타이포그래피와 기계
조판을 기꺼이 결합하는 미국 특유의 태도를 대변했다. 이 조합은
그가 디자인한 두 활자체에서도 분명히 드러났다. 둘 다 장송 로먼을
응용한 작품이었다. 첫째 활자 몽테뉴는 1901년 리버사이드 프레스가
제작했는데, 상용화되지는 않았다. 둘째 센토는 수식 조판용 금속
활자로 몇 차례 변형을 거쳐, 결국 모노타이프 조판용으로 개량됐다.
켄타우르는 로저스 작업의 특징을 잘 구현했다. 절묘한 세련미와 사려
깊은 역사적 지식을 현대 사치품 시장에 공급하는 작업을 말한다.

업계 관계

이외에, 높아지는 타이포그래피 의식을 더 대중적이고 업계
지향적으로 적용한 예로는 윌 브래들리와 프레더릭 가우디의 작업이
있다. 로저스처럼 그들도 상업 미술에서 출발해 켐스콧 영향으로
타이포그래피에 뛰어들었고, 시카고에서 타이포그래피 작업을
시작한 다음 결국 동부로 옮겨 갔다. 브래들리는 기본적으로 그래픽
미술가이자 표제 활자와 장식물 디자이너로서, 아메리칸 타이프
파운더스 컴퍼니와 오랜 관계를 맺었다. 그의 작업은 타이포그래피사
못지않게 그래픽 디자인사에도 속한다.

가우디는, 인쇄를 생업 삼으려는 시도가 실패하자, 주로 활자체
디자이너로 활동했다. 그가 세운 빌리지 프레스는 1938년까지

운영을 계속했지만, 상업 인쇄소는 아니었다. 그곳이 유지되고, 또
그가 시사한바 성과를 거둘 수 있었던 것은, 아내이자 동업자인 버사
가우디 덕이었다. 프레더릭 가우디는 왕성한 활자체 디자이너였다.
대부분 작품은 광고 표제 활자체였지만, 그는 본문 활자도 디자인했고,
1920년부터는 미국 모노타이프에서 디자인 고문으로 일하기도 했다.
비록 역사적 모델에 크게 기대기는 했지만, 가우디는 그런 모델을
정확히 재현하려 들지 않았다. 오히려, 그의 활자체는 역사적 주제를
자유롭게 변주한 형태에 가까웠다. 이런 접근법은 영국 모노타이프
고문 스탠리 모리슨의 정책에 명백히 반했다. 가우디는 모리슨이
적대하는 인물이 됐다. 심지어 모리슨은 자신이 관여한—타임스 뉴
로먼 같은—활자체에 "특정인이—예컨대 한 세기 동안 특이하게 생긴
활자만 디자인한 가우디 씨 같은 사람이—디자인한 작품처럼 보이지
않는" 장점이 있다고 말하기까지 했다.[7] 모리슨은 물론 업다이크처럼
유럽 지향적이고 역사에 민감한 타이포그래퍼 눈에도, 가우디의
작품은 저속해 보였다.

가우디는 문자 도안 관련 저술가이자 『타이포그래피카』와 『아르스
타이포그래피카』 같은 잡지의 편집자로도 왕성히 활약했다. 활자체와
마찬가지로, 그가 쓴 글에서도 설명 주제는 아무래도 자기 자신이 될
수밖에 없었다. 그가 써낸 주요 저서 제목은 『타이폴로지아』였다.

공예와 실험
흔히 전통주의자로 분류되는 타이포그래퍼 가운데, 드위긴스의
작업은 현대적 조건에 따라 새로 정의된 과업에 전통 가치를 적용한
예로서 무척 흥미롭다. 가우디나 로저스보다 (각각 열다섯 살, 열
살씩) 젊었던 그는, 활동 초기에 선배들과 같은 패턴을 답습했다. 상업
미술에서 출발해—미술 공예 운동에 홀려—더 긴밀한 인쇄 작업에
뛰어드는 패턴을 말한다. 드위긴스는 시카고에서 열린 가우디 문자
도안 강좌를 수강하며 그를 만났다. 스스로 인쇄소를 운영하려는

7. 1937년 9월 15일 자 편지. 모리슨, 업다이크, 『서간집』, 185쪽.

시도가 오래지 않아 실패하자, 그는 매사추세츠 힝엄으로 옮겨
가우디의 빌리지 프레스에서 잠시 일했고, 이후 평생을 그 지역에서
살았다. 가우디의 인쇄소가 상업적으로 실패하자, 드위긴스는
대행사를 통해, 또는 의뢰인을 직접 대하며, 광고 작업을 하게 됐다.

이처럼 오래 신문 광고나 우편 광고물을 제작하면서, 드위긴스는
캘리그래피 기술을 개발했다. 그는 좋은 인쇄 서체를 개발하는 데
펜글씨가 필수적이라는 생각을 열렬히 옹호했다. 이론적으로는
유사해 보여도, 드위긴스는 거의 같은 시기에 활동한 에드워드
존스턴과 실질과 외관에서 모두 매우 다른 서법을 구사했다. 존스턴은
촉이 넓은 펜을 썼고 고대 모델로 회귀했지만, 드위긴스는 촉이
뾰족하고 탄력 있는 펜—'구리 펜'—을 쓰며 단절 없이 내려온 미국
전통을 따랐다. 철저히 상업적인 조건에 맞춰 개발한 그의 서법은,
그러므로 존스턴이 재창조한 전통과 전혀 달랐다. 그렇게 명백한
시각적 차이 외에도, 드위긴스가 복제를 염두에 두고 작업한 데 비해,
존스턴은 작품 "자체"를 추구하고 복제에 반대했다는 점에서 더
근본적인 차이가 있었다.

드위긴스는 1920년대 중반 광고 작업을 그만두고 도서 디자인과
활자체 디자인으로 돌아섰다. 당시 상황에 대한 반발 때문이었다.
20년간 광고 작업에서 얻은 교훈을 기법 안내서 형태로 요약한
책 『광고 레이아웃』(1928년) 끝 부분에서, 그는 "흠 없이 당당한
상거래 행위"와 착취적 광고를 구별하며, 후자를 "사회적 가치에 관한
초보적 인식만 있다면 절대 일조하지 않을 지렛대"로 묘사했다.[8] 그가
광고 분야에서 떠난 때는 바로 둘째 유형이 부상하던 시기였는데,
그런 광고는 기계로 만든 서체와 사진에 의존했으므로, 드위긴스의
손재주가 설 자리도 그리 넓지는 않았을 것이다.

드위긴스는 왕성하고 정력적인 필자였지만, 단행본 분량으로
내놓은 저작은 『광고 레이아웃』밖에 없다. 이 책은 그가 광고 디자인
기법과 재료에 통달했음을 증명하는 한편, 그의 현실적 디자인

8. 드위긴스, 『광고 레이아웃』, 194쪽. 이 책 216~17쪽 사례 13.

접근법을 보여 주었다. 그는 지면 구성과 좋은 비례에 관한 사이비
심리학 이론을 부단히 논박했는데, 특히 당시는 그런 이론이 상업
미술에 뚜렷한 영향을 끼치던 참이었다. 좋은 작품이란 자신이 제시한
사례들처럼 스스로 기능을 내보일 수 있는 작품이라고, 그는 주장했다.
그리고 디자인 철학처럼—특히 현대주의처럼—더 큰 문제에
대해서도, 그는 같은 실용주의를 내세웠다. "'현대주의' 인쇄 디자인?
'현대주의'는 디자인 체계가 아니라 마음가짐이다. 지나친 전통주의에
대한 자연스럽고 건강한 반발이다.… 유사 현대주의로 가장한
인쇄물은 대부분 1840년을 재탕한 물건이다. 실질적 현대주의는
이렇게 말할 수 있는 마음가짐이다. '(실험을 위해) 알두스, 배스커빌,
윌리엄 모리스는 (그리고 40년대 거장들은) 무시하고, 이 활자와
기계를 써서 우리 스스로 할 수 있는 일을 해 보자. 바로 지금.' 이런
마음가짐에서 나오는 그래픽은 독특할 때도 있고 매우 흥미로울 때도
있으며 참담할 때도 있다. 위험을 무릅쓰고 해 볼 만한 게임이다."[9]

　　이 시기에 드위긴스는 도서 디자인을 나름대로 실험하기 시작했다.
그는 1919년 업계 출판물 수준에 혐오감을 표출하는 소책자를
익명으로 발표했다. 청문회 기록 형식을 빌린 「책의 물리적 성질 연구」
(An investigation into the physical properties of books)를 말한다.
그는 장인답게 물성을—단순한 형상이 아니라 물체로서 성질을—
강조했다는 점에서 독특했고, 자신의 도서 디자인 작업에서도 같은
인식을 구현해 나갔다. 드위긴스는 자신이 주로 관여했던 대중판
도서에 좋은 재료를 향한 믿음을 적용하려 했다. 디자인의 가능성에
민감한 출판사 앨프리드 노프와 오랜 인연을 맺은 덕에, 그는 일상적,
상업적 맥락에서 표지와 책등, 표제 타이포그래피를 실험하기에 좋은
여건을 누렸다. 특히 그의 스텐실용 장식물은 제작 방법과 형태 면에서
공업 생산에 적합한 장식을 고안하려는 시도였다. 드위긴스는 미세한
본문 타이포그래피에도 관심을 기울이며, 보기 드물게 차례나 색인
등을 꼼꼼히 서술한 타이포그래퍼이기도 했다.

　　9. 드위긴스, 『광고 레이아웃』, 193쪽.

드위긴스는 활자체 디자인에서도 모든 세부에서 실험 정신과
분명한 문제 정의에 관심을 두었다. 그는 당시 (1929년) 유일한
산세리프였던 그로테스크의 미적 한계를 극복하려고 활자체 디자인
작업을 맡으면서, 머건탈러 라이노타이프와 인연을 맺었다. 그렇게
만들어진 메트로는, 상업적으로나 디자인에서나, 유사한 유럽
산세리프—특히 푸투라와 길 산스—만한 성공을 거두지 못했다.

드위긴스와 라이노타이프가 공동 진행한 여러 실험 작업을 통해,
매우 성공적인 활자체 두 종이 나왔다. 엘렉트라(1935년 출시)와
칼레도니아(1938년 출시)를 말한다. 후자는 일반적인 '스코치
로먼' 모델을 행별 조판술에 맞춰 근사하게 변환한 작품이었다.
엘렉트라는 어떤 양식 모델도 뚜렷이 좇지 않았다. 이 글자 형태는
오히려 드위긴스 자신의 서법을 따랐다. 엘렉트라는 특히 직립 서체와
병용할 변형체로 필기체가 아닌 '사체'를 택했다는 점에서 독특했다.
이 작업을 할 때, 드위긴스는 스탠리 모리슨이 1926년에 발표한 논문
「이상적 이탤릭을 향해」(Towards an ideal italic)에서 직접적인 영향을
받았다. 결과물은 모리슨이 에릭 길을 통해 시도한 퍼페추아보다 더
성공적으로 모리슨 자신의 생각을 구현했다. 위에서 언급한 합작이
배출한 다른 사업으로, 직립 필기체 디자인, 개정 영어 표기법을
반영하는 활자체, 미적으로 궁핍한 신문 활자체 개선 작업 등이 있다.
무위로 그친 마지막 작업에서, 드위긴스는 가장 어려우면서도 가장
널리 쓰이는 타이포그래피에 디자인의 이상을 불어넣으려 했다.
하지만 머건탈러 라이노타이프에는 이미 기술적 제약과 가독성
문제를 최소한 해결할 수 있는 활자체가 (아이오닉, 엑셀시어, 코로나
등이) 있었다. 회사는 이미 신문 조판 시장을 독점한 상태여서, 단지
시각적 개선에 불과한 작업을 지원하는 일에는 큰 열의를 보이지
않았다.

대단원

1930년대 경기 침체 상황에서는, 개인 출판사와 한정판 출판사,
후원자도 위축될 수밖에 없었다. 미국에서 전통주의 타이포그래피는,
특히 가장 전통적이고 배타적인 타이포그래피는 바로 그런 토대에서
일어난 현상이었다. 그런데 이제 현대가 가하는 압박이 더 거세졌다.
유럽 출신 현대주의 디자이너 역시, 처음에는 소문으로, 나중에는
물리적 현존으로 압력을 더해 갔다. 1937년 스탠리 모리슨에게 보낸
편지에서, 드위긴스는 이런 시대상을 날카롭게 포착했다. "그다지 밝은
상황은 아닙니다. 요즈음 일이 돌아가는 꼴은 제게 맞는 꼴이 아니고,
제가 좋아했던 세상은ㅡ완전히 사라지지 않았다면ㅡ산산이 부서지고
말았습니다.... 인쇄에서 도리어 나쁜 쪽으로 변화가 일어나는 점은
유감이지만, 아무튼 재즈 음악이나 유사한 도서와 장식에는 그런
변화가 더 잘 '어울리는' 것이 사실입니다. 저희가 갈구하는 것은
소박한 질서입니다. 그런데 눈에 보이는 것은 너저분한 과시밖에
없군요."[10] 미국에서 전통주의 타이포그래피는 사라지지 않았고,
지금도 존속한다. 그러나 이제는 골라 쓸 수 있는 여러 접근법 가운데
하나일 뿐이다.

10. 1937년 3월 8일 자 편지. 모리슨, 업다이크, 『서간집』, 180쪽.

6 신전통주의

제1차 세계 대전 직후 영국에서 탄력을 얻은 '인쇄 개혁 운동'의
성격은, 타이포그래피 '부흥'에서 첫 단계를 이룬 윌리엄 모리스와
비교해 간단히 설명할 수 있다. 운동은 모리스가 추구한 높은 품질의
이상과 인쇄의 미적 가치에 관한 의식을 이어받았다. 적어도 주요
가담자 한 명이 밝힌바, 켐스콧 도서를 보고 받은 충격과 흥분은
평생을 타이포그래피에 바치는 계기가 되곤 했다.[1] 그러나 기계 문제에
관한 한 개혁파는 모리스를 좇지 않았다. 동력 인쇄기가 더 확산하고
발전한 데다, 이제 영국에서는 라이노타이프나 모노타이프 조판기도
꽤 널리 쓰이고 있었는데, 인쇄 업계 전반에서 타이포그래피 수준은
(개혁파가 보기에) 모리스가 반란을 일으킨 때만큼이나 낮았다.
더욱이, 개인 출판사로 이어진 켐스콧의 유산은 '아름다운 책' 숭배로
굳어지거나 본래 개념을 엉성하게 모방하며 퇴화한 상태였다. 아르
누보의 등장과 타락은, 특히 유행을 좇으려는 인쇄업자에게, 혼란만
더했다.

　이런 쇠퇴 앞에서, 개혁파는 기계를 수용하되 이에 좋은 활자체를
갖추어 주는 쪽으로 타협했다. 도서 출판에 편향된 개혁파에게,
'기계'는 곧 랜스턴 모노타이프 조판기를 뜻했다. 영국에서 도서
인쇄는 모노타이프가 지배했고, 행별 조판기는 주로 신문 인쇄에
쓰였기 때문이다. 운동 초기에는 (여러 주동자에게는 늘) 양식이
별문제가 아니었다. 주된 동기는 오히려 지나친 양식성을 피하는
데 있었다. 모리스식 "중세주의"건 아르 누보식 "감상주의"건
매한가지였다.[2]

1. 올리버 사이먼, 『인쇄인과 놀이터』, 8쪽.
2. 잭슨, 『도서 인쇄』, 217쪽.

『임프린트』

개혁 운동의 첫 집결지는 1913년 1월부터 11월까지 간행된 잡지
『임프린트』였다. 공동 창간인 겸 편집인 네 명은 배경과 전공이
각기 달랐지만, 모두 미술 공예 운동에, 그중 셋은 센트럴 학교에
깊이 관여한 공통점이 있었다. 제러드 메이넬이 1899년부터 이끈
웨스트민스터 프레스는 보기 드물게 계몽된 인쇄소로서 통상보다
높은 품질을 지향했다. 『임프린트』 인쇄를 맡은 시기에, 웨스트민스터
프레스는 아든 프레스나 치직 프레스와 같은 반열에 올라 있었다.
존 메이슨은 밸런타인 프레스에서 조판 기술자로 훈련받고 더브스
프레스에서 일한 다음 센트럴 학교에서 타이포그래피를 강의했다.
에드워드 존스턴에게는 더브스 프레스와 협업하고 초기 (1899년부터)
센트럴 학교에서 강의한 경력이 있었다. 넷째 편집인 어니스트 잭슨은
미술가이자 평판 인쇄 전문가였고, 센트럴 학교에서 기술을 가르쳤다.

『임프린트』는 독립 사업이었지만, 당시까지 개발된 미술 공예
운동을 정확히 대변했다. 창간호 첫머리에 레더비의 「예술과 장인
정신」을 실은 일이 좋은 예다. 좋은 작품에 대해서는 레더비도
모리스에 동의했지만 ("예술품이란 잘 만든 물건 이상도 이하도
아니다") 한 가지 면에서는 분명한 차이를 보였다. "기계제품이 엄밀히
말해 예술품이 아니라고 해서, 한 단계 낮은 수준에서나마 좋은
물건이 되지 말라는 법은 없다. 균형 잡히고 매끈하고 튼튼하고 잘
맞고 유용한 물건은, 마치 기계 자체처럼, 나름대로 좋은 물건이다.
기계제품은 스스로 기계의 산물임을 솔직히 밝혀야 한다. 제품
대부분이 역겨운 이유는 가식과 기만에 있다." 그러나 "기계 시대
양식"에 대해, 레더비는 이렇게 제안했다. "가장 좋은 디자인 방식은
기존 모델을 조금씩 개선하는 것이다. 완벽한 탁자, 의자, 책은 신중한
품종 개량을 통해 만들어진다."[3]

3. 레더비, 「예술과 장인 정신」 (Art and workmanship), 『임프린트』 1호 (1913년
1월), 2쪽, 3쪽.

이처럼 치밀한 품종 개량 철학은 잡지 전용으로 제작된 활자체 디자인에 그대로 구현됐다. 존 메이슨이 기록한바, '임프린트 올드 스타일'이라 명명된 (지금은 단순히 모노타이프 임프린트라 불리는) 활자체는 메이슨과 제러드 메이넬의 의견 교류에서 출발했다.[4] 메이슨은, 받은 교육을 충실히 살려 캐즐런을 제안했지만, 당시 캐즐런은 수식 조판용 금속 활자로만 존재했다. 웨스트민스터 프레스에는 모노타이프 조판기가 있었는데, 메이넬은 『임프린트』에 이 기계를 쓰고자 했다. 그래서 캐즐런을 바탕으로 모노타이프 조판이 가능한 활자체를 디자인하자는 대안이 나왔고, 작업은 매우 신속하게 이루어졌다. 결과물에는 수식 조판용 캐즐런과 닮은 구석이 별로 없었다. 오히려 보기 드문 익명성 또는 겸손성을 특징으로 하는 활자체였다. 어쩌면 이 성과에 가장 크게—메이슨이나 메이넬보다 실질적으로—이바지한 사람은 모노타이프 제도실 직원이었는지도 모른다. 오늘날 모노타이프 임프린트는 세리프 활자체의 '전형'처럼 보인다. 그런 점에서 임프린트 활자는 잡지 편집진이나 그에 영향 끼친 사람들의 이상을 잘 구현한 모범이었다.

『임프린트』의 내용은 인쇄 업계와 대화하려고 부단히 노력한 흔적을 보인다. 예컨대 최신 인쇄기, 업계 교육, 원가 계산법 관련 기사를 싣는가 하면, 첫 호 4분의 1은—나중에는 비중이 줄었지만— 업계 광고로 채웠다. 역사가들은 이 잡지를 1920년대와 1930년대에 등장한 역사 미학적 타이포그래피 전문지의 선구자로 기억하곤 하지만, 사실 『임프린트』는 독자층을 애서가 너머로 넓히려 했다.

업계 가치와 타협하는 과정에서 쌓인 긴장은 도판 인쇄를 대하는 태도에서 감지된다. 업계 홍보지 『펜로즈 픽토리얼 애뉴얼』 서평에서, 존 메이슨은 사진 제판에 대한 사실상 반대를 숨기지 못했다. "그러나 이 지루한 책 제작에 쓰인 밋밋하도록 완벽한 기교를 다시

4. 「임프린트—50년 후」(The Imprint: fifty years on), 『모노타이프 뉴스레터』 (Monotype Newsletter) 71호 (1963년 10월), 1~5쪽 참고. 아울러, 오언스, 『J. H. 메이슨』도 참고.

보며, 망판 인쇄술이 파괴한 진짜 도서 삽화 미술을 떠올리지 않을 수
없다."[5]

에드워드 존스턴은 (캘리그래피 작업에서) 「장식의 용도」
관련 기사를 일곱 회로 나누어 연재하는 데 마지못해 동의했지만,[6]
기계로 수작업을 복제하고 단순화하는 일에 반대하는 태도는 끝내
굽히지 않았다. 그가 그린 기사 삽화는 기계로—잡지의 캘리그래피
제호처럼 선화로—복제됐지만, 크기는 원본과 같도록 했다. 이 태도를
뒷받침하려는 뜻이었는지, 잡지에 실린 역사물 기사는 목판화 기법을
크게 강조했다.

『임프린트』는 아홉 호를 내고 느닷없이 종간했다. 재정 문제와
편집진 내부 견해차가 이유로 꼽히곤 하는데, 아무튼 전쟁 상황에서
매달 간행 일정을 지키기는 어려웠을 것이다.

타이포그래퍼
『임프린트』가 때 이르게 핀 꽃이었다면, 전후 개혁 운동의 또 다른
서막으로는 케임브리지 대학교 출판부에서 브루스 로저스가 벌인
활동을 꼽을 만하다. 로저스는 1916년 몰 프레스에서 에머리 워커와
함께 일할 목적으로 잠시 영국을 방문한 적이 있다. 1917년에
그는 케임브리지 대학교 출판부에서 '인쇄 고문'으로 일해 달라는
제의를 받았다. 이는 (비록 임시직이었지만) 영국에서 정확히
해당하는 전례가 없던 직책이었다. 인쇄와 도서 제작에서 이제—
케임브리지처럼 역사가 유구하고 걸출한 출판사에서조차—인쇄인의
능력을 넘어서는 요소가 있음을 인정한 결과였다. 당시 품질
하락을 느끼고 처방을 내놓은 곳은 케임브리지밖에 없었다. 출판부
이사회에—한때 윌리엄 모리스의 비서였던—시드니 코커릴이
참여하며 미술 공예의 이상에 다가간 덕분이었다.

5. 존 메이슨, 「책답지 않은 책」(Biblion a-biblion), 『임프린트』 3호 (1913년 3월),
210쪽.
6. 이들은 훗날 에드워드 존스턴의 『펜 서법과 기타 논문』에 전재됐다.

1917년 12월, 로저스는 「케임브리지 대학교 출판부 타이포그래피 연구 보고서」를 이사회에 제출했다. "고유한 도서 제작 양식" 달성 문제를 다룬 보고서였다. 로저스는 출판사가 기존에 보유한 자재를 평가하고 새로운 기자재, 특히 임프린트와 플랑탱 등 몇몇 활자체를 포함해 모노타이프 설비를 확충하도록 권했다. "수작업은 필수 불가결한 부분으로 국한하고, 그에 발맞춰 기계 작업을 개발해야 한다." 추진 정책에 관한 결론에서, 로저스는 상임 '고문직' 신설을 제안했다.[7]

전후 개혁은 대체로 그런 '고문'이 등장해 인쇄 업계에 디자인 요소를 불어넣는 과정으로 이루어졌다. 여기에서 '디자인'이란 미의식 측면과 합리적 제작 조정 측면을 모두 뜻했다. (두 측면이 실제로 어떻게 연결되고 중첩됐는지는 아마 이 운동에 관해 엄중히 물어야 하는 질문일 것이다.) 인쇄술에서 디자인의 기능 자체는 달라지지 않았을 테지만, 기능을 맡는 사람은 달라졌다. 이제 디자인은 타이포그래퍼라는 새 인물 몫이었다. 영국에서 타이포그래퍼는 인쇄 명인이 아니라 교육을 통해 (또는 독학으로) 책과 인쇄술의 역사를 향한 열정과 미적 감수성을 갖춘 아마추어가 맡곤 했다.

타이포그래퍼의 역할은 프랜시스 메이넬(제러드 메이넬 사촌)의 활동상에서 또렷이 확인할 수 있다. 그는 부친이 세운 출판사 번스 오츠에서 도서 디자인과 제작을 감독하며 첫 실무 경험을 쌓았다 (1911~13년). 그리고 언론 활동과 사회주의 반전 선동에 뛰어든 그는, 1916년 펠리컨 프레스를 세웠다. 펠리컨 프레스는 수식 조판 설비를 갖춘 사실상 디자인 사무실로, 인쇄에는 협력 관계에 있는 정치물 출판사 시설을 이용했다. 펠리컨 프레스가 펴낸 작품은 뚜렷한 미적 관심을 보였다. 16세기 프랑스 장식 타이포그래피에 보인 관심이 좋은 예다. 좌파 사회주의적인 간행물 내용에 어울리지 않는 일이었다.

7. 이 보고서는 상당한 세월이 흐른 다음 그의 80세 생일에 맞춰 발표됐다. 로저스, 『케임브리지 대학교 출판부 타이포그래피 연구 보고서』, 1쪽, 31쪽.

또 다른 타이포그래퍼 스탠리 모리슨의 활동상은 번스 오츠와
펠리컨 프레스에서 모두 메이넬과 뒤얽혔다. 메이넬보다 나이는 약간
많았지만, 모리슨에게는 그처럼 든든한 가족이 없었다. 그는 자력으로
사무원을 거쳐 『임프린트』 편집 보조로 계몽된 인쇄계에 들어섰다.
인쇄와 역사를 향한 열정 말고도, 모리슨과 메이넬은 가톨릭 신앙과
사회주의 이념을 공유했다. 그는 양심적 병역 거부자로 옥살이를
했지만, 전쟁이 끝난 다음에는 타이포그래퍼로 활동하기 시작했다.

실무와 역사를 혼합하고 두 활동이 서로 보완하게 하는 특유의
방법은, 모리슨이 메이넬 대신 잠시 펠리컨 프레스를 맡았던 시기
(1919~21년)에 이미 나타났다. 그가 처음 써낸 실질적 역사서 『인쇄
공예—활자체 역사 비망록』(1921년)은 펠리컨 프레스에서 출간됐다.
홍보 구실과 지식 전달 구실을 두루 하는 책이었다. 이를 시작으로
모리슨은 그와 같은 책을 다수 써냈다.

활자체 리바이벌
저임금 노동력 활용이 불가능해진 전쟁 후에는 기계 조판에 대한
의심이 설 자리가 거의 없었다. 남은 문제는 활자체 디자인의
품질뿐이었다. 모노타이프와 라이노타이프가 갖춘 평범한 '구체'와
'현대체' 활자만으로는 불충분한 느낌이었다. 임프린트가 크게
성공하자, 랜스턴 모노타이프는 역사적 활자체를 기계 조판에
맞춰 개량하는 작업을 이어 갔다. 그 결과 플랑탱 (1913년), 캐즐런
(1915년), 스코치 로먼 (1920년), 보도니 (1921년 이후) 등이 나왔다.
영국 라이노타이프(라이노타이프 머시너리)는 아직 이 방향을 좇지
않았지만, 1921년 9월에는, 마치 타이포그래피의 결함을 인정하듯,
결국 '인쇄 고문'을 임용했다. 첫 고문 조지 존스는 역사에 관심이 많은
인쇄 명인이었다. 그가 맡은 임무는 회사 출판물 디자인을 돌보고 더
나은 활자체를 찾는 일이었다.

이른바 인쇄의 황금기를—16세기 프랑스를—모방할 현대식
조판용 활자체를 찾는 작업은 미국에서 먼저 이루어졌다. 아메리칸

타이프 파운더스는 전쟁 전에 이미 수식 조판용 가라몽 활자체를
개발하는 일에 착수했다. 영국 타이포그래피 개혁파도 점차 소식을
듣고 성과물을 접하기 시작했으며, 1920년 찰스 호브슨의 클로이스터
프레스는 미국에서 일부 활자를 수입하기도 했다. 이런 정황에서
랜스턴 모노타이프 코퍼레이션은 독자적인 가라몽 활자 디자인에
나섰고, 라이노타이프 머시너리 역시 (얼마 후) 고유 활자체를 개발해
라이노타이프 그랑종이라는 이름으로 내놓았다.

　　이처럼 다양한 가라몽 활자체 리바이벌은 복잡한 이야깃거리로,
실제로 일부 논쟁을 일으키기도 했다.[8] 전례나 영향 평가를 거들기보다
지적해 두어야 할 점은, 미국과 영국의 주요 기계 조판 업체는 물론
일부 수식 조판용 활자 제작소도 역사적 모델에 근거한 활자체를
생산하기 시작했다는 점, 그리고 이제는 그런 작업이 일정한 패턴을
이루었다는 점이다. 따라서 전처럼 거의 무의식적으로 '구체'나
'현대체' 활자를 제작하거나, '독창적' 또는 '예술적' 디자인을 주문하는
일이 사라졌다. 오히려 과거를 윤색하면 타이포그래피 품질을
향상시킬 것만 같았다. 타이포그래퍼가 인쇄 업계에 일으킨 혁명에는
역사적 (또는 역사주의적) 성격이 강했다. 요체는 고품질 구식
활자체를 기계로 조판하고 역사의식에 맞게 적용한 일이었다.

　　이런 리바이벌 작업을 크게 도운 자료가 바로 1922년 출간된
업다이크의 『서양 활자의 역사』였다. 새로운 타이포그래퍼는 이제
역사의 윤곽을 또렷이 볼 수 있었고, 이전에는 접할 수 없던 사실적,
시각적 자료를 풍부하게 참고할 수 있었다. 활자체 역사 연구를
'업다이크' 이전과 이후로 나눈다 해도 무리가 아니었다.

　　영국 랜스턴 모노타이프에 '타이포그래피 고문'으로 임명된 스탠리
모리슨은 역사적 활자체 리바이벌을 주도하는 인물이 됐다. 정확한
임용일에 관해서는 논란이 분분하다. 모리슨은 여러 자리에서 자신이

8.　모런과 바커의 저작 참고. 출원에 관한 고전적 논작으로, 비어트리스 워드가
　　필명 폴 보종(Paul Beaujon)으로 『플러런』 5호 (1926년) 131~79쪽에 발표한
　　「'가라몽' 활자들」(The "Garamond" types)을 꼽을 만하다.

1922년부터 일을 시작했으며, 따라서 모노타이프 가라몽 제작에서
중요한 구실을 했다고 암시했다. 오늘날 밝혀진 증거를 종합해 보면,
모리슨은 해당 활자체 제작에서 비공식적이고 선동적인 구실만
했으며, 실제로 그가 고문으로 정식 취임한 시기는 빨라야 "1923년
상반기"였다고 보는 편이 공정할 듯하다.[9]

 1920년대와 1930년대에 모노타이프가—'랜스턴'은 1931년부터
회사 이름에서 빠졌다—제작한 활자체는 영국 개혁 운동이 거둔 주요
성과이자, 디자인 작업에 필수 불가결한 재료였다. 이들 활자체를
회고하는 글(1950년)에서, 모리슨은 자신이 '고문'으로 취임하기 전
회사 상황을 간략히 설명했다. "이처럼 랜스턴 모노타이프는 독창적
활자 제작 능력을 거의 보이지 않던 중, 마침내 1922년, 사장에게 계획
하나가 제출됐다. 합리적이고, 체계적이고, 예측되는 인쇄 수요에
효과적으로 대처할 수 있도록 타이포그래피 디자인 프로그램을
마련하려는 계획이었다."[10]

 이 주장에는 사업의 합리성과 선견지명을 강조한다는 문제가
있다. 냉정하게 볼 때 거기에는, 혼란까지는 아니더라도 최소한 꽤
즉흥적인 면이 있었기 때문이다. 예컨대 모리슨을 비판하는 주요
수정주의 역사가가 관찰한바, 이 '계획' 또는 '프로그램'이 (이를 당대에
기록한 문서는 없다) 배출한 활자체 이면에는 1922년 또는 1923년에
그가 예측할 수 없었던 사건이 더러 있었다.[11] 오히려, 모리슨은
활자체 리바이벌을 제안하며 회사에 합류했고, 구체적 모델은 일을
하는 과정에서 (특히 역사를 향한 관심이 뜨거웠던 상황에 힘입어)
발견했으며, 나중에야 전체 사업을 모리슨 특유의 합리적 향기로
감쌌다는 편이 정확할 것이다.

 훗날 모리슨은 이 "계획"의 주요 난점이 완고하고 독립적인
"노동"에 있었다고 회고했다. 타이포그래피 고문은 영업부, 관리부와

 9. 바커, 『스탠리 모리슨』, 123쪽.
 10. 모리슨, 『활자 기록』, 32쪽.
 11. 모런, 『스탠리 모리슨』, 76쪽.

함께 런던에 있었지만, 실제 제도와 제작은 서리주 샐퍼즈에 있는
제도사와 기술자—대부분 여성—손으로 이루어졌다. 이런 거리 차와
분업화는 디자인 과정에도 뚜렷한 영향을 끼쳤다. 모리슨이 시안을
만들고 수정을 지시할 수는 있었지만, 최종 활자체 형태는 결국 작업자
손에 좌우됐다. 이로써 여러 모노타이프 활자체에서 확인되는 특정
양식, 특히 숫자처럼 고문 디자이너의 주된 관심 밖에 있던 활자에서
공통으로 드러나는 특징을 설명할 수 있다. 그러므로 모리슨이 가장
깊이 관여한—타임스 뉴 로먼 같은—활자체조차 무조건 모리슨의
저작물로 인정하기는 곤란하다.

　　모리슨이 설명한바, 모노타이프 제작진은 "실용성이 입증되지 않고
이론적 지식에만 기댄 외부 전문가의 생각"에 맞서는 경향을 보였다.
업계에서 새 활자체 수요가 일기를 기다리려고만 했다는 말이다.[12]
그리고 그는 일찍이 자신이 맡았던 다른 고문 역이 모노타이프에
매우 유리하게 작용했음을 인정했다. 케임브리지 대학교 출판부에서
타이포그래피 고문으로 일한 경력을 말한다. (브루스 로저스를 위해
처음 만들어진 직책이었다.) 그뿐만 아니라 훗날 『타임스』 고문직을
통해, 모리슨은 규모와 영향력 있는 고객이 모노타이프 기자재를
구입하도록 유도했고, 따라서 모노타이프 제품을 향한 업계 수요를
폭넓게 자극할 수 있었다.

　　　　타이포그래피 클럽
1920년대에는 인쇄 개혁 운동을 정의하고 발전을 돕는 몇몇 기업과
단체가 서로 보강하며 네트워크를 형성했다. 잡지 『플러런』(1923~
30년), 더블 크라운 클럽 (1924년 이후), 되살아난 커원 프레스, 논서치
프레스 (1923년 이후), 모노타이프 등이 주역이었다. 이들은 각기
다른 영역에서 운동 주제를 발전시켰다. 기계 조판과 기계 인쇄에
대한 믿음, 역사적 활자체 리바이벌 (그리고 몇몇 '독창적' 활자체의
신중한 수용), 역사성 검증을 거친 디자인 접근법 등이 그 주제였다. 이

12. 모리슨, 『활자 기록』, 34쪽.

목표를 좇는 임무는 새로 등장한 인물인 타이포그래퍼에게 위임됐다.
이 모두는 "새롭"고 "현대적"으로 느껴졌다. 예컨대 운동 참여자이자
초기 기록자였던 홀브룩 잭슨은 두 단어 모두를 이런 타이포그래피와
타이포그래퍼에게 적용하면서도, 같은 시기 유럽의 신타이포그래피에
관해서는 아무 의식도 내비치지 않았다.[13] 양자의 차이는 후진적
업계나 완고한 애서 문화를 배경으로 단지 현대적이었던 운동과, 더
의식적으로 현대 또는 현대주의를 추구한 운동 사이에 있었다.

운동은 모범과 선전을 통해 작동했다. 전자에 속하는 예로는
프랜시스 메이넬이 운영하던 논서치 프레스가 있었는데, 그곳에서
내놓던 생산물이 디자이너가 감독만 하면 일반 업계에서도 질 좋은
도서 디자인이 가능하다는 증거로 쓰였다. 논서치 프레스는 한정판
(최대 발행 부수 1천 500부가량)과 양산판을 섞어 냈는데, 양쪽 모두
디자인은 매우 꼼꼼했다. 1930년대에 불황이 닥치기 전까지, 이
사업은 지적인 (실제로 책을 읽기도 하는) 수집가 사이에서 나름대로
성공을 거두며 수익을 유지했다.

커윈 프레스는 인쇄인 사이에 운동을 알리는 최고 홍보
수단이었다. 전쟁 전 경영권을 이어받은 해럴드 커윈(창업자의
손자)은 좋은 노사 관계와 좋은 품질을 정착시켰다. 커윈은 미술
공예 운동 사상에서 크게 영향받은 (에드워드 존스턴의 센트럴 학교
강좌를 수강한) 사람이었고, 디자인 산업 협회 창립 회원이기도 했다.
전후에, 특히 타이포그래퍼(올리버 사이먼)에게 도움받기 시작한 커윈
프레스는 독특한 양식 또는 방식을 개발했다. 커윈 프레스는 도서 출판
외에도 상업 인쇄나 광고 작업 역시 맡아 했으며, 상당 부분까지는
디자인 회사 노릇도 했다. 늘 함께 일하는 삽화가들이 있었고,
독자적인 활자체와 장식물 목록을 꾸리기도 했다. 덕분에 '커윈'은
교양 있되 너무 심각하지는 않아서 좋은 음식과 포도주에 특히 잘
어울리도록 정제된 세련미를 가리키게 됐다.

13. 잭슨, 『도서 인쇄』, 33쪽, 47쪽, 226쪽.

이렇게 쾌락주의적이고 현세적인 운동의 단면을 기린 곳이 바로 더블 크라운 클럽이었다. 런던에 있던 이 클럽에서는 때때로 만찬과 함께 타이포그래피 관련 논문을 발표하고 토론하는 행사가 열렸다. 더 진지한 토론장을 제공한 곳은 1923년에서 1930년 사이에 일곱 차례 출간된 잡지『플러런』이었다. 올리버 사이먼과 스탠리 모리슨이 차례로 편집한『플러런』은『임프린트』가 시사한 사업을 계승했다. 역사 관련 글과 평론을 당대 작품 논의와 결합하는 작업이었다. 인쇄 업계와 대화하려는 욕심은 보이지 않았지만,『플러런』은 당시 국제적 현상으로 확대되던 운동—또는 클럽—내부에서 토론의 매개체가 됐다. 일관된 특징은 국외 작품을 소개하는 일이었다. 예컨대 이곳에는 업다이크에 관한 글과 업다이크 자신이 쓴 글이 게재되는가 하면, 당시 미국과 유럽의 전통주의 작업을 개괄하는 기사도 실리곤 했다.

이 시기에 특히 왕성하게 활동한 스탠리 모리슨은 역사 작업과 자문 작업을 훌륭히 융합했다. 그의 역사 연구는 업다이크의『서양 활자의 역사』같은 규모가 아니라 주로 잡지 기사나 짧은 글로만— 서문이나 주석으로—발표됐다. 관심사가 워낙 다양했으니만큼 그럴 수밖에 없었을 것이다. 역사가로서 모리슨이 남긴 업적은 주로 사후에 정리된 책에 의존한다. 두 권짜리『필사본과 인쇄에서 서체의 역사에 관한 논문 선집』, 서체 역사 연구를 '집대성'한『정치와 문자』등이 그런 책이다. 여러 세대에 걸쳐 타이포그래퍼와 그래픽 디자이너에게 모리슨식 역사관을 전해 준 매개체는『순수 인쇄 400년』이었다. 다른 도서 지면을 골라 도판으로 복제하고 개괄적 서문을 붙여 1924년 대형 2절 판으로 간행된 책으로, 훗날 축소 개정판으로도 나온 바 있다.

운동의 디자인 철학을 요약해 준 책도 모리슨의『타이포그래피 첫 원칙』이었다. 이 짧은 글은『브리태니커 백과사전』(1929년) '타이포그래피' 항목 설명으로 처음 빛을 본 다음,『플러런』마지막 호(1930년)에 개정된 형태로 발표됐고, 훗날 몇몇 외국어판 등 여러 형태로 다시 출간됐다. 글은 몇몇 불변하는 기본 가치를 확정하려 했다. "이성", "관습", "독자가 이해할 수 있는 글" 등이 그런 가치에

속했다. 이처럼 무거운 어휘를 동원해 타이포그래피를 정의한 다음,
모리슨은 도서 디자인과 제작 관련 요소를 개괄했다.

『타이포그래피 첫 원칙』은, 개혁 운동에서 타이포그래피란 거의
언제나 도서 (더욱이 표는 고사하고 주석도 없이 긴 본문으로만
이루어진 책의) 타이포그래피임을 강조하는 노릇을 했다. 모리슨은
도서 타이포그래피의 제약과 전통에 근거한 이론을 일반화해 다른
영역에도 적용했다. 다른 글에서는 도서 외에도 "광고물 조판"을
인정했고, 이 영역에서는 새로움과 유희를 허용했다.[14] 그러나
이외에 다른 영역 타이포그래피의 가능성은 절대로 용인하지 않았고
(적어도 지면에서 논할 가치가 있다고는 여기지 않았고) 그럼으로써
타이포그래피를 관습에 엄격히 종속된 분야와 아무 규칙도 없는
분야로 양극화했다. 그 자신이 시도한 홍보용 타이포그래피는 (예컨대
유명한 걸랜츠 출판사 표지는) 원칙 없는 디자인에 대한 부담을
드러냈다. 모리슨은 1960년대에 쓴 『타이포그래피 첫 원칙』 후기에서
현대주의 타이포그래피 접근법을 (예컨대 바우하우스를) 언급했지만,
현대주의가 본질상 봉사에 불과한 활동을 예술로 둔갑시켰고, 전통과
관습, 원칙을 파괴했다며 무시해 버렸다.[15]

비타협적 인물과 새로운 서체

영국의 개혁 운동은 역사 부흥을 중심으로 진행했지만, 그러면서
새로운 결과를 드러내기도 했다. 이런 이중적 측면은 에드워드
존스턴의 서법에서 또렷이 드러난다. 그는 잃어버린 기법과 형태를
복원하려는 의도로 출발했지만, 복제나 재현이 아니라 "그 자체"를

14. 모런의 『스탠리 모리슨』 119쪽에 복제된 모리슨의 선언문 「2가지 효율성」
(The 2 kinds of effectiveness, 1928년), 『시그니처』 (Signature) 구간 3호 (1936년)
1~6쪽에 실린 모리슨의 「광고물 조판에 관해」 (On advertisement settings),
모리슨의 『광고물에 적합한 합리주의와 새로움』 (Rationalism and novelty appro-
priate in display advertising, 런던: The Times, 1954년) 등을 참고하라.
15. 모리슨의 『타이포그래피 예술』 50~51쪽과 97쪽에 실린 현대주의
타이포그래피에 관한 논평도 참고하라.

만드는 일에 신념을 두기도 했기 때문이다 (4장 참고). 존스턴이
새로 만든 글자 가운데 두드러지는 예가 바로 런던 지하철 문자다.
이는 『임프린트』 시기의 산물이었다. 사업은 1913년에 기획됐고, 첫
원도는 1915년에서 1916년 사이에 완성됐다. 지하철 문자는 고대
로마와 르네상스 인본주의 문자에 근거했지만, 산세리프이자 '근원적'
서체로서 성질과 연상은, 막 시각 표준을 갱신한 회사와 공공장소
문자라는 목적에 잘 맞았다. 존스턴의 미술 공예적 양심과 특유한
조심성 때문에, 기계 생산계와는 어떤 협력도 이루어지지 않았다. 그는
기계 조판은커녕 수식 조판용 활자체로도 (즉, 여러 크기와 변형체로)
지하철 문자를 개발하지 않았다. 『임프린트』에 참여한—전용 활자체
디자인에서 참관인 구실을 한 듯하다—일을 제외하면, 그가 영국 인쇄
개혁파와 일정 기간 이상 협력한 사례는 이 작업이 전부다.

에릭 길은 센트럴 학교에서 존스턴의 학생으로 출발해 이내 그의
공경하는 친구이자 동료가 된 인물이었지만, 그보다 깊이 인쇄 개혁
운동에 참여했다. 건축 사무실에서 도제로 일하던 길은, 석문 제작
기회를 얻어 고역에서 벗어났다. 그때(1903년)부터 그는 "직공"으로서
"직공의 권리, 즉 만드는 물건을 스스로 디자인할 권리와, 직공의
의무, 즉 디자인한 물건을 스스로 만들 의무"를 지고 살았다.[16] 길은
모리스나 레더비와 같은 전통에 속했지만, 그들과 분명한 차이도
보였다. 그는 (페이비언 사회주의는 물론) 마르크스주의자도 아니라
무정부주의자였고, 급진 가톨릭 신자이기도 했다. (비[非]국교
가정에서 자라나 일찍이 가톨릭으로 개종했다.) 따라서, 그는 모리스
이후 발전한 미술 공예 운동뿐 아니라, 산업계를 기꺼이 지원했던
(특히 디자인 산업 협회) 측과도 거리를 두었다. 길도 결국에는 산업과
자본주의라는 두 악마와 거래한 것이 사실이다. 하지만 그는 스스로
정한 조건에 따라 거래했고, 강연이나 논문, 언론에 보내는 편지
등에서 그들에게 조리 있는 욕설을 퍼붓는 일 역시 절대로 포기하지
않았다.

16. 길, 『자서전』, 115쪽.

길이 엄밀한 의미에서 타이포그래피에ー돌에 새기는 문자가
아니라 조판과 인쇄용 서체 개발에ー뛰어든 때는 1925년으로 본다.
스탠리 모리슨에게 모노타이프 활자로 제작할 문자를 그려 달라고
의뢰받은 해다. 길이 만든ー당시 이미 독특한 형태로 자리 잡은ー석문
서체가 인쇄용 활자체 모델로 적합해 보였던 모양이다. 당시 모리슨은
활자체 디자인 품질이 문자를 새기는 조작과 불가분하며, 축도
전사 펀치 제작기가 도입되며 유실된 바가 있다는 이론을 전개하던
참이었다. 그래서 그는 생존 펀치 제작자(파리의 샤를 말랭)에게 길의
원도를 펀치로 만들어 달라고 의뢰했다. 모노타이프 제도사는 이 펀치
교정쇄를 받아 활자를 제작했다. 이런 디자인 방법은 몹시 번잡했고,
결과물은ー모노타이프 퍼페추아는ー완성도가 몹시 떨어졌다. 먼
훗날 모리슨마저도, 극히 장황한 문장으로, 문제를 인정했을 정도다.
"8포인트에서부터 14포인트까지 모든 활자가 처음 품은 야심, 즉
모든 도서에 적합한 독창적 활자 창조라는 야심에 과연 부응했는지
묻는다면 무조건적 긍정이 불가능하다."[17]

　　퍼페추아에서 느낀 실망은 길이 타이포그래피에 관심을 더
기울이는 계기가 된 듯하다. 그는 길 산스로 알려진 활자체 제작을
통해 타이포그래피에 온전히 뛰어들었다. 이 서체에 뚜렷이 영향을
끼친 예가 바로 존스턴의 런던 지하철 문자였는데, 작업이 이루어지던
시기에 두 사람은 모두 서식스 디칠링에 살았으므로, 아마 길이 그
디자인 과정을 가까이서 지켜볼 기회가 있었을 것이다. 모노타이프 길
산스는 길이 당시 '블록'(산세리프) 서체로 디자인한 도색 간판에서
출발했다. 아마도 모리슨과 모노타이프는 당시 독일에서 일어나던
산세리프 활자체 융성을 인지했을 것이다 (9장 참고). 길은 첫 비공식
원도를 1926년에 완성했다. 1927년에는 모노타이프에 제작도를
제출했다.

　　1926년 4월, 총파업 직전 더블 크라운 클럽에서 발표한 글에서,
길은 자신 같은 직공 미술가의 세계가 도서 제작자의 세계와 양립할 수

17. 모리슨,『활자 기록』, 103쪽.

없다고 밝혔다. ("나는 마치 고관대작들 앞에 선 광부 같다.") 그는 두
세계 사이에 "고상한 신사들"로 (인쇄 개혁과 타이포그래퍼로) 다리를
놓으려는 시도 역시, 기계로 생산한 장식에 뜻을 두는 한, 받아들일 수
없었다. "기계로 만든 책에 바라는 바는 기계로 만든 것처럼 보여야
한다는 점이다."[18] 기계 제작을 위한 (이어 기계 조판과 동력 인쇄기를
위한) 디자인에 온전히 참여함으로써, 길은 이제 공업 생산 세계에
깊이 얽혀들었다. 이를 확인해 주듯, 1928년 모노타이프 코퍼레이션은
그에게 고문료를 지급하기 시작했다.

　　모리슨에게, 길 산스는 현대주의와 타협함을 뜻했다. 그는
우수하고 세련된 산세리프의 필요성을 인정하면서도, 위상에는
뚜렷한 선을 그었다. 공적 맥락에서 표제 문자로 (보통 전부 대문자로)
쓰거나, 어쩌면 일회성 인쇄물에는 써도 좋지만, 도서류에 써서는 안
되고, '시대정신' 운운은 금한다는 단서였다. 첫 모형이 출시된 직후 길
산스가 런던 노스이스턴 철도 공식 서체로 채택되자, 모노타이프에서
길 산스는 곧 철도 문자를 뜻하게 됐다. 길 산스는 엔진 명판과 철도
시간표에 두루 어울리는 문자였다.[19]

　　길이 디자인한 다른 주요 활자체—조애나—역시 곧이어 1930년에
제작됐다. 사위 르네 헤이그와 자신이 버킹엄서 피고츠에서 동업하던
인쇄 출판사 헤이그 길에서 쓸 요량으로 디자인한 활자체였다 (214~
15쪽 사례 12). 길이 부단히 지적한바, 이 출판사는 개인 출판사가
아니라 (동력 인쇄기를 갖춘) 인쇄소였고, 그렇기에 지나친 미적,
도덕적 거리낌 없이 "적당하고 좋은 보통" 수준을 성취하려 애썼다.[20]
헤이그 길은 도서 출판뿐 아니라 지역 고객을 위한 상업 인쇄도
많이 했다. 짧은 글 「이성과 타이포그래피」(1936년)에서, 헤이그는

18. 이 글은 길 사후 「예술가와 도서 제작」(The artist & book production)으로
발표됐다. 『파인 프린트』(Fine Print) 8권 3호 (1982년), 96~97쪽, 111쪽.
19. 당시 나온 자료 가운데, 특히 『모노타이프 레코더』 32권 4호 '현대
타이포그래피 특집호' (1933년) 참고.
20. 「에릭 길 씨가 보낸 편지」, 『모노타이프 레코더』 32권 3호 (1933년), 32쪽.

자신의 신조를 이렇게 설명했다. "유일한 희망은 새로운 전통주의가
아니라 새로운 전통을 세우는 데 있다. 만사를 평이하게 유지해야
하고, 지하철에서 신문을 읽을 때 ___세기(아무 숫자나 유행에 따라
써넣어도 무방하다)를 떠올릴 필요가 없어야 하며, 마지막으로, 인쇄는
광고나 순수 미술이 아니라 인쇄로 취급해 판단해야 한다."[21]

 이 출판사의 초기 간행물로 길 자신이 쓴『타이포그래피에 관한
에세이』가 있다. 본디 시드 워드가 500부 한정판으로 펴낸 책이었다.
길은 맹렬한 비인간적 '산업주의'에 시달리던 1931년 당시 영국을
배경으로 타이포그래피를—서체 디자인과 본문 조판 모두를—논한다.
길이 주장한바, 그런 조건 아래에서 떳떳이 바랄 것은 꾸밈없는
평범함(예컨대 길 산스)밖에 없으며, 기계로 생산한 장식의 감상주의
앞에서는 그마저도 숭고한 희망이었다. 합리주의 정신을 따라, 길은
왼쪽 맞추기 조판도 옹호했다. "타이포그래피에서는 고른 행 길이보다
고른 간격이 더 중요하다. 고른 간격이 편안한 독서에 더 이롭다."[22]
이렇게 모든 면에서,『타이포그래피에 관한 에세이』는 인쇄 개혁
운동 내부에서 쓰인 어떤 글보다도 급진적이었다. 이 책은 모리슨의
『타이포그래피 첫 원칙』과 흥미롭게 대조된다. 모리슨이 엄숙한
격언으로 영원성을 지향한다면, 길은 글과 그림 모두에서 현실적이고
명료하다.

 보이지 않는 세력
개혁 운동에서 가장 격렬한 활동기는 1930년 무렵에 끝났다. 이런
속도 이완에는 명백한 경제적 이유가 있었다. 경기 침체와 수축은 인쇄
수요 감소, 즉 계몽된 타이포그래피의 수요 감소를 뜻했다. 또한, 다소
열광적인 발견의 시대가 저물고 꾸준한 안정기가 들어선 데는 운동에
연료를 공급하던 타이포그래피사 저장분에 한계가 있다는 사정도

 21. 르네 헤이그, 「이성과 타이포그래피」(Reason and typography),
『타이포그래퍼』 1호 (1936년), 9쪽.
 22. 길,『타이포그래피에 관한 에세이』, 91쪽.

작용했다. 1930년대에 다다를 무렵, 개혁파에게는 활자체, 쉽게 구할
수 있는 사료, 참고 문헌―업다이크의 『서양 활자의 역사』, 『플러런』,
모노타이프 간행물―등 풍부한 자료가 있었다.

모노타이프의 활자체 '프로그램'은 (그런 것이 정말 있었다면)
벰보(1929년)와 벨(1930년)을 출시하며 중단된 듯하다. 몇몇 신종
활자체를 제외하면, 이후 나온 리바이벌로는 별로 알려지지 않은
에르하르트와 판 데이크 (둘 다 1937~38년) 등이 있다. 타임스 뉴
로먼(1931년)은 특수한 사례였다. 『타임스』 전용으로 디자인된 이
활자체는 역사적 활자를 리바이벌하지는 않았지만, 모노타이프
플랑탱을 통해 기존 (16세기 프랑스) 모델을 참고하기는 했다.[23] 즉,
현대에서 가장 까다로운 생산 조건에 맞도록 디자인한 이 '새로운
로먼'에조차 모리슨의 역사 지향적 태도가 (굳이 덧붙이자면 그의
미숙한 제도 실력이) 영향을 끼쳤던 셈이다. (그가 『타임스』에 제시한
초기 시안에 퍼페추아 수정판이 포함됐다는 점은 흥미롭다. '새로운
로먼'을 더 당당히 주장할 수는 있었는지 몰라도, 신문 인쇄에 쓸 만큼
튼튼한 활자체는 절대로 아니었다.) 1929년 '타이포그래피 고문'으로
임명된 모리슨은 『타임스』 사업에 점차 깊이 관여하게 됐다. 그는
타이포그래피를 자문하며 타임스 뉴 로먼 제작을 포함해 대대적인

23. 바커의 『스탠리 모리슨』 291~93쪽, 헛(A. Hutt)이 『저널 오브 타이포그래픽
리서치』(Journal of Typographic Research) 4권 3호 (1970년) 259~70쪽에 발표한
「타임스 뉴 로먼―재평가」(Times New Roman: a reassessment), 드레이퍼스가
『펜로즈 애뉴얼』 66권 (1973년) 165~74쪽에 발표한 「타임스 뉴 로먼의 진화」(The
evolution of Times New Roman), 트레이시의 『활자 디자인 개관』 194~210쪽
등을 참고하라. 나중에는 타임스 로먼이 1904년 무렵 스탈링 버지스가 디자인한
활자체를 모델로 삼았다고 주장하는 마이크 파커의 「스탈링 버지스, 활자
디자이너?」(Starling Burgess, type designer?)가 『프린팅 히스토리』(Printing
History) 31/32호 (1994년) 52~108쪽에 실리면서 논쟁이 촉발됐다. 같은 학술지
37호(1998년)에는 이 논문에 대한 해럴드 벌리너 (Harold Berliner), 니컬러스
바커, 짐 리머 (Jim Rimmer), 존 드레이퍼스의 대답이 실렸다. 바커의 반론 「스탈링
버지스, 활자 디자이너 아님」(Starling Burgess, no type designer)은 그가 쓴 『책의
역사에서 형태와 의미』 371~89쪽(위작 관련 논문을 모은 장)에 실렸다.

지면 디자인 쇄신 사업을 책임졌을 뿐 아니라, 공식 사사(社史)를
편찬하는가 하면 (그의 사사는 1935년부터 1952년까지 다섯 권으로
나왔다), 여러 편집 주간의 비공식 정책 고문 역을 맡기도 했다.

모리슨이 주로 역사 연구에 전념하는 동안, 그의 언명은
직접적으로는 그가 쓴 글을 통해 (『타이포그래피 첫 원칙』은 전
세계에서 성서 같은 위상에 올랐다), 간접적으로는 동료와 추종자의
작업을 통해 영국 내외로 퍼져 나갔다. 모노타이프에서 적극적인
선전은 비어트리스 워드 손으로 이루어졌다. 그는 아메리칸 타이프
파운더스 컴퍼니 도서관 사서로 타이포그래피에 뛰어든 후, 유럽을
거쳐 타이포그래피사 중심지로 옮겨 온 인물이었다. '가라몽'
재판의 실제 원본을 성공적으로 밝혀내고 『모노타이프 레코더』에
충실한 역사 논문 한 편을 기고한 계기로, 1927년 그는 『모노타이프
레코더』편집장 겸 홍보 책임자로 임용됐다. 그가 일하던 시기
(1960년대까지)에 모노타이프는 계몽된 사기업의 모범이었다. 회사
출판물과 전시회는 뛰어난 교육 자료였다. 모노타이프는 수세대에
걸쳐 인쇄인과 타이포그래퍼가 실무와 (상당한 범위에서) 역사를
배우는 매개체가 됐다. 그에 비해 다른 회사는—라이노타이프,
인터타이프, 스티븐슨 블레이크 등은—조용한 편이었다. 비어트리스
워드에게는 (모리슨과 달리) 대중적 호소력, 인쇄 교육계나 업계
전반과 소통하는 솜씨가 있었다. 그의 1932년 강연 「인쇄는 보이지
않아야 한다」(훗날 「투명한 유리잔」으로 발표됐다)는 겸손과
복종이라는 모리슨의 교리를 되풀이했지만, 이를 가벼운 식후 연설에
실어 전했다.

인쇄 개혁파는 이처럼 모노타이프 코퍼레이션을 통해 업계에
큰 영향을 끼칠 수 있었다. 인쇄 개혁의 가르침은 극단적으로
천박한 '인쇄소 타이포그래피'를 허물어뜨렸다. 역사적 혈통이 있는
활자체만 쓰고, 활자체를 부당하게 (몰역사적으로) 조합하지 말고,
지나치게 다양한 크기 활자를 섞어 쓰거나 볼드를 남용하지 말고,
19세기는 타이포그래피 암흑기였음을 기억하고 (1930년대 말엽

19세기 표제 타이포그래피에 열광한 이들은 오히려 건축가들이었다),
타이포그래피는 독자와 글 사이를 가로막지 말고, 반대로 (비어트리스
워드의 유리잔처럼) 투명한 그릇이 되어 문명을 교화해야 한다는
교리였다. 이처럼 언뜻 보기에 거역하기 어려운 철학은 업계와 출판물,
기술 학교 인쇄 교육과 미술 학교, (현대식으로 말하자면) 디자인 교육,
'타이포그래피 디자이너'라는 새 영역 등 인쇄계 구석구석에 수용,
적용됐다. 마지막 부문은 1928년 독자적 단체를 만들어, 신사적인
도서 타이포그래퍼가 아니라 광고 등 '상업적' 분야에서 활동하는
이들을 대변하려 했다. 타이포그래피 디자이너 협회는 꾸준한
활동에도 독자적 접근법을 실현하기에는 토론장이 너무 좁은 주변적
단체를 벗어나지 못했다. 인쇄 개혁 운동 교리에 대한 잠재적 비판
세력은 당시 유럽에서 발흥한 신타이포그래피였다. 1930년대까지만
해도, 이는 쉽게 부두에 붙잡아 두거나 길들일 수 있는 유령에
불과했다.

7 인쇄 문화—독일

미적 궁지

독일에서도 '인쇄 부흥' 운동은 일어났지만, 전개 양상과 규모는
주변 소국과 (예컨대 벨기에나 덴마크와) 달랐다. 독일은 인쇄술의
본고장을 자임할 만하다. 그리고 19세기에는 구텐베르크 현상이
이른바 독일 인쇄 문화에서 핵심을 이루게 됐다. 바탕에는 잘 분산된
업계와 활자 제작소 네트워크가 있었고, 그 위에는 인쇄사에 관한
의식과 아울러, 미적인 측면에 부수적으로 관심 있는 (문학계와
미술계) 사람들이 감식안을 꽃피우는 씨앗이 있었다. 영국과 미국에서
일어난 개인 출판 운동이 독일을 자극하기는 했지만, 토착 요소 역시
나름대로 구실을 했다. 그리고 20세기 초에는 급속한 공업화와 경제적,
정치적 발전이 독일 타이포그래피에 독특한 성격을 더해 주었다.

독일의 개혁파도 19세기에 타이포그래피 수준이 떨어졌다고는
느꼈지만, 영미권의 부흥 운동은 그런 상황이 아니라 융성하는 아르
누보에 맞서는 데 이용됐다. 영국과 미국에서 아르 누보가 주변적
위상에 머물렀다는 점은 적당한 영어 명칭이 없다는 사실에서도
추측할 수 있다. 그러나 독일어권에서는 이 운동이 상당한 생명력을
보였고, '유겐트슈틸'이라는 고유 이름도 얻었다. 아마 뮌헨에서
간행된 잡지 『유겐트』(1896~1914년)에 기인한 이름일 것이다. 이와
같은 잡지는 이 양식을 전파하는 주요 매개체였고, 유겐트슈틸은 이런
경로를 통해 모든 유형의 인쇄 디자인에 영향을 끼쳤다.

유겐트슈틸에서 벗어나는 출구는 새로운 시대에, 특히 공업 생산
요건에 맞게 장식을 절제하고 단순화한 접근법에 있었다. 더욱이
예술을 곧 삶으로 간주하는 미학적 소수파가 보기에, 유겐트슈틸을
한층 발전시키려면 단순성을 지향할 필요가 있기도 했다. 여기서
중요한 예가 바로 슈테판 게오르게였다. 그에게 타이포그래피와

도서 디자인을 향한 관심은 문학과 삶을 향한 종합적 접근에 자연히
뒤따르는 결과였다. 멜키오르 레히터가 디자인한 그의 초기 저작과
잡지 『블레터 퓌어 디 쿤스트』는 당대의 미학적 복식을 철저히 갖춰
소량으로 간행됐다. 그러나 훗날, 특히 대량으로 발행된 책에서,
게오르게 타이포그래피는 장식을 벗어던졌다. 1900년대 초에 그는
수식 조판용 그로테스크 (산세리프) 활자를 독자적 표기법에 맞게
개량해 썼다. 단순화한 문장 부호, 일부 언셜 문자 사용, 문장과 시행
(詩行) 첫머리에 국한한 대문자 사용 등이 특징이었다. 훗날 이
활자체는 '슈테판 게오르게 슈리프트'라 불리게 됐다.[1] 산세리프를
수용하고 언어 개혁에 관심을 둔 점에서 신타이포그래피의 선조라 할
만한 활자였다. 그러나 신타이포그래피와 달리, 게오르게의 실험에는
공업화나 표준화 같은 동기가 없었다.

공작 연맹 태도

유겐트슈틸의 양식적 궁지에서 더 중요한 탈출구는 영국에서 미술
공예 운동을 수용해 대량 생산 영역에 적용할 수 있도록 변형한
사람들이 찾아냈다. 이 접근법은 1907년 뮌헨에서 결성된 (원시)
디자이너와 제조업 단체 독일 공작 연맹이 구체화했다. 발기인에는
출판인 오이겐 디더리히스와 건축가 페터 베렌스도 있었는데, 둘
다 독일 타이포그래피 부흥에 이바지한 인물이었다. 인쇄 출판계와
구체적으로 결합했다는 점에서, 또 스스로 구현한 태도 면에서,
독일 공작 연맹은 1914년 이전과—달라진 맥락에서—전간기 독일
타이포그래피의 중요한 초점이 됐다.
　　공작 연맹 가치는 '품질' (Qualität) 개념에 중심을 두었다. 연맹은
최고 수준 수공예 품질을 공업 생산에 적용하려 했다. 우수한 장인

1. 슈테판 게오르게 슈리프트의 기원과 개발 과정은 도리스 케른(Doris Kern)과
미헬 라이너(Michel Leiner)가 편집한 『소성단』 (Stardust, 프랑크푸르트:
Stroemfeld, 2003년) 166~91쪽에 실린 롤란트 로이스(Roland Reuß)의 「공업 생산」
(Industrielle Manufaktur)을 참고하라. 아울러, 이 책 208~9쪽 사례 9도 참고하라.

정신, 좋은 재료, 협동 정신을 높이 샀다. 내부 갈등과 논쟁은 늘
있었지만, 공작 연맹을 이끈 정신은 공업 생산을 기꺼이 수용했고,
이 점에서 영국 미술 공예 운동은 물론 '기계' 문제에 시달린 훗날의
디자인 산업 운동과도 근본적으로 달랐다. 공작 연맹은 매우 높은 장인
정신과 품질, 수수하고 평범한 물건을 원했다. 단순성 추구에는 도덕적
동기(단순하고 고결한 생활)뿐 아니라 실용적 이유도 있었다. 그들은
공장에서 쉽게 제작할 수 있고 '전형' 위상을 얻을 만한 형태를 원했다.
이 믿음에는 뚜렷한 민족주의 감성이 있었다. 독일이 발전하려면
제조업을 개선하고 수출 전쟁에서 승리해야 한다는 생각이었다. 특히
1914년 이전 공작 연맹 이념에는 그런 보수적, 민족주의적 성격이
강했다. 1918년 이후 등장한 미학적, 정치적 급진파와 공작 연맹
노선이 불화를 빚은 것도 바로 이런 성격 탓이었다.

 단순화와 현대성을 향한 충동, 그리고 민족주의는 페터 베렌스의
타이포그래피에서도 뚜렷한 요소였다. 1902년부터 1914년까지
베렌스는 오펜바흐의 클링스포어 활자 제작소에 활자체 네 종을
디자인해 주었는데, 순서대로 놓고 보면, 이들은 (그가 전력 참여한)
유겐트슈틸 단계에서 더 고전적인 단계로 나아가는 과정을 드러낸다.
그에 비해 까다로운 부분은 독일 타이포그래피 관계다. 이 책에서
'블랙레터'라 부르는 꺾인 서체―'텍스투라' (Textura), '프락투어',
'슈바바허' (Schwabacher) 등―전통을 말한다. 첫 활자체 베렌스
슈리프트(1902년)를 설명하면서, 그는 이렇게 적었다. "고딕 문자의
기술적 원리, 즉 깃털 펜 획을 응용했다. 아울러 문자 높이와 너비,
획 굵기 등 비례에서 독일적 성격을 더 강조하는 데에도 고딕 문자가
결정적 영향을 끼쳤다. 이처럼 부수적 특징을 일절 배제하고 비스듬히
쥔 펜의 글자 구성 원리를 명확히 표현함으로써, 나는 무엇보다 문자
간에 조화를 높이고 모든 글에 적합한, 즉 위엄 있는 글뿐 아니라
광고에도 어울리는 활자의 미적 요건을 포착하려 했다."[2]

 2. 베렌스, 「서체 개발 과정」 (Von der Entwicklung der Schrift), 『문자, 서두
 문자, 장식』 (Schriften, Initialen und Schmuck, 오펜바흐: Rudhard'sche Giesserei,
 1902년), 9~10쪽 참고.

블랙레터는 활자체 비례와 '두크투스'(Duktus, 실제 또는 가상 펜
기울기로 조절하는 획 굵기)에 영향을 끼쳤다. 오토 에크만(베렌스의
친구이자 동료)이 디자인해 역시 클링스포어가 1901년에 내놓은
에크만 슈리프트와 베렌스 슈리프트를 비교해 보면, 유겐트슈틸
관계가 잘 나타난다. 두 활자체 모두 일정한 형태 특징을 공유하고,
넓게 보아 '비(非)세리프'로 분류할 수 있지만, 에크만 슈리프트가
회화적이고 유연한 형태를 띤 데 비해 베렌스 슈리프트는 펜 원리를
엄격히 따랐다. 유겐트슈틸은 표제 활자체에서 융성했지만, 본문
타이포그래피를 감당하기에는 무리였다. 에크만 슈리프트는 본문에
그런대로 진입한 첫 장식 활자체였지만, 결국 성공하지 못했다. 베렌스
슈리프트 '쿠르지프'(Kursiv)는 1907년에 만들어졌다. 이탤릭에서는
자연히 블랙레터 흔적이 줄고 유겐트슈틸 요소가 늘었다.

1907년 베렌스는 베를린에서 AEG (종합 전기 회사) 고문 디자이너
('Künstlerischer Beirat')로 일하기 시작했다. 그는 제품, 사옥, 출판물,
인쇄물 등 디자인이 적용되는 요소를 두루 돌보았다. 이처럼 미술가
또는 디자이너가 공업 생산에 종합적으로 개입하는 일이야말로 초기
공작 연맹 기획의 모범이었다.

베렌스가 일을 시작하기 전, AEG는 특별한 계획 없이 미술가나
디자이너에게 용역을 의뢰했고, 따라서 인쇄물 디자인도 그때그때
유행하는 양식을 따르곤 했다. 오토 에크만도 바로 그런 용역을
맡은 미술가였다. 1907년부터 회사의 시각 표준은 절제된 고전적
인상을 비추기 시작했는데, 이는 현대 공업을 선도하는 회사에
적합한 인상으로 느껴졌다. 1908년 처음 등장한 베렌스 안티콰는
AEG 출판물에서 일반적으로 쓰이는 활자체였고, 베렌스가 디자인한
활자체 선상에서는 중립적인—고딕 인상이 덜한—로먼에 한 걸음 더
다가선 작품이었다. 베렌스는 AEG 전용으로 대문자로만 이루어진
표제 알파벳도 디자인했고, 이를 바탕으로 새 AEG 로고타이프를
만들었다. 그러나 이 문자는 활자체로 제작하지 않고 출판물마다 매번
그려 쓴 듯하다. 이는 그의 안티콰보다도 더 뚜렷하게 민족적 성격에서

벗어나 중립적이고 현대적인 형태를 지향하는 서체였다. AEG
문서고에는 산세리프 문자 원도도 남아 있다. 그러나 이렇게 현대성
축을 따라 한 걸음 더 나아가려는 시도는, 그 이상 개발되거나 널리
적용되지 않은 듯하다.[3]

베렌스는 1913년 AEG 계약직을 사임하면서, 타이포그래피에
적극 개입하는 일도 중단했다. 그가 디자인한 마지막 활자체 베렌스
메디발은 1914년 클링스포어가 제작했다. 그가 마치 당연하다는
듯 타이포그래피에 들어선 일은 1919년 이후, 가장 유명한 예로
바우하우스에서 다시 전면에 떠오른 종합적 접근법의 특징이었다.
베렌스는 미술, 디자인 교육 개혁에도 열심이어서, 뒤셀도르프 산업
미술 학교 학장을 맡기도 했다 (1903~7년). 베렌스가 그곳에서 이룬
혁신에는 대학 교육자를 위한 여름학교에서 캘리그래피를 가르친
일이 있다.

인쇄 디자인 개혁

독일의 개인 출판 운동은 영국과 미국을 좇아 일어났다. 그리고
영미권과 마찬가지로, 독일 개인 출판사 역시 업계 주변부에 머물렀다.
하지만 몇몇 참여자는—카를 에른스트 푀셸, 발터 티만, 프리츠 헬무트
엠케 등은—업계 디자인 또는 인쇄에 깊이 관여했으며, 영국 개인
출판사와 비교할 때, 그들의 작업은 아마추어 교양인 정신도 훨씬
약했다. 그러나 독일에서 타이포그래피 개혁과 이를 업계 전반에
전파하는 일은 한정판 간행물이 아니라 업계와 상업 영역을 통해
이루어졌다. 이런 이유로, 독일 개인 출판 운동은 자세히 살피지 않고
넘어가도 될 듯하다.

개혁 정신에 담긴 실용적 가치는 푀셸이 인쇄인 대상 강연 원고를
바탕으로 1904년에 써낸 『최신 출판 미술』에 잘 명시됐다.[4] 스스로
분명히 밝힌바, 푀셸은 1904년 영국을 방문해 직접 경험한 모리스와

3. 부덴지크, 『공업 문화』, D210쪽과 윈저, 『페터 베렌스』, 47쪽 도판 참고.
4. 지코프스키, 『타이포그래피와 애서 문화』, 124~52쪽에 전재.

미술 공예 운동에서 최초 영감을 받았다. (그전에 그는 미국도
방문했다.) 위 저작이나 이후 작업에서 그가 응용해 보인 미술 공예
원칙은 상당 부분 켐스콧이나 더브스 프레스 타이포그래피의 한계를
넘어섰다. 예컨대 그는 단순성과 통일성 주문을 되뇌는 데 그치지
않고, 본문 조판 관련 문제를 논하기도 했다. 그의 태도는—예컨대
좁은 단어 간격을 선호하는 등—모리스와 워커의 논문 「인쇄술」과
대체로 상통했지만, 교육이라는 목적에 맞게 더 정교했다. "조판에서
기술적 정확성"을 높이려고, 푀셸은 각주, 문단 표시, 쪽 번호—이에
관해 그는 열한 가지 가능성을 제시했다—같은 사안도 논했다. 그런
점에서 그의 접근법은, 반성적이기는 해도 결국 인쇄인의 것이었다.
그리고 그에게는 기계와 공업 생산에 관한 고뇌도 없었다. 영국적
태도에서 특히나 두드러졌던 특징이 없었던 셈이다.

푀셸은 부친이 공동 설립한 라이프치히 인쇄소 푀셸 트레프테에서
평생 인쇄인으로 일했다. 여타 계몽된 인쇄소와 마찬가지로, 이 회사의
작업도 업주 개인을 넘어섰다. 기본 원리가 조판과 인쇄 실무자에게
잘 전파됐다는 뜻이다. 대부분은 말로 전해지고 몸으로 체득되는
원리였을 것이다. 이는 몇몇 간행 도서뿐 아니라 더 작은 일회성 품목
등 다양한 인쇄물에도 적용됐다. 덕분에 인쇄 명인은, 단품에 집중하는
프리랜서 디자이너만 한 명성은 누리지 못했을지 몰라도, 파급 효과는
더 크게 발휘할 수 있었다. 특히 라이프치히는 독일 인쇄 개혁의
중심지였다. 몇몇 대형 인쇄소가 이 지역에 밀집해 있었고, 그들의
성패 여부는 품질과 디자인 수준에 좌우됐다. 게다가 라이프치히에는
인쇄술 관련 자료를 풍부히 소장한 독일 국립 도서관과 국립 그래픽
출판 미술원도 있었다. 바로 이런 요소들이 모여 독일 타이포그래피를
차별화하게 된 인쇄 문화를 구성했다. 인쇄되는 언어의 모든 면을
심각하게 다루는 문화였다. 이런 문화적 노력이 거둔 업적은 1914년,
즉 제1차 세계 대전 발발 직전 라이프치히에서 열린 도서 디자인
그래픽 미술 전시회 '부그라'에서 처음 대중적으로 인정받았다.

책은 물체다

독일 인쇄 문화는 상당 부분 문학적, 예술적 번영이 물질적으로 표출된
결과였다. 이 문화에 이바지한 출판인은 책의 내용과 형태 모두에서
높은 수준을 추구했고, 두 측면을 밀접히 연관해 파악했다. 이런
태도를 대표한 가장 유명한 예가 바로 인젤 페어라크다. 이 출판사는
1899년부터 1902년까지 유겐트슈틸 전성기에 간행된 『인젤』("장식,
삽화 전문 월간지")에 뿌리를 두었다. 초창기에 인젤 페어라크는
배타적이고 고급스러운 도서 출판에 전념했다. 그러나 같은
시기의 여느 도서 취향 선도자와 달리, 인젤은 작은 표준 판형으로
디자인한 대중판을 펴내기 시작했다. 첫 작품은 1905년부터 출간한
그로스헤어초크 빌헬름 에른스트 독일 고전 총서였다 (206~7쪽
사례 8). 영국이 독일 개혁 운동에 끼친 영향을 연구할 때 중요한
예로서, 이 총서에는 에머리 워커가 제작 고문으로 참여했고, 그를
통해 더글러스 코커럴 (표지 담당), 에드워드 존스턴과 에릭 길 (속장
문자 도안 담당) 등도 가담했다. 블랙레터가 지배하던 상황에서,
총서에 쓰인 로먼 문자 도안과 구체 본문 활자는 필시 새롭고 생소해
보였을 것이다. 에머리 워커는 아마 푀셸이 주선해 참여했을 것이고—
둘은 푀셸이 1904년 영국을 방문했을 때 만났다—푀셸은 고문이자
인쇄인으로서 인젤 페어라크 초기에 중요한 구실을 했다. 저렴하되
품질 좋은 소형 대중판은 인젤 뷔허라이(1912년 설립됐고, 상황은
변했지만 현재도 활동 중이다)에서 처음으로 철저히 개발됐다. 이
총서의 물리적 형태에는 몇몇 표준 요소가—일정한 판형, 판지에
장식된 종이를 씌운 표지, 표지에 접착하는 표제 라벨 등이—있었지만,
본문 활자체나 문양 찍힌 종이 선택은 자유로웠다.

　　새로 계몽된 출판인에게는, 무엇보다 수수하고 장식 없는 책마저도
정당한 디자인 목표가 됐다. '질 좋은 작업' (Qualitätsarbeit), 잘 만든
제품이라는 이상은 책 전체를 꼼꼼히 살피는 태도를 길러 냈다.
독일에서 평범한 책의 물성은 같은 시기 영국이나 미국에서라면
출중하게 여겨질 정도로 빼어났다. 이 현상은 지금도 마찬가지다.

20세기 초 30년간 독일에서 이루어진 도서 생산 활동은 풍부하고
광범하지만, 이 장에서는 몇몇 예를 통해 암시만 하고 넘어가야
할 듯하다. 가장 엄격하고 장식 없는 책을 대표했던 이는 편집자
겸 출판인 겸 인쇄인 야코프 헤그너였다. 그는 전원도시 공동체
헬레라우에서 일을 시작했는데, 이곳은 보수 성향으로 굴절된 공작
연맹 가치의 중심지였고, 헤그너가 이에 참여한 데는 뚜렷한 종교적
동기도 있었다. 1930년 경제 위기 와중에 헬레라우 회사를 걷어치운
헤그너는 라이프치히로 옮겼고, 그곳에서 오스카어 브란트슈테터
인쇄소와 연계해 출판 활동을 이어갔다. 헤그너는 독일에 로먼
타이포그래피를 도입한 선구자였다. 특히 라이프치히에서—일반
업계와 접촉해—그가 펴낸 책들은 진지한 저작을 대량 생산하는
모범이 됐다.

더 독특한 도서 디자인 접근법은 20세기 들어 수십 년 사이에
등장한 프리랜서 디자이너가 발전시켰다. 대개 그들은 삽화, 판화,
캘리그래피 등을 두루 작업했고—그렇게 가르치기도 했고—
그럼으로써 책의 모든 측면을 디자인하며 통일성이라는 이상을
좇았다. 디자이너와 출판인의 장기적 협력은 괄목할 만한 성과를
거두었다. 프리츠 헬무트 엠케와 오이겐 디더리히스, 파울 레너와
게오르크 밀러의 협력이 좋은 예다. 두 협업에서도 공작 연맹의 이상을
볼 수 있다. 디더리히스는 공작 연맹 창립 회원이었을 뿐 아니라,
스스로 펴내는 책에서 그런 이상을 적극적으로 지지하던 인물이었다.
엠케와 레너는 모두 영향력 있는 공작 연맹 회원이자 왕성히 대의를
전파하는 저술가였다.

프리랜서 디자이너 중에서도 에밀 루돌프 바이스는 원로
격이었다. 그는 화가 겸 삽화가였지만, (장식과 본문 타이포그래피
모두에서) 도서 디자이너이자 활자 장식물과 활자체 디자이너로도
활동했다. 바이스는 바우어 활자 제작소에 로먼 활자 하나와 블랙레터
활자 셋을 디자인해 주었고, 인젤 페어라크와 피셔 페어라크 등
주요 문예 출판사와도 일했다. 좋은 재료와 책 전체를 향한 관심

면에서는 바이스 역시 공작 연맹 디자이너와 통했지만, 그의 무척
정교하고 장식적인 접근법은 공통 이상을 가리키기보다 사적인
성격을 더 드러냈다. 그의 기준점은 역사적 형식, 특히 18세기
형식이었다. 바이스가「책은 물체다」(Das Buch als Gegendstand)라는
글에서—퍽 예리하게—지적한바 "영국적"이고 "청교도적"인 수수한
타이포그래피와는 가장 거리가 먼 디자이너가 그였다.[5] 순수한
시각적 활동에 더해, 그는 글을 쓰고 번역도 했다. 그렇게 무척이나
독일적으로, 그는 시각 문화와 문자 문화를 결합했다.

독일 외 사례로 쳐야 하는지도 모르겠으나, 개인 출판과 일반
상업 출판을 중재한 예를 하나 더 언급해야 할 듯하다. 먼저 스위스
몬타뇰라에서 (1922~27년), 나중에는 이탈리아 베로나에서 (1927~
77년) 활동한 조반니—본명 한스—마르더슈타이크의 오피치나
보도니를 말한다. 독일 예술과 문학 중심지(라이프치히의 쿠르트
볼프 출판사)에서 일을 시작한 마르더슈타이크는, 건강상 이유와 수식
인쇄를 해보려는 동기에서 독일을 떠났다. 그가 남부에 이끌린 데는
르네상스 문화를 향한 관심이라는 지적인 이유도 있었다. 그곳에서
그는 서체와 인쇄술 역사에 중요한 업적을 남겼다.

1920년대와 심지어 1930년대에도, 마르더슈타이크는 출판사를
상업적으로 운영할 수 있었다. (이탈리아 물가가 낮은 덕이었는지도
모른다.) 편집과 제작 품질에 대한 비타협적 태도는 물론 확실한—
그런 사업에서는 드문 수준의—시각적 감수성 덕분에, 그는 충실한
고객과 후원자를 끌었다. 수익 사업 압박이 늘고 출판사 성과를 크게
인정받은 덕에, 마르더슈타이크는 대량 생산 작업으로 돌아섰다. 그는
수식 조판용 활자체를 모노타이프 조판용으로 개량하기도 했고, 초기
대중판 사업(앨버트로스 북스)과 글래스고의 콜린스 클리어타이프
프레스에서 고문으로 활동하기도 했다. 이처럼 마르더슈타이크가
유럽 타이포그래피계로 활동 반경을 넓힐 수 있었던 것은, 독일—

5.『피셔 알마나흐』(Fischer-Almanach) 25호 (1911년). 지코프스키,
『타이포그래피와 애서 문화』, 153~61쪽에 전재.

블랙레터—타이포그래피를 버린 덕분이었다. 로먼은 잠재적으로
국제성을 뜻했다.

독일 서체

1950년 무렵까지도 독일 타이포그래피에서 전통과 현대의 관계는
블랙레터 유산과 '프락투어' 대 '안티콰' 논쟁에 구애받았다. 독일어권
타이포그래퍼의 이런 문화 조건은 다른 서구 디자이너가 처한 상황과
전혀 다른 맥락을 구성했다. 독일에서 로먼 타이포그래피의 전례는
18세기와 19세기 초에 만들어진 현대체(특히 발바움)와 거기에서
파생된 불량 활자체밖에 없었다. 이 문제에 관한 20세기 독일의 태도를
거칠게 요약하면 다음과 같다. 블랙레터보다 로먼을 선호하는 태도가
현대적이었고, 특히 1918년 이후에는 세리프 로먼보다 산세리프
로먼이 더 현대적이었다. 이런 이분법은 민족성 문제와 교차했지만, 늘
그로써 결정되지는 않았다. 예컨대 베렌스 슈리프트는 독일적이면서
동시에 현대적인 서체(단순화한 블랙레터)로 갈등을 무마하려 했다.
20세기 초 30년간 전통주의 타이포그래피 발전 과정에서, 독일
활자체 디자이너는 두 형식을 오가곤 했다. 그러나 양쪽을 다루는
솜씨는 고르지 않았다. 이 시기에 새로 출현한 독일 로먼 활자는—
최소한 로먼에 길든 눈으로 보기에는—서체 규범에 별로 익숙하지
않은 디자이너의 작품처럼 느껴진다. 이후, 나치 당내 이념 투쟁 결과
1941년 발효된 법률은 독일 표준 서체로서 블랙레터에 종언을 고했다
(10장 참고).

　이처럼 독특한 맥락은 유겐트슈틸 서체에 관한 태도에서도
드러난다. 진정한 로먼 활자 전통이 없고, 블랙레터가 점차 비판과
공격을 받던 1900년 무렵 독일 상황은 영어권 국가보다 훨씬 더
유동적이었다. 블랙레터에 대한 주요 비판은 문자들이 서로 너무
비슷하고, 차이가 부족하다 보니 가독성이 떨어진다는 것이었다.
블랙레터는 또한 너무 복잡하게 느껴지기도 했다. 단순한 형태를
미덕으로 여긴 미적, 사회적 개혁파는 이 점을 점차 중시했다.

차이 부족과 지나친 복잡성은 루돌프 폰 라리슈가 1904년『장식
문자의 가독성에 관해』에서 블랙레터를 공격한 주요 근거였다.
일반적 가독성 논의에서 출발한 이 소책자에는 라리슈와 제자들이
소박하되 엄밀히 행한 단어 가독성 실험 보고서가 실렸다. 그러나
블랙레터 문제만 나오면 다른 문제는 뒷전으로 제쳐졌고, 저자의
어조도 더 강경해졌다. 독일어 인쇄는 끔찍히 복잡하고 구별도 안 되는
문자로 독자를 압도하고 억압한다는 주장이었다. 대안은 모호하고
묵시록적이었다. "어떤 개혁도 이 상황을 개선해 주지는 못한다.
새로운 것으로 낡은 것을 대체해야 한다. 천재만이 우리를 도울 수
있으리라!"[6]

라리슈는 오스트리아인이었다. 공무원 출신으로 캘리그래피를
독학한 그는, 40대에 들어서야 "장식 문자 도안"(그가 하던 일을 가장
직접적이고 명쾌하게 표현한 말)을 본격적으로 시작했다. 그때가
1890년대 후반이었는데, 같은 시기에 그는 장식 문자 관련 강의와
글쓰기도 시작했다. 라리슈식 접근법의 핵심 요소는 그가 처음
써낸 문자 도안 관련서에서부터 분명히 드러났다. 1899년에 출간된
『예술에 적용하는 장식 문자에 관해』를 말한다. 그가 주로 강조한 것은
문자 형태가 아니라 문자 사이 공간이었다. 이 공간은 단선적 측정값이
아니라 시각적으로 균등해야 한다는 주장이었다. 개별 문자나 형태
문제는 거의 언급되지 않았다. 라리슈를 읽는 독자는, 간격만 적절하고
전체 효과만 만족스럽다면 어느 형태건 상관없다는 인상을 받는다.
이런 개방성은 그의 문집『예술적 문자 사례』에서도 두드러졌는데,
이 책은 다른 나라에서도 출간되어 얼마간 국제적으로 유통되기도
했다. 이 역시 어느 접근법이건 차별 없이 포용하는 책이었다.
이렇게 여유 있고 자유로운 관점은, 어쩌면 전형적인 오스트리아적
시각이었다고도 볼 만하다.

라리슈는『장식 문자 강의』에서 자신의 접근법을 철저히 설명했다.
1905년 초판이 나오고 1934년까지 열한 차례 중판된 책이다 (210~

6. 라리슈,『장식 문자의 가독성에 관해』, 47쪽.

11쪽 사례 10). 이 개론서에서, 라리슈는 첫째 필기 수단으로
"쿠엘슈티프트"(Quellstift)를 추천했다. "나무 막대로 잉크나 안료를
찍어 쓰는데, 이때 그림을 그리거나 글을 쓰는 도중 물감이 흘러내려서
매우 진하고 고른 획을 만들지만, 그만큼 민첩하고 과단성 있으며
확실한 손놀림이 필요하다."[7] 펜도 언급하기는 하나, 밑바탕을 이루는
것은 원시적 필기도구였다. 그리고 핵심 요소는 글자 사이 공간과
세부를 전체 효과에 종속시키는 일이었다.

　　라리슈가 방법과 시각 면에서 에드워드 존스턴의 대척점에 섰다는
일반 인식은 정당하다. 라리슈는 펜을 불신했을 뿐 아니라 (존스턴에게
펜은 "근본 도구"였다), 역사적 형태에도 무관심했고 (존스턴은 역사에
열정적이었다), 상업 미술에 필요한 축소와 복제에 잘 어울리는
접근법을 취했다 (존스턴은 그런 방법을 혐오했다). 존스턴 서법은
영국에서 들여온 개혁의 한 요소로 독일 타이포그래피 문화에
유입됐다. 1909년 드레스덴에서는 권유를 못 이긴 존스턴이 결국
강연회를 열었고, 이듬해에는, 더 중요한 사건으로,『필기, 채식, 문자
도안』독일어판이 간행됐다. 옮긴이는 아나 지몬스였는데, 그는 영국
왕립 미술 대학에서 존스턴에게 사사하고, 독일에 돌아와 필기와 문자
도안에서 깃털 촉 펜 서법을 주창하는 주요 인물이 됐다.

　　독일 전통주의 타이포그래피에서 캘리그래피는 중요한 요소가
됐다. 그 자체로서도—교육에서, 그래픽 디자인에서 (특히 책표지와
덧표지에서)—그랬지만, 활자체 디자인의 바탕으로도 중요했다.
라리슈는 저술을 통해 으뜸가는 문자 도안 교육자로 활동했지만,
그의 접근법에는 엄격한 양식이나 방법이 없었던 덕에 개방적인
상태가 유지됐다. 훨씬 엄격한 존스턴 서법이 지배하던 영국 상황과는
달랐다. 아무튼, 독일 캘리그래피는 안내서를 쓰기보다 사적인 강의나
모범 작품을 통해 기술을 전파하는 여러 실무가 손에서 개발됐다.
그런 실무가 가운데 돋보이는 예가 바로 에른스트 슈나이들러일
것이다. 그는 1920년부터 1948년까지 슈투트가르트 산업 미술

　7. 라리슈,『장식 문자 강의』, 4판 (1913년), 22쪽.

학교(훗날 미술원으로 개칭)에서 그래픽 학과장으로 활동하며
'슈투트가르트파' 캘리그래퍼를 길러 냈다. 회화, 일러스트레이션,
타이포그래피와 캘리그래피도 하고 활자체도 디자인하는 전방위
그래픽 미술가로 이루어진 학파였다. (게오르크 트룸프, 루도 슈페만,
발터 브루디, 임레 라이너, 알베르트 카프르 등이 대표적이다.) 헤르만
델리치가 라리슈의 방법론을 설파한 라이프치히 미술원에서도 다른
'학파'가 형성됐다. 특히, 발터 티만의 지도로 라이프치히 미술원은
(1920년부터) 캘리그래피 실기 중심지가 됐다. 프리츠 헬무트 엠케는
캘리그래피 관련 글도 쓰는 실무가였지만, 그의 글에서 캘리그래피는
대개 타이포그래피라는 더 큰 주제의 일부로 취급됐다. 그는 라리슈와
존스턴 모두에게 사사하고, 페터 베렌스가 학장으로 있던 뒤셀도르프
산업 미술 학교에서 캘리그래피를 가르쳤다. 뒤셀도르프 산업 미술
학교에는 아나 지몬스도 출강했다. 훗날 엠케는 뮌헨에서 여러 해
강의했는데, 그가 가르친 학생 가운데 슈나이들러와 슈페만이 있었다.
이런 상호 결합을 통해 독일 캘리그래피가 발전했다. 엠케가 쓴 글은
다른 나라 전통주의 타이포그래피가 암묵적으로만 인정한 시각을
또렷이 명시했는데, 이로써 그들이 캘리그래피를 중시한 이유가
설명된다. 즉, 필기나 (더 일반적으로) 손으로 만든 형태는 모든 인쇄용
활자에서 기초가 되어야 한다는 이론이다. '근원적' 타이포그래피 또는
신타이포그래피가 시도한 것처럼 필기를 무시하면, 개화된 실기의
기초가 허물어진다는 생각이었다.[8]

존스턴과 라리슈가 대척점에 있었다면, 루돌프 코흐는 양편에서
똑같이 떨어진 제3 지점에 섰다. 관습적 유겐트슈틸에서 출발한
코흐는, 훗날 지극히 격렬하게 '독일 문자'를 대변하게 됐다. 이
태도에는 프로테스탄트 신앙이 묵직히 실렸다. 따라서, 정신과 외관
양면에서 그의 작업은, 신앙과 취향 모두 가톨릭인 데다가 블랙레터
혐오에만 열정을 쏟은 라리슈와 전혀 달랐다. 코흐는 블랙레터에 깊이
사로잡혔고, 겉보기에는 이 서체를 악용한 민족주의자들과 유사한

8. 엠케,『서법 교육의 목적』, iv쪽 참고.

태도를 취했지만, 깊은 신앙과 '새롭게 만들자'는 정신 덕분에 그의
작업은 국가 사회주의적 냉소주의로 얼룩지지 않았다.[9] 그는 1934년에
사망했다.

코흐는 철저한 수공예인이었지만, (존스턴과 달리) 활자체
디자인을 꺼리지 않았다. 어쩌면 클링스포어와 친밀한 관계를 맺은
덕이었는지도 모른다. 코흐는 1906년 클링스포어와 처음 함께 일했고,
1910년 첫 작품을 발표한 후 그곳에서 여러 활자체를 디자인했다.
(1908년부터는) 오펜바흐 미술 공예 학교에서 강의도 했고, 덕분에
특히 1918년 이후 그가 키워 낸 학생, 동료와 "작업 공동체"(Werkge-
meinschaft)를 꾸릴 수 있었다.

코흐가 디자인한 활자체에서 블랙레터는 큰 비중을 차지했고,
이런 신작들 덕분에 클링스포어 활자 제작소는 블랙레터를 옹호하는
주요 목소리가 됐다. 이들 서체는 한정판, 달력, 일회용 인쇄물 등
클링스포어가 자체 용도로 발행한 여러 품목에서 가장 매력적이고
온화한 모습을 보였다. 이 정책은 블랙레터를 둘러싸고 정치적 폭풍이
일어난 1930년대와 1940년대에도 견지됐다. 심지어 1949년에도, 카를
클링스포어는『문자와 인쇄의 아름다움에 관해』에서 블랙레터를 독일
표준 문자로 계속 쓰자며 최후 변론을 개진했을 정도다. 블랙레터
활자 외에도, 코흐는 유사 기하학 산세리프 (카벨), 대문자로만 된
'표현주의' 산세리프 (노이란트), 두 가지 로먼 등을 디자인했다.
이처럼, 그의 활자체 작업은 외골수 공예가 인상에 비해 훨씬 넓고
깊었다.

전통성과 현대성

기계 조판은 미국에서 수입한 라이노타이프 조판기를 통해
독일에 소개됐다. 미국 머건탈러 라이노타이프는 베를린에

9. 나치 이념에 따라 디자인된 블랙레터 활자의 도덕적, 미적 냉소주의는 뮌헨
타이포그래피 협회가 편찬한『타이포그래피 100년』에 한스 페터 빌베르크(Hans
Peter Willberg)가 기고한 글이 명쾌하게 설명한다.

조판기 제조 공장을 세우기도 했다. 처음 이 기계에 쓰인 활자체는
미국산이었지만, 라이노타이프는 이내 독일 활자 제작소에서 활자체
모형 사용권을 사들이기 시작했다. 1900년 라이노타이프는 슈템펠
활자 제작소와 계약을 맺어 몇몇 활자체 이용권을 얻었고, 이는
독일에서 라이노타이프가 발전하는 계기가 됐다. 또 다른 주요 행별
조판기 제조 업체 인터타이프는 바우어 활자 제작소에서 활자체
사용권을 사들였지만, 독일 시장에서 차지하는 비중은 작았다.
모노타이프는 영국 지사를 통해 영업했지만, 성과는 미미했다. 독일에
영업과 서비스 담당 지부를 세우는 데 어려움을 겪은 탓도 있고,
독일어 타이포그래피에 필요한 대체 문자나 부수 문자를 신속히
공급하지 못한 탓도 있었다. 그러나 더 큰 문제는 정책과 태도였다.
모노타이프는 독일인 취향을 제대로 맞추지 못했고, 활자체 부흥 활동
역시 전통 자체가 달랐던 독일 전통주의자의 관심을 돋우지 못했다.
영어권 타이포그래피에서 모노타이프가 신전통주의 집결지로서
맡았던 구실은 독일로까지 확대되지 못했다. (그러나 스위스에서는
조금 더 성공적이었다.) 업계 꼭대기 도서 생산 부문을 보면, 영국이나
미국보다 독일에서 수식 조판이 더 오래 생존한 듯하다. 금속 활자
제작소 생존율이 이를 말해 준다. 독일에서는 1959년까지도 일곱
제작소가 영업 중이었을 정도다.[10] 이런 지속은 라이노타이프 조판이
불완전한 탓이기도 했는데, 이런 결함은 시간이 흐르며 극복됐다.
라이노타이프 조판기가 완전히 개발되고 쓸 만한 활자체를 갖추자—
늦추어 잡아도 1930년부터는—전통주의자 사이에서도 기계 조판에
대한 거리낌이나 이념적 불만을 거의 찾아볼 수 없게 됐다. 영국에서와
달리, 기계 조판은 문제가 되지 않았다.

　　1918년 이후, 독일 타이포그래피의 정치성은 전반적 정치 상황에
잠식당하고 말았다. 전통주의와 현대주의는 사실상 (절대적이지는
않더라도) 우익과 좌익으로 분류되기에 이르렀다. '독일' 양식이나
'독일' 서체를 향한 요구는 편협한 정치 행위가 됐고, 또는 그렇게

10. 샤우어, 『독일 출판 미술』, 134쪽 이하 참고.

보였고, 따라서 전통 가치는 허물어졌다. 엠케를 위시한 일부는 정치화를 무릅쓰고 그런 가치를 견지했다. 다른 이들은, 공작 연맹 기풍에 대체로 충실한 가운데, 현대주의로 넘어갔다. 파울 레너가 대표적인 예다. 현대주의에는 전혀 다른 형태 원리가 쓰였고, 이 원리는 현대적 조건에 호소함으로써 정당화됐다.

8 인쇄 문화―벨기에와 네덜란드

작은 나라는 큰 이웃 나라 사이에 끼어 살 운명을 타고나는 모양이다. 벨기에와 네덜란드 문화는 언제나 프랑스와 독일, 멀리는 영국에 비교해 정의되는 듯하다. 아무튼 오늘날 벨기에 내부에 주변적 상황이 있는 것은 분명하다. 두 언어 공동체가 각각 이웃 나라에서―프랑스와 네덜란드에서―문화 생산 자원을 구하기 때문이다. 그러나 국외 관찰자가 보기에도, 벨기에와 네덜란드에는 늘 고유한 인쇄 문화가 있었다. 그들이 문화적으로 열등하다는 오해를 바로잡으려면, 플랑탱, 엘제비르, 엔스헤데 등을 거명하거나, 영국 최초의 인쇄인이 기술을 배운 곳이 바로 브루게임을 지적하는 정도로도 충분할 것이다.

20세기 타이포그래피에서 오히려 주변적인 나라는 놀랍게도 프랑스였다. 두 주요 흐름―전통주의와 현대주의―모두에서, 프랑스의 공헌은 단발적 수준에 그쳤다. 가장 주목할 만한 성과는 아마 막시밀리앙 복스가 1954년 (초안을) 제시한 활자체 분류법일 것이다. 당대 논쟁을 응축한 이 분류법은 (일부 기묘한 명칭에도) 이전에 나온 어떤 체계보다 쓰기 좋은 도구였다. 이후 이 분류법은 얼마간 수정을 거쳐 독일과 영국 표준화 단체에서도 승인받았다. 복스는 20세기 중반 프랑스 타이포그래피에서―저술가, 편집자, 그래픽 디자이너로서― 가장 두드러지는 인물이다. 또 다른 중심인물 샤를 페뇨는 가족이 운영하던 활자 제작소에서 일하는 한편, (1927년 『아르 테 메티에 그라피크』를 창간하며) 편집자로도 활동했다. 1957년, 페뇨는 스위스 로잔에서 국제 타이포그래피 협회(ATypI)를 창설하는 데 주도적 구실을 했다. 본디 활자 제작소들이 저작권 문제 등을 원만히 해결하려고 조직한 이 단체는, 이제 문화, 교육 상부 구조가 더해져 전 세계 타이포그래퍼와 제조 업체가 만나 교류하는 모임으로 위상을 굳혔다.

그러나 20세기 프랑스에서 미적 관심은 대부분 '리브르 다르티스'
(livre d'artiste, 한정판 대형 예술 도서)로 흘러갔고, 일상 인쇄에서는
19세기 이후 거의 변하지 않은 접근법과 관습이 쓰였다. 발명이나
실험 욕구가 없었던 것은 사회 조직과 취향 혁명이 일찍이 성공한
결과였는지도 모른다. 그리고 프랑스에서 공업화는 영국에 비해
더디게 일어났다. 프랑스에는 진정한 독자적 공예 부흥 운동이 없었고,
영국에서 일어난 운동에서도 거의―그럴 필요조차 없다는 듯―
영향받지 않았으며, 따라서 부흥과 개혁이라는 일반적 패턴에서도
벗어났다.

벨기에
프랑스의 태도는 벨기에 문화에서 프랑스에 기운 부문으로도
확장됐다. 그러나 전체적으로 벨기에는 미술 공예 운동에서 받은
영향이 뚜렷한 편이었다. 작은 나라를 간략히 살펴볼 때는, 주도적
개인에 의존하는 방법을 용인해도 괜찮지 않을까 싶다. 벨기에에서
그렇게 주도적인 개인은 앙리 반 데 벨데였다. 그의 경력은 현대주의에
앞서 일어난 몇몇 현상을 연결해 준다. 벨기에와 파리의 아르 누보,
독일의 유겐트슈틸, 1914년 이전의 공작 연맹, 바이마르의 바우하우스
전신 등을 말한다. 화가로 출발한 그는 사회적, 도덕적 이유에서
생활에 예술을 적용하려는 당대 패턴을 좇아 디자인으로 돌아섰다.
미술 공예 운동은 이런 희망에 초점을 잡아 주었다. 반 데 벨데는
미술 공예 운동을 주제로 강연과 출판 활동을 벌이는 한편, 영국식과
구별되는 독자적 접근법을 추구하기 시작했다.
 그는 글쓰기 활동을 통해 출판에 참여했고, 그러면서 (1892년부터)
도서 장식과 디자인 활동에도 발을 들여놓았다. 반 데 벨데의 도서
디자인은 한정판 문예 출판물에 머물렀다. 가장 유명한 작품은 인젤
페어라크에서 펴낸 니체 고전 두 권(1908년에 나온 『차라투스트라』와
『이 사람을 보라』)이었다. 둘 다 쓸모에 비중을 두고 만든 작품은
아니었지만, 아무튼 호화롭고 쓸모없는 기념비였다. 조금 더 절제된

작품은 더 넓은 인쇄계에 미적 품질 의식을 퍼뜨리는 데 이바지했다.
그러나 공작 연맹 논쟁에서 취한 태도가 잘 드러내듯, 반 데 벨데는
공업 생산의 철저한 발전에 내재한 표준화 경향에 맞서, 어떤
규칙에도 종속되지 않는 개인 작가주의를 표방했다. 반 데 벨데의
작업이 현대성에 끼친 영향은 상징적이고 간접적이었다. 벨기에에서,
그와 같은 디자이너가 인쇄 분야에 참여한다는 사실은 디자인 교육,
도서관과 박물관, 문학 동네와 애서가 집단에서 인쇄 문화를 키우는 데
이바지했다.

 독일, 스위스, 네덜란드에서 장기 체류를 마친 반 데 벨데는,
1925년 벨기에로 돌아와 고등 장식 미술원(ISAD)을 세웠다.
바이마르에서 그가 지도한 혁신적 미술 학교를 모델로 삼은 학교였다.
ISAD는 인쇄 작업실을 세우고 한정판 도서 여러 종을 출간했다. 반 데
벨데가 푸투라를—활자로 나오자마자 구입해—사용한 방식 역시 일체
관습에서 벗어난 독자적 접근법을 드러낸다.

네덜란드

네덜란드 인쇄 부흥 운동은 벨기에보다 업계에 더 깊이 뿌리내리고
강렬히 일어났다. 네덜란드에서는 이미 19세기에 독자적 문화 개혁
운동이 있었고, 러스킨과 모리스의 작업은 고유 운동을 재확인해 주는
요소로 인정받았다. 도서 생산 부문에서, 켐스콧 타이포그래피는 훗날
네덜란드 신전통주의 타이포그래피의 출발점이 됐다. 운동을 주도한
인물은 슈르트 헨드릭 더 로스였는데, 그 역시 드로잉과 삽화에서
출발해 타이포그래피로 돌아선 인물이었다. 더 로스가 디자인한
첫 책은 알맞게도 윌리엄 모리스 수필집 『예술과 사회』(Kunst en
maatschappij, 1903년)였지만, 이 책의 외관은 켐스콧이 아니라 아르
누보 성향을 보였다. 그러나 이는 일시적인 단계였다. 머지않아 그는
더 단순화한 타이포그래피 작업을 했고, 이는 계몽된 인쇄인을 위한
도서 제작 모델이 됐다. 더 로스를 좇아 일정한 '학파'가 형성됐다고도
말할 수 있다. (샤를 니펠스, 알렉산더르 스톨스가 대표적 추종자였다.)

더 로스는 사회주의자로서 업계 안에서 활동했지만, 품질을
희생하지는 않았다.

더 로스가 인쇄계에 들어선 계기는 1907년 암스테르담 활자
제작소에 디자이너로 임명된 일이었다. 그가 책임진 첫 활자체는
홀란처 메디발(1912년)이었다. 네덜란드 인쇄 업계에서 고품질 표준
로먼 활자체로 자리 잡은 작품이다. 이어 그는 로먼 활자를 여럿
내놓았는데, 그중에는 네덜란드 인쇄 부흥 운동에 따라 설립된 개인
출판사 전용 활자체도 있었다. 더 로스 자신도 1926년부터 작은 인쇄
출판사(회벌)를 운영했다. 그의 마지막 활자체는 제2차 세계 대전
후 (1947년에) 나왔다. 이전 활자체와 달리 '개인 출판사'의 특이성을
없애고 정제된 형태로 다듬어 낸 더 로스 로메인이었다.

더 로스처럼 업계에서 활동하되 수준 높은 디자인을 위해 비상업적
한정판 생산 영역을 보존하려는 태도는, 장 프랑수아 판 로이언 역시
공유했다. 판 로이언은 1904년부터 제2차 대전 전까지 네덜란드
우정 통신 공사(PTT)에서 일하며 디자인 담당 임원이 됐다. PTT에서
그는 계몽된 활동을 벌였다. 그는 공사의 모든 면과 제품의 디자인을
미술가와 디자이너에게 의뢰했다. 이 후원에는 어떤 특정 양식이나
이념적 노선도 없어서, 현대주의자와 전통주의자 모두 일을 맡아
했다. 그러나 판 로이언 자신은 개인 출판에 주요 타이포그래피 작업을
집중시켰다. 사회적 이상(주간 업무)과 미적 이상(여가에 만드는
한정판)을 분리했던 셈이다. 그는 질버르디스털 프레스와 협업했는데,
이 출판사 전용 활자체는 더 로스가 디자인했다. 판 로이언은 훗날
독자적인 출판사 퀴네라 프레스를 세우기도 했다.

얀 판 크림펀의 작업이 중요한 이유는, 바로 이런 공업 생산과 개인
생산의 분리를 극복하려 했다는 점에 있다. 더 로스나 판 로이언보다
열다섯 살 젊었던 그는 이미 형성 중이던 타이포그래피 문화에 가담할
수 있었다. 헤이그 미술원에서 교육받았지만, 그가 타이포그래피
문화에 들어선 데는 디자인 못지않게 문학 영향도 크게 작용했다. 그는
출판사 용역 작업을 (특히 문자 도안 작업을) 하는 한편, 몇몇 소량

출판 도서 디자이너 겸 발행인으로도 활동했다. 그러던 판 크림편은
1923년 인쇄소 겸 활자 제작소 요한 엔스헤데 조넌에서 활자체
디자인을 의뢰받으며 전기를 맞았다. 당시 그는 엔스헤데가 인쇄한
우표의 문자 도안(판 로이언이 의뢰한 작업)으로 주목받던 참이었다.
이 활자체(1925년에 나온 루테티아)가 성공을 거두며, 판 크림편은
평생 엔스헤데에서 활자체와 인쇄물을 디자인했다. 일정한 침체에도,
엔스헤데는 네덜란드 타이포그래피 전통을 대변하는 회사였다.
1704년에 설립된 이곳에는 최고 수준 활자체가 상당량 비축되어
있었다.

　　활자체 디자인과 도서 디자인 모두에서, 판 크림편은 유럽
타이포그래피 전통을 존중하되 혼성 모방이나 복고주의를 거부하는
독자적 접근법을 개발했다. 개인적 성격이나 작업에서, 그는 거칠고
강인한 더 로스와 달랐다. 판 크림편에게는 조심스럽고 절제된 태도로
세부를 철저히 챙기는 칼뱅주의적 미덕이 있었다. 그와 더 로스는
같은 장르에서 작업했지만, 그가 디자인한 엔스헤데 활자체는 더
로스의 작품보다 훨씬 정교했다. 판 크림편은 뛰어난 제도 솜씨와
엔스헤데 펀치 제작자(파울 레디슈)의 실력 덕분에 업적을 쌓을 수
있었다. 그가 엔스헤데에서 디자인한 네 활자체 가운데 셋(루테티아,
로물루스, 스펙트럼)은 모노타이프 조판용으로 개량되어 나왔다. 이는
판 크림편이 공업 생산 수단을 꺼리지 않았기에 가능한 일이었다.
하지만 그는 모노타이프의 타이포그래피 고문 스탠리 모리슨에게
다소 반감을 보였고, 실제로 그와 다툼을 벌이기도 했다. 이 논쟁은
네덜란드 전통 활자체 하나(판 데이크)를 모노타이프용으로 개량하는
과정에서 일어났다. 판 크림편은 이 작업에 협력했지만, 격렬한 반론을
제기하기도 했다. 그는 그런 소생법이 잘못됐다고, 즉 새로운 활자체는
전통 규범을 따르더라도 새로운 형태를 취해야 한다고 믿었다. 이
점에서 그는 에릭 길에 매우 가까웠고—두 사람 다 존스턴 작업에서
영향을 받았다—그의 수작업 실력 역시 마찬가지였다. 문자 도안
실력에서는 판 크림편이 에릭 길을 능가했을 정도다. 기계적 펀치

제작의 윤리성에 대한 의심은 판 크림펀을 괴롭혔고, 이 점은 말년에 그가 쓴 글에서 잘 표현됐다.[1]

판 크림펀이 단순하고 평범한 대량 생산품에 보인 호감은, 그가 (제2차 세계 대전 후) 디자인한 대표작 네덜란드 우표 세트와 (문학 작품뿐 아니라 백과사전과 어휘 사전도 포함한) 업계 출판사 출간 도서에서 잘 드러났다. 이 작업은 네덜란드 도서 디자인 분야에서 지금도 융성하는 타이포그래피 접근법의 원조가 됐다. 또 다른 네덜란드 전통, 즉 현대주의 전통은 대체로 도서 타이포그래피 바깥에서, 주로 건축이나 공업 디자인 출신 디자이너가 개발했다. 두 접근법이 (PTT에서처럼) 이따금 공존하기는 했지만, 둘 사이에 접촉이나 교류는 일어나지 않았다.

1. 판 크림펀, 『활자 디자인과 제작에 관해』, 42쪽, 44쪽 참고. 아울러, 역시 그가 쓴 『필립 호퍼에게 보내는 편지』도 참고.

9 신타이포그래피

20세기 타이포그래피에서 현대주의는, 제1차 세계 대전 후부터 국가
사회주의가 독일 정권을 잡은 1933년까지 '영웅적' 시기로 국한할
때, 유럽 대륙에서만 일어난 현상이었다. 영국은 아무 구실도 하지
않았고, 미국은 멀리 떨어진 현대적 생활의 상징으로만 의미가 있었다.
독일이 바로 중심지이자, 전 세계인이 모여 실험과 생각을 교류하는
곳이었다. 제대로 분석하자면 혁명 후 러시아가 이바지한 바를 따로
검토해야 할 것이다. 또한 네덜란드를 특별히 다루어야 할 것이고,
더 멀리 폴란드와 체코슬로바키아에서 일어났지만 잘 알려지지 않은
발전 상황은 물론, 오스트리아, 스위스, 이탈리아가 이바지한 바도
살펴야 할 것이다. 신타이포그래피를 더 자세히 논하더라도, 프랑스는
아마 간단히 넘어갈 것이다. 프랑스에서는, 인쇄 부흥 운동이 일어나지
않은 것처럼, 중유럽 현대주의 타이포그래피의 영향도 거의 나타나지
않았다. 그곳에서 현대주의는 대체로 양식적 표현으로, '장식 미술'
(l'art décoratif) 일부로 국한됐다.

　　여기에서 '신타이포그래피'라는 용어는 당시 쓰이던 표현, 특히
얀 치홀트가 안내서 『신타이포그래피』(1928년)에서 해당 운동을
지칭하는 데 쓴 표현을 준용한다. 책에서 치홀트는 신타이포그래피의
역사적 맥락을 개괄한다. 신타이포그래피 이전 상황은
「구타이포그래피 1440~1914년」이라는 별도 장에서 요약한다.[1] 그는
신타이포그래피에 관한 긍정적 단서 일부를 초창기 독일 인쇄물
(두 단 구성, 균형보다 대비를 강조하는 디자인)에서, 그리고 18세기
프랑스의 (특히 디도 가문의) '현대적' 인쇄인 작업에서 찾는다.
그러나 이를 제외하면, 1914년 이전의 타이포그래피 역사는 단순히
전사(前史)로 치부된다. 19세기에 타이포그래피가 도서 출판에서

　　1. 치홀트, 『신타이포그래피』, 15~29쪽.

벗어나고, 새로운 서체가 (특히 산세리프가) 개발되고, 새로운 복제
수단이 (평판 인쇄술, 사진 등이) 등장하면서 변화 조짐이 나타났다.
19세기 타이포그래피의 타락에 대한 윌리엄 모리스의 대응은 기계를
거부했다는 점에서 오류였다. 유겐트슈틸 디자이너는 적어도 예술과
생활을 얼마간 조화하려 했지만, 자연 형태를 모방하며 막다른 골목에
봉착했다. 영국 개인 출판 운동에서 영감받은 이른바 "출판 미술가"도
놀림감이었다. (치홀트는 이 용어에 비꼬는 조로 따옴표를 달곤 했다.)
그들 가운데 가장 단순하고 뛰어난 작품은 (예컨대 카를 에른스트
푀셸의 작품은) 장식적 구타이포그래피와 조형된 (gestaltend)
신타이포그래피 중간의 원점 정도로 취급됐다.

그러고 나서 치홀트는 신타이포그래피의 역사를 제시하는데,
그가 제일 먼저 살피는 것은 "신미술"이다. "이런 타이포그래피 조형
법칙은 신미술 화가들이 발견한 조형 법칙을 실용화한 데 불과하기
때문이다."[2] 추상 미술은 모방이나 사적 감상에 기대는 미술이 아니다.
오히려 집단적 영역에 속하는 구성적 미술이다. 지난 시대에는
개성과 독자성이 중시됐다. 새 시대는 복제의 시대이자 건축과
공공 소통 매체로 미술이 녹아드는 시대다. 이어 치홀트는 당대의
신타이포그래피로 직결하는 단계를 설명했다. 20세기 초 산세리프를
향한 관심, 1909년의 「미래주의 선언」 (Les Mots en liberté futuristes),
다다, 데 스테일, 러시아 근원주의 등을 말한다. 이런 몇몇 운동의
이념과 접근법이 1923년 무렵 수렴해 신타이포그래피를 이루었다는
설명이다. 이처럼 근본적으로 미술사 성격이 강한 신타이포그래피
기원론은, 결국 정설로 자리 잡게 됐다. 이에 따라, 1920년대와
1930년대 초에 개발된 신타이포그래피 운동 자체도 미술 현상으로
여겨지는 결과가 나타났다.

신타이포그래피를 추동한 요소 다수가 인쇄 업계 외부와 나아가
타이포그래피 외부에서 유입됐다는 점은 분명하다. 그러나 그런
외부인이 '미술가'였다면, 그들이 미술 개념 자체를 무력화하거나

2. 치홀트, 『신타이포그래피』, 30쪽.

허물려 한 미술가였다는 점도, 별로 눈에 띄지는 않아도, 사실이다.
이탈리아 미래주의, 러시아 구성주의, 네덜란드 데 스테일 집단,
국제 다다주의 등 동기가 다른 운동을 연결해 준 고리가 바로 거기에
있었다. 그들은 액자 끼운 이젤 회화, 소묘실, 화랑에 미술을 가두는
부르주아적 태도를 거부하고, 그런 족쇄에서 벗어나는 생산 형식을
찾으려 했다. 더 긍정적인 또는 이상주의적인 분파는—구성주의자나
데 스테일 집단은—단순한 거부를 넘어 예술과 생활의 경계를
허물며 새로운 미술 모델을 만들어 냈다. 그래서 그래픽 디자인이나
타이포그래피 디자인을 향한 관심은 인공 세계 전체를 향한 관심에
자리 잡았다. 더욱이 그들은 생각이 뚜렷했기에 출판 활동에—특히
소규모 잡지에—이끌렸고, 시각적 성향이 강했기에 출판물 형식을
내용과 일치시키려 했다. 미술가가 타이포그래피에 관심을 둔 이유는
이처럼 간단히 설명할 수 있다.

　　신타이포그래피의 주요 이념 일부에 원형을 세워 준 선언문이나
글로는 엘 리시츠키와 라슬로 모호이너지가 쓴 글이 가장 중요하고,
그보다 한정된 사례로 쿠르트 슈비터스의 글도 꼽을 만하다. 그들은
1923년에서 1925년 사이에 신타이포그래피의 속성과 목표를
요약하는 글을 잇달아 발표하며 토론을 이어 갔다. 1923년 엘
리시츠키가 발표한 「타이포그래피 지형」(Topographie der Typogra-
phie)은 신타이포그래피 초기의 선구적 단계를 대표하는 예일 것이다.
이 글은 모든 관습을 심문에 붙였다.

1 인쇄면에 찍힌 언어는 청각이 아니라 시각으로써 수용된다.
2 우리는 언어의 관습을 통해 의미를 소통한다. 의미는 문자를 통해
　　형태를 얻는다.
3 표현의 경제성: 음성학이 아니라 광학.
4 인쇄 기제의 제약에 따라 설정된 도서 공간 디자인은 내용의
　　긴장과 압력에 호응해야 한다.
5 도서 공간 디자인은 신광학이 배출한 사진 제판법을 활용한다.
　　완벽해진 눈의 초자연적 현실.

6 연속적 지면 배치: 영사기 책.

7 신도서에는 새로운 저자가 필요하다. 잉크병과 깃털 펜은 죽었다.

8 인쇄면은 시간과 공간을 초월한다. 무한한 도서 인쇄면은 반드시
 초월해야 한다. 전자 도서관.[3]

1925년에는 신타이포그래피의 핵심 이론이 명시됐다. 그해에
개괄적인 선집이 처음 등장한 덕분이다. 독일 인쇄 노조 산하 교육
조직 기관지 『티포그라피셰 미타일룽엔』의 '근원적 타이포그래피'
특집호를 말한다. 객원 편집장은 얀 치홀트였고, 첫 출판 기회를
통해 그는 전위적 사상을 일상 인쇄계에 설명하고 전파하는 임무에
착수했다. 잡지에는 그런 접근법을 실천하기 시작한 사람들 작품
일부가 실렸고, 치홀트가 쓴 아래 글과 같은 설명과 강령이 실렸다.

근원적 타이포그래피

1 신타이포그래피는 목적을 지향한다.

2 모든 타이포그래피 작품의 목적은 의사소통이다. (보이려는 바를
 위한 수단이다.) 의사소통은 가장 간략하고, 단순하고, 가장 긴박한
 형태로 나타나야 한다.

3 타이포그래피가 사회적 목적에 봉사하려면, 자료의 내적 조직
 (내용 정리)과 외적 조직(서로 연관해 배열한 타이포그래피 수단)
 이 필요하다.

4 내적 조직이란 활자와 조판에서 타이포그래피 수단을—문자, 숫자,
 기호, 선 등을—근원적 범위로 제한하는 것이다.

 현재처럼 시각적 감수성이 높은 시기에는, 정확한 형상—
 사진—역시 근원적 타이포그래피 수단에 속한다.

 근원적 서체는 산세리프로서, 라이트, 미디엄, 볼드, 장체와
 평체 등 종류를 가리지 않는다.

3. 『메르츠』(Merz) 4호 (1923년). 리시츠키퀴퍼스, 『엘 리시츠키』, 356쪽에 전재.

특정 양식을 좇거나 민족성 강한 서체―고딕, 프락투어,
키르헨슬라비슈 (Kirchen-Slavisch)―는 근원적으로 디자인한
서체가 아니며, 국제적 소통 가능성을 제약한다. 대다수에게는
메디발 안티콰[로먼]가 가장 평범한 활자체다. 본문 조판에서는
여러 산세리프보다 이 서체가 (근원적으로 디자인되지는
않았지만) 여전히 가독성 높다.

철저히 근원적이면서도 본문에서 가독성 높은 서체가 없는
이상, (산세리프 대신) 가장 무난한 메디발 안티콰를―즉, 시대적
또는 개인적 특징이 가장 적은 서체를―선택해도 좋다.

소문자만 쓰면―대문자를 제거하면―경제성을 크게 높일
수 있다. 이 분야 모든 혁신가가 추천하는 필기와 조판 방식이다.
포르스트만 박사, 『말과 글』 (보이트 페어라크, 베를린 SW 19,
보이트슈트라세 8. 책값 5.25 마르크) 참고. 소문자만 쓴다고 잃을
바는 전혀 없다. 오히려 가독성도 높아지고, 배우기도 쉬워지고,
경제성도 근본적으로 높아진다. 예컨대 'a' 소리 하나에 왜 'A'와
'a' 두 기호가 필요하단 말인가? 소리 하나당 기호 하나만. 왜 한
단어에 두 알파벳을, 두 배로 많은 기호를 쓰는가? 절반으로도 같은
효과를 얻을 수 있는데?

뚜렷하게 구별되는 크기와 형태를 씀으로써, 그리고 기존의
미적 태도를 무시함으로써, 인쇄된 글의 논리적 배열을 가시화할
수 있다. 지면에서 인쇄되지 않는 영역도 시각적으로 드러나는
형태 못지않게 중요한 디자인 수단이다.

5　외적 조직은 구별되는 형태, 크기, 무게를 (내용에 맞춰) 쓰고 양적
(陽的)―채색된―형태 값과 인쇄되지 않는 지면의 음적 (陰的)―
하양―형태 값 사이 관계를 설정함으로써, 최대한 뚜렷한 대비를―
동시성을―형성하는 것이다.

6　근원적 타이포그래피 조형은 주어진 과제에서 문자, 단어, 글
사이에 논리적, 시각적 관계를 창출한다.

7　신타이포그래피에서 긴박감을 더하기 위해, 수직선과 사선 역시
내적 조직 수단으로 쓸 수 있다.

8 근원적 조형은 장식을—아울러 장식적으로 치장한 선을—일절
　　배제한다. 본성상 근원적인 형태(사각형, 원, 삼각형)와 선은 전체
　　구성에서 설득력 있게 자리 잡아야 한다.
　　　　본성상 근원적인 형태를 장식적으로, 예술적으로, 기발하게
　　쓰는 일은 근원적 조형에 맞지 않는다.

9 앞으로 신타이포그래피에서 요소 정돈은 독일 공업 표준 위원회가
　　정한 규격—DIN—판형에 근거해야 한다. 규격 판형만으로도 모든
　　타이포그래피 조형에서 포괄적 정돈이 가능하다. 포르스트만 박사,
　　『DIN 판형과 실질적 적용』(젤프스트페어라크 디노름, 베를린
　　NW7 조머슈트라세 4a. 3마르크) 참고.
　　　　특히 DIN A4 판형(210×297mm)은 모든 기업 편지지의 바탕이
　　되어야 한다. 업무용 편지지 자체도 이미 DIN 676 '상용 편지'
　　(Geshäftsbrief)로 표준화됐다. 베를린 SW19 보이트슈트라세 8
　　보이트 페어라크에서 0.40마르크에 구입할 수 있다. DIN 표준
　　'종이 판형'(Papierformate)은 476번이다. DIN 판형이 실용화한
　　것은 최근 일이다. 이번 호에 실린 작품 가운데 DIN 판형을
　　의식적으로 활용한 예는 하나밖에 없다.

10 타이포그래피뿐 아니라 다른 분야에서도, 근원적 조형은
　　절대적이거나 최종적이지 않다. 새로운 타이포그래피 조형
　　도구를—예컨대 사진을—창출하는 발견을 통해 원소는 달라질
　　것이고, 따라서 근원적 조형 개념도 꾸준히 달라질 것이다.[4]

여기에 전문을 옮긴 이 글은, 첫 자기 정의에서 신타이포그래피가
품은 열망을 간편히 요약해 준다. 중요한 개념은 목적("Zweck")이다.
이 개념이 디자인된 사물의 세부와 더 넓은 사회적 맥락에서
인공물을 모두 뒷받침한다. 즉, 타이포그래피 공백이나 시각
요소 같은 형태 문제를 사회적 고려와 결합한다. 상당 부분은 엘

　　4. 『티포그라피셰 미타일룽엔』 10호 (1925년), 198쪽, 200쪽. 플라이슈만,
　　『바우하우스』, 333쪽에 전재.

리시츠키와 모호이너지가 먼저 제안한 내용이다. 다만, 미술가
타이포그래퍼들이 표현—사적 표현이 아니라 형태를 통한 내용
표현—요소를 강조했다면, 치홀트는 정돈과 조직을 중시했다.
대비를 추구하는 목적은 (현대주의자 중에서도 디오니소스적인
경향에서와 달리) 그 자체가 아니라 "인쇄된 글의 논리적 배열"을
드러내는 데 있다. 이 주제는 종이 판형 표준과 표기법 개혁에 관한
구체적 언급으로 이어진다. 이 글에서처럼 실용적 정보를 밝히는 일은
이후 치홀트의 교육법에서 일관된 특징이었다 (220~21쪽 사례 15).
이 글과 리시츠키의 「타이포그래피 지형」이 보이는 차이가 시사하듯,
치홀트가 꼼꼼하고 정확했던 반면, 미술가 타이포그래퍼들은 더
모호하고 예언적이었다.

규격과 표준

공산품 관련 규격을 제정하려는 노력은 제1차 세계 대전을 계기로
가속화했다. 공업 생산을 통합해 효율성을 높일 필요가 절실해졌고,
정부는 평시보다 더 엄격한 산업 규제 조치를 취할 수 있었기
때문이다. 그래서 1917년 독일 공업 표준 위원회가 설립됐다. 1926년
이 단체는 독일 표준 위원회로 개편됐다. 독일 표준 위원회는 회비와
정부 후원금, 간행물 판매 수익으로 운영되는 민간 기구였을 뿐인데도,
공업계 내외에서 측량 단위, 기호, 인공물 등의 표준을 세웠다. (지금도
활동 중이다.) 그런 면에서는 국가적 의지를 얼마간 반영했다고 볼
수 있으며, 따라서 독일산 제품에 표준 또는 전형을 정립하려 했던
공작 연맹 기획과—무테지우스가 1914년에 제안한 바와—연결해 볼
수도 있다. 그러나 공작 연맹 미술가와 건축가들이 정해진 양식이나
일정한 인공물 전형을 생각했던 데 비해, 표준 위원회는 공산품
요소의 규격을 표준화하는 일에 집중했다. 표준 위원회의 관심사는
나사 지름이었지 제품 전체가 아니었다는 뜻이다. 하지만 요소는
'규격화'될수록 더 쉽게, 더 다양하게 조합할 수 있다는 점이 바로
표준화의 역설이었다. 독일 표준 위원회는 독일 기술자 협회가 만든

단체였는데, 이 단체의 회원들은 미술이나 디자인에 관심이 없었다.
그러나 이 사실은 1918년 이후 기계 미학을 수용하고 다른 미학은
일절 거부한 현대주의 디자이너에게 오히려 매력으로 다가갔다. 이
점은, 잘 알려진바, 르코르뷔지에가 잡지 『에스프리 누보』(1920~
24년)와 저서 『건축을 향해』(1923년)에서 매혹적으로 그려 냈다.
치홀트의 『신타이포그래피』에 등장하는 마력적 인물 뒤에는 바로
그런 르코르뷔지에적 시각이 깔려 있었다. "기술자! 그야말로 우리
시대의 디자이너다. 기술자의 특징: 경제성, 정확성, 사물의 기능에
맞는 순수한 형태 구성."[5]

신타이포그래퍼들이 공업과 기계 생산에 내포된 미학적 의미를
어떻게 이해했는지는, 그들의 태도를 신전통주의와 비교해 보면
뚜렷이 드러난다. 후자는 기계 조판과 동력 인쇄기를 수용했지만,
작품의 시각적 외관에서는 생산 방법과 연관성을 구하기보다 전통적
형식을 따랐다. 그러나 현대주의 타이포그래퍼는 시각적 외관을
새로운 생산 방법에 따라 결정하려 했다. 공업 생산은 "현시대"의
총체적 요구에 따라 일어난 것이고, 그런 요구에는 사용자와 독자의
새로운 요구가 포함된다는 생각이었다. 이 이론은 비교적 사소한
사항(스프링 제본과 금속성 마감 숭배)에서부터 더 복잡한 사항(본문
왼쪽 맞추기가 기계 조판에 더 알맞다는 주장)까지 두루 적용됐지만,
'기계'에 가장 근본적으로 적응하는 모습은 표준형 수용으로 나타났다.

독일 표준 위원회는 중공업 분야뿐 아니라 곧이어 기업 관리에도
관심을 두었고, 따라서 인쇄업과 타이포그래피에도 침범해 들어왔다.
위원회가 표준을 수립해 적용한 영역에는, 종이 판형 (1922년), 기업
편지지 (1924년), 봉투 (1924년), 신문 (1924년), 도서 판형 (1926년)
등이 있다. 덕분에 단지 미적인 호소에 그칠 뻔했던 '기술자'도
현실적이며 구체적인 화신을 취할 수 있었다. 치홀트의 글에서 알
수 있듯이, 그는 베를린에 주소지를 두고 활동하면서, 3마르크짜리
지침서와 자료집을 펴내는 인물이었다.

5. 치홀트, 『신타이포그래피』, 11쪽.

여기에서 핵심 사항은 종이 판형이었다.[6] 일정 비례로 이루어진
표준형은 18세기 계몽주의 맥락에서 처음 등장했다 (2장 참고).
그리고 리히텐베르크가 1796년에 내놓은 제안은 20세기 종이 표준화
주창자들이 흔히 인용한 전례였다. 독일 표준에 직접 영향을 끼친
인물은 1911년 종이 '세계 판형' (Weltformat) 시안을 발표한 과학자
(겸 색채 이론가) 빌헬름 오스트발트였다.[7] 이 체계의 출발점은
1×1.41 cm ($1{:}\sqrt{2}$) 직사각형으로, 두 변을 번갈아 가며 두 배씩 늘려
일정한 비례를 유지한다는 발상이었다. 이 체계의 결점은—치홀트가
보기에—편지지 크기가 불편해진다는 점이었다. 320×226mm라는
크기가 나오기 때문이다. (A4는 297×210mm다.) 오스트발트 안이
독일에서 종이 판형 표준을 쟁점화한 것은 분명하다. 인쇄 업계지에
실린 그의 제안은 일정한 논쟁을 불러일으켰다. 제1차 세계 대전 후
독일 표준 위원회가 발표한 표준형(DIN 476)에서는, $1{:}\sqrt{2}$ 비례와
반분 원칙은 수용하되 기준점은 $1\,\mathrm{m}^2$ (1189×841mm) 전지로 설정하고
거기서 차례로 크기를 줄여 나가는 방식이 쓰였다. 1923년에 발표된
표준(DIN 198)에서는 각 규격 판형에 맞는 인쇄물이 분류됐다. 덕분에
포스터(A0)에서 우표(A13)까지 다양한 인쇄물에 질서를 부여할 수
있는 구조가 마련됐다.

현대적 문자

신타이포그래퍼는 산세리프 선호가 시대에 맞는 형태 신조에
직결된다고 설명했다. 거기서 시대란 곧 현대의 기계 시대였다. 바로
이 점이 미적 단순성에서 산세리프를 선택한 이전 세대 디자이너
(슈테판 게오르게나 마티외 라우에릭스)와 근본적으로 다른
점이었다. 신타이포그래퍼도 산세리프의 '근원적' 또는 골조적 속성을

6. 더 명료한 설명은, 치홀트, 『신타이포그래피』, 99~109쪽 참고.
7. 오스트발트, 「통일 세계 판형」 (Das einheitliche Weltformat), 『독일 출판인 협회
 소식지』 (Börsenblatt für den Deutschen Buchhandel) 243호 (1911년), 12330~33쪽
 참고.

이야기했지만, 나아가 그런 장점이 단순한 형태적 장점에 그치지
않는다는 말을 덧붙이곤 했다. 장식—세리프—없는 문자로 군더더기
없는 의사소통이 가능해진다고 이따금 암시하기는 했지만, 가독성을
언급하는 일은 무척 드물었고, 오히려 '분위기'나 연상에 호소하는
일이 잦았다. 산세리프가 미술가 활자체의 개인적 성격을 초월한다는
주장에는, 독일 전통주의 타이포그래피에서 미술가 활자체가 차지한
비중이 컸던 만큼이나 큰 힘이 실렸다. 산세리프에는 민족적 암시가
없고, 따라서 블랙레터와 철저히 단절해 국제적 소통으로 나아갈 수
있다는 주장이었다.

이 신념은 보편 알파벳을 디자인하려는 시도에서 가장 순수하고
뚜렷하게 표현됐다. 대문자를 철폐하고, 때로는 음성적으로 더 정확한
기호를 갖춘 표기법과 새로운 산세리프를 결합하려는 시도였다. 이
움직임을 주도한 사람도 기술자였는데, 특히 1920년 독일 기술자
협회를 통해 『말과 글』을 발표한 발터 포르스트만 박사가 대표적이다.
포르스트만은 도량형 구성과 통일에 관한 논문을 썼고, 1920년대에는
표준 위원회에 (DIN 종이 판형을 포함해) 새로운 독일 표준형 연구
보고서를 제출하기도 했다. 『말과 글』에서 타이포그래퍼가 주로 배운
교훈은, 단순화한 소문자 전용 표기법 '클라인슈라이붕'(Kleinschreib-
ung)을 쓴다고 해서 "잃을 바는 전혀 없고, 오히려 가독성은 높아지며
배우기도 쉬워지고, 경제성도 근본적으로 높아진다"는 것이었다.[8]
책에서 포르스트만은 '클라인슈라이붕'의 장점이 사무 효율 증진에
있다고 밝혔지만, 이를 수용한 디자이너들은 거기에 뚜렷한 이념적
무게를 더했다. 대문자는 또 다른 계급이므로 철폐해야 마땅한다는
이념이었다.

바우하우스에서 보편 알파벳을 향한 관심은 1925년 무렵, 즉
바우하우스가 바이마르에서 데사우로 옮기고 타이포그래피 작업실을
제대로 갖춘 시기에 일어났다. 여기에서 중요했던 인물이 라슬로

8. 헤르베르트 바이어가 디자인하고 치홀트의 『신타이포그래피』 128쪽에 실린
 바우하우스 편지지에서 발췌한 문장이다.

모호이너지다. 그는 1923년 바우하우스에 참여해 초기의 공예적
의식에서 더 철저히 현대적이고 공업 지향적인 쪽으로 교육 방향을
전환하는 데 이바지한 인물이다. 1925년에 쓴 타이포그래피 관련
글에서, 모호이너지는 포르스트만의 제안을 인용하며 단순화한
문자 개념을 논했다. 같은 해 바우하우스에서는 대문자가 철폐됐고,
기하학적 알파벳 작도 연습이 주요 교과 과정 요소로 자리 잡았다.
이 관심이 배출한 결과 중에서는 헤르베르트 바이어 알파벳이 가장
유명하다. 1926년 연구 결과(「새로운 문자 실험」)로 발표됐고, 이후
바이어가 디자인한 홍보물에 쓰인 작품이다. 활자로 제작된 적은 없다.
바이어 알파벳은 대소문자 구별 없이 만든 순수 기하학적 서체로,
현대주의 이론의 무게를 크게 실었다. 국제적 서체였고, 모든 목적에
(활자와 필기 모두에) 적용할 수 있는 서체였으며, '정확한' 성격을
띠고 순수한 형태로 구성됐다는 점에서 기계의 요구에 부응하는
서체였다. "손으로 만든 서체를 기계로 인쇄하는 짓은 허구적
낭만주의다."[9]

　　바우하우스에는 진정한 타이포그래퍼가 없었다. 데사우
바우하우스 교수로서 타이포그래피에 가장 꾸준히 관심을 둔
헤르베르트 바이어조차 근본적으로는 (레너나 치홀트와 달리) 언어
처리 능력이 부족한 형상 디자이너였다. 바우하우스인이 벌인 새
알파벳 탐색 작업은 현실 인쇄 업계에서 대체로 동떨어진 공업관과
기계관을 전제했다. 그래서 활자체는 만들어지지 않았지만, 그래도
바우하우스가 벌인 연구와 효과적 홍보는 새로운 산세리프 활자
개발을 자극하는 분위기 형성에 이바지했다. 그래서 처음으로 발표된
활자체는 야코프 에르바어가 디자인해 루트비히 마이어가 1926년
출시한 에르바어였다. 이 활자체의 초기 원도는 1922년부터 제작됐다.
독일에서, '디자인되지 않은' 그로테스크를 탈피해 새로운 산세리프를
디자인해 보자는 생각은 베렌스 슈리프트로 (이를 산세리프의 전조로

9. 바이어,「새로운 문자 실험」(Versuch einer neuen Schrift),『오프셋』(Offset) 7호
(1926년), 398~400쪽. 플라이슈만,『바우하우스』, 25~27쪽 재인용.

인정한다면) 거슬러 간다. 상상만으로는 흥미롭지만, 독일에서
존스턴 지하철 서체가 관심을 끌었다는 실질적 증거는 없다.[10]
야코프 에르바어는 아나 지몬스의 강좌를 수강했고, 일찍이 베렌스
슈리프트와 비슷한 방식으로 산세리프 활자(페더 그로테스크,
1908년)를 디자인한 인물이었다.[11]

파울 레너가 디자인해 바우어 활자 제작소에서 제작한 푸투라는
신타이포그래퍼 사이에서 새로운 (20세기) 산세리프 가운데 가장
만족스러운 활자체로 인정받았다. 이 활자체의 원도와 교정쇄는
1925년에 처음 제작됐고, 1927년에는 상용 제품이 출시됐다.
1920년대 중반 레너는 (시대 흐름을 좇아) 전통적 방식에서
현대주의 접근법으로 돌아섰다. 하지만 레너가 평생 지킨 가치관은
공작 연맹 가치로 요약해야 할 것이다. 1925년 그는 프랑크푸르트
미술 학교 교수가 됐고, 그곳에서 주요 공공 건축 사업을 고취한
사회주의적 현대주의 분위기에 흠뻑 빠져들었다. 건축가 페르디난트
크라머가 디자인한 산세리프 대문자가 푸투라를 얼마간 자극했다고
알려졌지만, 초기 단계 푸투라는 같은 시기 다른 서체와 전혀 다른
특이성을 보였다. 1926년 레너는 뮌헨 그래픽 직업 학교로 옮겼고,
이어 독일 인쇄 장인 학교 설립을 책임지게 됐다. (1927년에 개교했다.)
얀 치홀트는 1926년부터 뮌헨에 (두 학교 모두에) 출강했다.

푸투라는 자와 콤파스로 작도한 기하학적 활자체와 여러 크기
본문 조판에 좋은 활자체 기준을 모두 충족함으로써 성과를 거두었다.
후자는 엄격한 기하 형태에서 미묘하게 탈피해 얻은 효과였다.
푸투라의 자질은 비슷한 시기에 등장한 세 번째 주요 산세리프와
뚜렷이 대비된다. 루돌프 코흐가 디자인하고 클링스포어가 제작한
카벨을 말한다. 카벨이 변덕스러운 형태를 특징으로 하는 미술가
활자체에 가까웠다면, 푸투라는 더 조화로운 형태로 구성됐다.

10. 데니스 메고 (Denis Megaw),「20세기 산세리프 활자」(20th century sans serif
types),『타이포그래피』 7호 (1938년), 27~35쪽 참고.
11. 에르바어와 산세리프 전반은, 트레이시,『활자 디자인 개관』, 84~98쪽 참고.

신타이포그래피가 푸투라에서 이상적 서체, 즉 이론과 실제 양면에서
모두 만족스러운 산세리프를 찾았다고 짐작해도 무리는 아니다.
그러나 사실 이 문제는 여전히 논쟁거리였다. 예컨대 1928년에
치홀트는, 푸투라가 "실질적 진보"라며 환영하면서도, 근본적인
회의를 내비쳤다. "솔직히 나는 사적 흔적이 전혀 없는 우리 시대
서체를 특정 개인이 창조할 수 있다고 생각하지 않는다. 이는 아마
기술자를 포함한 여러 사람의 공동 작업이 될 것이다."[12] 이 주장은
제2차 세계 대전 후 스위스에서 다시 떠올랐다.

신도서

신타이포그래퍼는 전통주의가 도서 타이포그래피에 국한된다고
불평했다. 신전통주의자가 디자인한 작품이 책이건 아니건 모두
전통적 책처럼 보였다는 점은, 당시 그렇게 지적되지는 않았더라도,
무리 없는 관찰이다. 한편, 전통주의자는 그들대로 신타이포그래피가
표제나 홍보용 타이포그래피에 국한되며, 책처럼 복잡한 문제를
다루기에는 역부족이라고 주장했다. 얀 치홀트는, 현대주의와 스스로
단절하기 전과 후에, 두 관점을 모두 잘 명시했다.

전통주의 출판 미술가에 대한 가장 근본적인 비판은 그들이 희귀품
생산에 전념한다는 점이었다. "전쟁 전 구호 '질 좋은 재료!'를 대체로
지나치게 수용한 바람에, 이제 독일 책은 세계에서 가장 비싸졌고,
중산층에조차 엄청난 사치품이 되고 말았다. 우리 상황은 이제 다음에
달렸다: (1) 현대적인—즉, 역사주의적이지 않은—타이포그래피
확보. (2) 속물을 위한 고가 사치품이 아니라 값싼 대중판 생산."[13]
다른 곳에서 치홀트는, 구타이포그래피와 신타이포그래피를 차례로
대비하며, 이렇게 선언했다. "수동적 가죽 장정 대신 능동적 도서를."[14]
이 구절은 타이포그래피에 관한 시각적 행위와 사회, 정치 행위를 모두

12. 치홀트, 『신타이포그래피』, 76쪽.

13. 치홀트, 『신타이포그래피』, 230~31쪽.

14. 치홀트, 『한 시간 인쇄 조형』, 7쪽. 『문집 1925~74년』 1권, 90쪽에 전재.

암시한다. 도서 디자인 실험을 꾸준히 지원한 기관은 좌파 출판사였다.
최소한, 미학적 현대주의를 옹호한 사회주의 출판사는 그런 구실을
뚜렷이 했다.

여러 진보적 독일 도서회는 값싸지만 우수하고 진지한 책을
공급하려 했는데, 그중에서도 뷔허길데 구텐베르크와 뷔허크라이스가
대표적이었다. 모두 1924년에 창설됐고, (각각) 독일 인쇄 교육
연합과 독일 사회 민주당 후원으로 운영되는 단체였다. 1920년대
후반과 1930년대 초반, 이들 도서회는—특히 치홀트가 디자인
고문으로 일하던 뷔허크라이스는—'신도서'를 꾸준히 실험하는 출판
프로그램을 운영했다 (218~19쪽 사례 14).

미술가 디자이너의 유토피아적 선언문은 '회색' 글을 담는
그릇으로서 책 개념을 넘어 "(여러 지면을 일관성 있게 배열한)
연속적 시각 디자인으로서... 원색 화보"(모호이너지)와, 나아가
"전자 도서관"(리시츠키)까지 전망했다.[15] 현실적으로, 도서류의
신타이포그래피는 당대 기술—대부분 활판 인쇄—제약과 인쇄
업계의 태도에 가로막히곤 했다. 미술가가 품은 생각과 실제 인쇄물
사이 괴리는, 타이포그래피 문외한이 인쇄인에게 자신의 의도를
전달하기는 어려웠다는 점뿐 아니라, 보통 인쇄 기술의 한계 탓이기도
했다. 그러나 타이포그래피를 교육받은 현대주의 디자이너는 전통적
패턴에서 크게 벗어나는 책을 실제로 디자인하기 시작했다.

앞에서도 논한 규격 판형이나 산세리프 활자체 도입과 더불어,
가장 중요한 새 요소는 사진이었다. 이 요소는 도서 삽화의 시각적
질감이 (맞은편) 본문 질감과 조화를 이루어야 한다는, 그리고 이상적
삽화 매체는 목판화라는 전통주의 신조와 근본적으로 단절했다.
전통주의자와 업계에서 사진을 사용할 때는 도공지로 별도 지면을
엮어 망판으로 상을 찍곤 했다. 신타이포그래퍼는 망판을 본문과

15. 모호이너지, 「최신 타이포그래피」(Zeitgemäße Typografie), 『오프셋』(Offset)
7호 (1926년), 375~85쪽. 플라이슈만, 『바우하우스』, 17~20쪽에 전재. 리시츠키는
「타이포그래피 지형」에서 발췌. (이 장 각주 3 참고.)

통합하려 했고, 그래서 본문 인쇄에 대개 쓰이던 것보다 매끄러운
종이를 썼으며, 진품과 모조품을 불문하고 수제 종이를 지향하는—
그들이 보기에 허구적인—몸짓은 일절 거부했다. 이처럼 사진은
물론 손으로 그린 그림도 통합하는 작업에서, 본문이 그림 주변에
흐르게 할 방법은 없었다. 본문은 반드시 일정한 너비로 짜야
했다. 새로운 책에서 두 단 조판이 흔해진 데는 삽화를 수용하려는
이유도 있었다. 전통주의자는 잡지나 신문 조판법이라며 반대한
방법이었지만, 현대주의자에게는 이 또한 매력이었다. 책은 읽기
위한 도구였다. 표제는 두드러져도 상관없었다. 쪽 번호는 굵은
서체로, 때로는 큰 활자로 찍혔고, 이는 시선을 끌고 본문을 정돈해
주는 선이나 점과 함께 신타이포그래피에서 투박한 초기 단계의 특징
요소로 자리 잡았다. 이 접근법은 균형이나 절제가 아니라 시각적
대비로써 내용을 조직하려 했다. 내용은 (올바른 지면 비례 이론처럼)
고색창연한 그릇에 담기기보다, 스스로 형태를 만들어 냈다. 이렇게,
신타이포그래피는 도서에 특별한 위상이 있다는 생각을 거부했다.
책은 또 다른 디자인 문제에 불과했다. 게다가 신타이포그래퍼가
보기에 '도서'보다 더 흥미로운 과제는 아마 산업용 카탈로그처럼
복잡한 정돈과 배열 문제를 풀어야 하는 매체였을 것이다. 이 점은
전통주의 미술가 타이포그래퍼와 신타이포그래퍼를 완전히 가름했다.

 조직과 확산

전간기에 일어난 현대 디자인 운동이 다 그랬듯이, 신타이포그래피
역시 소수가 벌인 사건에 불과했다. 치홀트가『신타이포그래피』
(1928년)와『한 시간 인쇄 조형』(1931년)에 수록한 인명록과
주소록은, 중유럽 각지에 소규모 동조 집단이 흩어진 듯한 인상을
잘 전달했다. 큰 비중을 차지한 독일 디자이너 외에도 네덜란드
(피트 즈바르트, 파울 스하위테마), 체코슬로바키아 (카렐 타이게),
오스트리아 (실은 헝가리인인 러요시 커사크), 소련 (엘 리시츠키)
대표와 더불어, 프랑스를 암시하는 일부 인물(테오 판 두스뷔르흐,

한스 아르프, 카상드르, 트리스탄 차라)이 목록에 있었다. 이들 가운데
일부는 1927년에 결성된 신광고 조형인 동우회 회원이었다. 필시
신건축가 '동우회'(1925년 결성)에서 영감받아 결성된 단체였을
것이다. 쿠르트 슈비터스의 정력과 열성에 크게 힘입어, 동우회는
때때로 모임을 열고 독일과 유럽 각지에서 회원과 초대 디자이너
작품을 보여 주는 전시회를 개최했다. 이 시기에 흔한 기회가 아니었던
전시회는 운동을 회원에게 규정해 주는 구실뿐 아니라, 일반인의
인식을 제고하는 기능도 했다.

치홀트는 이 운동에서 가장 활발한 선전가이자 해설가였다.
그는 라이프치히에서 간판 도안가의 아들로 태어났고, 같은 도시
미술원에서 캘리그래피와 타이포그래피를 철저히 배웠다. 스스로
설명한바, 그가 현대주의로 돌아선 일은 느닷없는 사건이었다. 1923년
바이마르 바우하우스 전시회를 관람한 일이 계기가 됐다고 한다.
그는 다른 현대주의 타이포그래퍼보다 훨씬 쉽게 이론을 실용 언어로
명시할 수 있었고, 전통주의 타이포그래퍼나 인쇄 업계와도 대화할
수 있었다. 1925년부터 그는 글을 왕성히 썼다. 인쇄 업계지뿐 아니라
(현대식으로 치자면) 디자인 잡지에도 기고했고, (1933년까지) 장편
저서 한 권과 중편 네 권을 발표했다. 신타이포그래피를 본격적으로
논한 책으로는 파울 레너의 저서(『기계화한 그래픽』, 1930년)도 있다.
다른 디자이너들은 기사를 쓰고 문집이나 잡지 특집호에 작품을 싣는
데 그쳤다.

운동은 디자인 교육과 인쇄술 교육 모두에 뿌리내리기 시작했다.
당시 독일 학교로는 바우하우스가 가장 유명하지만, 그곳의 명성은
(모든 디자인 분야에서) 실제 업적이나 효과보다 부푼 감이 있다. 학생
수도 적었고, 타이포그래피 분야에는 전공 교수도 없었을뿐더러, 인쇄
업계와 연계도 없다시피 했다. 신타이포그래피를 향한 더 깊은 관심은,
파울 레너가 이끌고 치홀트가 강의하던 뮌헨 장인 학교에서 나왔다.
게오르크 트룸프도 같은 학교에 (1929~31년, 1933년 이후) 재직한
교수였다. 레너나 치홀트와 마찬가지로, 그 역시 현대주의 접근법을

택하기 전에는 전통주의 캘리그래피와 타이포그래피 교육을 철저히
받고 회화와 삽화도 배운 사람이었다. 몇몇 인쇄물도 디자인하기는
했지만, 그는 주로 활자 디자이너로 활동했는데, 이 시기에 그가
베르톨트에 디자인해 준 표제 활자체 '시티'는 운동에 실질적으로
이바지했다. 슬래브 세리프를 기계 미학으로 재해석한 활자체였다.
트룸프는 빌레펠트(1926~29년)와 베를린(1931~33년)에서도
가르쳤다. 운동에 참여한 다른 교육자 겸 실무가로, 막스 부르하르츠
(에센 폴크방 학교, 1926~33년)와 발터 덱셀(마그데부르크 산업 미술
학교, 1928~33년)도 꼽을 만하다.

　1929년 경제 위기와 1930년대 초 정치 혼란이 재발하기 전,
1920년대 후반 독일에서는 일정한 경제적, 정치적 안정이 잠시나마
유지된 시기가 있었다. 이때는 초기 예술적 단계를 통과한 합리적
타이포그래피 접근법을 전망해 볼 수도 있었던 듯하다. 1928년,
치홀트는 이후 진보가 "예술적 발전보다는 복제 수단 변화, 그리고
그런 기술 변화와 사회관계가 창출하는 다른 요구"에 달렸다고
느꼈다.[16] 그러나 1930년대에 이 희망은 꺾이고 말았다. 결정적 계기는
1933년 1월 국가 사회주의당이 집권한 일이었다.

　독일 현대주의 중심부에서, 강압적 폐쇄나 합병은 매우 신속히
이루어졌다. 바우하우스(이미 심히 위축된 상태였다)에서, 공작
연맹에서, 그리고 사회주의 단체나 출판물 일체에서 그런 일이
벌어졌다. 몇몇 신타이포그래피 주창자에게는 하룻밤 사이에 큰
변화가 닥쳤다. 치홀트는 6주간 구금당했고, 이후 스위스로 망명했다.
파울 레너는 뮌헨 교직에서 강제로 물러났고, 이어 '내부 망명'에
들어갔다. 신체제에 저항하는 이에게는 이렇게 두 가지 선택지밖에
없었다. 그러나 다른 여러 현대주의자는 신체제에 적응했고, 일부는,
의심할 바 없이, 적극적으로 협조했다. 1933년 1월 이전과 이후가
전연 달랐다는 시각은 옳지 않을 것이다. 이전에도 신타이포그래피는
몹시 좁은 영역에만 진출했을 뿐이다. 독일 인쇄 업계 대부분은,

16. 치홀트,『신타이포그래피』, 65쪽.

전통주의건 현대주의건, 타이포그래퍼가 제시한 기준에 냉담했다고
말해도 지나치지 않을 것이다. 그리고 국가 사회주의가 획일적이거나
일관성 있는 태도를 유지했다는 말에도 오해를 낳을 소지가 있다. 나치
정권 초기에는 당내에서 현대주의와 전통주의 사이에 논쟁이 분명히
있었기 때문이다. 그러나 1933년에 현대주의 중심지에서 일어난
변화는 인류 역사에서 일어난 어떤 변화보다도 급격했다. 이 순간부터
제2차 세계 대전으로 이어지는 시기에는 현대 디자인이 생존하는 데
꼭 필요한 희망을 더는 유지할 수가 없었다.

10 망명하는 현대

현대주의와 국가 사회주의

1933년 이후 중유럽에서 현대주의에 강요된 망명은 역설적으로 주창자들의 성향과 열망을 강화했다. 떠난 이들이 뒤집어쓴 죄는 무엇보다 세계주의, 또는 조금 좋게 표현하면 국제주의였다. 디아스포라에 따라, 이상도 현실적 무게를 띠게 됐다. '아메리카'가 1920년대 중유럽 진보 동아리에서 꿈속 나라였다면, 이제는 여럿의 일상적 현실이었다. 그리고 고된 망명 상황에서, 이상화는 시간을 거슬러 가기 시작했다.

바이마르 공화국 시대가 문화적 황금기였다는 생각은 상당 부분 망명자의 상상이 낳은 결과였다. 예컨대 오랜 세월 바우하우스가 누린 명성은 1938년 뉴욕 현대 미술관에서 열린 전시회, 특히 그에 맞춰 나온 책에 힘입었다.[1] 책에서 그로피우스와 그가 학장 재임 시 함께 일한 동료들은 바우하우스를 편파적으로 설명했는데, 그래서 학내 갈등은 봉인된 한편, 초기 표현주의 시기와 후기 하네스 마이어 학장 시기 업적은 평가 절하되고 말았다. 이 설명이 발휘한 위력은 '바우하우스'와 '현대'가 한동안 동일시됐고, 가끔은 요즘도 그렇다는 사실에서 확인된다. 이 시각은 바우하우스에 내재한 다양성과 모순을 무시하며, 더 심각한 문제로, 당시 현대 운동을 구성한 여러 요소와 기관을 배제한다.

현대주의가 회고적으로 이상화한 결과, 1945년 이후 얼마간은 국가 사회주의 문화를 언급하는 일이 금기시되다시피 했다. 망명자와 현대주의 사유에서 영향 받은 이들을 불문하고, 독일어권 밖 논자는 해당 역사를 끔찍한 시대로, 지독한 악취미 시대로 무시하는 데

1. 헤르베르트 바이어, 발터 그로피우스, 이제 그로피우스, 편, 『바우하우스 1919~28년』(런던: Allen & Unwin, 1939년).

그쳤다. 키치(kitsch)를 막아 주던 둑이 무너지고 현대주의 업적이
욕본 (데사우 바우하우스 건물에 뾰족 지붕이 덧씌워진) 시대였다는
시각이다. 본고장에서 국가 사회주의를 겪던 이들은 같은 시기를
침묵으로 보내려 했다. 예컨대 게오르크 샤우어는 길고 상세한 설명서
『독일 출판 미술―1890~1960년』에서 국가 사회주의 집권기를
스치기만 할 뿐, 절대로 직접 언급하지 않았다. 배경이 혐오감이건
심란함이건 간에, 이런 침묵은 국가 사회주의 치하 타이포그래피를
종합적으로 설명하는 데 필요한 2차 자료가 없음을 뜻한다.

이에 관해 자주 거론된 주제로 '프락투어'와 '안티콰', 즉
블랙레터와 로먼의 갈등이 있다. 20세기 초부터 이를 중요한 쟁점으로
취급한 전문 타이포그래퍼는 물론, 그들 너머에서도 이는 광범위한
문화적 관심사였다. 현대성(로먼)과 독일성 (블랙레터) 중 무엇을 택할
것인가 하는 문제는 모든 신문과 상점 간판 디자인에 연관된 요소였다.
현대주의자들이 산세리프를 옹호하며 비판 대상을 블랙레터
(민족주의적이고 구시대적이라고)는 물론 로먼(새로운 시대정신을
공유하지 않았다고)으로까지 확대하면서, 논쟁은 더 뜨거워졌다.

국가 사회주의 신조에는 일관성이 없었다. 1933년 집권 당시에는
문화를 대하는 두 태도 사이에 분명히 대립이 있었다. 요제프 괴벨스가
대표한 당내 현대화 집단은 진취적 태도로 기술 혁신을 강조했다.
알프레트 로젠베르크가 대표한 반대 경향은 반동적이고 반도시적이며
'민속적인' (völkisch) 관점을 신봉했다. 통일된 나치 독일 시각
정체성이 있었다는 대중적 인식과 달리, 1930년대 국가 사회주의
디자인에는 반동적 태도와 현대적 태도가 섞여 있었다. 산세리프로
"기쁨을 통한 힘"을 선전한 폴크스바겐 자동차 포스터가 한 예다.[2]
한편, 사회 민주주의 문화에 관한 신화도 벗겨 내는 뜻에서 말하자면,
1919년 이전까지 독일 우표 공식 서체는 로먼이었고, 블랙레터는
바이마르 공화국 시기에 도입됐다가 1941년에 로먼으로 대체됐다는

2. 케네스 프램프턴 (Kenneth Frampton), 『현대 건축』(Modern architecture, 런던:
Thames & Hudson, 1980년), 217쪽 참고.

점을 지적할 만하다.[3] 그해에 갑자기 결정적인 계기가 생겼으니, 바로 1941년 1월 3일 마르틴 보어만 이름으로 발표된 포고령이다.

> 소위 고딕을 독일 서체로 간주하거나 설명하는 일은 착오다. 실제로 소위 고딕은 슈바바허 유대 문자다. 훗날 신문을 탈취한 것처럼, 독일 거주 유대인은 인쇄술 도입 초기 인쇄소를 소유했으며, 그 결과 슈바바허 유대 문자가 독일에 유입됐다.
>
> 금일, 총통께서는 국가 지도자 아만 씨, 인쇄인 아돌프 뮐러 씨와 상의하신 끝에, 로먼을 표준 서체로 지정하셨다. 점차 모든 인쇄물은 표준 서체를 쓸 것이다. 되도록 이른 시일 안에 학교에서도 표준 서체만을 가르칠 것이다.
>
> 오늘부터 공공 기관에서 슈바바허 유대체 문자는 금지된다. 앞으로 모든 공직 임명장과 도로 표지는 표준 서체로 제작된다.
>
> 총통 명을 받들어, 국가 지도자 아만 씨는 이미 국외에 배포되고 있거나 국외 배포가 바람직한 신문과 잡지에 우선적으로 표준 서체를 적용할 것이다.[4]

이 포고령은 '독일성'과 '현대성'의 딜레마를 풀어 주었다. 역사 조작을 통해, 블랙레터는 "유대 문자"로 선포되고 규탄받았다. 미래는 로먼 편이었다. 총통이 공공 건축물에 신고전주의를 도입한 것처럼, 천년 제국이 하는 말에는 이제 영원하고 범세계적인 로마의 권위가 실렸다.

새 정책은 민주주의 국가에서라면 불가능하리만치 신속하고 효율적으로 적용됐고, 다른 면에서는 국가 사회주의를 혐오하던

3. 플라타의 『프락투어, 고딕, 슈바바허』에 실린 에리히 슈티어(Erich Stier)의 「독일 우표에서 프락투어와 안티콰」(Fraktur oder Antiqua als Schrift auf deutschen Brief-marken) 80~81쪽을 참고하라.

4. 클링스포어, 『문자와 인쇄의 아름다움에 관해』, 44쪽. 타자된 원고는 뮌헨 타이포그래피 협회가 편찬한 『타이포그래피 100년』 102쪽에 도판으로 실렸다. 아울러, 지크프리트 슈타인베르크가 번역하고 논평해 『프린팅 뉴스』(Printing News) 1957년 5월 9일 자 9쪽과 11쪽에 게재한 글도 참고하라.

이들에게도 환영받았다. 1945년 직후에는 블랙레터 폐지에 대해
얼마간 저항이 일어나기는 했다. 엠케나 카를 클링스포어 같은 문화
보수주의자는 블랙레터에서 정치적 오점을 제거하려 애쓰면서,
블랙레터가 독일어의 고유성(예컨대 세 가지 다른 's')을 제대로 표현할
수 있는 서체로서 유일할 뿐 아니라, 다양성과 매력, 심미성 면에서
잠재력도 더 큰 서체라고 주장했다. 그러나 파국적 전쟁 직후에는
'독일성'을 향한 호소는커녕 기술적 이점을 내세우는 주장조차
설득력이나 매력을 발휘하기 어려웠다. 이후에도 의식적 블랙레터
리바이벌은 드문드문 일어났지만, 공공연한 행동 강령이 아니라
우회로를 모색하는 타이포그래퍼의 작품으로만 나타났다.

저항하는 타이포그래피

전쟁과 점령 상황에서 인쇄술은, 고립되고 제한된 범위에서나마, 주요
임무를 띨 수 있었다. 위조 신분증과 저항 문서를 생산하는 임무를
말한다. 그리고 억압 상황에서는, 정치적인 내용이 아니더라도 문화적
족쇄에 도전하는 문예물 생산 역시 정치 행위가 됐다. 희소한 생산
수단과 비밀을 유지할 필요 탓에 인쇄 활동에는 큰 제약이 가해졌고,
이는 피상적으로 검토할 때 특별한 바 없는 물건에도 가치를 더해
준다. 제2차 세계 대전 중 네덜란드와 프랑스에서 일어난 지하
출판 활동은 도서 디자인에 이바지한 면보다 주로 전쟁 역사가와
문헌학자들에게 주목받아 유명해졌지만, 그런 작업도 타이포그래피
역사에 속함은 말할 나위 없다.

독일 점령기 (1940~45년) 네덜란드에서는, 대개 좁은 범위에서
적은 부수로 유통된 책이 1천 종 이상 출간됐다고 한다. 이 사실은
다른 (점령당하지 않은 나라를 포함해) 유럽 국가와 마찬가지로
네덜란드에서도 문학이 투쟁을 위로하고 독려했음을 시사한다.
네덜란드에서 지하 출판 현상은 이전 시기에 형성된 인쇄 문화에
크게 빚졌다. 마침내 개인 출판사에도 실제 쓸모가 생긴 셈이다. 현대
타이포그래피의 발전 선상에서 볼 때, 그런 인쇄 활동은 대부분 '순수

인쇄'의 이상을 어떤 면에서건 불온해진 문예물 출판에 적용했다고
이해할 수 있다. 아무튼 그런 상황에서 랭보의 시를 출간하는 행위는
중대한 도발이었기 때문이다. 그런데 이렇게 일반화할 수 없는 예가
둘 있다. 헨드릭 니콜라스 베르크만과 빌럼 산드베르흐다. 그들의
타이포그래피에서, 급진적 내용에 결합된 배열과 기법 실험은 '저항
미학'과 살아남은 희망의 미학을 시사했다.

베르크만은 네덜란드 북부 흐로닝언에 고립된 처지에서도
1920년대에 이미 실험적 타이포그래피를 시작했다. 그는 지역
인쇄인으로 생계를 꾸리면서 그림을 그려 진보적인 지역 미술가들과
함께 전시도 했고, 실험적 인쇄 작업에도 착수했다. 그가 간행한
『넥스트 콜』(제목은 영어였지만 내용은 대부분 네덜란드어였다)은
1923년부터 1926년까지 아홉 호가 나왔다. 이 잡지는 당시 유럽에서
만들어진 전위 잡지 반열에 속했지만, 그는 거의 서신으로만 다른
디자이너나 미술가와 교류했다. 그가 제작한 비상업적 인쇄 작품은
수동 인쇄기를 통해 극소량으로 만들어졌고, 개별 작품은 서로 크게
다른 모습을 보이곤 했다. 그런 점에서는 대량 생산과 표준화에
집착하던 현대주의 타이포그래피 주류에서 벗어났다고 볼 수 있다.
피상적으로 검토하면, 그의 작업을 또 다른 네덜란드 현대주의자 피트
즈바르트의 작업과 비교하고 싶어질지도 모른다. 소박한 단순성과
겁 없는 공간 실험에서는 두 작업이 유사하지만, 차이 역시 확연하다.
베르크만은 수작업 영역에 속했지만, 즈바르트는 기계화한 산업
세계에 속했기 때문이다. 베르크만은 전쟁 중에도 실험을 계속하며
저항적인 글과 그림을 찍어 냈다. 그는 독일군 점령 말기에 종이를
너무 많이 사용한다고 의심받아 체포됐고, 독일군 손에 총살당했다.
독일군이 그의 비관습적 타이포그래피에 자극받았다는 설도 있다.

일찍이 베르크만과 즈바르트 모두에게 영향 받은 산드베르흐는,
손과 기계, 거친 질감과 매끄러운 질감을 나름대로 종합했다.
그의 『엑스페리멘타 티포흐라피카』는 도피 중이던 1943년부터
1945년까지 A5판에 손으로 짤막히 글을 적어 넣은 책 열여덟

권으로 제작됐다. 그중 세 권은 1944년부터 1945년까지 활자로 옮겨
출판되기도 했다. 짧은 글과 인용문으로 이루어진 이 책에는 내용과
공명하는 타이포그래피와 그래픽 형태가 부여됐다. 산드베르흐가
훗날 1945년부터 1960년대까지 암스테르담 시립 미술관 관장으로
일하며 도록 디자인에서 개발한 접근법의 씨앗이 거기에 있었다
(224~25쪽 사례 17). 산드베르흐의 타이포그래피는 완벽한 기교라는
현대주의 궁지에서 벗어나는 길을 암시했다. 본디 재료 부족에
기인한 요령이었지만, 이 타이포그래피는 일상 재료가 주는 기회를
잘 포착했다. 포장지나 상자에 흔히 쓰이는 거친 종이가 좋은 예다.
찢은 종이를 인쇄 판에 부착해 얻는 문자나 형상에서 드러나듯, 거친
질감과 우연 효과는 이 작업에서 무척 뚜렷한 특징이었다. 그러나
산드베르흐는 DIN 판형과 제한되고 평범한 활자체를 고수하기도
했다. 게다가 그는 진작부터 고른 단어 간격을 (본문 왼쪽 맞추기를)
옹호했다. 이는 두 가지 성질을 종합하는 조판법이었다. 정확한 계산이
가능하고, 따라서 어림값에 의존하는 양쪽 맞추기보다 합리적이지만,
외관상 '울퉁불퉁'하고 격의 없어 보이기도 한다는 점에서 그렇다.
산드베르흐의 타이포그래피는 민주적이고 개방적인 대화의
타이포그래피이자, 전후로 이어진 저항 정신의 타이포그래피였다.

"타이포그래피 조형"

독일에서 망명한 사람 가운데 '전형적'이라 부를 만한 이는 한 명도
없었다. 인맥, 친구, 가족, 경제적 제약의 독특한 조합에 따라 각자
조건이 달랐기 때문이다. 1930년대와 1940년대에 얀 치홀트가
밟은 행로는, 바로 그가 신타이포그래피에서 으뜸가는 해설가이자
가장 뛰어난 실천가였기에, 특히 흥미롭다. 그는 바젤에서 베노
슈바베가 운영하던 인쇄 출판사의 비상근직 제의를 받고, 바젤
일반 산업 학교에서 몇몇 강의를 맡은 덕분에, 망명길에 오를 수
있었다. 치홀트는 두 직장에서 최소 생계비를 벌었다고 설명했다.
생활을 도우려고 그는 다른 디자인 일도 맡아 했는데, 그중에는 초기

사진 식자기 우어타이프용으로 활자체를 변환하는 작업이 있었다.
글쓰기로 얻는 수입도 조금은 있었을 것이다.

새로운 시기에 치홀트가 처음 발표한 저작은 1935년에 나왔다.
사전 주문이라는 담보를 받고 슈바베가 간행한『타이포그래피
조형』이었다. 책은『신타이포그래피』에 실린 내용을 축약하고
발전시켰지만, 이전 저서에서 보인 종교적 열정은 드러내지 않았다.
아무리 치홀트라도 뿔뿔이 흩어져 사기 꺾인 운동을 대변할 수는
없었을 것이다. 대신『타이포그래피 조형』은 타이포그래피 세부
사항에 초점을 두고, '단어', '행', '강조', '표' 같은 주제를 다루었다.
설명은 첫 책보다 차분했고, 책 자체의 디자인도 당시 치홀트 작업답게
성숙하고 자신감 있었다. 본문은 모노타이프 보도니로, 표제는 수식
조판용 베르톨트 시티로 짰고, 표제지에 저자명은 필기체 활자로
찍었다. 본문에서 치홀트가 밝힌바, 산세리프에 대한 교조적 믿음은
(버리지는 않았지만) 엷어졌고, 역사적 기원에 연연하지 않고 일정
한도에서 미적 효과에 따라 활자를 혼용하는 일도 가능해졌다. 제목이
시사하듯, 이제 치홀트는 단지 '새롭'거나 비대칭 등 양식적으로
제한된 타이포그래피를 넘어섰다고 느꼈다. 르코르뷔지에의 '건축'
(『건축을 향해』)처럼, 그의 주제는 '타이포그래피'였을 뿐이다.[5] 제사
(題詞)로 쓰인 괴테 글이 시사하듯, 무너지는 세상에서 그는 차분한
마음을 유지한 듯하다.

그리워하며 돌아볼 과거는 없고,
과거에서 연장된 요소가 형성하는
　　영원한 새로움만 있을 뿐,
그리고 순수한 그리움은 분명히 꾸준한 생산으로
　　새롭고 더 나은 것을 창조할 테다.

5. 그러므로 영어판 제목 '비대칭 타이포그래피'(Asymmetric typography)
는, 치홀트가 동의한 제목이기는 하지만, 약간 왜곡된 셈이다. 비슷하게,
르코르뷔지에의 책도『새로운 건축을 향해』(Towards a new architecture)로
번역되며 뜻이 좁아졌다.

이후『타이포그래피 조형』은 덴마크어, 스웨덴어, 네덜란드어로도
번역 출간됐다. 1935년 치홀트는 (강연차) 덴마크를 방문했고, 인쇄
출판사 런드 험프리스 런던 사무실에서 열린 작품전에 맞춰 영국을
여행했다. 1930년에서 1931년 사이 영국 광고 업계지『커머셜 아트』에
그의 글이 번역되어 실린 적은 있었지만, 그가 영어권 문화를 직접
접한 것은 그때가 처음이었다. 이제 성숙한 모습을 보이던 그의 작품은
몇몇 영국 타이포그래퍼에게 깊은 인상을 남기기 시작했다. 런드
험프리스는 그에게 새 편지지 디자인을 주문했고, 회사가 간행하는
인쇄 업계 연감『펜로즈 애뉴얼』(1938년 판) 디자인을 의뢰했다. 잡지
『타이포그래피』(1936~39년)는 스탠리 모리슨 주변 전통주의자들이
지배하던 도서 디자인 편향에서 벗어나 치홀트를 얼마간 인정했다.
1937년 이 잡지에는 치홀트가 쓴 '활자 혼용'(그의 타이포그래피에서
외부인에게 가장 매력적으로 보이던 측면) 관련 글이 실리기도
했다. 그러나 이 잡지를 포함해 영국 타이포그래피계는 현대주의를
열심히 탐구하려 하지 않았다. 기껏해야 현대주의는 광고에 쓸 만한,
절충적이고 가벼운 여러 접근법 가운데 하나로 수용됐을 뿐이다.

 치홀트가 1930년대 후반부터 공공연히 전통주의로 돌아선 데는
영국 경험이 한몫했음을 시사하는 증거가 있다. 1935년에 이미 그는
"올바른" 가운데 맞추기 타이포그래피 절차를 논하면서, 이 접근법을
슬쩍 건드려 본 바 있다.[6] 1937년 다시 영국을 방문했을 때, 그는 더블
크라운 클럽에서 '타이포그래피를 향한 새로운 접근법'을 강연했다.
즉, 다름 아닌 전향기에 그가 영국 신전통주의 한복판에서 환영받았던
셈인데, 이 현장은—전쟁으로 치닫던 유럽 출신에게—타이포그래피
가치와 민주주의 가치가 부럽게 조화를 이루는 모습으로 비쳤을지도
모른다. 치홀트의 이력에 관해서는 추측이 많지만—그리고 모두
여전히 불충분한 증거에 근거하지만—게오르크 샤우어의 "실향론"

6. 「올바른 가운데 맞추기」(Vom richtigen Satz auf Mittelachse),『티포그라피셰
 모나츠블레터』3호 (1935년), 113~18쪽. 치홀트,『문집 1925~74년』1권,
 178~85쪽에 전재. 영어 번역은 매클린,『얀 치홀트』, 126~31쪽 참고.

은 특히 흥미롭다. 본토에서 떨어진 슬라브인 치홀트의 생애와 작업은
고향을 찾아간 긴 여정으로 볼 수 있다는 이론이다.[7] 현대주의와
단절하면서, 치홀트는 자신이 애초에 출발한 곳, 전통주의로
되돌아갔다. 그리고 이제 그의 전통주의 타이포그래피에는 영국식
억양이 배어 있었다.

도덕성 논쟁

치홀트는 전쟁 직후에야 비로소 신타이포그래피의 환상에서 깨어난
사실을 공공연히 밝히고 설명했다. "이 타이포그래피가 사실상
독일에서만 실천되고 다른 나라에서는 거의 수용되지 못한 것도
우연이 아니다. 특히 그처럼 포용력 없는 태도는 절대성에 이끌리는
독일 성향에 어울리고, 질서를 향한 군사적 의지와 독점 주장은
히틀러 독재와 제2차 세계 대전을 낳은 끔찍한 독일 민족성에
어울린다."[8] 치홀트는 자신의 태도 변화를 공격한 막스 빌에게
답하면서 이런 비난을 내놓았고, 이후 이에 관한 논쟁에서 같은 주장을
견지했다. 빌은 데사우 바우하우스 학생 출신으로, 그때 이후 줄곧
신타이포그래피를 추구한 인물이었다. 그는 화가 겸 조각가이자
건축가였지만 주된 생업은 그래픽 디자인이었고, 이런 입장에서 당시
막 태어난 '스위스 타이포그래피'를 주도하던 중이었다.
　　막스 빌이 쓴 「타이포그래피에 관해」는, 표적을 거명하지 않고
단지 "유명한 타이포그래피 이론가"라고만 적시했지만, 치홀트의

7. 샤우어, 「얀 치홀트—비극적 존재」(Jan Tschichold: Anmerkungen zu einer
tragischen Existenz), 『독일 출판인 협회 소식지』(Börsenblatt für den Deutschen
Buchhandel, 프랑크푸르트) 95호 (1978년), A421~23쪽 참고. 또한, 같은 잡지 26호
(1979년), A114~15쪽에 실린 샤우어와 쿠르트 바이데만(Kurt Weidemann)의
논의도 참고.
8. 얀 치홀트, 「믿음과 현실」(Glaube und Wirklichkeit), 『슈바이처 그라피셰
미타이룽엔』(Schweizer Graphische Mitteilungen) 6호 (1946년), 234쪽. 치홀트,
『문집 1925~74년』1권, 310~28쪽에 전재. 영어 번역은 『타이포그래피 페이퍼스』
(Typography Papers) 4호 (2000년), 71~86쪽 참고.

변절을 출발점으로 삼은 글이었다. 그리고 빌이 내린 단정은 치홀트가
신타이포그래피와 국가 사회주의를 동일시하는 계기가 됐다. 빌이
보기에, 현대주의에서 후퇴하는 일은 마치 건축이 "향토" (Heimat,
토속 또는 가짜 토속) 양식으로 후퇴한 일과 같은 정치적, 도덕적
반동이었다. "시대정신"에 맞는 양식에 관한 신념을 재확인한 빌은,
이어 (1930년 무렵 이전까지) 신타이포그래피의 첫 단계를 구성한
"근원적" 타이포그래피에 기능을 가장한 장식적 동기가 있었다고
시사했다. 굵은 선, 지나치게 큰 쪽 번호 등이 증거였다. 그러나 이
운동은 진정 기능적인 타이포그래피로 변신했다. 디자인 재료에서
논리적으로 파생하고, 시각적 조화로써 "우리 시대의 기술적, 예술적
가능성에 또렷이 부응하는" 타이포그래피였다.[9]

 이에 대한 응답에서, 치홀트는 이 신타이포그래피의 몇몇 세부를
비판했다. 현대 미술이나 산업 출판물로 범위가 한정되며, 예컨대
문단 들여짜기를 거부하는 등, 도서 타이포그래피의 전통적 지혜를
무시한다는 비판이었다. 이 대목에는 당시 그가 비르크호이저와
홀바인 페어라크 등 출판사를 통해 하던 본격 도서 디자인 경험이 깔려
있었다. 그가 타이포그래피 방식을 바꾼 가장 직접적인 이유도 필시
그처럼 다양한 문예서와 학술서를 디자인한 경험에 있었을 것이다.

 들여짜기 옹호를 제외하면, 치홀트는 주로 양식적 적합성을
중심으로 타이포그래피 논지를 전개했다. 더 과격한 비판은 정치적,
윤리적 주제에 근거했다. "빌의 최근 타이포그래피에는, 1924년부터
1935년 무렵까지 내가 한 작업처럼, 소위 기술적 진보를 순진하게
과대평가하는 특징이 있다. 그런 사람은 ─진정 우리 시대의 특징인─
소비재 대량 생산에서 큰 만족을 느낀다. 우리가 그런 재화의 사용과
생산에서 도망칠 수 없음은 분명하다. 그러나 단지 컨베이어 벨트에서
나왔다고 해서, '합리화된' 최신 기법으로 만들어졌다고 해서, 그런

9. 막스 빌, 「타이포그래피에 관해」 (Über Typografie), 『슈바이처 그라피셰
 미타이룽엔』 5호 (1946년), 200쪽. 영어 번역은 『타이포그래피 페이퍼스』 4호 (2000
 년), 62~70쪽 참고.

물건에 신비를 두를 필요는 없다."[10] 이렇게 치홀트는 양식에 사로잡혀
효율성과 기계 생산에서 미적 물신주의를 만들어 내는 현대주의를
비판했다. 나아가 그는 이렇게 주장했다.

> 빌 같은 미술가는 합리화된 생산 기법이 '문명 세계' 인류와 모든
> 노동자 개개인에게 얼마나 많은 피땀을 강요하는지 알지 못할
> 것이다. 새로운 가능성이 빌 같은 디자이너에게는 필시 더 많은
> 장난감을 안겨 주겠지만, 매일같이 타자기에 나사를 박아 넣어야
> 하는 '손'에게는 해당 없는 이야기다.... 빌은 자신이 꼽은 모범
> 작품 캡션에 기계로 생산됐다는 말을 자랑스레, 때로는 착오로
> 붙이곤 한다. 빌은 기계 조판공이 하는 일을 보완하고 마무리해야
> 하는 수식 조판공이 더는 자신의 일에서 만족감을 얻지 못한다는
> 사실도 잊어버린 모양이다. 할아버지 세대까지만 일에서 느꼈던
> 만족감이다. 그러나 이제 그는 이미 완성된 행을 갖고 일해야
> 하므로, 제 손으로 무엇인가 완전한 것을 만들어 냈다는 만족감을
> 느끼며 일을 마치기가 어렵다.
>
> 　노동자에게 기계 생산은 엄청난, 거의 죽음에 가까운 경험
> 손실을 뜻하고, 따라서 이를 우상화하는 일은 전혀 온당하지 않다.
> 단지 '현대적'이라고 해서 가치 있다거나 심지어 좋다고 말할 수는
> 절대로 없다. 사실은 악한 쪽에 훨씬 가깝다. 그러나 우리가 기계
> 생산 없이 살 수는 없는 형편이므로, 그런 제품을 엄연한 현실로
> 받아들이되, 출생 성분을 놓고 숭배하는 일은 없어야 한다.[11]

치홀트와 빌의 논쟁은 더 이어지지 않았지만, 2년 후 파울 레너는 이에
관해 지혜로운 성찰을 발표했다.[12] 스위스 현대주의 타이포그래피가

10. 치홀트, 「믿음과 현실」, 235쪽.

11. 치홀트, 「믿음과 현실」, 235쪽.

12. 파울 레너, 「현대 타이포그래피에 관해」(Über moderne Typographie),
『슈바이처 그라피셰 미타일룽엔』 3호 (1948년), 119~20쪽. 영어판은
『타이포그래피 페이퍼스』 4호 (2000년), 87~90쪽 참고.

전 세계적 성공을 거두던 시절, 이 논쟁은 당사자를 바꾸어 가며
이따금씩 되살아났다. 직설적이고 자존심 강한 두 논객의 지엽적
충돌에 불과했는지도 모르지만, 그럼에도 이 논쟁은 심오한 쟁점을
제기했다. 특히 치홀트가 전개한 주장은 이후에도 꾸준히 울려 퍼졌고,
현대 타이포그래피를 이어가려면 누구나 한 번쯤 맞부딪혀야 하는
논지가 됐다.

영국의 독일인들

전통주의 타이포그래퍼 대부분은 1930년대에 중유럽을 떠나지
않았다. 예외적으로 야코프 헤그너는 전쟁 중 영국에 머물며
프리랜서로 일했고, 이후 유럽에 돌아가 도서 디자이너 겸 편집자로
재출발했다. 그의 타이포그래피가 로먼에 기울었는데도 영어권에서
반응이 냉담했다는 사실은, 두 전통주의 타이포그래피의 사이가
얼마나 멀었는지 시사한다. 하지만 문화적 차이를 극복한 젊은
디자이너도 있었으니, 바로 베르톨트 볼페와 한스 슈몰러였다.

볼페는 오펜바흐에서 태어나 산업 미술 학교에서 루돌프
코흐에게 사사했다. 문자 도안으로 전향하기 전에 그가 공부한
분야는 은세공이었다. 덕분에 그는 1935년 영국에 정착하면서 뚜렷이
독일적인 수공예 성향을 함께 가져올 수 있었다. 그의 이민은 일찍이
(1932년) 모노타이프 표제 활자 디자인을 시작한 덕분에 수월히
이루어졌다. 그렇게 만들어져 (처음에는) 로먼 대문자로만 나온 활자
알베르투스는, 금속 양각 문자에서 파생한 쐐기꼴이 독특했다. 비록
영국인 제도사 손에서 무뎌지기는 했어도, 코흐 정신을 충실히 반영한
서체였다. 이민 후 볼페는 오펜바흐 시절 형성된 수공예와 블랙레터
뿌리에서 벗어나 공업 생산용 도서 디자인과 로먼 타이포그래피에
오래 몸담았다. 이 전환 과정에서는 페이버 페이버 출판사 수석 도서
디자이너로 활동한 경험(1941~75년)이 주효했는데, 같은 시기에
그는 존스턴 전통을 좇아 이탤릭 서법 주창자가 되기도 했고, 필기와
인쇄술의 역사서를 쓰기도 했다. 본래 배경은 수용하기 어려울 만큼

'독일적'이었던 그였지만, 이 과정을 통해 영국 타이포그래피에 현저히
동화할 수 있었다.

슈몰러는 경험과 성향에서 자연스레 영국에 이끌렸을 것이다.
영국 작업에서 드러나듯, 그는 고전적이고 검소한 타이포그래피를
좇았으며, 이에 영향을 준 푀셀과 마르더슈타이크에게 깊이 공감하는
글을 썼다.[13] 슈몰러는 1937년 베를린에서 조판 수습을 마치고 영국에
왔다. 마땅한 일을 찾지 못한 그는 남아프리카로 건너가 전쟁 중 인쇄
봉사 사무실을 운영했다. 슈몰러의 영국 이민은 전후에야 본격적으로
시작됐다. 그는 우선 커윈 프레스에서 보조 타이포그래퍼로 일했고
(1947~49년), 이어 (1949년 이후) 펭귄 북스에서 수석 타이포그래퍼로
한동안 종사하면서, 영국에 망명한 전통주의 타이포그래피의 주요
유산을—뒤늦은 감이 있었지만—남겼다. 비슷한 시기에 얀 치홀트는
영국 펭귄에서 짧지만 격렬한 시간(1947~49년)을 보내기도 했다.

치홀트의 펭귄 북스 작업이 거둔 성과는, 품질을 절대로 기대할 수
없는 인쇄소를 통해서도 수준 높은 본문 조판이 가능함을 입증했다는
점에 있다. 펭귄이 마치 만족을 모르듯 왕성한 독자층을 발굴하고 인쇄
업계는 숙련 노동력 이탈과 재료 부족에 시달리던 전쟁 시기에, 업계
인쇄 품질은 더 나빠진 상태였다. 치홀트는 비르크호이저 작업에서
(특히 고전 총서 작업에서) 얻은 교훈을 발전시켜, 인쇄 업체에
전달하는 조판 지침 수립을 바탕으로 개혁을 추진했다. 이 지침은
단어 간격과 문장 부호, 주석과 쪽 번호 설정 등 미세한 조판 사항을
규정했다. 이런 수단을 통해, 그리고 꼼꼼한 편집자와 협력함으로써,
타이포그래피 디자이너는 도서 디자인에서 중요한 토대를 제어할
수 있게 됐다. 과거에 우수 인쇄 업체에서는 거의 무의식적으로나마
당연히 이루어지던 작업, 그러나 당시 영국 인쇄 업계에서는 점차
사라지던 작업을 되살린 셈이다.

13. 『시그니처』(Signature) 신간 11호 (1950년) 20~36쪽에 슈몰러가 써낸 「카를
에른스트 푀셀」과 그가 편집, 번역하고 서문을 쓴 마르더슈타이크의 『오피치나
보도니』를 참고하라.

치홀트는 1949년, 영국 파운드화 가치가 절하되자 스위스로
돌아갔고 (그는 환율 변동이 귀국을 결심한 주 요인이었다고 밝혔다),
슈몰러가 그의 빈자리를 채웠다. 펭귄이 치홀트와 슈몰러를 영입한
데는 커원 프레스 수석 타이포그래퍼 올리버 사이먼의 영향이
컸다. 사이먼이 독일 인쇄 문화를 흠모하기도 했지만, 실제로 펭귄
작업에는 미세한 감각과 철저한 지침 실현 의지 같은 '독일적' 성격이
필요하기도 했다. 이외에도, 치홀트와 슈몰러는 모두 '책은 물체'라는
'독일적' 감수성을 뚜렷한 절제력과 판단력으로 제어하는 특징을
보였다. 이 감수성은 그들이 디자인한 양장본에서, 특히 조용하되
꼼꼼하게 처리된 제본과 마감 세부에서 잘 드러났다. 마찬가지로,
그들이 확고한 신념으로 대량 생산 염가판 작업을 할 수 있었던 것도
바로 그런 절제력 덕분이었다 (226~27쪽 사례 18).

미국에 동화함

1930년대에 전통주의 타이포그래퍼 중에서 극소수가 중유럽을
떠나 영국에 망명했던 일이 사실이라면, 또 다른 진실은 상당수
현대주의자가 고향을 등졌다는 점, 그리고 그들은 미국으로 갔다는
점이다. (현대주의자 존 하트필드가 영국에서 발이 묶여 대체로
전통주의적 접근법을 취할 수밖에 없었다는 사실은 이 명제를 더
튼튼히 뒷받침해 준다.) 그들이 유럽에서 시작한 작업을 표현하기에
'타이포그래피'라는 말은 폭이 너무 좁았는데, 미국 상황은 그렇게
타이포그래피와 삽화에서 그래픽 디자인으로 작업 형태를
바꾸는 과정을 더욱 촉진했다. 대개 그들은 1930년대에 광고와
잡지 디자인에서 출발해 제2차 세계 대전 후 프리랜스 컨설턴트
디자이너가 됐다. 이런 전환의 토대는 전쟁 시기에 형성됐다. 미국
경제를 불황에서 끌어내 완전 생산 체제로 바꾸어 놓은 기제 덕분에,
미국은 전후 서구 경제 재건에서 결실을 거둘 수 있었다.
미국 그래픽 디자인 정립에 이바지한 디자이너 목록이 유럽
출신으로만 채워지지는 않는다. 레스터 빌, 앨빈 러스티그, 폴 랜드

등은 미국인이었다. 그러나 망명자의 무게는 묵직했다. 헤르베르트
바이어, 요제프 빈더, 빌 부르틴, 알렉세이 브로도비치, 레오 리오니,
라슬로 모호이너지, 라디슬라프 수트나르 등이 대표적이다.
아마 가장 순수한 타이포그래퍼는 수트나르였을 것이다. 그는
체코슬로바키아에서 신타이포그래피를 주도했고, 미국에서는 한동안
기술 출판물을 디자인했다 (222~23쪽 사례 16).

규모는 작았지만, 영국에서도 망명자가 그래픽 디자인 분야를
개척하는 현상은 일어났고, 전후에는 한스 슐레거와 프레더릭 헨리온
(둘 다 독일 출신) 등 컨설턴트 디자이너가 출현했다. 이 현상을
설명하려면, 유럽 현대주의가 품었던 기본 인식을 살펴보아야 한다.
디자인은 삶의 모든 측면과 결합해야 한다는 생각, 기술적 진보는
수용하고 탐구해야 한다는 생각이었다. 아울러, 망명자에게는 경험이
더 많다는 점도 중요한 요인이었다. 여기에는 낯선 문화에서 생존해야
한다는 망명 경험 자체도 포함됐다. 그들은 대부분 단순한 미술 수업을
넘어 고등 교육을 받은 사람들이었다. 컨설턴트 디자이너에게 필요한
자질은 그림 솜씨보다 오히려 복잡한 체계를 분석하고 사람을 다루는
능력이었다.

그렇게 신타이포그래피는 미국 기업 문화에 흡수됐지만, 기존
인쇄 업계나 전통주의 타이포그래피에는 별 영향을 끼치지 않았다.
유럽 현대주의를 제대로 해석해 미국 타이포그래피에 적용한
시도 중에서는, 더글러스 맥머트리, 특히 1929년 그가 써낸『현대
타이포그래피와 레이아웃』이 가장 뛰어난 예다. 제대로 된 업계
수습 과정을 밟지는 않았지만, 맥머트리는 인쇄 사무실 업무를 통해
타이포그래피 디자인을 시작했다. 그는 인쇄술 역사와 실무 관련 글을
엄청나게 왕성히 쓰기도 했고, 독일어도 할 줄 알았다. 책에서 그는
자신이 보기에 지나친 기계 숭배와 극단적인 방식은 비판하면서도
현대주의가 화석화한 역사주의에서 건강하게 벗어나는 길이라고
평가했고, 신타이포그래피를 나름대로 미국화해 발전시켰다.
맥머트리는 미국 전통주의 타이포그래피 보호 구역에서 벗어난

외부인이었다. 그는 디자인 작업과 글쓰기 모두에서 특별한 섬세성을
보이지 않았다. 현대주의가 상업 미술에 유입되어 극도로 희석된
증거가 궁금하다면, 프레더릭 얼릭의 『신타이포그래피와 현대적
레이아웃』(1934년)을 뽑아 보면 된다. 맥머트리와 달리 근본 원리
이해가 없는 이 책은, 주로 인쇄 매체 광고를 위한 '현대식' 양식 사례를
모아 놓은 자료에 불과했다. 그렇게 해석된 현대주의를 업다이크 같은
전통주의자가 혐오했던 것도 무리는 아니다.

　　신타이포그래피를 홍보하려는 시도는, 전후 미국 그래픽 미술
협회 후원으로 열린 전시회 『우리 시대를 위한 책』과 마셜 리가 편집한
도록에서 더 비상히 나타났다. 이 책은 1920년대 이후 이루어진
현대적 도서 디자인을 개괄했다. 서문에서 드러나는 주최 측 주장은,
현대주의가 도서 디자인에 부적합하다는 전통주의 인식과 달리, 책
역시 건축처럼 '현대적'일 수 있으며, 그래야 한다는 것이었다. 그들은
그렇게 새로운 움직임의 중심이, 1930년대에 일어난 망명 결과, 이제
미국이라고 시사했다.

　　그런 디자이너들이 보기에, 현대적인 책은 곧 매우 철저히
디자인한 책을 뜻했다. "이제 도서 디자이너는 독자의 시적 감수성을
건드리려는 저자 의도에 적극 동참해야 한다."[14] 저자가 베토벤이라면
디자이너는 토스카니니가 되어 해석하고 편집해야 하며, 예컨대
글과 그림을 완전히 통합함으로써 제 흔적을 매우 뚜렷이 남겨야
한다는 주장이었다. 이는 비가시성과 통일성이라는 전통주의적
이상과 정반대되는 태도였다. 게다가 이는 당시 막 신타이포그래피
유산을 받아들인 유럽 현대주의자들의 과묵하고 겸손한 감수성과도
대비됐다. 그러나 미국에서 현대 타이포그래피는 이제 독자적 존재가
아니라 더 크고 세속적인 활동에 흡수된 상태였다. "도서 디자이너의
역량이 엄청나게 늘어났다는 사실은 곧 구실 자체가 근본적으로
바뀌었다는 뜻이다. 이제 그는 본질적으로 미술 감독이다."[15]

　　14.　마셜 리, 『우리 시대를 위한 책』, 15쪽.
　　15.　리, 『우리 시대를 위한 책』, 18쪽.

11 전후 재건

1945년 이후 몇 년간, 두 타이포그래피 조류는 서로 다른 문제에 부딪혔다. 전통주의 신봉자는 시각적 양식을 이미 정해진 사안으로 보았다. 문제는 그들이 알던 세상과 크게 달라져 버린 새 경제, 사회 질서에서 어떻게 같은 방식을 유지하느냐였다. 제2차 세계 대전 종전과 함께, 마지막 구질서 잔재도 사라져 버렸다. (물론 영국은— 여전히 군주제와 귀족제가 남아 있고, 아직도 성문 헌법이 없는 그곳은—예외로 쳐야 할 것이다.) 이제 서유럽도 미국을 좇아 대량 생산과 대량 소비에 중심을 둔 민주주의를 전망했고, 1950년대부터는 그런 전망을 실현하기 시작했다. 현대주의자는 이처럼 새로운 질서에서, 최소한 민주주의 측면에서 매력을 느꼈다. 문제는 어떻게 이에 맞는 형태를 찾느냐, 어떻게 1920년대와 1930년대 초에 꽃핀 현대주의를 지속하느냐였다.

국제 클럽

1951년, 얀 판 크림펀과 조반니 마르더슈타이크는 모노타이프의 스탠리 모리슨에게 "재건 중인 유럽의 요구를 무시하지 말아 달라"는 공동 호소문을 보냈다.[1] 판 크림펀과 마르더슈타이크는 전쟁 중에도 계속 활동했었고, 당시는 새 활자체를 디자인하던 중이었다. 판 크림펀의 스펙트럼은 전쟁 중 엔스헤데에서 디자인해 제작했으며, 1950년에는 이를 모노타이프용으로 개량하는 합의서가 체결됐다. 마르더슈타이크의 단테는 전쟁 직후 수식 조판용으로 디자인되고 제작됐다. 마르더슈타이크에게 보낸 답신에서, 모리슨은 모노타이프 사업의 축소 배경을 일부 설명했다. 특히, 그는 영국 식민지가

1. 한스 슈몰러가 마르더슈타이크의 『오피치나 보도니』 서문 xlv쪽에 옮겨 적은 글에서 인용했다. 바커, 『스탠리 모리슨』, 430~32쪽도 참고.

해방되며 로마자 이외 문자 타이포그래피가 부상한 점을 꼽았다.
편지에서 엿보이듯, 모리슨은 (최소한 그 시절) 서구 타이포그래퍼
대부분처럼 로마자 이외 문자를 서체 품질과 거의 무관한 '이국적'
문자로만 인식했다. 전쟁 여파가 여전하던 1951년, 모리슨은
영국 활자 제작소나 조판기 업체가 새 활자체를 만들 가능성이
없다고 판단했다. 그는 마르더슈타이크를 처음 만난 때(1924년)가
"황금기"였다며 아쉬워했다.[2] 1950년대와 1960년대에는 모노타이프
사정이 조금 나아졌다. 몇몇 새 활자체가 제작되거나 모노타이프
조판용으로 변환됐는데, 그중에는 마르더슈타이크의 단테도 있었다.
(1951년에 발매됐다.) 그러나 이는 모노타이프에서 마지막으로 벌인
금속 활자 타이포그래피 사업이 됐고, 1954년 모노타이프 고문직을
사임한 모리슨은 점차 역사 연구에 몰두했다.

　　스탠리 모리슨은 여전히 이따금씩 실무 타이포그래피에 개입했고,
그가 쓰는 글도 전혀 무뎌지지 않았다. 그가 시릴 버트의 가독성
연구를 지원한 것도 그런 일화였다. 버트가 『영국 통계 심리학
저널』에 논문을 발표할 때부터 케임브리지 대학교 출판부를 통해
『타이포그래피 심리학 연구』(1959년)를 출간할 때까지, 모리슨은
비어트리스 워드, 지크프리트 슈타인베르크와 함께 정보 제공원과
후원자 노릇을 했다. 책에 서문을 쓴 모리슨은, 자신이 『타이포그래피
첫 원칙』에서 밝힌 욕망, 즉 "영감이나 부흥"이 아니라 "연구"를 좇는
욕망이 버트의 논문에서 실현됐다고 여긴 모양이다. 하지만, 훗날
버트의 타이포그래피 연구는 그가 다른 연구에서 채택한 미심쩍은
방법론 탓에 의심을 사고 말았다.[3] 『타이포그래피 심리학 연구』는
가독성 이론에 끼친 공로보다 오히려 1950년대 영국 신전통주의
타이포그래피를 조명해 준다는 점에서 뜻있다. 예컨대 장문에서

　2. 바커, 『스탠리 모리슨』, 431쪽.
　3. 하틀리 (J. Hartley), 라움 (D. Rooum), 「시릴 버트와 타이포그래피 ─ 재평가」
(Sir Cyril Burt and typography: a re-evaluation), 『영국 심리학회지』 (British Journal
of Psychology) 74권 (1983년), 203~12쪽.

산세리프 활자체의 결과가 저조하게 나온 점을 두고, 모리슨이
산세리프의 열등성을 뒷받침하는 경험적 증거로 받아들이는 모습은
흥미롭다. 그리고 이 책은 모노타이프의 자료에 크게 의존한 탓에,
무심결에 실질적인 회사 홍보물 노릇까지 했다.

　　이런 외유를 제외하면, 모리슨이 거의 전적으로 몰두한 분야는—
학계 밖에서 추구한 일이었지만—역사였다. 이와 달리, 판 크림펀과
(정도는 덜하지만) 마르더슈타이크는 타이포그래피 실무에 기반을
두고, 역사적 관심은 필수 불가결한 주변 활동으로 국한했다.
1941년에 사망한 업다이크도 실무를 우선하는 태도를 유지했다.
모리슨도 이 점을 인정하며 전통주의 타이포그래피 비공식 국제
클럽의 최고령 회원을 깊이 추모하는 글을 썼다. 그는 업다이크를
19세기의 학자 인쇄인, 특히 더 비니에 비견했지만, 이에 그치지
않고 "디자인 감각과 타이포그래피 분별력"에서 업다이크가 얼마나
남다르고 출중했는지도 시사했다.[4]

　　전통주의는 고정된 양식에 대한 믿음과 사라져 가는 활판 인쇄술
의존이라는 고질병에 만성적으로 시달리게 됐다. 모리슨의 증세는
"능숙한 펀치 제작자 손으로 얻을 수 있는 선은 다른 어떤 사람이나
수단으로도 얻을 수 없다"라거나 "손으로 문자를 새기는 행위는
타이포그래피가 진정 인간적이고 직접적인 산물을 획득하는 유일한
방법"이라고 고집을 부리는 통에 더 악화했다.[5] 다른 전통주의자는—
특히 판 크림펀은—필기가 더 근본적인 요인이라고 여겼고, 따라서 새
서체 제작을 향한 관심을 유지할 수 있었다. 사진 식자 기술이 완전히
개발되면서, 펜으로 생성한 서체에 대한 믿음은 새로운 근거를 얻었다.
금속 펀치도 더는 제작되지 않았을뿐더러, 종이에 활자가 찍히는

4. 모리슨, 「업다이크를 회고하며」(Recollections and perspectives of D. B. Updike),
『필사본과 인쇄에서 서체의 역사에 관한 논문 선집』, 397쪽.
5. 모리슨의 1958년도 강연에서. 판 크림펀의 『필립 호퍼에게 보내는 편지』중
존 드레이퍼스의 「서론과 해설」(Introduction and commentary) 25쪽 재인용.
아울러, 이 책 13장 169쪽 주석 6도 참고.

일조차 보기 드문 예외가 됐다. 새로운 기술은 납작했다. 그 바탕은
종이, 필름, 화면이었다.

　　　　　빛 문자

금속 활자가 아니라 사진을 통해 문자 상(像)을 조판하는 발상은
19세기에도 일부 실험 주제였고, 1920년대와 1930년대에는 몇몇
일회적 (특히 우어타이프 조판기를 이용한) 사례에 적용되기도 했다.
그러나 사진 식자는 1945년 이후에야 본격적으로 발전했고, 1950년대
후반에야 충분히 상업화했다. 그전까지는 금속 활자 조판과 활판
인쇄만으로도 그럭저럭 수요를 감당할 수 있었다. 사진 식자가 개발된
가장 직접적인 이유는 평판 인쇄술 발전이었다. 이제 금속 활자로
'원고용 교정쇄'를 뽑고 재촬영해 평판 인쇄용으로 제판하는 작업은
번거로운 우회로가 됐다.
　　익숙한 발명 패턴을 답습하듯, 초기 사진 식자기는 기존 주조식
활자 조판 원리를 모방했다. 예컨대 초기 사식기 가운데 인터타이프
포토세터는 금속 활자 행별 조판기 원리를 응용해서, 문자를 금속 행
대신 필름에 조합했다. 첫 모노포토 사진 식자기는 모노타이프 조판기
금속 모형을 사진 영상으로 (음화[陰畫]로) 대체한 장치에 불과했다.
이런 기술적 보수주의는 일정한 타이포그래피 품질을 유지하는 데는
도움이 됐다. 하지만, 그러다 보니 사식기가 주조식 활자 조판기의
조작 속도를 능가하는 데는 실패하고 말았다. 특히 모노타이프는
1950년대와 1960년대까지도 이상적 타이포그래피 품질에 대한
믿음을 버리지 않았다. 모노타이프 사진 식자기는 음화 세트 하나로
활자체 하나를 구성해 경제성을 높이자는 유혹에 굴하지 않고, 글자
형태를 크기에 따라 보정하기 위한 마스터 문자를 여러 세트 갖추었다.
그리고 쓰이는 활자체 역시 주조식 활자에서 연자, 강세 부호, 산술
기호, 소형 대문자, 여러 형태 숫자 등 섬세한 타이포그래피 도구를
모두 물려받았다. 이 정책은 회사가 풍부하게 축적한 원도와 경험
덕분에 가능했다. 그러나 그러는 탓에 회사는 상업적, 재정적 어려움을

겪기도 했다. 신기술에서 앞서가려면 주조 활자 조판의 기계적 원리와
단절하고 조작 속도를 월등히 높여야 했다. 활자 조판술 발전과
마찬가지로, 여기에서도 신문 산업, 특히 미국 신문 산업이 가속화를
크게 압박했다. 그들이 꿈꾼 이상은 초기 사진 식자기처럼 처리나
정판에 추가 시간이 걸리는 장치가 아니라, 자판 입력과 동시에 식자가
처리되는 장치였다. 조판기 동작 부위가 단순화하면서 (예컨대 복잡한
모노포토 모형 케이스 대신 포톤 200처럼 회전식 원판을 씀으로써)
그런 이상은 현실에 조금 더 가까워졌다. 그러나 식자와 정판 속도
혁신은 1960년대 말 음극선관 기술과 디지털 기술이, 1970년대에
레이저 기술이 도입되면서 비로소 일어났다.

영국의 신타이포그래피

현대주의 씨앗 몇몇은 중유럽에서 영국으로도 — 특히 1930년대
중반 얀 치홀트와 함께 — 건너왔고, 전쟁 직후에는 영국에서도
신타이포그래피를 탐구하려는 고유한 시도가 일부 일어났다. 운동의
첫 번째 충동은 정치적 패퇴, 중유럽 디아스포라, 전쟁이라는 재앙에
부딪혀 사그라지고 말았다. 그러나 1945년 직후 물자 부족과 혼란은
필요성과 실용성을 살피는 타이포그래피에 적합한 맥락이 됐다.
유럽에서 이는 일반적인 조건이었다. 영국에서는 그런 조건이 여태껏
현대화에 저항한 사회 질서를 재편하기에 좋은 배경이 됐다. 디자인은
그런 전망을 제시하는 데 중요한 요소로 인정받았고, 이런 맥락에서
현대주의 요소가 건축과 시각물 생산에 정식으로 통합되기 시작했다.
 이 같은 통합 움직임에서 재미있는 국면이 바로 1951년에 열린
영국 축제였다. 타이포그래피 면에서는 19세기 슬래브 세리프 문자
부흥이 — 특별히 디자인한 공식 문자 도안 등에서 — 행사를 지배했고,
그런 점에서는 뚜렷한 현대적 성격이 전혀 보이지 않았다. 몇몇
현대주의 장식 이면에서, 영국 축제는 경쾌한 부흥과 특히 '그림 같은'
18세기 말 양식을 옹호했다. 절충, 불규칙성, 매력적인 우연 효과
같은 반(反)방법론이 기본 정신이었다. 디자인 실무와 역사에 이처럼

접근하는 철학은 전쟁 전에 이미 『아키텍추럴 리뷰』 등에서 형성된 바 있었다. 이 잡지는 기사 내용이나 지면 디자인에서 타이포그래피 역사를 향한 관심을 키웠고, 기고자 가운데 니컬릿 그레이는 부흥 운동에 주요 자료로 쓰인 책을 써내기도 했다. 1938년 『19세기 장식 활자와 표제지』로 처음 출간되고, (뜻깊게도) 1951년에 중판된 책이다. 셴벌 프레스가 간행한 잡지들은―『타이포그래피』(1936~39년)와 『알파벳 앤드 이미지』(1946~48년)는―19세기 타이포그래피 부흥에 필요한 자료를 제공해 주었고, 때로는 현대주의에 얼마간 호기심을 보이기도 했다.

결국, 영국에서 디자인을 의식하는 타이포그래피는 절충적 포용 정신이 지배했던 셈이다. 더 단호하거나 엄밀한 신타이포그래피는 타이포그래피계와 인쇄계 주변부에서만 이루어졌다. 가장 선명한 예는 앤서니 프로스하우그였는데, 그가 이룬 업적은 단편적이고 양도 적은 구체적 생산물 너머로도 시사하는 바가 크다. 노르웨이인 부친을 두고 영국에서 태어나 자란 프로스하우그는, 제2차 세계 대전 말엽 프리랜스 타이포그래퍼로 활동하기 시작했다. 그는 런던에서 구한 자료를 통해 중유럽 신타이포그래피를 접했다. 여기에서 치홀트의 저작, 특히 『타이포그래피 디자인 기법』은 중요한 구실을 했다. 그는 곧 이 책을 위시한 치홀트 저작을 번역, 출간하는 계획을 세웠다. (실현된 바는 없다.) 희석된 영국식이나 모작이 아니라 이처럼 신타이포그래피 원전을 직접 연구한 일은 비타협적 태도의 특징을 보여 준다. 그가 독자적인 인쇄 공작소를 세운 데도 같은 태도가 있었다. 그가 훗날 밝힌 것처럼, 아무리 정확하게 그리고 설명한들 업계 조판 기술자는 그의 레이아웃을 제대로 따르지 않았기 때문이다.[6] 영국 등지에서 전간기에 활동한

6. 우즈 (G. Woods), 톰프슨 (P. Thompson), 윌리엄스 (J. Williams) 공동 편저 『경계 없는 예술』 (Art without boundaries, 런던: Thames & Hudson, 1972년) 206~7쪽에 실린 프로스하우그의 글을 참고하라. 킨로스, 『앤서니 프로스하우그―삶의 기록』, 245쪽에 전재.

전통주의 타이포그래퍼는 거친 레이아웃을 명석하게 해석할 줄
아는 조판 기술자에게 의존했고, 수정 작업에 드는 조판 인건비도
저렴했다. 신타이포그래피, 특히 프로스하우스가 개발하던 급진적
타이포그래피에는 그처럼 이해와 공감을 구할 만한 업계 토대가
없었다. 특히 그가 주로 활용하던 저가 인쇄소에서는 그런 기대조차
가당치 않았다. 더욱이 신타이포그래피의 성패 여부는 정확한 실행에
전통적 작업보다 더 크게 의존했다. 예컨대 양쪽 맞추기 조판은 특별한
설명 없이도 이해하고 실행할 수 있었지만, 또는 지침이 아예 필요
없는 상식이었지만, 왼쪽 맞추기 또는 '오른쪽 흘리기' 조판에서는
단어 간격이나 단어 분할을 매우 꼼꼼하게 지정해야 했다.

　　1949년, 프로스하우그는 콘월에 1인 인쇄소를 차렸다. 이 점에서,
그는 철학적으로는 물론 지역적으로도 영국 타이포그래피에서
주변인이었던 셈이다. 그는 페달식 탁상 프레스기 하나만 갖고
2년 반 동안 타이포그래퍼 겸 인쇄인으로 생존했다. 이 실험이 수공예
인쇄인을—또는 초창기 인쇄소를—연상시킨다면, 그가 공감을 구한
대상은 동시대 유럽 현대주의 작업이었다. 그의 인쇄 공작소 철학은
본질적으로 루이스 멈퍼드가 『기술과 문명』(1934년)에서 설명한
철학과 같다. 기계 생산과 표준화를 수용하되, 인간적 통제 아래에
둔다는 철학이다. 이런 관점에서는, 소규모 분산형 공작소도 단지
(그로피우스가 데사우 바우하우스에서 구상한) 대량 생산을 위한
실험실이 아니라 지속적이고 실질적인 생산자로 인정할 수 있다.

　　이처럼 짧되 격렬하게 인쇄를 경험한 프로스하우그는, 이어
타이포그래퍼로, 그리고 점차 교육자로 활동했다. 그는 1950년대 후반
영국에서 부상한 그래픽 디자이너를 키운 교육자였다. 그리고 유럽을
향한 선망에 화답받듯, 1959년부터 1963년까지는 독일 울름 조형
대학에서 강의하기도 했다. 이런 교육 활동을 통해, 소규모 공작소에서
배운 교훈은 일상적 실무로 꽤 널리 퍼져 나갔다.

　　영국에서 신타이포그래피를 확산한 주역으로는 허버트 스펜서
역시 꼽을 만하다. 프로스하우그는 영국 타이포그래피 제도권 밖에서,

또는 경계에서 활동했지만, 스펜서는 내부에서, 제도를 통해 업적을
쌓았다. 가장 중요한 계기는 그가—1930년대에 치홀트를 후원한—
인쇄 출판사 런드 험프리스에서 한동안 고문으로 활동한 일이었다.
그처럼 안정된 통로를 거쳐, 스펜서는 유럽 현대주의 타이포그래피의
물증을 영국에 제시했다. 특히 스펜서가 편집하고 디자인해 런드
험프리스가 펴낸 잡지『타이포그래피카』(1949~67년)는 중요한
구실을 했다. 아울러, 그가 편집한『펜로즈 애뉴얼』(1964~73년)도
인쇄 업계와 디자이너가 두루 참여하며 계몽된 공론장을 형성했다.

　　수입과 확산이라는 이중 작업은 스펜서의 첫 저서『기업 인쇄
디자인』(1952년)에서도 두드러졌다. 이 책은 치홀트의『타이포그래피
조형』을 모델로 삼았다. 현대주의 타이포그래피의 발전 과정을
개괄하는 짧은 역사에 이어 꼼꼼한 조언을 제시하는 책이었다. 책은
표 조판이나 약자, 문장 부호 처리 등에서 치홀트 타이포그래피가
설파한 단순화와 합리화를 인쇄 업계에, 어쩌면 기업계 자체에도
전파했다. 그러나 치홀트가 어떤 접근법을 좇건 미학적, 이념적
타이포그래피에 전념한 데 비해, 스펜서의 조언에는, 적어도 명시적
수준에서는, 그런 요소가 전혀 없었다. 그의 타이포그래피는 평범한
기업가를 위한 것으로, 단순한 형태는 철학적 의미 없이 효율성과 비용
절감을 뜻할 뿐이었다.

　　1960년대 말 스펜서는 왕립 미술 대학에서 인쇄물 가독성
연구단을 이끌며 효율성 입증 문제를 다시 제기했다. 이는
영국에서 이루어진 가독성 연구 가운데 가장 장기적인 사업이었고,
처음부터—심리학 요소뿐 아니라—디자인을 고려했다는 점에서도
두드러졌다. (시릴 버트가 보인 디자인 의식과 정치의식은 그의 연구
기획에서 중요한 구실을 했다기보다 대중적 확산 과정에 적용됐다.)
인쇄물 가독성 연구단은 기초 조사 결과를『가시적 언어』(초판
1968년)로 발표한 데 이어, 세부 연구 보고서를 여럿 내놓았다.
비슷한 시기에 스펜서는『현대 타이포그래피 선구자들』도 써냈다.
『타이포그래피카』에 소개된 자료를 정리하고 확대한 작품집이었다.

그는 이 두 사업을—가독성 연구와 현대주의 타이포그래피 역사를—
대체로 분리해 진행했다. 이런 정책은 당시 영국을 지배하던 시각과
제도 구조를 반영했지만, 또한 단순 인쇄와 미학적 실험, 또는—
1950년대에 스펜서가 제안한 구분법을 따르자면—일과 오락의
유익한 교차를 가로막기도 했다.

독일 재건

독일에서 국가 사회주의 유산은 명백한 물질적 폐허를 넘어 문화
재건에도 엄청난 부담이 됐다. 가까운 과거가 물려준 유산 가운데 가장
중대한 결과는 분단이었다. 두 독일 모두에서 타이포그래피 문화는
재개했지만, 형태는 불확실했다. 분단과 점령은 깊이 상처 입은 사회에
더 복잡한 문제를 안겨 주었다. 전통주의자는 1933년에 단절됐다고
여긴 연결 고리를 다시 찾는 일에서 희망을 구했다. 그러나 그런
단절은 쉽게 과장됐고, 여러 면에서 전통은 미세한 조정만 거쳐 이어진
상태였다. 라이프치히는 타이포그래피 문화 중심지로서 위상을
이어갔지만, 이제 그 무대는 독일 민주 공화국(동독)으로 국한됐다.
연방 공화국(서독)에서 경제 부흥이—또는 '기적'이—일어나자,
동독은 문화적으로 훨씬 보수적인 사회가 됐다. 그곳에서 현대주의는
전간기 급진 사회주의를 반영하는 범위에서만 환영받았다. 예컨대
1950년 영국 망명에서 돌아온 존 하트필드는 동독에서 환대받았고,
그의 업적은 역사로 인정받고 찬양받았다. 그러나 구속이 만연한 동독
사회는, 하트필드의 포토몽타주가 바이마르 공화국 시절 추구했던
비판적 현대주의가 당대에 부활하는 일을 허용하지 않았다. 얀
치홀트가 말년에 동독 라이프치히에 돌아와 『생애와 작품 세계』를
간행한 일은 뜻깊어 보인다. 그곳은 당시 서구 독일어권 타이포그래피
문화를 철저히 왜곡한 자본주의적 현대화 맹공을 거의 받지 않은 덕에
건전한 금욕적 전통이 살아남은 성채였다.

연방 공화국에서 전통주의 타이포그래피 문화는 재개했다. 전처럼
이 문화는 문예 출판, (살아남은) 활자 제작소, 역사 연구와 연대했다.

신고전주의—푀셸과 야코프 헤그너의—타이포그래피는 다시 일정한
힘을 얻었다. 국가 사회주의 집권기에도, 몇몇 실천가가 타이포그래피
원리와 거의 무관한 이유로 고초를 겪기는 했지만, 신고전주의 자체는
전혀 사라지지 않았다. 헤그너 자신은 전후 이탈리아를 거쳐 스위스로
이민했고, 그곳에서 출판사를 되살리고는 연방 공화국을 오가며 출판
활동을 펼쳤다. 1945년 이후 두각을 나타낸 타이포그래퍼 가운데,
헤르만 차프는 계몽된 전통주의 실천가로 특히 두드러진다. 그는
도서 타이포그래피 작업도 했지만, 그보다는 활자체 디자인 작업이
중요하다. 여기에서 차프가 배출한 작품은 캘리그래피 전통, 특히 전쟁
전 (바이스나 슈나이들러가 개발한) 캘리그래피에 뿌리를 두었다. 이
토대에서 그는 현대적 과제, 예컨대 새로운 조판 시스템이나 문자 제작
기술에 맞는 활자체 디자인 작업에 응할 수 있었다.

연방 공화국에서 현대주의가 겪은 운명은 울름 조형 대학에서
무척 또렷이 드러났다. 이 학교는 전후 사회 재건 노력에서 출발했다.
구체적으로는, 진보적이고 국제적인 대학을 신설함으로써 나치에
맞선 저항 운동('백장미단')을 기리려는 시도였다. 이 과업은 미국
정부와 독일 산업계에서 지원받아 디자인 학교로 실현됐다. 울름
조형 대학은 바우하우스에서 크게 영감받았다. 디자인을 향한 총체적
접근뿐 아니라, 학교 이름이나 과거 바우하우스 출신을 교수로
영입하는 과정에서도 그런 영향이 보였다. 교수진에서 가장 중요한
인물은 막스 빌이었다. 그는 초대 학장과 대학 건물 건축가로 일했다.

바우하우스 유산은 울름 초기 형성 과정에서 학내 갈등 요인이
됐다. 문제는 바우하우스를 (더군다나 데사우 시절을) 좇아 채택한
교수법이었다. 이에 따라 '명인'과 학생이 '화실'에 모여 수공예 작업을
하는 패턴이 만들어졌다. 이에 반대하는 측은 협업을 강조했고, 순수
미술과 연관된 요소를 버리고 공업 생산을 철저히 지향하는 접근법을
주창했다. 빌이 학장에서 물러나 울름을 떠나면서 (1957년), 후자가
전면에 떠올랐다. 이제 울름 조형 대학은 합리적 디자인 접근법을
개발하는 선진 작업의 중심지가 됐다. 빌 학장 시기에 이미 울름에는

인공 지능을 주요 관심 분야로 두는 정보학과가 설립된 상태였다.
학교가 발전하고, 특히 토마스 말도나도가 학장을 맡으면서, 이론적
관심은 정보 이론, 기호론, 방법론을 포괄하게 됐다. 이렇게 연결된
관심망은 디자인을 보는 미술 공예적 시각을 급격히 변형했다. 그러나
두 대립하는 관점이 상대를 배격하지만은 않았다. 예컨대 두 관점을
두루 존중해 작업한 교수도 있었다. 새로운 단계에 울름 타이포그래피
작업에 주로 이바지한 앤서니 프로스하우그가 그런 인물이었다.
프로스하우그는 울름 조형 대학에 인쇄 작업실을 차렸고, 이론
연구에도 참여했다. 또 다른 접근법은—실무와 철학적, 이론적 관심을
종합한 예는—울름을 공동 설립한 오틀 아이허의 작업에서 확인할
수 있다. 그러나 '방법론' 전성기에는 디자인이 이성적 분석을 통해
이루어질 수 있다고 보는 한편 직관과 수작업 기술은 하찮은 요소로
취급하는 관점이 떠올랐다. 그런 관점에서 타이포그래피는, 다른
디자인 영역과 마찬가지로, 분석론과 공업 생산에 용해됐다.

여러 면에서, 특히 일정 시기에, 울름 조형 대학은 1950년대와
1960년대에 연방 공화국에서 일어난 경제 재건에 동조했다. 이 학교의
생존은 산학 협동 사업에 일정 부분 의존했다. 그러나 사회적 요구와
결합하는 일은 학교 스스로 선택한 길이기도 했다. 학내에서, 그리고
학교와 후원 기관 사이에서 일어난 갈등은 당대의 더 큰 정치적 갈등을
반영했다. 바우하우스의 역사를 되풀이하듯, 울름 조형 대학 역시
국가와 지역 자치 단체를 상대로 오랜 논쟁을 거듭한 끝에 강제로
폐교되고 말았다 (1968년). 당시 울름 조형 대학은 한층 비판적인
정치적 태도를 취하던 참이었다. 이제 이 운동은 합리성이라는 이상을
견지하되 고도 자본주의가 보이는 인간 파괴, 환경 파괴 경향을
겨냥했다. 그런 비판적 디자인 이상은 제대로 정립되지 못했고, 학교가
배출한 작업에도 미처 구현되지 않았다. 그래서 울름 타이포그래피와
그래픽 디자인은 당시 대세를 이루던 현대주의 패턴을 충실히 따랐다.
이때 대세는 '스위스식'이었다. 서구에서 진취적인 회사나 기관, 특히
국제적 야심이 있는 기관이라면 무난히 입을 수 있는 옷이었다.

12 스위스 타이포그래피

국가적 특성

경제 성장기—1945년 직후 전쟁 여파를 지나—현대 타이포그래피를
주도한 모델은 스위스에서 나타났다. 훗날 '스위스 타이포그래피'라
불리게 된 현상이었다. 당시 막 출현한 1세대 서구 그래픽
디자이너에게, 이는 분명히 시대의 양식이었다. 하지만 정작
스위스 타이포그래퍼는 양식이라는 말을 인정하지 않았다. 이
타이포그래피의 특징과 힘을 이해하려면, 전간 형성기는 물론, 이후
발전을 뒷받침한 주요소 하나에도 주목해야 한다. 스위스가 제2차
세계 대전에서 중립국이었다는 사실이다. 덕분에 다른 나라에서는
꿈도 꾸지 못한 지속적 발전이 스위스에서 가능했다. (스웨덴 역시
비슷한 예인지 모르나, 발전 수준이 낮았던 타이포그래피 문화나
고립된 언어 탓에 중요도는 훨씬 떨어졌다.)

1930년대에 이미 넓은 그래픽 미술 분야에서, 특히 포스터 디자인
부문에서, 스위스 현대주의는 잘 정립된 상태였다. 단순화한 형상,
글과 그림 통합, 사진, 특히 포토몽타주 사용 등을 특징으로 꼽을
만하다. 형상은 활자처럼 단순화하고, 활자에는 형상과 같은 그래픽
무게를 싣는 작업을 통해, '타이포그래피'와 '그래픽 미술' 사이 경계가
허물어지고 '그래픽 디자인' 영역이 만들어졌다.

이런 발전 이면에는 스위스 특유의 생활양식과 문화가 있었다.
오랜 직접 민주주의 전통이 한 예로, 덕분에 세세한 정책 투표가—
적어도 남성 시민 사이에서는—거의 습관적으로, 주간 행사처럼
이루어졌다. 그러나 이를 위해서는 관습과 법률을 통해 깊이 새겨진
규제와 제약을 대가로 받아들여야 했다. 개인과 기업의 자유에
가해지는 제약을 수용한 결과, 예컨대 광고의 본질을 정보 전달로 보는
시각이 자리 잡았다. 다른 자본주의 국가에서도 제창된 바는 있으나

스위스만 한 설득력이나 진실성을 띠지는 못한 이상이었다. 하지만
안정성, 지속성, 평등이라는 이상이 널리 공유된 스위스에서는 경쟁
압박이 상대적으로 적었고, 따라서 그래픽 디자인도 유익한 정보를
소통하는 안전한 매체로 '기능적'이기를 열망할 수 있었다.

튼튼한 수공예 전통이 공업에 전수됐다는 사실도 스위스
타이포그래피의 독특한 조건이었다. 작고 자립적인 작업장을
중심으로 수준 높은 수공예 기술을 고도 기술과 결합하는 일이 바로
스위스 산업의 패턴이었다. 다른 분야와 마찬가지로, 인쇄 업계에서도
제작과 디자인의 분리는 최소화됐다. 수작업과 기계 작업을
불문하고, 적정 제작 기술의 중요성을 인식하는 가운데 디자인 교육이
이루어지는 한편, 인쇄술 교육에도 디자인이 통합됐다. 스위스 인쇄
업계와 디자이너의 좋은 관계를 보여 주는 증거가 바로『티포그라피셰
모나츠블레터』(1933년 창간)다. 두 진영 모두에 자료를 제공하는
한편, 둘 사이에서 원활한 소통을 촉진하는 전문지였다. 이렇게,
스위스 타이포그래피에는 어떤 디자이너만의 양식도 비길 수 없도록
굳건한 토대가 있었다. 디자이너가 개입하지 않아도, 인쇄업자 스스로
(영감이 넘치지는 않더라도) 무난한 제품을 생산할 수 있었다. 이 점은
현대주의나 전통주의나 다 마찬가지였다. 전통주의 타이포그래피에야
자신의 방법을 누구나 실천할 수 있다는 믿음이 늘 있었지만, 현대주의
타이포그래피—이 시기 스위스 타이포그래피—역시 그런 면에서
다르지 않았다는 사실은, 영향력 있는 자리, 특히 인쇄 교육 안에
현대주의가 얼마나 튼튼히 자리 잡았는지 보여 주는 지표다.

형성과 확산

막스 빌이 1946년 발표한「타이포그래피에 관해」는 스위스
타이포그래피의 기초를 다진 글로 꼽히는데, 실제로 이 글과 얀
치홀트의 반론에는 스위스 타이포그래피 관련 주요 쟁점이 대부분
담겨 있다 (10장 참고). 전쟁 직후, 젊은 세대가 이 분야에 들어오면서
빌이 개괄한 원칙을 따라 타이포그래피 '유파'가 형성되기 시작했다.

1950년대 중엽부터 스위스 타이포그래피는 세계인의 의식을
파고들었다. 특히, 잡지 『노이에 그라피크 / 뉴 그래픽 디자인』(1958~
65년)과 카를 게르스트너와 마르쿠스 쿠터의 공저 『새로운 그래픽』
(1959년)이 그 의식을 높이는 데 이바지했다. 1944년 취리히에서
창간해 전 세계적 독자층을 확보한 잡지 『그라피스』는, 이 현상을
무시한 채, 더 전통적인 그래픽 미술에 관심을 두었다. 그러나
1959년에는 『그라피스』에도 "새 운동의 기초 원리"를 설명하려고
에밀 루더가 쓴 두 쪽짜리 「질서의 타이포그래피」가 실렸다.[1] 이
글에는 "대부분 필자의 옛 제자들이 만든" 작품 도판이 포함됐다.
루더는 1942년부터 바젤 일반 산업 학교 타이포그래피 담당 교수로
일하기 시작했고, 이후 학과장이 됐다. 1970년 사망 당시에도 그는
여전히 같은 학교 학장으로 재직 중이었다. 이처럼 바젤에서 오랜
시간을 보내며, 누구보다도 명쾌하고 엄격한 실천가로서, 루더는
스위스 타이포그래피 발전에 뚜렷이 영향을 끼쳤다. 그의 접근법은
저서 『타이포그래피』(1967년)에 요약됐다.

　　바젤의 루더가 제자들과 그들의 제자들을 통해 스위스식 접근법을
전파한 주요 인물이라면, 또 다른 인물로 동시대에 활동했던 요제프
뮐러브로크만을 꼽을 만하다. 취리히 산업 미술 학교 교수로 쌓은
경험에서, 뮐러브로크만은 1961년 『그래픽 디자인 문제』를 써냈다.
스위스 타이포그래피와 방법론이 세계로 전파하는 과정을 잘 보여
주는 기록으로서 탁월한 책이었다. 같은 운동이 배출한 여러 출판물과
마찬가지로, 이 책에도 지은이가 쓴 독일어 원문과 나란히 영어와
프랑스어 번역문이 실렸다.

　　뮐러브로크만은 일러스트레이션과 "주관적 표현 양식"에서 출발해
타이포그래피를 지향하는 "객관적, 구성적 방법"으로 전환하는 역사를
간략히—일러스트레이터에서 그래픽 디자이너로 전향한 자신을
본보기 삼아—서술한 다음, "새로운 그래픽 미술" 원리를 꽤 자세히

1. 에밀 루더, 「질서의 타이포그래피」(The typography of order), 『그라피스』 15권
85호 (1959년), 404쪽.

설명했다.[2] 여기에서 스위스 타이포그래피의 기획 전체가 명확히
드러난다. 장식적이거나 표현적인 요소를 제거하고 ("최고 목표는
의사소통 요건에 순수하고 꾸밈 없이 응하는 타이포그래피"), 안내선
그리드를 도입함으로써 몰개성과 객관성을 추구하며, 활자 크기와
활자체를 제한하고 (산세리프는 "우리 시대의 표현"이며 "거의 모든
타이포그래피 과제"에 적합하다), 본문은 왼쪽에 맞추고 (그러나
정작 이 책의 본문은 양쪽에 맞춰 있다), 일러스트레이션보다 사진을
선호하되, 도표와 도면은 중시한다는 기획이었다.[3] 이 모든 사항은
뮐러브로크만 자신과 동료, 학생 작품으로 예증됐다.

　　뮐러브로크만은 리하르트 로제, 한스 노이부르크, 카를로
비바렐리 등 취리히 그래픽 디자이너 셋과 함께 『노이에 그라피크』를
편집했다. 창간호에서, 그들은 "중요한 경향을 보이는 작품을
수집하고 점차 소개해 검증과 토론에 부치겠다"는 목표를 밝혔다.[4]
국제적 토론장을 만든다는 희망에서, 기사는 3개 국어로 쓰였고,
스위스 타이포그래피에서 습관처럼 자리 잡은 정사각형 판형에
여러 단으로 나뉘어 실렸다. 일곱 해(열여덟 권)에 걸친 간행 기간
동안, 잡지 디자인은 한 번도 바뀌지 않았다. 이 접근법이 최종적이고
'객관적'임을 입증하려는 뜻이었는지도 모른다. 『노이에 그라피크』는
새롭게 떠오른 그래픽 디자인 유파의 최신작을 소개하는 데 그치지
않고, 전간기에 나온 현대주의 그래픽 디자인과 타이포그래피
디자인을 충실히 기록하는 기사도 게재했다. 이와 같은 재발굴 작업을
주도하면서, 잡지는 스위스 타이포그래피로 이어지는 특정 전통을
세우려 했다. 하지만 막스 빌의 글이나 작품이 정기적으로 소개된 데
반해, 얀 치홀트는 작품은커녕 이름조차 거론되는 일이 없었다. 이
사업 이면의 당파성이 얼마나 심했는지 말해 주는 단서다.

2. 뮐러브로크만, 『그래픽 디자인 문제』, 5쪽.
3. 뮐러브로크만, 『그래픽 디자인 문제』, 16쪽, 25쪽.
4. 『노이에 그라피크』 1호 (1958년), 2쪽.

'새로운 그래픽 디자인'의 등장을 재확인하듯,『노이에 그라피크』
창간 직후 그와 (거의) 같은 제목으로 책 한 권―『새로운 그래픽』―이
나왔다.『노이에 그라피크』2호에 실린 책 광고를 보면, 경쟁을
피하고 공동 정신을 확인하려 애쓴 흔적이 있다. "세간에 널리 퍼진
주제가 있다...."[5] 공저자 카를 게르스트너와 마르쿠스 쿠터는 1959년
바젤에서 광고 대행사를 세워 운영 중이었다. 쿠터는 카피라이터였고
(훗날 실험 소설도 몇 권 발표했다), 게르스트너는 바젤 일반
산업 학교에서 루더에게 타이포그래피를 배운 다음 가이기에서
프리랜서로 일한 디자이너였다. 1930년생인 게르스트너는, 막스 빌
(1908년생)이나『노이에 그라피크』편집진 대부분보다 (가장 젊은
비바렐리가 1919년생) 젊은 세대를 대표했다.

게르스트너와 쿠터의 저서는, 형식과 내용 양면에서,『노이에
그라피크』와 분명히 상통했다. 정사각형에 가까운 판형과 본문 다단
구성이 (비록 잡지 디자인에서는 어려울 정도로 정제된 배열이었지만)
그렇고, 또 역사적 사례를 줄 세워 현대의 '새로운 그래픽 디자인'으로
이어지는 연대기를 작성했다는 점도 마찬가지였다. 그러나 역사를
포획하는 데 게르스트너와 쿠터가 던진 그물은『노이에 그라피크』
보다 훨씬 넓었다. 그들이 설명한바, 그래픽 디자인의 씨앗은 "시대를
초월"하는 "원시 시대" 그래픽 미술 작품에 있고, 실질적 출발점은
19세기에서 찾을 수 있다. 무명 인쇄 업자와 포스터 미술가들이 벌인
작업을 말한다. "분기점"은 20세기 현대주의 운동이었다. 1945년
이전 현대주의 작품을 충실히 보인 다음, 후반부는 "현재"("제2차
세계 대전 이후 그래픽 미술")와 "미래"를 다룬다. 마지막 장은 계획적
세트로 구성된 당대 작품(훗날 기업 아이덴티티로 불리게 된 작품)
을 소개했는데, 이는 마치 새로운 그래픽 디자인이 진보하려면 "광고
기법의 경제, 경영, 편집 측면과 같은 선상에서" 엄밀히 디자인을
다루는 접근법이 필요하다고 암시하는 듯했다.[6]

5.『노이에 그라피크』2호 (1959년), 63쪽.
6. 게르스트너, 쿠터,『새로운 그래픽』, 215쪽.

『새로운 그래픽』에는 광고에 꾸준히 관심을 보인다는 특징이
있었다. 게르스트너와 쿠터는 광고업에 막 뛰어든 참이었지만, 같은
시기에 새로운 그래픽 디자인은 오히려 광고에 등을 돌리던 중이었다.
그러나 앞서 지적한바, 스위스에서는 광고주와 대행사가 상당한
절제에 합의한 상태였으므로, 임의성과 허구성을 피하는 한편 정보
전달과 체계를 중시하는 접근법은 가능할 뿐 아니라 필요하기도 했다.
게르스트너와 쿠터도 분명히 그런 접근법을 취했지만, 결과는 전혀
지루하거나 단조롭지 않았다. 『새로운 그래픽』이 드러내듯, 그들은
당시 미국에서 나오던 광고와 그래픽 디자인을 눈여겨보았고, 그로써
스위스 국내에 국한된 자료보다 생기 있는 자원을 활용하려 했다.

되살아난 논쟁

『새로운 그래픽』이 나온 해―1959년―스위스 타이포그래피
선언 하나가 또 등장했다. '통합적 타이포그래피'를 주제로 삼은
『티포그라피셰 모나츠블레터』 특집호였다. '통합적 타이포그래피'는
같은 호에 게르스트너가 써낸 장편 기사 제목이기도 했다. 글에서
그는 막스 빌이 「타이포그래피에 관해」에서 주장했던 명제,
즉 새롭고 올바른 타이포그래피는 초기의 "근원적" 현대주의
타이포그래피가 내포했던 유사 장식 효과를 배제하므로 더 "기능적
또는 유기적"이라는 주장을 되풀이했다. 다만 이제 게르스트너는
그런 접근법을 "통합적"이라 불렀다. "통합적 타이포그래피는 언어와
활자를 결합해 새로운 통일체, [어느 한쪽보다도] 우수한 총체를
구성한다. 글쓰기와 타이포그래피는 분리된 두 행위라기보다 오히려
상호 침투하는 요소에 가깝다."[7] 통합적 타이포그래피의 본보기로
게르스트너가―막스 빌의 기능적 타이포그래피 이상보다 폭넓은
관점을 드러내며―꼽은 작품에는, 엄밀한 그리드를 일체 쓰지 않고
세리프 활자로 조판한 『뉴욕 타임스』 광고 시리즈 등이 있었다.

7. 이 글은 게르스트너의 『프로그램 디자인』에도 실렸다. 위 구절은 1968년 영어판
66쪽에서 인용했다.

특집호 서문에서,『티포그라피셰 모나츠블레터』장기근속 편집장
루돌프 호스테틀러는 당시 상황이 "막스 빌이「타이포그래피에
관해」를 쓴 때와 여러 모로 비슷"하다고 밝히면서, 치홀트가 막 써낸
「오늘의 타이포그래피에 관해」를 인용했다.[8] 이 특집호는 치홀트가
재개한 현대주의 타이포그래피 비방에 집단으로 대응하는 성격이
짙었다. 노골적으로 그런 임무를 맡은 글은 물론, 스위스 타이포그래피
대표자들의 작품과 글을 소개한 목적도 거기에 있었다.

치홀트의 글은 1957년 독일에서 처음 발표됐고, 나중(1960년)에
모노타이프 베른 지사가 간행한 소책자에도 실렸다. 그의 주장은
도판을 활용하지 않았고, 특정 개인은커녕 집단적 현상으로서도
스위스 타이포그래피를 또렷이 거명하지 않았지만, 표적을
알아채기는 어렵지 않았다. 늘 그렇듯 기술적 주장과 미학적, 도덕적
주장을 자유롭게 뒤섞어 가며, 치홀트는 스위스 타이포그래피의 중심
교리를 조목조목 비판했다. 그는 글 덩어리 배열에 지나치게 집착하면
언어를 단순한 색조로 환원하고 의미를 부정하게 된다고 시사했다.
이는 스위스 타이포그래피에서 가장 뚜렷한 특징 하나를 정조준한
지적이었다. 스위스에서는 정해진 그리드에 맞춰 다양한 배열을
연습하는 학교 과제를 통해 그런 태도가 굳어진 상태였기 때문이다.
나아가, 치홀트는 산세리프 숭배 현상을 반박하며, 서체의 임무란
시대정신을 따르는 일도 아니고 최신 인공물에 (마천루와 자동차에)
호응하는 일도 아니라고 단언했다. 오히려, "타이포그래피는 본래
구실을 해야 한다. 우리 눈에 맞게, 눈의 안녕에 맞게 조절해야 한다."[9]
산세리프는 현대적인 서체는커녕 19세기의 산물이고, 더 어울리는
이름은 (독일어권에서는 여전히 쓰이던) 본명 '그로테스크'다.

8. 루돌프 호슈테틀러,「서문」(Einführung),『티포그라피셰 모나츠블레터』
78권 6/7호 (1959년), 339쪽. 치홀트가 쓴「오늘의 타이포그래피에 관해」(Zur
Typographie der Gegenwart)는『독일 출판인 협회 소식지』(Börsenblatt für den
Deutschen Buchhandel) 13권 (1957년) 1487~90쪽에 처음 발표됐다. 여기에 인용한
구절은 치홀트의『문집 1925~74년』2권 255~65쪽에서 발췌했다.
9.「오늘의 타이포그래피에 관해」, 257쪽.

"진정 흉물 같은 서체"이기 때문이다.[10] 수 세기 동안 품질을 검증
받고 캘리그래피 전통을 여전히 간직한 로먼이야말로 지속력 있는
활자체라는 것이다. 스위스 타이포그래피의 다른 주요 특징도 공격
대상이었다. 문단 첫 행을 들여 짜지 않는 관행 (역시 뜻을 희생하는
형식주의를 증명한다), 도서 디자인에서 비대칭 본문 배치, DIN 판형
(미적으로 저급할뿐더러 실용성이 떨어진다), 한 가지 활자 크기만
사용하라는 규정 (본문 분절이 불가능하다), 넓은 순색 면이나 새하얀
종이를 편애하는 습관 등이 이에 해당했다. 하지만, 치홀트에 따르면,
무엇보다 이 새로운 타이포그래피에는 기품(Anmut)이 없었다. 그가
말하는 기품이란, 키치는커녕 단순한 아름다움도 아니고, 오히려 애정
깊은 노동과 미세한 부분까지 살피는 데서 솟아나는 품질을 뜻했다.

　　『티포그라피셰 모나츠블레터』 '통합적 타이포그래피' 특집호에
기고한 필자 가운데, 이처럼 신랄한 비난에 직접 응수하기로 나선
이는—아마도 치홀트가 겨냥한 첫째 표적—에밀 루더였다.[11] 루더의
글은 논점을 조목조목 반박하는 형식을 취했으나, 치홀트의 비난을
직접 논박하기보다 오히려 쟁점을 돌리는 경향을 보였다. 예컨대 조판
기술자와 디자이너의 관계를 논하는 부분이 그렇다. 중요한 쟁점이고,
개인적으로도—그 자신이 디자이너가 되기 전 조판 기술자로
일했으므로—와 닿는 문제였겠지만, 치홀트는 이를 부수적으로만
(글을 색 또는 색조로 보는 형식주의를 비판하며) 지적했을 뿐이다.
대칭성 문제에 관해, 루더는 왼쪽 맞추기 또는 오른쪽 흘리기가
당연히 옳은 본문 조판법이라 옹호한다. (치홀트는 언급하지도 않은
사항이다.) 루더는, 몇몇 산세리프 서체를 꼼꼼히 (좋은 산세리프도
있고 나쁜 산세리프도 있다면서) 비교하는 한편, 산세리프가 어떤
글에나 어울릴뿐더러 연관된 변형체 '가족'으로 개발할 여지도
더 많다는 점에서 로먼보다 우월하다고 옹호했다. 결론적으로,

10. 「오늘의 타이포그래피에 관해」, 258쪽.
11. 에밀 루더, 「오늘의 타이포그래피에 관해」(Zur Typographie der Gegenwart),
　　『티포그라피셰 모나츠블레터』 78권 6/7호 (1959년), 363~71쪽.

루더는 치홀트가 촉발한 논쟁이 무익하다고 시사했다. 스위스
타이포그래피는 품질 면에서도 출중하고, 같은 이름으로 나쁜 일이
벌어졌다고 해서 현대주의 자체를 거부해서는 안 되며, 선언문 시대는
끝났고, 이제 지난 성과를 다듬고 발전시켜야 할 때라는 말이었다.

유니버스와 헬베티카

산세리프를 옹호하던 루더는, 이제 자신에게 유리한 결정적 카드를
뽑을 수 있다고 믿었던 듯하다. 바로 유니버스다. 같은 시기에 나온
폴리오(독일 바우어 활자 제작소)나 헬베티카(스위스 하스 활자
제작소)와 마찬가지로, 유니버스는 19세기 그로테스크와 전간기
기하학적 산세리프(푸투라, 에르바어)를 모두 개선하려는 의도로
만들어졌다. 첫째 범주에서, 수식 조판과 행별 조판기에 쓰이던
악치덴츠 그로테스크는 여전히 독일어권 표준 산세리프였다.
(영어권에서는 '스탠더드'[Standard]라는 이름으로 유통됐다.) 길
산스는 모노타이프 조판기에만 장착됐고, 따라서 유럽 대륙에서는
도입 범위가 제한됐다. 영향력 강한 스위스 타이포그래퍼—빌과
『노이에 그라피크』편집진—사이에서는 별로 인기 없는 활자체이기도
했다. 설사 모노타이프 조판기를 쓰는 경우라도, 스위스 현대주의자는
길 산스보다 모노타이프 그로테스크 215를 선호했다. 악치덴츠
그로테스크와 마찬가지로, 이 활자체에서도 자생한 진정성과
익명성을 감지했을 것이다. 캘리그래피와 르네상스 인본주의 전통이
두드러지는 길 산스는 (모노타이프가 대체자 'a'와 'g'를 내놓았음에도)
강경 스위스 타이포그래퍼가 추천할 만한 활자가 아니었다.
　　유니버스는 뤼미티프 사진 식자기 전용으로 파리에서 개발됐지만,
뿌리는 스위스에 있었다. 디자이너 아드리안 프루티거는 스위스
태생으로, 조판 수습공을 거쳐 취리히 산업 미술 학교를 졸업하며
철저한 스위스식 교육을 받은 인물이었다. 유니버스에서 가장 뚜렷한
특징은 스물한 개 변형체로 이루어진 활자 가족으로 만들어졌다는
점이었다. 처음부터 그렇게 기획된 유니버스 활자체는 일정한 체계에

따라 디자인됐는데, 이 체계는 각 변형체 색인 숫자를 정리한 도표로
표시되곤 했다.

이 모든 시도가 과학성의 향기를 풍겼고, 덕분에 논리적 디자인을
추구하는 타이포그래퍼에게 호감을 샀다면, 유니버스의 시각적
섬세성 이면에는 전통적 제도 기술과 끈질긴 세부 조정 작업이 있었다.
가히 스위스 수공예 전통의 모범적 산물이라 부를 만하다. 컴퓨터를
이용한 활자체 디자인 가능성을 예견했다고 하지만, 실제로는 지극히
순진한 노고의 결과였을 뿐이다.

유니버스는 본디 사진 식자용으로 디자인됐지만, 당시까지만
해도 유럽에서는 뤼미티프를 포함한 사식 전반이 별 상업적 성과를
거두지 못했다. 그런데 모노타이프가 유니버스를 자사 조판기용으로
전환할 권리를 사들이면서, 중요한 동력이 생겼다. 스위스에서는
특히 에밀 루더가 이런 상황 전개를 반겼다. 『노이에 그라피크』
지면이 시작이었다면, 이후 『티포그라피셰 모나츠블레터』특집호도
그런 구실을 했는데, 여기에서는 모노타이프 유니버스가 첫선을
보이기도 했다.[12] 1961년 말에는 모형도 상용화됐다. 루더가 보기에,
유니버스는 필시 현대주의 타이포그래피가 상상만 하던 이상적
산세리프를 실현한 결과였을 것이다. 그리고 (독단에 빠지지
않도록 조심스럽게 글을 쓰던) 프루티거는 물론 루더조차도 이렇게
주장하지는 않았지만, 활자체에 붙은 이름은 거대한 야망을 암시했다.
전간기에 바이어나 슈비터스 등 현대주의자가 시도했던 알파벳에
비해, 유니버스가 현실적으로 더 '보편적'(universal)이라는 점은
분명했다. 제조 발매사가 세계 시장을 운영했다는 점도 무시 못할
이유였다. 유니버스의 보편성을 선전하는 이들은, 언어가 달라도
유니버스로 짜면 색조가 같은 글 덩어리를 생성할 수 있다고
설명했는데, 이는 유니버스의 대문자 크기가 비교적 작기 때문이었다.

12. 에밀 루더, 「유니버스」, 『노이에 그라피크』 2호 (1959년), 56쪽.
「타이포그래피의 유니버스」 (Der Univers in der Typographie), 『티포그라피셰
모나츠블레터』 80권 1호 (1961년), 18~20쪽.

예컨대 프랑스어와 (대문자가 빈번히 쓰이는) 독일어 단을 나란히
짜도 고른 시각적 효과를 얻을 수 있다는 주장이었다. 여러 언어를
쓰는 스위스에서, '자츠빌트' (Satzbild), 즉 글 형상에 관심 있는
타이포그래퍼에게는 특히나 매력적인 기능이었다. 서구에서
유니버스가 성공을 거두면서, 로마자 이외 문자 문화권에서도 유사
활자체가 만들어졌다. 키릴 문자와 일본 문자 유니버스가 그런 예였다.

이 시기 스위스 타이포그래피와 밀접히 연관된 신종 산세리프로는
뮌헨슈타인의 하스 활자 제작소에서 디자인한 노이에 하스
그로테스크도 있다. 슈템펠(프랑크푸르트)에서 발매될 때, 출생국
평판에 편승하려는 뜻에서, '헬베티카'라는 이름이 붙은 활자체다.
스위스 이외 지역, 특히 북아메리카에서는 그렇게 통칭되면서,
(무수히 다양한 개작을 통해) 유니버스보다도 많이 팔린 활자체이기도
하다. 본명이 시사하듯, 이 활자체는 19세기 그로테스크를
개선하려는 시도로 만들어졌다. 이전의 하스 그로테스크보다 형태가
획일화되기는 했어도, 헬베티카는 여전히 성실하되 거친 사역마 같은
인상을 풍겼고, 그에 비해 유니버스는 경주마를 지향하는 듯했다.

카를 게르스트너는 유니버스와 헬베티카 모두에 다소
비판적이었다. 그들이 생성하는 색조가 너무 매끄럽고 고르다는
이유였다. "그래픽" 면에서는 장점인지 몰라도, "기능적" 장점은
아니다. "시각적으로는 명쾌해도, 읽기에는 단조롭다."[13] 그래서 그는
구식 그로테스크가 여전히 타당한 모델이라 시사하는 한편, 베르톨트
악치덴츠 그로테스크를 바탕으로 독자적인 그로테스크를 제안하기도
했다. 결과물은—베르톨트 디아타이프 조판기 외에는 적용되지
않았는데—아마 실용적인 활자체로서 성공적이었다기보다 프로그램
기반 디자인의 사례 연구로 더 흥미로웠을 것이다. 그런 의미에서,
게르스트너는 1963년에 써낸 『프로그램 디자인』에 이 시작품을
포함시켰다 (228~29쪽 사례 19).

13. 게르스트너, 『프로그램 디자인』, 32쪽.

속박에서 벗어나

여전히 스위스 전통에 굳게 속한 채로 활동하던 게르스트너였지만,
그는 1960년대에 들어 정체 상태에 빠진 스위스 타이포그래피 문화에
탈출구를 제시한 이론가 겸 실천가로도 기록할 만하다. 이런 곤경은,
스위스 지도자(루더, 뮐러브로크만)의 작업에서 방법, 표준, 객관성이
큰 비중을 차지한 탓에 달갑지 않게 파생된 부산물이었다.

기본적인 타이포그래피 세부 사항을 하나 보자. 전성기 스위스
타이포그래피는 문단 첫 행 들여짜기를 피하는 경향을 보였다.
그러나 점차―『티포그라피셰 모나츠블레터』 지면에서 드러나듯―
들여짜기가 복원됐고, 그에 따라 배열에서 자유도 커졌으며,
디자인하는 글의 뜻에도 더 민감하게 반응할 수 있게 됐다. 이처럼
디자인 교조주의를 이완하는 일에 (상당한 들여짜기 실험을 포함해),
카를 게르스트너가 1972년에 써낸 『문자 개요』는 크게 이바지했다.
기본적으로 이 책은 디자이너를 위한 책으로, 구체적인 디자인
특징이나 내용보다 오히려 실험 정신 (작은 정사각형 판형, 아시아식
접지 제본) 면에서 더 중요한 저작이었다. 돌이켜 보면, 이 책은
국제적으로 통용되는 방법 또는 양식으로서 스위스 타이포그래피에
종언을 고했던 듯하다. 당시에는 원로 세대 타이포그래퍼들의
활동이 둔화한 상태였다. 게르스트너도 1970년 광고와 디자인계에서
은퇴하고, 점차 순수 미술 작업에 열중했다.

게르스트너가 끼친 영향에 따라, 그리고 바젤 일반 산업 학교 교수
볼프강 바인가르트 주도로, 1970년대에 부상한 여러 디자이너는
스위스 타이포그래피의 몇몇 핵심 원칙을 깨기 시작했다. 덕분에,
다른 일반적 디자인 접근법과 마찬가지로, 스위스 타이포그래피 역시
경제 부흥기 서구라는 특정 시기와 장소에 적합했을 뿐이라는 사실이
명확해졌다. 일개 양식이었건 아니면 객관적이고 몰개성적인 방법
실험이었건 간에, 스위스 타이포그래피는 현대화에 성공한 세계가
기술적 진보에 관해 품은 확신을 표상했다.

역사적으로 보면, 스위스 타이포그래피가 주장한 기능적 효율성
이면에는 결국 미적 접근법이 있었다는 점이 분명히 드러난다. 지도자
몇몇이 (특히 빌, 로제, 게르스트너가) 직업적 추상 미술가이기도
했다는 점, 그리고 스위스 그래픽 디자인 교육 저변에 추상 미술이
있었다는 점을 지적하면, 기능성을 향한 열망은 더 미심쩍어질지도
모른다. 요컨대, 스위스 타이포그래피는 단지 유용한 디자인을
가장한 예술에 불과했다고 암시할 수도 있을 것이다. 아무튼 스위스
타이포그래퍼가 그리드와 '자츠빌트'에 보인 집착은 기하학적 추상
미술과도 잘 어울린 것이 사실이다. 그리드 기능은 스위스에서 두세
언어 본문과 도판을 함께 출판할 필요가 크다는 이유로 정당화됐다.
여러 단으로 이루어진 정사각형 판형이 개발된 것도 같은 이유였다.
적어도 일부 작업에서는 스위스 타이포그래피도 미적 동기 외에
사회적 의식을 드러내기는 했다. 스위스라는 본래 맥락에서는 그런
의식이 존재할 수 있었다. 그러나 서구의 일상적 양식으로 변질하는
과정에서는 미적 섬세성이 사라지고 오직 효율성과 경제성 논리만
남게 됐다. 정화 효과가 있는 추상 미술이 생활과 혼용하면 생활
자체가 정말 나아질 수 있다는 생각이, 스위스에서는 얼마간 현실성
있었는지 모르나, 절제력이 그처럼 강하지 않은 사회에서는 이야기가
달랐다. 이 추상 미술관에 내포된 강렬한 도덕성은 막스 빌이
1952년에 써낸 『형태』에서 가장 뚜렷이 드러난다. 이 책에서, "좋은
형태"(추상적 형태)는 북아메리카 유선형과 키치의 공격에서 문명을
구제하는 원칙이 된다.[14] 서구 문명에서—적어도 서구 자본주의에서—
빌이 말한 좋은 형태는 일부만 체현됐다. 스위스 타이포그래피
상승기에는 (심지어 1967년까지도) 타이포그래피를 "기술, 정확성,
좋은 질서의 표현"이라고 점잖게 설명할 수 있었다.[15] 그러나 위기와
침체가 닥친 1970년대에는 상황이 달라지고 말았다. 이제 기술은 조건
없는 축복이 아니었다. 질서와 정확성은 의심을 사기 시작했다.

14. 막스 빌, 『형태』 (바젤: Karl Werner, 1952년), 특히 46쪽 참고.
15. 루더, 『타이포그래피』, 14쪽.

13 현대주의 이후 현대성

1950년대와 1960년대는 물질적 풍요와 공고한 국제 정세(냉전)를 바탕으로 '현대'의 꿈을 실현할 수 있는 시기였다. 중립국 스위스에 정신적 고향을 두고 실현된 결과는 온순하게 길든 현대주의였지, 전간기 유럽의 선구자들이 잠시 상상한 유토피아적 모험은 아니었다. 사실, '현대주의'라는 말의 실질은 (적어도 영국적 형태는) 1945년 이후에야, 회고적으로 채워지기 시작했다. 전간기 아방가르드는 자신을 서로 다른 운동으로—'구성주의', '절대주의', '초현실주의' 등으로—파악했지, '현대주의'로 뭉뚱그려 보지 않았기 때문이다. 그런데 정작 현대주의라는 말과 이 말이 가리키는 내용 사이 시간 차이가 좁혀질 즈음에는, 예기치 못한 상황이 펼쳐졌다.

돌이켜 보면, 1968년에 일어난 사건은—서유럽과 북아메리카, 일부 소비에트 블록에서 일어난 소요와 정치 불안정 등은—역사적 경종이었던 듯하다.[1] 안락한 세월은 1973년 석유 수출국 기구가 갑자기 유가를 인상하며 확실히 종식됐다. 번영을 떠받치던 주 버팀목이 사라지자, 전 세계 국가 경제는 속도를 전환해야 했다. 동시에, 기업 세계화도 가속화했다. 1979년 (독일과 미국에 근거한) 라이노타이프가 얼라이드 케미컬에 매각된 일이 한 예다. (영국에 근거한) 모노타이프는 1973년에 이미 투자 회사에 인수된 상태였다. 모노타이프 사례는 1970~80년대에 일어난 연쇄 인수 합병의 서막에 불과했다. 이 과정은 1997년 사진 화학 기업 아그파가 (당시 이름으로) 모노타이프 타이포그래피를 인수해 아그파 모노타이프를 설립하며 정점에 이르렀다. 사실은 아그파 자체도 더 큰 기업인 바이어 그룹의

1. 에릭 홉스봄(Eric Hobsbawm)이 1968년을 보는 시각도 이와 같다.『극단의 시대』 (Age of extremes: the short twentieth century, 1914–1991, 런던: Michael Joseph, 1994년), 284쪽.

계열사였다.* 이처럼 타이포그래피에서 화공 기업이 부상한 일은 금속
활자와 활판 인쇄술이 사진 식자와 오프셋 인쇄술로 전환된 결과였다.

스위스 타이포그래피 이후

타이포그래퍼 볼프강 바인가르트의 학창 시절은, "타이포그래피로
가는 [그가 걸은] 길"을 적은 책에서 스스로 인상 깊게 술회하는바,
다가오는 위기를—안락한 세월의 종식을—체현한 듯하다.[2]
바인가르트는 (1941년) 독일 남부에서 태어나 자랐다. 슈투트가르트
메르츠 예술원에서 미술 교육을 받고 조판소 수습 과정을 마친
바인가르트는, 1964년, 당시 스위스 타이포그래피 성지였던
바젤로 걸음을 옮겼다. 그가 설명한바, 바젤에서 바인가르트는
타이포그래피 교수 에밀 루더가 정립한 규범에 부딪힐 수밖에
없었다. 그는 이 관문을 통과해—바젤도 인정할 만한 기량을 갖춘
다음—새 시대에 맞도록 전혀 다른 타이포그래피에 도달하려 했다.
그래서 바인가르트는 차분한 질서에서 벗어나 시각 자료 배열에서
변칙적이고 불안정한 패턴을 만들어 내기 시작했다. 그가 시도한
단절은 당시 취리히에서 이루어지던 작업, 심지어 에밀 루더식
형식주의에 거의 구애받지 않았던 카를 게르스트너의 작업보다도
훨씬 과격했다. 의미에 근거한 게르스트너 타이포그래피와 비교할
때, 바인가르트의 작업은 그가 맞선 상대만큼이나 형식에 얽매인
한계를 보인다. 새 활자체에 별 관심이 없었던 그는 루더가 열심히
옹호한 유니버스를 피하고, 대신 악치덴츠 그로테스크라는 엄격한
독일 식단에 만족했다. 그러나 바인가르트 작업에서 다른 점은, 그렇게

* 이후 모노타이프는 라이노타이프, 비트스트림 (178쪽), 폰트숍 (167쪽) 등을
차례로—각각 2006년, 2012년, 2014년에—인수했다.—역주.
2. 바인가르트, 『타이포그래피로 가는 길』. 책의 표지와 표제지 디자인은 제목이
'타이포그래피'일 수도 있다고 암시한다. 그러나 이 단어는 파편화한 형태로만
나타난다. 마치 스위스 대부들에 대한 바인가르트의 비판을 표현하는 듯하다.
1967년, 에밀 루더는 『타이포그래피』라는 결정판을 발표했었다. 여러 면에서,
바인가르트의 책은 루더의 책에 대한 응답이다.

제한된 활자체 안에서, 절단 등 시각적 왜곡 수단을 통해 문자 형상을 공격하는 데 있었다. 새로운 기법은 아니었지만—문자를 부수거나 변형하는 기법은 19세기에 이미 거의 다 등장했다—이 작업은 후대 활자 디자이너에게 시사한 바가 컸다.

1968년 루더가 은퇴하자, 볼프강 바인가르트는 바젤에서 강의를 시작했다. 루더 시절과 마찬가지로, 그곳에는 세계 각지에서 학생이 모여들었다. 바인가르트를 위시한 '탈스위스' 타이포그래피가 그처럼 널리 확산한 것은, 바젤에 유학한 학생이 본국에 돌아가 교서를 전파한 덕분이기도 했다. 좋은 예가 바로 1980년대 캘리포니아에서 탈스위스 타이포그래피의 핵심 인물로 활동한 에이프릴 그레이먼이었다. (1970년부터 1971년까지 바젤에 유학했다.) 1970년대와 1980년대에 바인가르트는 빡빡한 순회강연 일정을 소화하곤 했는데, 특히 미국을 찾는 일이 잦았다. 잡지에 작품을 싣는 일도 전파 수단이었다. 문자로 빼곡한『티포그라피셰 모나츠블레터』표지 디자인(1972년, 1973년, 1974년)은 초창기 예에 속한다.

손수 하는 그래픽 디자인

위기가 지속되면서, 저항과 공격도 이어졌다. 1976년 무렵 음악에서 폭발한 펑크와 관련 그래픽은, 누구나 디자인을 할 수 있다는 사실을 밝히는 데 혁혁히 이바지했다. 1977년, 네덜란드의 저술가 겸 편집자 겸 디자이너 피트 스뢰더르스는 펑크 구호를 연상시키는 그래픽 디자인 방법을 주창했다. "1. 종이를 준비한다. 2. 레이아웃을 시작한다."[3] 이런 작업은 특히 영국에서 많이 이루어졌다. 펑크 문화 디자이너 가운데 한 명을 꼽는다면 아마 네빌 브로디를 들어야 할 텐데, 그의 작업은 당시 넓은 타이포그래피 분야를 다시 주도하던 활자체 디자인을 살펴보기에 좋은—바인가르트보다 명쾌한—단서다.

3. 피트 스뢰더르스,『레이 인, 레이 아웃』(Lay in, lay out, 암스테르담: Gerrit Jan Thiemefonds, 1977년), 51쪽. 이 글은 그의 문집『레이 인 – 레이 아웃』(Lay in – lay out, 암스테르담: De Buitenkant, 1997년) 43쪽에 전재됐다.

네빌 브로디는 런던 인쇄 대학을 3년간 다니기는 했어도, 활자체 디자인 교육은 전혀 받지 않은 인물이었다. (당시 활자체 디자인은 비정규 도제 수련으로만 배울 수 있었다.) 독립 음악 업계에서 그래픽 디자인을 주로 하던 그는, 점차 자신의 디자인에 쓸 목적으로 문자를 도안하기 시작했다. 브로디가 디자인한 폰트는 매우 그래픽적이었고, 대부분 매우 기하학적이었는데, 이는 단점이기도 했다. 훗날 음악을 향한 열정에서 그래픽 디자인을 시작한 여러 젊은이가 그에게 얻은 교훈은, 크게 유행한 그의 양식이 아니라, 오히려 누구나 무엇이든 직접 할 수 있다는 정신이었다. 네빌 브로디의 출세는 1988년 빅토리아 앨버트 미술관에서 열린 개인전에서 정점에 달했다. 흥행 면에서 대성공을 거둔 이 전시회 덕분에, 적어도 다음 스타가 등장하기 전까지는, '타이포그래피'가 영국 문화 제도권에서 회자되기까지 했다.

1984년 1월 애플 매킨토시가 출시되자, 브로디는 이내 컴퓨터를 이용해 폰트를 디자인하고 지면을 구성하기 시작했다. 그러나 전후 순서는 분명히 밝혀야 한다. 그는 매킨토시가 등장하기 몇 년 전부터 이미 '손수 직접' 정신으로 작업했기 때문이다. 유럽에서 태어나 교육받고 1980년대 초 캘리포니아에서 활동하던 루디 판데르란스와 주자나 리츠코 역시 마찬가지였다. 그들이 펴낸 잡지 『에미그레』 창간호는, 당시 (1984년에) 쓰이던 일반적 방법대로, 사진 제판용 대지 작업을 통해 만들어졌다. 1985년에서 1986년 사이, 리츠코는 애플 매킨토시를 이용해 폰트를─컴퓨터와 레이저 프린터의 제약을 형태에 반영한 활자체를─만들기 시작했다. 1989년 베를린에서 폰트숍이 설립되면서, 활자체를 제작하고 유통하는 새 수단이 한 걸음 더 가까워졌다. 폰트숍은 디자이너의 발상으로 설립되고, 디자이너가─에리크 슈피커만과 조앤 슈피커만, 후에는 네빌 브로디도 함께─경영에 참여하고, 디자이너 요구에 따라 운영되는 회사였다. 되도록 다양한 폰트를 쉽게, 신속히 구할 수 있어야 한다는 요구를 말한다. 폰트숍은 신진 활자체 디자이너가 작품을 발표하기에 좋은 경로가 됐다. 디자이너는 제작 공정 대부분을 직접 담당하는 대신, 다른

배급사보다 많은 인세를 받았다. 폰트숍 카탈로그는 출시된 활자체를
일목요연하게 소개하는 주요 지표로 금세 자리 잡았는데, 그런 활자
중에는 아주 실용적이고 수명 긴 제품(예컨대 스칼라, 메타, 콰드라트
등)도 있었지만, 당연히 쓰레기도 많았다.

네덜란드의 목소리

활자 디자이너가 활자 제작을—디자인 과정 일부로—겸할 수 있게
된 상황은, 뛰어난 수공에 기술뿐 아니라 새로운 기계에 적응할
능력도 얼마간 있는 노장 디자이너 역시 해방시키는 효과를
발휘했다. 네덜란드에서 그런 해방을 가장 잘 대표한 이가 바로 헤릿
노르트제이였다. 그는 네덜란드 캘리그래피, 문자 도안, 타이포그래피
전통에 깊이 뿌리박고 작업하던 디자이너이자 장인이었다.
1950년대에 활동을 시작한 노르트제이는, 주로 출판용 타이포그래피
디자인 작업 외에도, 사진 식자용 문자 도안과 저술을 병행했다.
1960년부터는 헤이그 왕립 미술원에서 캘리그래피와 타이포그래피를
가르치기도 했다. 그렇지만, 그 역시 활자체 디자인에 본격적으로
손을 댄 것은 스스로 제작을 겸할 수 있는 수단이 등장한 다음이었다.
처음에는 간이 사식 필름이 수단으로 쓰였지만, 1980년대 후반부터는
애플 매킨토시 컴퓨터가 이를 대체했다. 특히 이 후반부 작업을 통해,
노르트제이는 한동안 연구한 이론 일부를 실용화할 수 있었다.
 1970년, 헤릿 노르트제이는 「꺾인 문자와 활자체 분류법」이라는
글을 통해 타이포그래피 국제 논쟁에 뛰어들었다.[4] 발터 플라타의
『타이포그래피 보물—꺾인 서체』 서평으로 시작한 글에서,

4. 「꺾인 문자와 활자체 분류법」(Broken scripts and the classification of
typefaces), 『저널 오브 타이포그래픽 리서치』(Journal of Typographic Research)
4권 3호 (1970년), 213~40쪽. 같은 학술지 5권 1호에는 이 논문에 대한 반응 두
편이 실렸다. 하나는 월터 트레이시의 「활자 디자인 분류법」(Type design classifi-
cation)이고 (59~66쪽), 또 하나는 미국인 알렉산더 네즈빗이 보낸 신랄한 편지다
(82~84쪽). 후자는 노르트제이가 독일 편향적이고, 역사적으로 부정확하고,
타이포그래피에서 필기가 유일한 기초라고 믿는 오류를 범한다고 거세게 비판했다.

노르트제이는 활자체나 서체 일반 분류법을 논하고 나서, "꺾인
문자"라는 구체적 문제를 통해 고유한 문자 이론을 제시했다. 필기가
모든 타이포그래피 문자의 바탕이라고 가정함으로써, 또 간단한
이분법을 제시함으로써, 그는 일반적 활자체 분류법을 완전히
해체하고, 이에 결부된 완고한 역사주의 시각에서 탈피할 수 있었다.
노르트제이 분류법에 따르면, 문자에는 (단단한 펜으로 쓰는) "평행
이동" 문자와 (무른 펜으로 쓰는) "팽창 변형" 문자가 있고, 또 (펜을
지면에 계속 접촉해 생성하는) 흘려 쓰기 문자와 (획과 획 사이에 펜을
지면에서 떨어뜨리고, 오직 하향선만 그음으로써 생성하는) 끊어 쓰기
문자가 있다. 노르트제이의 관점은 장인의 관점이었다. 덕분에 서체나
타이포그래피는 작업대나 강의실 칠판 위에서 즉각적 존재감을 띨 수
있었다. 그가 말한바, "가르치는 일과 연구하는 일은 대게 별반 다르게
느껴지지 않는다. 가르칠 때는 미래의 동료를, 고문서 필사본을 조사할
때는 과거의 동료를 만나는 것이다."[5]

타이포그래피의 토대를 필기에서 찾으려는 논쟁적 노력의
일환으로, 그는 역사 결정론적 타이포그래피관을 줄기차게 공격했다.
특히 스탠리 모리슨의—모노타이프에서 한 활자체 부흥 작업이나
논문 같은—작업과, 정도는 덜하지만, 업다이크의 『서양 활자의 역사』
등에서도 엿보이는 시각이 주공격 대상이었다. 모리슨이 강조하는
타이포그래피 문자의 "판각적" 성질에 대해, 노르트제이는 거꾸로
모든 문자에 필기 성질이 있다는 주장을—또는 믿음을—내세웠다.[6]
어떤 역사적, 규범적 관점에 대해서도, 노르트제이는 무정부주의
장인의 지식 이론으로 맞섰다. 예컨대 자신의 소식지 『레터레터』에서,

5. 노르트제이, 『획』, 5쪽 [한국어판 9쪽].
6. 예컨대 모리슨이 퍼페추아의 배경을 논하는 글에서는, 활자 역사를 대하는
섬세한 시각뿐 아니라, 판각을 강조하는 태도도 엿보인다. 모리슨, 『활자 기록』,
특히 99~100쪽 참고. 모리슨에 대한 과장된 반발은, 로먼과 페르횔의 『헤이그
문자』에서 활자 표본으로 쓰인, 노르트제이의 1980년도 논문 발췌문에서도
드러난다. "인쇄용 활자와 필기가 무관하다고 가장 분명히 단정한 사람은 영국인
스탠리 모리슨이다." 모리슨은 그렇게 단정한 적이 없다.

그는 특유의 어조로 이렇게 주장했다. "세리프는 로마 시대 기념비에 새겨진 문자의 단면과 관련이 있다고들 한다. 내가 보기에 돌에 새긴 비문은 완전히 다른 주제로,『레터레터』석문 특집호에서 다룰지도 모르겠다. 그처럼 오래 기다리기가 어렵다면, 정을 들고 직접 한번 석문 이론을 만들어 보라. 아시바에 서서 연장과 돌을 대할 때, 연구실 탁상에서 창안한 이론은 별 쓸모가 없을 테니까."[7]

1980년대 말에서 1990년대 초에 이르러, 노르트제이에게 배운 학생들은—"미래의 동료"들은—수업의 결실을 거두기 시작했다. '헤이그 활자 디자이너'가 부상한 때가 바로 이 무렵이다.[8] 그러나 이 시기에 일어난 네덜란드 활자 디자인 물결의 공을 헤이그 미술원에만 돌릴 수는 없다. 오히려 이는 폭넓은 네덜란드 타이포그래피 문화가 낳은 현상이었다. 노르트제이 자신은 유용한 활자체 가짓수를 늘리는 데 별로 이바지하지 않았다. 그가 발표한 서체는 실험작으로서 빼어났지만, 대부분 자신만 쓸 수 있는 미완성품에 그쳤다. 필기가 타이포그래피에서 결정적 요소라는 생각이 주창자를 홀린 꼴이다. 정말 쓸모 있는 활자를 만들려면, '정렬'(활자 몸통에서 문자 위치를 일정하게 맞추는 작업)은 물론, 여러 기술 형식에 맞추는 변환 작업도 거쳐야 한다. 이렇게 공용화에 필요한 제작 공정을 마치기 전까지, 활자체는—마치 필기처럼—그저 사적인 표현 수단에 불과하다.

비트 문자

이 시기에 본문 조판과 인쇄 기술에서 일어난 혁신은 너무나 거대하기에, 이전 시기보다 훨씬 자세하고 기술적인 논의가 필요하다. 앞에서 (11장에서) 살펴본바, 보편화한 평판 인쇄술과 사진 식자술은 인쇄술 비물질화를 촉발한 듯하다. 1970년대에는 이 경향이 더 심화했다. 문자 상을 음화 필름이 아니라 컴퓨터 메모리에 디지털 정보로 저장하는 시스템이 조판술에 도입된 탓이다. 디지털 저장 기술

7. 『레터레터』11호, 1쪽.
8. 노르트제이를 중심으로 한 헤이그 학파는, 로먼과 페르휠의 『헤이그 문자』 참고.

발전은 음극선 기술 발전과 동시에 일어났다. 음극선 장치와 (이후) 레이저 기술 덕분에 조판술에 새 시대가 열렸다. 금속 활자와 사진 식자에 이은, 디지털 조판 시대를 말한다. 이런 비물질화와—기계 조작 축소나 전산 처리 도입과—더불어, 조판 속도도 무척 빨라졌다. 이 분야에서 일어난 모든 발명의 궁극적 목표가 가까이 다가왔다.

　디지털 기술이 끼친 직접적, 가시적 영향으로는 문자의 정체가 한층 불분명해진 점도 꼽을 만하다. 금속 활자에서 물체로 정형화되고 안정됐던 형태는 사진 식자를 거치며 이미 불안정해진 상태였다. 디지털화 과정에서 문자는, 디지털 기술의 본성 탓에, 파편화했다. 금속 활자 시절 확립된 활자체 분류법(로먼, 이탤릭, 볼드)이나 간격 규칙 등은 이제 어떤 물질적 필연성도 없는 만큼, 변형하거나 무시하는 일이 흔해졌다. 이런 상황에서, 이상적 타이포그래피 품질은 수호해야 하는 가치가 되고 말았다. 그러려면 타이포그래피 문화에서 그토록 강한 원동력이었던 애호가 향수가 아니라, 역사 지식으로 무장한 논리와 주장이 필요했다. 1990년대에 이르면, 신기술로 타이포그래피 품질을 향상할 수 있다는 점이 분명해졌다. 사진 식자에서 흔히 보이던 조악함이 사라진 한편, 여러 면에서 (특히 문자 위치를 맞추는 작업에서) 디지털 조판은 최고 수준 활판 인쇄를 능가했다. 재현할 수 없는 것은 활판 인쇄물에서 어렴풋이 느껴지던 부조 효과밖에 없었다.[9]

　기술을 평가하려면 당연히 기술 바깥도 살펴야 한다. 1970년대와 1980년대 초에 사식과 평판 인쇄가 달성한 최고 품질과 비교해도, 과거 금속 활자가 더 안정적이고 값싸게 질 좋은 인쇄물을 공급했으며, 그래서 더 많은 생산자를—따라서 더 많은 사용자나 독자를—이롭게 했다는 점은 분명하다. (경제가 낙후한 지역에서—그리고 부유한 선진국에서도—활판 인쇄가 아직 쓰인다는 사실이 이를 뒷받침한다.)

9. 컴퓨터에서 글을 짜 양각판으로 만들어 쓰는 폴리머판 인쇄술이 있지만, 이 수수께끼에 대한 답은 아닌 듯하다. 오히려, 그렇게 인쇄된 상이 너무 완벽해 오싹한 느낌마저 든다는 점을 떠올려 보면, 활판 인쇄의 특징은 활자 높이, 활자 상, 나아가 인쇄된 상이 다소 불규칙적이고 불완전한 데 있었음을 알 수 있다.

타이포그래피에서 디지털 기술이 적용된 영역에는 조판 프로그램과 서체 디자인 도구가 있다. 1970년대 후반 이후 이 분야가 배출한 중요 연구 성과로, 캘리포니아 스탠퍼드 대학에서 도널드 크누스 연구팀이 개발한 텍스와 메타폰트를 꼽을 만하다. 텍스도 그렇지만, 거기서 파생된 플레인 텍스나 레이텍스는 모두 사실상 조판 프로그램이었다. 그리고 메타폰트는 폰트 가족을—즉, 활자체를— 디자인하는 컴퓨터 언어였다. 메타폰트는 문자 디자인 하나에서 모든 폰트 요소를 생성할 수 있다는 전망을 제시했다. 획 굵기나 기울기 등이 다른 변형체 역시 마찬가지였다. 메타폰트 서체는 상상 속 펜글씨 획에 근거했다. 하지만, 머지않아 여럿이 지적한바, 활자체를 만드는 일에는 서체를 외곽선 처리하는 방법이 더 수월했다. 연구 초기 성과물은 시각적으로 조악했고, 따라서 타이포그래피 전문가들에게 인정받지 못했다. 크누스는 수학자이자 컴퓨터 공학자였지 타이포그래피에는 문외한이었으므로, 오랜 세월 타이포그래피 유산에 흠뻑 빠져 보아야 얻을 수 있는 '눈'이 없는 것도 당연했다.

이성적 정확성과 미적 완성도의 충돌은 사실 새로운 일이 아니었다. 컴퓨터로 만드는 폰트는 정확하게 기술할 수 있어야 하는데, 그렇게 기술된 문자는 손으로 자유롭게 쓴 문자에 비해 어딘지 어색해 보였다. 왕의 로먼 사업에서도, 동판에 새긴 이상적 형태는 결국 이상일 뿐이었고, 실제 결과물은 펀치 제작자 손으로 만들어졌다. 그러나 이제 합리화된 형태를 크기와 상관없이 직접 구현할 수 있는 수단이 생겼다. 지극히 단순한 도트 매트릭스 서체가 범람하는 현상이 바로 뚜렷한 증거다. 크누스의 메타폰트는 현대 타이포그래피의 모범이었다. 선진 기술을 주제로 한 연구였고, 비판자들과 공개적 논쟁을 통해 진행됐으며, 마침내 제작된 프로그램은 공공재로 환원됐다. 상업적 이윤을 추구하지 않았다는 점에서도 이 연구는 '학문적' 성격을 띠었다. 여기에는 주로 활자체 디자인에 관해 생각해 보는 도구로서 가치가 있었다. 그러나 디지털 타이포그래피에서 일어난 다른 발전 여럿은, 역시 미국 서해안이라는—왕성한 기업가

정신과 과학자 정신이 결합한―공통 토양에서 자라났지만, 엄청난
실질적 효과를 발휘했다.

포스트스크립트의 탄생

1980년대 중후반 타이포그래피에서 일어난 변화를 요약하려면,
밀접하게 연관된 기술 혁신 둘을 강조해야 한다. 하나는 '개인용
컴퓨터' (PC),[10] 특히 애플 매킨토시가 출현한 일인데, 후자는 개인
구매가 가능할 정도로 작고 저렴했을 뿐 아니라, (자판 부호 입력이
아닌) 시각적 상사 (相似) 체계를 통해 운영되며, 처리 결과를 화면에
꽤 정확히 표현하는 컴퓨터였다. 둘째 요소는 인쇄하는 지면 요소를―
서체, 선, 음영 처리된 그림 등을―모두 기술하고, 미리 설정만 하면
어떤 출력 장치에든 명령을 전달할 수 있는 컴퓨터 언어였다. 다시
말해, 이제 같은 기술 정보를 (전통적 식자기의 후손 격인) 고해상도
출력 장치와 (타자기나 기타 사무기기의 후손 격인) 저해상도 레이저
프린터에 모두 전달할 수 있게 됐다. 대개 후자는 교열이나 일상 문서
인쇄에 쓰이고, 고해상도 출력 장치는 최종 인쇄물 제작에 쓰인다.
기기와 프로그램이 손쉽고 원활히 소통하기를 원하는 장치 사용자와
장치 공급자의 이해관계가 엇갈리는 영역이 있다. 흔히 이곳에서
갈등과 문제가 일어난다. 기술 혁신은 해당 분야의 개방을 약속하는
듯하지만, 보통 그런 개방은 혁신을 이끈 기업의 이익에 반하기
때문이다. 캘리포니아의 어도비 시스템스가 개발한 포스트스크립트
페이지 기술 언어도 그와 같은 패턴을 보였다. 활자체 코드를
암호화하는 비공개 보호주의 정책에서 출발해, 결국 경쟁사 압력에 못
이겨 정보를 공개하고 마는 패턴을 말한다.

10. 여기에서 '개인용 컴퓨터'는 한 번에 한 사람만 쓰는 컴퓨터를 두루 일컫는다.
좁은 뜻에서 'PC'는 애플 컴퓨터가 제작하지 않은 소형 컴퓨터를 뜻한다. 1981년
마이크로소프트 운영 체계 MS 도스를 탑재하고 나온 IBM 개인용 컴퓨터와
파생 제품을 말한다. 1980년대에는 애플 제품을 제외한 PC 대부분이 MS 도스에
의존했다.

포스트스크립트 혁명은 실리콘 밸리—어림잡아 스탠퍼드 대학을
중심으로 새너제이에서 샌프란시스코로 이어지는 길목—에서
뿌리내리고 꽃피웠다. 1983년 초에 나온『시볼드 리포트』에는 초창기
움직임을 알리는 문단이 있다.

> 제록스 PARC 출신 베테랑, 존 워녹과 찰스 게스케가 캘리포니아
> 마운틴뷰에서 어도비 시스템스를 설립했다.... 중점 사업 부문은
> 간단한 고해상도 그림 ['페이지'가 더 일반적인 용어다] 기술 (記述)
> 언어. 이 언어로 기술된 정보는 출력 장치 해상도에 구애받지
> 않는다. 더욱이 문자 폰트[즉, 활자체]도—일부 추가 자료와 기능이
> 필요하지만—다른 그래픽 요소와 마찬가지로 취급되므로, 회전,
> 망판 처리 등 조작을 그래픽 요소와 마찬가지로 문자에도 가할 수
> 있다.... 12개월에서 18개월 안에 첫 제품을 출시할 예정이다.[11]

이는 전형적인 실리콘 밸리 현상이었다. 대학이나 기업 연구소에서
나와 스스로 발명품을 개발하고 시판할 회사를 차리는 일을 말한다.
문제의 발명품은 컴퓨터와 프린터가 공유할 수 있는 페이지 기술
언어였다. 여기에서 글과 그림은 모두 같은 언어로 처리된다.

 1983년 말엽,『시볼드 리포트』는 어도비 소프트웨어 상품 관련
후속 기사를 실었는데, 이제 이 소프트웨어에는 '포스트스크립트'라는
이름이 붙었다. "특히 어도비는 비트 단위 편집 없이 '순식간에'
품질 좋은 적정 해상도 비트맵 문자를 생성하는 기술을 내세운다.
어도비는 ITC 등에서 폰트 원도를 임대해 디지털화하는 작업을
진행 중이다."[12] 이어지는 보고서에 설명된바, 어도비는 하드웨어를
생산하지 않고 컴퓨터와 프린터에 자사 소프트웨어를 설치할 권리를
판매해 매출을 올릴 계획이었다. 1985년 초에 나온『시볼드 리포트』는

11. 『시볼드 리포트』 12권 9호 (1983년 1월 17일), 12쪽. 대괄호 안은 인용자 주.
12. 『시볼드 리포트』 13권 6호 (1983년 11월 28일), 22쪽.

포스트스크립트가 모든 출력용 프린터와 조판 장치에서 표준 페이지
기술 언어로 정착해 간다고 밝혔다.[13]

포스트스크립트는 활자체와—또는, 이제 더 익숙한 용어로
'폰트'와—관련해 깊은 의미를 함축했다.[14] 활자체는 이제 특정
조판기나 인쇄기에 얽매이지 않는다. 금속 활자건 사진 식자건, 이전에
모든 기계 조판에서는 활자체가 조판기의 부품이었고, 따라서 기기
제조 업체가 제작하거나 특정 기기용으로 변환하곤 했다. 그러나
이제 소프트웨어가 설치된 출력 장치라면 무엇이든, 해상도에
구애받지 않고, 같은 기술 정보로 조작할 수 있게 됐다. 아울러,
활자체 디자인 과정도 근본적으로 달라졌다. 기계 조판 시절 활자체
디자인은, 디자이너가 종이에 원도를 그리면, 이를 회사 제도사가
사진 복제용으로 해석하거나 특정 조판기 모형에 맞춰 전환하는
식으로 이루어졌다. 그러나 폰트 디자인 소프트웨어가 상용화하면서,
드로잉과 최종 제품 사이 장벽도 사라졌다. 개인 디자이너가 활자체
제작자 구실까지 겸하는 길이 열렸다. 전통적으로 조판기 제조
업체가—특히 라이노타이프와 모노타이프가—활자체 디자인에
발휘하던 영향력은 사진 식자 시대를 거치며 이미 꾸준히 줄어든
상태였다. 고유 활자체를 복제 또는 변형한 저급 모사품이 넘쳐나고
(1960년 미국에서 설립된 컴퓨그래픽 코퍼레이션이 선구자였다),
사용권 판매 회사 인터내셔널 타이프페이스 코퍼레이션(ITC,
1970년 설립)이 등장하고, 문자 전사지(특히 1959년 영국에서 설립된
레트라세트)가 개발되고, 타자식 조판기(특히 1961년부터 쓰이기
시작한 IBM 컴포저)가 시판된 결과였다. 그러나 이제 낡은 기업의
통제력은 완전히 무너지고 말았다.

13. 『시볼드 리포트』 14권 9호 (1985년 1월 28일), 3쪽.
14. 수식 조판용 금속 활자 시대에, 영어 '폰트'(font)는 크기와 서체가 같은 활자
한 벌을 가리켰다. 예컨대 8포인트 배스커빌 이탤릭은 한 폰트였다. 각 폰트는
별도 가격에 따라 개별적으로 매매됐다. 가령 8포인트 로먼을 사지 않고 8포인트
이탤릭만 살 수도 있었다. 마스터 문자 하나에서 여러 양식과 크기 활자를 생성할 수
있는 조판술이 등장하자, 그런 구분도 사라졌다. '활자체'가 곧 '폰트'가 됐다.

포스트스크립트는 이른바 '탁상출판'(DTP)의 핵심 요소였다.
탁상출판은 1985년 앨더스사 사장 폴 브레이너드가 창안한 마케팅
구호인데, 앨더스 역시 당시 막 창립된 실리콘 밸리 기업으로,
'페이지메이커'라는 지면 레이아웃 소프트웨어를 개발, 출시한
참이었다. 탁상출판의 핵심 구성 요소는 애플 매킨토시 컴퓨터
(1984년 1월 출시), 애플 레이저라이터 프린터 (1985년 1월
출시), 페이지메이커 (1985년 1월 출시) 등이었다. 하지만, 곧이어
다른 경쟁 제품이, 어떤 면에서는 더 우수한 제품이 출시되기
시작했다. 애플 매킨토시의 주요 경쟁자는—세상 곳곳을 지배한
그림자—마이크로소프트 윈도우 인터페이스였는데, 이 시스템은
마이크로소프트가 IBM 개인용 컴퓨터와 수많은 유사 PC용으로
개발한 운영 체제 MS 도스에 덧씌운 형태로 등장했다.

첫 레이저라이터에 설치된 활자체는 네 종(아홉 개 폰트)밖에
없었다. 타임스 (미디엄, 미디엄 이탤릭, 볼드, 볼드 이탤릭), 헬베티카
(미디엄, 볼드), 쿠리어 (미디엄, 볼드), 심벌 (미디엄) 등이다.
1985년 말부터 포스트스크립트의 가능성은 본격적으로 발굴되기
시작했다. 어도비가 처음 상용화한 폰트는 아방가르드 고딕, 벤것,
북먼 등 대부분 ITC에서 사들여 눈에 익은 기성 활자체였다.[15] 마침
저해상도 레이저 프린터 전용으로 좋은 활자체 하나가 디자인되어
나왔다. 크리스 홈스가 당시 스탠퍼드 대학교 디지털 타이포그래피
담당 교수이자 도널드 크누스와 가까운 동료로서 텍스와 메타폰트
작업에도 참여했던 찰스 비글로와 함께 디자인한 폰트, 루시다를
말한다. (비글로 외에 크누스의 연구에 참여했던 디자이너로는 리처드
사우솔, 매슈 카터, 헤르만 차프 등이 있다.) 신생 소프트웨어 업체가
고유한 활자체 지식을 동력으로 활용하기까지는 몇 년이 더 걸렸다.
1986년 1월에는 레이저라이터 플러스가 출시됐는데, 여기에는 몇몇
어도비/ITC 폰트가 내장됐다. 이제 탁상출판에서 익숙해진 목록을

15. 『시볼드 리포트』 15권 5호 (1985년 11월 4일), 39쪽.

구성하는 활자체들이다.[16] 1986년에는, (특이하게도 실리콘 밸리가
아니라) 텍사스 리처드슨에 본거지를 둔 얼트시스 코퍼레이션에서
폰토그래퍼를 출시하기도 했다. 이제는 폰트랩에 자리를 내주었지만,
얼마 전까지만 해도 폰토그래퍼는 활자체 디자이너 대부분이
매킨토시에서 사용하는 디자인 프로그램이었다.

폰트 전쟁

어도비 시스템스는 두 가지 포스트스크립트 폰트 형식, 즉 타이프 1과
타이프 3을 개발했다. (타이프 2는 없다.)[17] 타이프 3 기술 정보는
일찍이 공개됐지만, 품질은 타이프 1 형식보다 떨어졌다. 타이프 1에서
주목할 만한 기능은 폰트 '힌팅'(hinting)이었다. 저해상도 출력 장치,
특히 화면에서 문자가 최적 형태를 유지하도록 폰트 정보가 알아서
상황에 적응하는 기능을 말한다. 여느 민간 기업과 마찬가지로,
어도비 역시 타이프 1은 아무에게도 공개하지 않고 이윤만 챙겼다.
하지만 포스트스크립트 정보를 화면에서 시각화해 주는 상용 제품
(훗날 어도비 타이프 매니저로 진화한 디스플레이 포스트스크립트)을
개발하기는 했다.

이와 같은 배경에서 포스트스크립트 타이프 1의 경쟁자가
등장했다. 얼마간 폰트 업계는 열병에라도 걸린 듯 뜨겁게 달아오르는
한편, 주주 총회나 업계 콘퍼런스는 드라마 무대가 되곤 했다.
분위기가 그랬으니, '폰트 전쟁'이라는 말이 통용된 것도 무리는
아니다. 불가사의하게도, 애플과 마이크로소프트가 힘을 합쳐
포스트스크립트 타이프 1에 대항할 형식을 개발하기 시작했다. 마침내
1991년, 트루타이프가 발표됐다. 폰트 형식은 애플이, 화상 기술은

16. 활자 업계 내부인의 논의 참고. www.xnet.se/xpo/typetalk.

17. 이 부분에서 나는 다음과 같은 두 업계 내부인의 설명에 의존한다. 루어스
(L. Leurs), 「폰트의 역사」 (The history of fonts), www.prepressure.com/fonts/
basics/history. 톰 아라 (Tom Arah), 「타이프 1, 트루타이프, 오픈타이프」 (Type 1,
TrueType, OpenType), www.designer-info.com/Writing/font_formats.htm.

마이크로소프트가 제공했다. (트루이미지[TrueImage]라는 기술인데,
제대로 작동하지 않은 탓에 곧 잊히고 말았다.) 이에 어도비는
포스트스크립트 형식을 따르지 않는 프린터나 화면에서 타이프 1 폰트
출력 품질을 높여 주는 소프트웨어 어도비 타이프 매니저를 발표해
맞섰다. 이어 1990년에는 타이프 1 형식 기술 정보를 공개하기도 했다.
그래서, 뒤늦게나마, 정말 실용적인 폰트를 만드는 데 필수적인 지식이
공개됐고, 수많은 1인 활자 제조 업체가 등장하는 길이 열렸다. 어떤
면에서, 어도비가 사업 기밀을 공개한 것은 필연에 굴복한 일이었다.
타이프 1 형식은 이미 '리버스 엔지니어링'된 상태였기 때문이다.
(보스턴의 활자 제작소 비트스트림이 주역이었다.)

　　포스트스크립트 타이프 1과 달리, 트루타이프에는 디자이너가
활자 크기에 따라 문자 형태를 조절할 수 있는 이점이 있었다.
크기가 작을수록 문자는 더 넓고 굵어도 되고, 또—보기 좋은 결과를
얻으려면—그래야 한다. 사진 식자와 포스트스크립트 타이프 1에서
그처럼 해묵은 지혜는 잊힌 상태였다. 그리고 포스트스크립트
타이프 1에는 파일이 둘 필요했지만, 트루타이프는 파일 하나에 모든
데이터를 실을 수 있었다. 트루타이프는 어도비 기술을 대체하려고
개발된 경쟁품이었지만, 정작 발표 즈음해서는 두 회사가 협정을
맺어, 두 형식 모두 스스로 의도한 컴퓨터 플랫폼이라면 어디에서나
작동하며 공존할 수 있게 됐다.

　　1990년대에는 주요 관련 기업이—타이포그래퍼에게는 어도비,
애플, 마이크로소프트가 특히 눈에 띄었다—연이어 제품을 수정,
보완하는 경주가 벌어졌다. 타이포그래피 역사가 언제나 그랬듯,
여기에서도 '순수한' 디자인이란 있을 수 없었다. 오히려, 디자인은
기술과 시장에 불가분하게 얽혀 들어갔다. 타이프 1보다 우수한데도,
트루타이프는 결코 제자리를 찾지 못했다. 어쩌면 마이크로소프트
윈도우와 연계한 일이 덫이 되어 디자인계에 파고들지 못한 탓인지도
모른다. 애플은 독자적으로 더 정교한 폰트 형식을 개발해 나갔는데,
특히 퀵드로 (QuickDraw) GX 프로젝트가 대표적이다. 역시

어도비가 개발한 멀티플 마스터스 형식은, 무한한 조형 가능성에도,
어쩌면 바로 그 때문에, 디자이너에게 대체로 외면당했다.* 그런데
1996년, 놀랍게도 어도비와 마이크로소프트가 포스트스크립트와
트루타이프를 결합한 오픈타이프 공동 개발에 착수한다는 발표가
나왔다. 오픈타이프 폰트는 파일 하나로 PC와 매킨토시 양쪽에서
모두 쓸 수 있다. 섬세한 품질은 트루타이프에 버금간다. 더욱이
오픈타이프는 폰트 하나에 유니코드 글리프 6만 4천 개를 담을 수
있고, 따라서 지구상 모든 언어를 충분히 표현할 수 있다.[18] 기존 표준
(확장 아스키코드)이 256개 글리프로만 이루어졌고, 따라서 아랍
문자나 한자 등을 타이포그래피로 적절히 표현하기가 어려웠음은
물론, 로마자를 완전히 표현하려 해도 (작은 대문자, 다양한 숫자 등을
쓰려면) '전문가용 폰트'가 따로 필요했던 데 비해, 엄청난 진보였다.
첫 오픈타이프 폰트는 2000년에 발표됐다. 새 형식은 폰트 전쟁
종식을 약속했다. 그러나 타이포그래피가 시장에서 거래되는 도구에
의존하는 한, 경쟁, 이해관계 충돌, 호환성 문제는 늘 일어날 것이다.

가독성 전쟁

같은 시기에는 기술 경쟁과 동시에 양식과 시각적 외관을 둘러싼
다툼도 벌어졌다. 이 논의는 젊은 폰트 디자이너의 작품이 시장에서
유통되며 일어났다. 논쟁은 주로 그래픽 디자인 잡지에서, 특히
『에미그레』지면에서 이루어졌다. 이 현상은 대체로 미국에 머물렀고,
미국 대학 캠퍼스에서 일어난 '이론' 폭발에서 힘입어 지속됐다.
(여기에서 '이론'은, 거칠게 말해, 프랑스 탈구조주의 이론에서 빌린
개념에 기대 '차이'와 다원성을 중시하고, 중심성은 일체 경멸하고

 * 멀티플 마스터스(Multiple Masters)는 사용자가 문자의 획, 비례, 양식 등을
 일정한 축에 따라 자유롭게 변형해 쓸 수 있는 폰트 형식이다. 최근 유행하는 가변
 폰트(variable font)의 원조 격이다.─역주.

 18. 전통적 타이포그래피 용어인 '문자'(character)와 구별해, '글리프'(glyph)
 는 부호화한 글자를 표시하는 가시적 형태를 뜻한다. 예컨대 문자 'f'와 'i'는 합자
 글리프 'fi' 하나로 표시할 수 있다.

불신하는 한편, 세계는 무엇보다 '담론'으로 구성됐다고 믿는 사조를
말한다.) 영국은 조용한 편이었고, 유럽은 더 조용했으며, 이외
세계는 말할 것도 없다. 실용적인 네빌 브로디는 곧 작업에 착수했고,
그의 '전속' 이론가 존 워즌크로프트는 그래픽 디자인 범위를 훌쩍
넘어서는 묵시론적 글을 써 냈다.[19] 1986년, 런던의 디자인 집단
8vo는 잡지 『옥타보』를 창간했다. 이들은 바젤 대학을 갓 졸업한
청년 바인가르트주의자로서, 영국에서 이루어지던 상업적 디자인에
극히 비판적이었다. ('상업적 디자인'에는 브로디의 작업도 포함됐다.)
배운 바에 충실했던 8vo는 활자체보다 그래픽 디자인에 더 큰 관심을
두었다. 여덟 호를 통틀어, 그들은 단 한 가지 활자체만 사용했다.
빈틈없고 철저히 스위스적인 유니카였다. (1970년대에 바젤에서
안드레 귀르틀러, 에리히 그슈빈트, 크리스티안 멩엘트가 디자인한
활자체다.) 예정된 여덟 권 가운데 7호를 낸 1990년에서야 비로소
그들은 브리짓 윌킨스의 「활자와 형상」(Type and image)이라는 글을
통해 뜨거운 가독성 논쟁에 뛰어들었다.

　　그즈음 '가독성' 논쟁은 『에미그레』에서도 일어나기 시작했다.
'읽을 수 있습니까?' 특집호(15호, 1990년)가 나온 시기였다. 여기서
판데르란스와 리츠코는 훗날 『에미그레』 잡지와 폰트 사업 구호로
쓰인 유명한 말을 남겼다. "어떤 활자체든 저절로 가독성을 띠지는
못한다. 활자의 가독성은 독자가 형태에 얼마나 익숙하느냐에 따라
결정된다."[20] 이런 주장과 더불어, 글은 눈에 보이지 않는 그릇이
되어 생각을 담아야 한다는 생각에 반해, 활자체와 타이포그래피는
사적 표현 수단이라는 개념이 강조됐다. 그들이 거부한 투명
타이포그래피 개념에는 크게 두 출처가 있었다. 하나는 1950년대와
1960년대 스위스 또는 스위스 성향 타이포그래피였고, 다른 하나는
비어트리스 워드의 '투명한 유리잔' 개념이었다. 1932년, 워드가
대체로 현대주의에 반대하며 발표한 이 글은 이처럼 새 생명을

19. 『네빌 브로디의 그래픽 언어』 마지막 장 (「언어」) 156~59쪽 참고.

20. 리츠코와 판데르란스 인터뷰에서. 『에미그레』 15호 (1990년), 12쪽.

얻었지만, 그래 봐야 무덤에서 나와 조소와 비아냥만 받다가 스위스
현대주의 시체와 함께 다시 묻히는 '허수아비' 운명일 뿐이었다.
이런 공격 이면에서는 정체성 정치가 작용했다. 탈구조주의 '차이'
이론은, 미국 프로테스탄트 특유의 해석을 거쳐, 개인 자유에 대한
신봉으로 단순화했다. 타이포그래피는 사적 표현 영역이고, 생산물은
생산자에서 분리할 수 없다는 생각이었다. 따라서, 생산물에 대한 어떤
비판도 결국에는 생산자에 대한 평가에 해당하고, 나아가 (지극히
추상적인 논리에 따르면) 그가 속한 집단 또는 계급에 대한 평가나
마찬가지라는 것이다. 글을 만들고 읽는 행위가 취하는 사회적,
간주관적 과정에 관해서는 아무 말이 없었다.

　　가독성의 사적 정치성에 대한 집착은, 1990년대 중엽에 나온
『에미그레』 이론 특집호 몇 권에서 정점에 이르렀다. 작은 판형으로
(대략 A4 크기로) 처음 나온 호(33호)에서부터, 공공연한 홍보 도구로
돌아선 '중상주의' 특집호(42호)까지가 이에 해당한다. 후자가 나온
1997년부터는, 다른 업계 소식지와 마찬가지로, 『에미그레』도 미국 내
고객에게 무료 배포됐다.[21]

　　　스타일 시학
1992년 밴쿠버에서 로버트 브링허스트는 『타이포그래피의 원리』를
써냈다. 저자는 디자인과 인쇄 업계 외부에서 타이포그래피를 접한
인물이었다. 게다가 그는 대체로 미국과 유럽이 지배하던 분야에
뛰어든 캐나다인이라는 점에서, 이중으로 외부인이었다. 그는
시인이자 문학 비평가였고, 북아메리카 토착 문화와 언어에 관해서도
상당한 식견이 있었다. 그리고 이제는 도서 디자이너와 괄목할 만한
타이포그래피 지식인을 겸하게 된 셈이다. 브링허스트의 책은 글쓰기
교과서 모델을 타이포그래피라는 시각적, 기술적 영역에 적용했다.

21. 2003년 64호부터 『에미그레』는 권마다 통일된 주제를 띠는 단행본 형태로,
　　프린스턴 건축 출판사(Princeton Architectural Press)와 공동 출간됐다. [결국에는
　　2005년 69호를 마지막으로 폐간했다.—역주.]

『타이포그래피의 원리』는 (특히) 도서 디자인 작업에 관한―활자체
선택, 판형 선택, 본문 배치, 발음 구별 부호의 용도, 전문 용어 등등―
갖은 질문에 답해 주는 사전으로 쉽게 자리를 굳혔다.

탁상출판 표준을 둘러싼 쟁투와 '가독성'을 둘러싼 다툼이
벌어지던 상황에서, 『타이포그래피의 원리』는 제대로 자리를 찾았다.
차분하되 풍성한 개괄서로서, 이 책은 같은 시기에 번지르르하게 나온
제품을 비교 평가하고 향상시키기에 좋은 기준이 됐다. (실용적인
작품이었다.) 시인이 쓴 작품이 분명한 데다가 주술적인 느낌도
있었지만, 잘 정돈된 자료와 간단하고 적절한 도판도 실린 책이었다.
본문 고비고비마다 번호가 붙은 격언이 적힌 덕에, '성서' 같은 인상도
있었다. 2판(1996년)에서 이들 격언은 책 뒤에 정리된 형태로 다시
실렸다. 이런 등등 여러 면에서, 브링허스트는 당시 등장한 카리스마적
저술가들과 같은 반열에 있었다. 비슷한 예로는 ('패턴 언어' 연작을
쓴) 크리스토퍼 알렉산더나 (『수량적 자료의 시각적 표현』이후
연작을 쓴) 에드워드 터프티를 꼽을 만하다. 『타이포그래피의
원리』에도 소개된 터프티와 비교해 보면, 비록 두 저자 모두 일정한
추종자를 거느리며, 늦깎이 입문자 특유의 왕성하고 강렬한 열정을
공유하지만, 그나마 브링허스트 쪽이 더 실용적인 편이다. 어조나
방법에서 구세주 인상이 덜하고 겸손한 태도가 더한 덕분이다.

『타이포그래피의 원리』가 띠는 색채는 두 판 모두 뒤표지에 헤르만
차프가 써 준 추천사에서 쉽게 감지됐다. "이 책이 타이포그래퍼의
성서가 됐으면 한다." 어떤 면에서, 『타이포그래피의 원리』는 과연
성서를 연상시켰다. 차프를 연상시키기도 했다. 너무 깔끔히 다듬어져
현실성이 부족하다는―구석에 지저분한 모래가 섞이지 않았다는―
점에서 그랬다. 브링허스트의 생각과 그가 제시하는 정보는 지나치게
꾸며 쓴 글로 훼손되곤 했다. 예컨대 로고타이프와 활자를 구별하자는
지적은 좋지만, 로고는 사탕 또는 약물이고 활자는 빵이라는 비유는
논점을 흐린다.[22] 『타이포그래피의 원리』에 대한 이런 평가는 차프의

22. 『타이포그래피의 원리』 2판 (1996년), 49쪽.

작품 대부분이 보이는 캘리그래피 향기보다 프루티거의 강인한
(그러나 섬세한) 조각적 성질을 선호하는 나 자신의 미적 판단과도
얼마간 상통한다. 하지만 모든 미적 판단이 그렇듯, 여기에도 더 넓은
판단이 깔려 있다. 그토록 풍부한 학식과 다양한 사례를 갖췄는데도,
브링허스트의 책에는 비판적, 역사적 감수성이 없었다. 잘 풀린
결과에만 집중하고 과정은 무시하는 (따라서 미완성작이나 반박되고
처분된 실패작은 무시하는) 시각에는 설명력이 있을 수 없다.

실용적 모범

활자체 디자인에서는, 젊은 폰트 디자이너들이 분출된 일 외에도,
디자인과 제작 과정에—형태에—비판적 사유를 구현한 중요 성과가
몇 있었다. 좋은 예가 바로 매슈 카터의 작업이다. 그는 뉴욕 머건탈러
라이노타이프에서 근무하는 등 (1965~71년) 오랜 수련을 마치고,
충실한 사식용 활자체 (로베르 그랑종의 16세기 활자를 느슨하게
재해석한 ITC 가야르드), 음극선관 조판용 활자체 (전화번호부 전용
산세리프 활자체 벨 센테니얼), 나아가 디지털 폰트 (예컨대 뚜렷한
역사적 모델 없이 컴퓨터 처리 부하를 줄이도록 세부 형태를 디자인한
로먼 활자체 비트스트림 차터) 등을 개발했다. 카터는—저명한 영국
타이포그래퍼 겸 역사가 해리 카터의 아들로—활자체 제작술의
역사를 자연스레 접할 수 있었다. 그는 1950년대 중엽 안트베르펜
플랑탱모레튀스 박물관 소장 자료를 분류, 정리하는 팀에서 활동했고,
나중에는 미국 활자 업계에 진출해 활동했다. (1960년대 영국 활자
업계에서 그가 적당한 자리를 찾지 못한 것은 어쩌면 당연한 일인지도
모른다.) 1981년, 그는 마이크 파커(역시 영국인이자 플랑탱 문서고
연구팀 출신)와 함께 머건탈러 라이노타이프에서 나와, 첫 순수 디지털
활자 회사에 속하는 비트스트림을 설립했다.

　　매슈 카터의 업적은, 기술 혁신을 파도 타되 품질 의식과 역사적
교훈을 잊지 않았다는 점, 그리고 타이포그래피에서 정말 깊이 있는
성과는 흔히 사업장에서, 거의 익명으로, 특히 '산업용'으로 (신문,

전화번호부, 화면 표시용으로) 나타난다는 사실을 재확인해 주었다는
점에 있다. 그가 걸어온 길은 다양한 언어 (로마자 이외 문자에도
관심을 두었다), 양식 (역사적 양식과 새로운 양식을 불문했다), 매체
(인쇄, 화면) 등을 통틀어, 문제와 도전에 응하는 과정으로 점철됐다.
그런 면에서, 카터는 20세기 활자 디자인 거장들과—드위긴스,
프루티거 등과—같은 반열에 오를 만하다. 새로운 활자 제작 조건,
즉 디자이너 자신이 소규모 디지털 활자 제조사를 운영할 수 있다는
조건은 해방처럼 보일지 모르나, 어떤 면에서는 오히려 디자인을
방해할 수도 있다. 시시하게도 디자이너 개인 숭배를 조장하고, 규모가
커 몰개성적일 수밖에 없는 과제를 배제할 수 있기 때문이다.

 개혁과 연구

탁상출판이 등장하면서, 1960~70년대에 유럽과 특히 영국에서 추진된
개혁은 한풀 꺾이고 말았다. 타이포그래퍼와 업계 전문가 사이에서,
영국 내외 표준화 단체에서, 업계와 교육계 토론장에서 일어난 운동을
말한다. 이 느슨한 활동에서 가장 눈에 띈 것이 바로 타이포그래피에
미터법을 도입하려는 시도였다. 사식과 평판 인쇄술이 금속 활자를
대체하면 기자재 업체나 인쇄소에서 일반 도량형(인치 또는
밀리미터)과 타이포그래피 도량형(영미식 또는 디도식 포인트)을
불합리하게 혼용하는 관행이 사라질지 모른다는 희망이 얼마간은
있었다. 나아가, 미터법 포인트를 쓰면 서로 다른 두 타이포그래피
포인트법이 병존하는 부조리를 마침내 없애고, 타이포그래피를 일반
산업에 통합할 수 있다는 장점도 있었다. 동시에, 활판 타이포그래피
용어와 절차에서 흔히 보이던 혼란, 특히 이들이 평판 인쇄와 사진
식자처럼 몸체 없는 기술에 전이되며 일어난 혼란도 없앨 수 있었다.
활자 크기는 활자상 주변의 신비한 '몸통'이 아니라, 실제로 눈에
보이는 요소(대문자 높이와 엑스자 높이)로 규정할 수 있을 것이다.
그러면 활판 인쇄술에서 물려받은 용어의 잔재도 개혁할 수 있을
것이다. 예컨대 '레딩'(leading, 본디 행간에 삽입하는 납 띠에서 나온

말)처럼 모호한 용어를 쓰는 대신, 받침선을 기준으로 정확히 행간을
기술할 수 있을 것이다.* 제작 지침 작성도 관건이었다. 당시만 해도
제작에 성공하려면 타이포그래퍼가 인쇄소에 정확한 지침을 전달해야
했다. 이 과정에 컴퓨터가 도입되며—당시 본문 조판에 도입된 대형
'메인 프레임' 컴퓨터를 말한다—정확한 설명은 오히려 중요해졌다.

　　하지만 1980년대에 타이포그래피에 도입된 컴퓨터는 1960년대와
1970년대에 영국 타이포그래퍼스 컴퓨터 워킹 그룹이 다루던
컴퓨터와 종자가 달랐다. 새 기계는 디자이너 책상 위에 설치됐고,
디자이너는 지침을 준비하기보다 지면을 직접 제작하기 시작했다.
이 작업에 쓰이는 소프트웨어는 대부분 미국 컴퓨터 공학자가
만들었는데, 그들은 타이포그래피나 관련 개혁 가능성에 대체로
무지했다. 그들과 이후 기업 영업 부서에서 설정한 타이포그래피
모델은 오히려 퇴행이었다. 그들이 상상한 활자는 사방이 테두리로
둘러싸인 금속 활자였고, 그들이 만들어 낸 제품은 금속 활자 용어와
신화로 포장됐다. 탁상출판 업계는 사용자가 인치 단위를 쓴다고
가정했다. 그래서 타이포그래피 포인트도 (1/72.27단이 아니라)
1/72단으로 정해졌다. 하지만, 컴퓨터 처리 속도는 너무나 빠르고
결과도 너무나 정교했기에, 실제로 어떤 단위를 쓰는지는 문제가 되지
않았다. 사용자가 편리한 단위를 입력하면 기계는 이 값을 자기가
선호하는 단위로 변환해 표시했는데, 둘 사이 차이는 미세하다 못해
없다 해도 좋을 정도였다. 모니터 화면과 프린터가 결정적 구실을
하고, 또 다른 새 단위(인치당 선 수, 인치당 픽셀 수)로 측량이
이루어지는 상황에서, 기계를 통한 순간적 단위 변환이 가능해진 일은
그나마 다행이었다. 그러나 활자 크기 기술법 문제는 여전히 풀리지
않은 상태다. 측정 단위 기준(전각 사각형)이 제품 생산자에게는 쉽게
보여도 사용자 눈에는 전혀 보이지 않는 탓이다.

　　* '레딩'은 몇몇 영어판 그래픽 소프트웨어(예컨대 어도비 제품)에서 여전히
　　행간을 가리키는 말로 쓰인다. 이 문단에서 논하는 용어 문제는 영어 상황을
　　염두에 둔 것이어서, 한글에 그대로 적용하기는 어렵다.—역주.

정보 디자인

1960년대와 1970년대에 개혁 운동을 추동한 에너지 일부는,
1970년대 말부터 '정보 디자인' 활동에 흡수됐다.[23] 이 실천 분야는
일반적 그래픽 디자인(또는 타이포그래피)보다 훨씬 뚜렷하게
이론을 의식한다는 특징을 보였다. 정보 디자인은 연구와 성찰을
통해 유익한 제품과 체계를 만들어 보려 했다. 1940년대에 클로드
섀넌이 벨 연구소에서 진행한 정량적 '정보 이론'을 연상시키며 새로
명명된 이 분야는, 계몽된 타이포그래피에 늘 있던 요소를 한데 모으는
구심점이 됐다. 활자체 가독성과 특정 지면 또는 본문 배열 효율성
연구, 타이포그래피 자재 정리와 분류, 대규모 생산 공정과 통합을
중시하는 태도, 지침 작성법 개발과 표준화를 통한 공정 관리 등이
그런 요소였다. 이 모두는 으레 단발적이고 순진하다시피 한 그래픽
디자인과 디자이너 숭배 현상에서 나타나는 자화자찬에 대비됐다.

 '가독성 전쟁'에 동원된 '이론'과 반대로, 정보 디자인 이론은
소박할 뿐 아니라 때로는 뻔뻔할 정도로 경험주의적이었다. 그리고
가독성 전사가 수용에 근거한 이론을 실무에 도입해 생산 과정을
통제한다는 백일몽을 꾸었던 반면, 정보 디자이너는 제품 수용이나
사용자 연구가 실제로 밝혀 줄 지식의 한계를 배워 나갔다. 가독성
연구의 역사가 말해 주듯, 명료한 결과는—어두운 조명, 심하게 손상된
출력물, 또는 시각에 일부 불편을 겪는 독자 같은—비교적 극단적인
조건에서만 확인할 수 있다. 일상적 조건에서, 대다수 사람은 관심을
끄는 글이라면 무엇이든 충분히 읽고 처리할 수 있다. 여기에서
활자체나 본문 조판 방식은 큰 차이를 빚지 않는 듯하다. 그렇지만—
시간과 돈만 있다면—사용자 검사라는 가혹한 수업을 통해 수공예적
지혜나 '좋은 형태'를 단련하려 하는 실용적 접근법에도 할 말은 많다.

 23. 정보 디자인의 정체성 형성에 이바지한 계기로, 1978년 네덜란드 헷
페넨보스에서 북대서양 조약 기구 (NATO) 주최로 열린 정보의 시각적 표현
학술회의(Conference on Visual Presentation of Information)와, 1979년 창간한
『정보 디자인 저널』(Information Design Journal) 등을 꼽을 만하다.

디자인 회사 메타디자인의 역사는 이런 주제 몇몇을 잘 요약해
준다. 1983년 베를린에서 독일인 타이포그래퍼 에리크 슈피커만이
창립한 메타디자인은—이름이 시사하듯—그래픽 디자인에 반성적
접근법을 도입하려 했다. 이 회사는 갖은 그래픽 디자인 과제를 다
맡아 했는데, 여러 흔한 이유로 대개 디자인 과정에 효율성 연구까지
통합하지는 못했지만, 작업에서—현대적 전통에 따라—지성과
비판 의식을 종종 드러내기는 했다. 메타디자인이 품은 야심은, 당시
독일에서는 광고 대행사나 맡아 하던 대규모 과업에 그런 지성을
불어넣는 일이었다. 얼마 후 메타디자인은 독일 연방 우체국 의뢰로
여러 우편 관련 인쇄물을 꼼꼼히 디자인하는 작업을 맡게 됐다.
슈피커만과 동료들은 양식류 디자인의 달인이었다. 특히 1989년
동서독과 베를린이 재통일하면서, 메타디자인은 사회에 중추적인
디자인이라는 꿈을 일부 실현할 수 있게 됐다. 베를린 교통국이 의뢰한
안내 표지 디자인과 정보 처리 작업은 그런 이상을 빼어나게 예증한다.
그러나 큰 조직을 위한 디자인에 겁 없이 뛰어든 결과, 메타디자인
자체도 변질되고 말았다. 1990년 말, 회사는 샌프란시스코와 런던에
지부를 둔 꼬마 제국이 됐다. 곧이어 (2000년) 슈피커만은 회사에서
떠밀려 나갔고, 결국 (2001년) 메타디자인은 정체가 극히 불분명한
다국적 '브랜드 전문 기업'에 매각되고 말았다. 같은 시기 다른 기업
사례에서도 넉넉히 확인되는바, 이는 정직성이 과장으로, 진실성이
가식성으로 변질한 경우라 할 만하다.

현대성 논쟁

이 장에서 주로 다루는 시기에는—1973년부터 현재까지는—현대성에
관한 논쟁이 쉴 새 없이, 너무나 요란하고 모순적으로 벌어진 터라
차라리 한 걸음 물러나 현대성이라는 말 자체를 쓰지 않는 편이
낫겠다는 유혹마저 일 정도다. 구호나 용어를 놓고 싸움을 벌이느니,
실제로 일어난 일을 간단히 기술하는 편이 진실에 다가서는 길인지도
모른다. 그러나 현대성을 다루는 이 책을 마무리하려면, 그간 나온

말을 최소한 스케치할 필요는 있을 듯하다. 아무튼 그런 말도 실제로
일어난 일에 속하므로.

1945년 이후 서구 사회에 등장한 현대주의는 1970년대에
휴지기에 이르렀다. 이어 등장한 것이 바로 건축에서 특히 잘 알려진
탈현대주의다. 대략 이는 현대주의가 거부했다고 하는 것이라면
무엇이든 찬양하는 태도를 가리켰다. 탈현대주의는 (단순성 대신)
복잡성을, (그리드 대신) 비정형성을, (엘리트주의 대신) 대중성을,
(획일성 대신) 다양성을, (새것 대신) 낡은 것 등을 환영했다. 그러나
마지막 항에서 이미 드러나듯, 이런 구분은 혼란스러웠다. 어떤 이는
탈현대주의를 단순히 다음 단계 현대주의로 보기도 하는데, 이는
정확한 시각이다. (존 케이지 같은 작곡가나 렘 콜하스 같은 최근
건축가는 매우 현대주의적이면서 동시에 매우 탈현대주의적인
인물이라고 볼 수 있다.) 그리고 문화에 따라 작업 맥락 역시 크게
달랐다. 천천히 움직이는 스위스 문화와 빨리 달아오르는 영국 문화는
무척 달랐고, 양쪽 모두와 미국 문화는—매우 천천히 변하기도
(아이오와) 하지만 매우 빠르기도 (캘리포니아 도시 지역) 하므로—또
달랐다.

1990년대 초 소비에트 연방이 무너지면서, 현대성 개념과 시각이
근거했던 기본 준거 하나가 달라지고 말았다. 20세기 초 현대주의는
물론, 훨씬 느슨한 형태로나마 1945년 이후 부활한 현대주의 역시
정치적 혁명 개념과 불가분했는데, 이제 (그런 정치적 변혁의 중심이
거의 애초부터 야만적이고 저속했다 할지언정) 힘의 지형 자체가
달라졌다. 부패와 독재로 얼룩진 소비에트 세계는 이미 현대성을
거스르는 세력이었지만, 적어도 그 존재는 사회주의가 아니라
자본주의야말로 진정 과격하고 가혹한 변화의 힘이라는 시각에
일정한 증거를 보태 주었기 때문이다. 그런데 공산주의가 종언을
고하고 사회주의와 사민주의도 저항력을 잃자, 변화도 확실히
빨라졌다. 시장은 전 지구적 규모로 확장했고, 국경을 초월하는
대기업도 크게 늘어났으며, 영어는 세계 언어로 퍼져 나갔고, 합리화된

건축법은 거의 보편적으로 채택됐고, 인터넷은 진정 전 지구적인
의사소통 도구가 됐다. 이런 맥락에서, 현대성은 복잡하게 뒤얽힌
의미를 띤다. 이제 '현대성'은 ('현대주의'와 달리) 계몽이 아니라
자본주의를 가리키는 구호가 되어 버린 듯하다. 서구 역사에서 이
새로운 국면을 지배하는 양식은, 일찍이 진정한 현대화가 가능해
보였던 순간을 모방한다. 산세리프와 기하학적 형태가 발견된, 아니
오히려 처음 재발견된, 1960년대 중반 대중문화를 말한다.

전 지구적 전망

좀 더 희망적으로 관측해 보자면, 문화 혼합이 가속화하면서—먼저
개발된 서구로 인구가 유입되는 한편, 신흥 개발 지역으로 자본과
기술이 전파되면서—미처 예기치 못하게 진정 인간적인 결과가
얼마간 나타날지도 모른다. 타이포그래피에서는, 관련 문화가 아예
없었거나 너무 낡아 결국 단절되고 만 지역에서, 작은 디자인과
생산 중심지가 새로이 떠오르는 현상을 좋은 증거로 꼽을 만하다.
예컨대 오늘날 활자체 디자인에서 가장 진지하고 창조적인 작업
일부는, 미국과 북유럽의 자기장 변방에서, 고유한 말과 글을
대상으로 이루어지는 중이다. 체코, 러시아, 그리스, 포르투갈,
스페인, 그리고—전통이 단절됐다고 하기는 어려워도—이탈리아가
좋은 예다. 남아메리카 학계와 디자인 중심지는 새로이 활기를 띠는
중이다. 아랍어 타이포그래피와 활자 디자인에 관해서도 많은 연구가
이루어지고 있다. 이제는 아랍 문자처럼 복잡한 문자도 (비용을 약간
치르면) 타이포그래피로 충분히 표현할 수 있으니, 곧 가시적 성과가
나타날 것이다.
 활자 제작과 타이포그래피 디자인 도구 사용이 쉬워진 현실을
두고, '타이포그래피 민주화'라는 말이 널리 쓰인다. 이에 관해서는
다소 회의를 품을 수밖에 없다. 무엇보다, 그런 도구를 창안하고
생산하는 주체가—오픈 소스 (open source) 소프트웨어 운동이 대안이
될 수도 있겠지만—일부 대기업에 불과하기 때문이다. '민주화'가

민중에게 힘을 분산하는 과정을 뜻한다면, 이는 현재 실제로 벌어지는 일을 서술하기에 적당한 말이 아니다. 그보다는 단지 타이포그래피가 대중에게 넓게 퍼진다고 말하는 편이 정확하다. 이 시기에 일어난 놀라운 발전은 특정 디자이너나 이론가의 업적이 아니라 정교한 타이포그래피 처리 수단이 모든 컴퓨터 소유자에게 전파된 결과였다. 타이포그래피는 과거와 달리 활짝 개방됐고, 오늘날 이 분야를 향한 관심은 어느 때보다도 크다. 인터넷은 이렇게 넓어지고 달라진 타이포그래피 문화의 플랫폼으로서, 충실한 모범을 전시하고, 도구를 판매하며 교환하고, 지식을 공유하며 논하는 바탕이 된다. 이제 인쇄된 지면의 영향력은 (전송이나 화상 출력에 밀려) 약해졌지만, 중요도는 (안정된 지식 기록으로서 일시적인 디지털 형식보다 오래 남을 터이므로) 오히려 커졌다. 현대성이 어마어마하게 끼친 부정적 효과는—돌이킬 수 없을 정도로 엄청난 자연 훼손은—무서운 속도로 확산 중이다. 따라서, 허튼 수다와 혼란 가운데에서도 계몽은 이어진다. 구호는 같다. 의심, 비판, 이성, 희망.

14 사례

지면 크기와 평면성이 피치 못하게 가하는 제약 안에서나마, 도판들은
단순히 지면에 '맞추기'보다 현실적인 비례에 따라 축소해 실었다.
특히 주목할 만한 부분에는 실제 크기 세부 사진을 더했다. 도서에서
쪽수는, 지면에 쪽 번호가 찍혀 있느냐와 상관없이, 전체 지면 수를
가리킨다.

1. 활자 도량형
「활자 종류 및 크기 계측도」, 동판 제작 G. 키노, 파리, 1700년 무렵
223×340mm, 요판(凹版) 인쇄

정식으로 간행된 적은 없지만, 이 도표는 프랑스 과학 한림원의 인쇄술 조사와
체계화 방안 연구 작업이 남긴 자료 가운데 하나다. 활자 측량에 합리적 원리를
적용했다는 점에서 중요한 도표다. 당시까지만 해도 명확한 인쇄 기자재 측량
체계가 없어서, 활자 크기는 비공식 명칭으로 불리곤 했다. 도표가 보여 주는
체계는 세바스티앵 트뤼셰가 고안했는데, 구성은 다음과 같다. 맨 아래에는—당시
프랑스에서 통용되던 공식 도량형인—1'리뉴'를 204단으로 나눈 눈금이 있다. 위
다섯 줄은 한 폰트의 주요 높이 (엑스자 높이, 대문자 높이, 몸통 높이), 더 큰 활자의
대문자 높이와 몸통 높이 순으로 구성됐다. 크기는 단계적으로 배열됐다. 예컨대
다섯째 줄을 보면, 왼쪽부터 37과 68/204리뉴, 32리뉴, 26과 136/204리뉴 등 몸통
크기가 이어진다. 이 체계는 훗날 타이포그래피 정리 수단으로 채택된 포인트법을
예견했다.

Calibres de toutes les sortes et grandeurs de Lettres

2. 페르텔의 안내서

마르탱 도미니크 페르텔, 『인쇄술 실용 과학』,
생토메르: 페르텔, 1723년
195×252mm (여기에 실린 재단된 크기), 322쪽, 활판 인쇄

프랑스에서 처음 나온 실질적 인쇄술 안내서로, 펼친 면은 페르텔
특유의 접근법을 잘 보여 준다. 전형적 (가상) 표제지를 오른쪽에
놓고, 왼쪽에는 설명과 주석을 담았다. 이 지면뿐 아니라 모든 면에서,
페르텔은 타이포그래피와 책 정보를 구조화하는 법에
관심을 두었다. 표제지는 본문 내용을 꽤 자세히 소개하는 구성을 한다.
(두 단으로 처리한 주제 목록이 한 예다.) 지면 하단에는 본문 접지 부호
'M'을 가리키는 손가락이 있다.

INSTRUCTION
POUR FAIRE SA PREMIERE
COMMUNION, 3.
TRÉS - UTILE
POUR LA JEUNESSE 4.
CHRÉTIENNE, 5.

AVEC UNE ADDITION DE TROIS LECONS 6.
pour ceux qui sont plus avancés 7.

*Par le Reverend Pere CHIFFLET, de la Compagnie
de JESUS.*

Nouvelle Edition, augmentée de plusieurs Actes de Vertus, & 8.
de Prieres pour assister à la Sainte Messe.

A BRUXELLES,
Chez EUGENE HENRY FRICX, Imprimeur du Roy,
vis-à-vis de l'Eglise de la Madeleine.
M. DCC. VII.
Avec plusieurs Approbations, & Privilege du Roy.

*Explication de la troisième Démonstration, avec un modele
pour les Addition au bas des pages, distinguées par des
lettrines entre deux parenthèses.*

QUAND il y a plusieurs periodes dans une premiere page
& que la premiere a quelque rapport aux mots essentiels (a) du titre, on peut faire cette premiere periode de lettres capitales de différente grosseur ; en faisant une ligne courte avec les premiers mots de ladite (b) periode, lorsqu'elle arrive immediatement après une ligne longue, comme il se rencontre dans cette Démonstration.

Les autres (c) periodes, suivantes, doivent tere du bas de casse, tles unes de caractere romain, & les autres d'italique alternativement, & de différens corps.

Lorsque le nom & les qualités d'un Auteur se rencontrent immediatement après quelques lignes de caractere romain du bas de casse, on doit faire les qualités du bas de casse italique & le nom de l'Auteur de capitales du même caractere ; en observant de séparer les lettres capitales d'une grosse ou d'une fine espace, suivant que le terrain de la place le permettra.

Quand il y a à la fin d'un titre les mots de nouvelle Edition, qui ne peuvent entrer en une ligne de capitales, comme il se voit dans la cinquième Démonstration de ces premiers pages, on doit les faire du bas de casse italique lorsqu'ils suivent quelques lignes de romain de bas de casse : Si au contraire, ils sont précedé d'une periode qui sera de bas de casse italique, on doit faire ces mots (d) de nouvelle Edition &c. du bas de casse d'un caractere romain, comme il se voit dans la presente Démonstration.

(a) Voyez les lignes des numbers 4, & 5, sont au nomb. 6, 7, & 8.
(b) Voyez le numb de Communion, qui est la suite la plus essentielle en nomb. 3.

(c) Voyez les trois periodes qui sont au nomb. 6, 7, & 8.
(d) Pour les mots de nouvelle Edition, voyez le nomb 8.

INSTRUCTION

3. 악보 인쇄와 '화란풍'

레오폴트 모차르트, 『바이올린 연주의 기초 원리』(Grondig onderwys in het behandelen der viool). 하를럼: 엔스헤데, 1766년 인쇄. 220×280mm, 280쪽, 활판 인쇄

요판 대신 활자로 악보를 복제하는 기법과 체계는 18세기 중반에 개발됐다. 이 책은 활판 악보 초기 사례로, 이 기술의 이점을 드러낸다. 악보와 본문을 한 공정으로 짜서 찍을 수 있다는 점이다. 악보 활자는 엔스헤디 주조소에서 요한 미카엘 플레이스만이 제작했다. 본문 활자에는 당시 '화란풍' 특징을 보인다. 시각적으로 폭이 좁고 조금 투박해 보일 정도로 트트한 활자를 말한다.

§. 26.

Wanneer voor en na de Noot, die men verdeelen moet korte Nooten staan; zo worden of de twee eerste, of de twee fte, in eenen Streek, te zamen gesleept. By voorbeeld:

af op af op
af op af op

af op af op af op

L 3

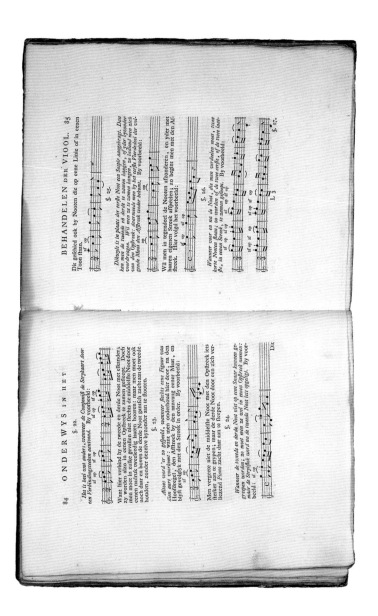

§. 22.

Het is bed veel anders, wanneer de Componist de Strykaart door een Verbindingstreken aantoond. By voorbeeld:

Want hier verbind hy de tweede en derde Noot met elkander; zy worden alzo in eenen Opstreek te zamen getieeren. Doch men moet in zulke gevallen niet flechts de middelste Noot door eenen nadruk tweederlei laaten hooren: maar de Veredelen der twee noch daar en boven de derde Noot gantsch zachten dan te flooten houden, zonder dezelve byzonder aan te flooten.

§. 23.

Maar word 'er zo gespeeld, wanneer flechts eene Figuur van dien aart overkomt: want men onderhoud hier door, na den Hoofdstreek, den Afstreek by den aanvang eener Maat, en blyft gevolglyk met den Streek in order. By voorbeeld:

Men vergeete niet de middelste Noot met den Opstreek iets sterker aan te grypen; maar de derde Noot door een zich verliezend Piano zacht daar aan te sleepen. By voorbeeld:

§. 24.

Wanneer de tweede en derde Noot niet op eene Snaar kunnen gegrepen worden; zo moet men zo wel in eenen Opstreek neemen: maar de Strykbok word na de tweede Noot iets opgeligt. By voorbeeld:

Dik

Dit geschied ook by Nooten die op eene Linie of in eenen Toon staan.

§. 25.

Dikwyls is in plaats der eerste Noot een Sogtr aangebragt. Dan kan men de tweede en derde te zamen hangen, of yder byzonder voordragen. Wil men ze te zamen hangen, zo bediend men zich van den Opstreek: daaromtrent moet by het eerste Voorbeeld der volgende Maat den Afstreek weder bekomt. By voorbeeld:

Wil men in tegendeel de Nooten afzonderen, en yder met haaren eigenen Streek afspeelen; zo begint men met den Afstreek. Hier volgt het voorbeeld:

§. 26.

Wanneer voor en na de Noot, die men voordalen moet, twee korte Nooten staan; zo worden of de twee eerste, of de twee laatste, in eenen Streek, te zamen geseept. By voorbeeld:

L 3

4. 도서 디자인 접근법

장 자크 루소, 『음악 사전』 2권, 『루소 작품집』, 파리: 르페브르, 1819년
130×212mm, 활판 인쇄, 도판은 요판 인쇄

루소 전집 가운데 한 권으로, 잘 정착한 타이포그래피와 도서 제작 전통을 — 그리고 니도의 '현대식' 활자를 — 보여 준다. 본문 배열은 신고전주의가 거의 모든 종류 책을 능숙히 다루었다는 증거다. 그러나 이 책에서는 섬세한 배려가 특히 돋보인다. 전문용어와 표제에 쓰인 작은 대문자와 이탤릭, 본수와 산술 기호, 특히 독자가 본문을 읽을 때 펼쳐 놓고 참고할 수 있도록 제 끝에 삽입한 동판화 도판 등이 좋은 예다. 여기에 실은 책은 초판 그대로, 종이 표지를 씌운 양장 상태로 보존됐다. 지면은 재단되지 않았다.

OEUVRES
DE
J. J. ROUSSEAU,
AVEC DES NOTES HISTORIQUES.

DICTIONNAIRE DE MUSIQUE, TOME II.

A PARIS,
CHEZ LEFÈVRE, LIBRAIRE,
RUE DE L'ÉPERON, n° 6.
M. DCCC.XIX.

A PARIS,
DE L'IMPRIMERIE DE CRAPELET.
1819.

chez l'intervalle en abaissant le son supérieur, ou élevant l'inférieur seulement d'un $\frac{25}{24}$, aussitôt le son produit descendra d'un ton. Faites la même opération sur le *semi-ton* majeur, et le son produit descendra d'une quinte.

Quoique la production du troisième son ne se borne pas à ces intervalles, nos notes n'en pouvant exprimer de plus composé, il est pour le présent inutile d'en aller au-delà de ceux-ci.

On voit dans la suite régulière des consonnances qui composent cette table qu'elles se rapportent toutes à une basse commune, et produisent toutes exactement le même troisième son.

Voilà donc, par ce nouveau phénomène, une démonstration physique de l'unité du principe de l'harmonie.

Dans les sciences physico-mathématiques, telles que la musique, les démonstrations doivent bien être géométriques, mais déduites, physiquement de la chose démontrée : c'est alors seulement que l'union du calcul à la physique fournit, dans les vérités établies sur l'expérience et démontrées géométriquement, les vrais principes de l'art ; autrement la géométrie seule donnera des théorèmes certains, mais sans usage dans la pratique ; la physique donnera des faits particuliers, mais isolés, sans liaison entre eux et sans aucune loi générale.

Le principe physique de l'harmonie est un, comme nous venons de le voir, et se résout dans la propor-

tion harmonique : or ces deux propriétés conviennent au cercle ; car nous verrons bientôt qu'on y retrouve les deux unités extrêmes de la monade et du son ; et quant à la proportion harmonique, elle s'y trouve aussi, puisque dans quelque point G (*Planche* I, *figure* 9) que l'on coupe inégalement le diamètre A B, le carré de l'ordonnée C D sera moyen proportionnel harmonique entre les deux rectangles des parties A C et C B du diamètre par le rayon, propriété qui suffit pour établir la nature harmonique du cercle : car bien que les ordonnées soient moyennes géométriques entre les parties du diamètre, les carrés de ces ordonnées étant moyens harmoniques entre les rectangles, leurs rapports représentent d'autant plus exactement ceux des cordes sonores, que les rapports de ces cordes ou des poids tendans sont aussi comme les carrés, tandis que les sons sont comme les racines.

Maintenant, du diamètre A B (*Planche* I, *fig.* 10), divisé selon la série des fractions $\frac{1}{2}$; $\frac{1}{3}$; $\frac{1}{4}$; $\frac{1}{5}$; lesquelles sont en progression harmonique, sont tirées les ordonnées C, CG; G, GG; c, cc; c c, ccc; et g, gg, divisé en quatre raisons, donne le son indiqués dans l'exemple O de la même *Planche*, *figure* 11.

Pour éviter les fractions, donnons 60 parties au diamètre, les sections contiendront ces nombres entiers BG = $\frac{1}{2}$ = 30; BO = $\frac{1}{3}$ = 20; Bc = $\frac{1}{4}$ = 15; Bc = $\frac{1}{5}$ = 12; Bg = $\frac{1}{6}$ = 10.

Echelle générale du Système moderne sur le grand l'Oreille et réunétément.

Fig. 1 — Fig. 2 — Fig. 3 — Fig. 4 — Fig. 5 — Fig. 6 — Fig. 7 — Fig. 8 — Fig. 9 — Fig. 10 — Fig. 11

5. 고전의 대량 생산

샤를 몽테스키외, 『로마 성쇠 원인 연구』, 파리: 보라니, 출간 연도 미상

85×140mm, 236쪽, 활판 인쇄

1790년대에 디도 가문(피르맹, 피에르, 루이에티엔 에랑)은 독자적 연판 (鉛版) 인쇄술을 개발해 도서 제작에 활용했다. 연판 인쇄술이란 활자로 찐 원판에서 금속판을 떠 내 인쇄하는 기법을 말한다. 이 기술은 유명 작품이나 고전을 대량으로 찍어 내는 데 유리했다. (활자 마모를 막고 본문을 고정할 수 있기 때문이다.) 책에 쓰인 활자는 디도 로만인데, 다소 거칠고 불균등한 외관은 연판 공정과 대량인쇄 때문일 것이다. 쪽의 (쪽?) 주인은 취득 연도를 "88년 9월 26일"로 적어 놓았는데, 표지 비두리 장식에서 발행일도 매대 그룹으로 추측할 수 있다. 그렇지만 연판으로 고정된 -본문 타이포그래피는 18세기 조 작품으로 보인다.

du vingtieme: la puissance de Rome étoit donc à celle d'Athenes, dans ces divers temps, à-peu-près comme un quart est à un vingtieme, c'est-à-dire qu'elle étoit cinq fois plus grande.

Les rois Agis et Cléomenes voyant qu'au lieu de neuf mille citoyens qui étoient à Sparte du temps de Lycurgue (2), il n'y en avoit plus que sept cents, dont à peine cent possédoient des terres (3), et que tout le reste n'étoit qu'une populace sans courage, ils entreprirent de rétablir les lois à cet égard (3); et Lacédémone reprit sa premiere puissance, et redevint formidable à tous les Grecs.

Ce fut le partage égal des terres qui rendit Rome capable de sortir d'abord de son abaissement; et cela se sentit bien quand elle fut corrompue.

Elle étoit une petite république lorsque, les Latins ayant refusé le secours de troupes qu'ils étoient obligés de donner, on leva sur-le-champ dix légions dans la ville (5): A peine à présent, dit Tite-Live, Rome, que le monde entier ne peut contenir, en pourroit-elle faire

(2) Cléoment des citoyens de la ville appelé proprement Spartiates. Lycurgue fit pour eux neuf mille parts; il en donna trente mille aux autres habitans. Voyez Plutarque, vie de Lycurgue, tom. 1, p. 177, édit de l'assac.
— (3) Voyez Plutarque, vie d'Agis et de Cléomenes, 1, 7.
(4) Tite-Live, premiere décade, l. 7, ch. 25. Ce fut quelque temps après la prise de Rome, sous le consulat de L. Furius Camillus, et de Ap. Claudius Crassus.

« autant si un ennemi paroissoit tout-à-coup « devant ses murailles; marque certaine que « nous ne nous sommes point agrandis, et que « nous n'avons fait qu'augmenter le luxe et les « richesses qui nous travaillent. »

« Dites-moi, disoit Tiberius Gracchus aux « nobles (1); qui vaut mieux, un citoyen ou un « esclave perpétuel; un soldat ou un homme « inutile à la guerre? Voulez-vous, pour avoir « quelques arpents de terre plus que les autres « citoyens, renoncer à l'espérance de la con-« quête du reste du monde, ou vous mettre en « danger de vous voir enlever par les ennemis « nos terres que vous nous refusez? »

(1) Appien, de la Guerre civile, l. 1, ch. 11.

CHAPITRE IV.

1. Des Gaulois. 2. De Pyrrhus. 3. Parallele de Carthage et de Rome. 4. Guerre d'Annibal.

LES Romains eurent bien des guerres avec les Gaulois. L'amour de la gloire, le mépris de la mort, l'obstination pour vaincre, étoient les mêmes dans les deux peuples; mais les armes étoient différentes. Le bouclier des Gaulois étoit petit, et leur épée mauvaise: aussi furent-ils traités à-peu-près comme, dans les derniers siecles, les Mexicains l'ont été par les

6. 가독성 연구

제임스 밀링턴, 『거꾸로 읽어야 하나? 또는 가장 읽기 좋은 인쇄란?』,
런던: 필드 튜어, [1883년]
112×140mm, 100쪽, 활판 인쇄

밀링턴의 소책자는 가독성을 느슨하게 연구한 초기 사례에 해당한다. 가독성 연구는 당시 막 시작된 참이었다. 필드 튜어가 펴낸 다른 책처럼, 이 총서 양식에도 공업화와 이전 서체와 인쇄 양식에 관심을 두는 역사, 부흥 성격이 있었다. 이런 맥락에서, 다양한 본문 표현 방식(흑백 반전, 부스트로피드 베일)을 보여 주는 몇몇 도판은 놀라울 정도로 그래픽적인 선전기명을 드러낸다. 붉인정향 독서 향상을 보여 주는 도판(아래 왼쪽)은 이 책의 권두화다.

THE VELLUM-PARCHMENT SHILLING SERIES
OF MISCELLANEOUS LITERATURE.

ARE WE TO READ
BACKWARDS?

OR,

What is the Best Print for the Eyes?

BY

JAMES MILLINGTON.

WITH AN INTRODUCTION BY

R. BRUDENELL CARTER, F.R.C.S.

(ILLUSTRATED.)

◆◆◆ ONE SHILLING. ◆◆◆

LONDON:

Field & Tuer, Yᵉ Leadenhalle Presse, &C.
Simpkin, Marshall & Co.; Hamilton, Adams & Co.
[COPYRIGHT.]

Plate—5.

But when a boy leaves school
for university or college, he learns,
if botany be a branch of his studies,
of the Chinese *Tsia* or *Tcha, Cha.*
That is right enough; but he is
also taught that there are three
distinct species of the tea plant, all
belonging to the natural family
namely, *Thea*
viridis, or green tea; *Thea Bobea,*
which the black tea; and
Thea Assamensis, which gives us
the tea of India, inhabiting Assam.
At most examinations he would
run the risk of being plucked if

Plate—2.

English as she is spoke.

We expect then,
who the little book
(for the care what we
wrote him, and for
her typographical
correction) that may
be worth the accept-
ation of the studious
persons, and especi-
aly of the Youth, at
which we dedicate
him particularly.

Introduction.

A MILE A MINUTE!

"How it looks in a Railway Carriage.

[See page 70

7. 더 비니의 안내서

시어도어 로 더 비니, 『타이포그래피 실무』, 뉴욕: 센추리, 1900~1904년
130×190mm, 406+478+484+478쪽, 활판 인쇄

더 비니의 네 권짜리 『타이포그래피 실무』 총서는 일상적이면서도 기술과 의미에 두루—동부하고 섬세하게—관심을 두는 접근법을 내세웠다. 총서는 인쇄물을 만드는 사람에게 (현재 기준에서 봐도) 아주 잘 정리된 지식을 제공했다. 여기에 실은 『올바른 조판법』 펼친 면은 지면 디자인 자체로 요지를 전달하는 더 비니 특유의 설명법을 잘 보여 준다. 자료 배치, 책을 펼쳐 뒀을 때 모양 등에서, 『타이포그래피 실무』 총서는 거의 완벽하게 만든 책처럼 느껴진다.

The following words or phrases usually appear in italic, with their proper accents:

ab ovo	*en passant*	*locum tenens*
ancien régime	*fait accompli*	*mise en scène*
bête noire	*grand monde*	*noblesse oblige*
comme il faut	*hors de combat*	*raison d'être*
de quoi vivre	*inter alia*	*sans cérémonie*
de trop	*jeu d'esprit*	*tour de force*

The phrases prima facie and ex officio, when used to qualify the nouns that follow, are frequently put in roman; but when used as adverbs they may be set in italic. The compositor may need from the proof-reader special instruction for these cases.

Prima-facie evidence.
The evidence is, *prima facie*, convincing.
An ex-officio member of the committee.
The Speaker is, *ex officio*, the chairman.

Note also that these words may be connected with a hyphen when they are used as qualifiers.

In works on bibliography the titles of all books specified in the text are usually put in italic, as :

Storia Critica de Nic. Jenson.
Lettres d'un Bibliographe.
Hints on Decorative Printing.

This method, approved by all bibliographers, is to be preferred to the commoner practice of setting titles in roman and inclosing them with quotation-

marks. A different method is observed for footnotes, not only by bibliographers, but by modern historians : the name of the author, the title of the book, and the date and description are always set in roman lower-case, without the use of small capitals, italic, or quotation-marks.

[1] Santini, Storia Critica de Nic. Jenson, Lucca, 1796-98 (3 parts), 8vo, p. 19.
[2] Madden, Lettres d'un Bibliographie, Paris, 1880, 8vo, sixième série, p. 116.
[3] Savage, Hints on Decorative Printing, London, 1882, 4to, chap. ii.

In the texts of magazines and journals, and in all ordinary book-work, the titles of cited books are frequently and needlessly put in roman lower-case between quotation-marks, as in

"Introduction to the Classics," vol. ii, p. 555.
"Gentleman's Magazine," 1793, p. 91.

The full names of magazines and newspapers were formerly always set in italic, but they often appear now in roman lower-case quoted.[1] A recent practice is to select italic for the name (but not always the place) of the paper, as London *Times* or *New*

[1] Some editors still adhere to the specification of the article the old usage, putting the name could be made equally clear by of the book or magazine in italic, using roman lower-case for the and reserving quotation-marks name or title, and beginning each for the heading of any article important word with a capital referred to in the publication. letter, as has been the custom for This is a nice distinction, but the specification of book titles.

8. 독일 타이포그래피 개혁

카를 베오도어 피르너, 『문집』, 라이프치히: 인젤 페어라크, 1906년
95×166mm, 480쪽, 활판 인쇄

이 피르너 문집은 인젤 페어라크가 스물한 권으로 펴낸 그로스헤어초크 빌헬름 에른스트 독일 고전 총서(1905~11년) 가운데 한 권이다. 이 문고판에는 개혁된 ― 볼떼비타와 유겐트슈틸에서 모두 탈피한 ― 독일 타이포그래피가 쓰였다. 판권지(세부 사진 참고)에서 설명하는바, 표제 문자는 예딕 길이 길었다. 그가 해리 케슬러에게 받은 것 주문이었다. 그러나 순전히 물질적 측면에서, 총서는 물체로서 총중한 정교성과 내구성이 두드러졌다. 무척 얇은 (성서용) 종이와 부드러운 가죽 외피 덕분에 얻은 은은한 포켓판 문고라 할 만하다.

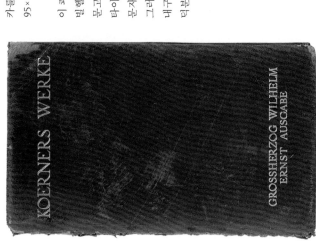

Diese Ausgabe wurde herausgegeben im Auftrage von Alfred Walter-Heymel. Harry Graf Kessler und Emery Walker leiteten den Druck, der besorgt wurde von Poeschel und Trepte in Leipzig. Eric Gill zeichnete die Titel.——— Herausgeber dieses Bandes ist: Werner Deetjen

ZRINY

EIN TRAUERSPIEL IN FÜNF AUFZÜGEN

PERSONEN

SOLIMAN DER GROSSE, türkischer Kaiser. MEHMED SOKOLOWITSCH, Großwesir. IBRAHIM, der Begleitbeg von Natolien. ALI PORTUK, oberster Befehlshaber des Geschützes. MUSTAFA, Pascha von Bosnien. LEVI, Solimans Leibarzt. Ein Aga. NIKLAS, GRAF VON ZRINY, Ban von Kroatien, Dalmatien, Slawonien, Tavernikus in Ungarn, Obrister von Sigeth. EVA, geborne GRÄFIN ROSENBERG, seine Gemahlin. HELENE, ihre Tochter. KASPER ALAPI, WOLF PAPRUTOWITSCH, PETER VILACKY, LORENZ JURANITSCH, ungarische Hauptleute. FRANZ SCHERENK, Zrinys Kammerdiener. Ein Bauer. Ein ungarischer Hauptmann. Ungarische Hauptleute und Soldaten. Turken.

(Die Zeit der Handlung ist das Jahr 1566, der Schauplatz in der ersten Hälfte des ersten Akts in Belgrad, dann teils in, teils vor der ungarischen Festung Sigeth.)

ERSTER AUFZUG

1. AUFTRITT

Zimmer im Palaste des Großherrn zu Belgrad.

Soliman (sitzt tiefsinnig, den Kopf auf die Hände gestützt, im Vordergrund), Levi (kömmt durch den Haupteingang).

LEVI Mein kaiserlicher Herr hat mein verlangt?—
Ihr habt mich rufen lassen, großer Sultan?—
DerSklave harrt auf seines Herrschers Wink.—
(*Beiseite.*) Noch immer keine Antwort!—

Verzeihet dem treuen Knechte!—Seid Ihr krank?
Herr, Ihr seid krank!
SOLIMAN Wär ichs, du hilfst mir nicht!
LEVI Doch, großer Herr, dóch!—Traut dem alten Diener!
Wenns einer kann, ich kanns. Ich gab Euch Proben
Von meiner Treue wie von meiner Kunst.
Seit vierzig Jahren schleicht mein scharfes Auge
Dem Wandeln Eures Lebens forschend nach.

Was ich von hohen Meistern früh erlernte,
Was die Natur mir später selbst bekannt,
Auf Euch begrenzt ich alles Wissens Ende.
Ich kenne Eures Lebens tiefsten Bau,
Vertraut mit seinen Kräften, seinen Wünschen.
Des Arztes Kunst sei allgemeines Gut,
Wohl weiß ich das und mocht es treu erfüllen,
Dem Euer Wohl war mir der Menschheit Leben:
Ein Held und Kaiser gilt ein ganzes Volk!
SOLIMAN. Ich kenne dich und kenne deine Treue,
Und deine Kunst hat sich mir oft bewährt;
Drum hab ich dein verlangt:—Sprich unverhohlen!
Wie weit steckst du noch meines Lebens Ziel?
Zeig dich, wie ich dich immerdar gefunden,
Als treuen Knecht mit offnen, gradem Sinn!
Wie lange soll ich leben?—Ich will Wahrheit!
LEVI. Herr! Diese Frage kann nur der dort lösen,
An diesen Rätseln schreitet meine Kunst.
SOLIMAN. O Stümperei des armen Menschenwitzes!
Des Lebens innern Bau wollt ihr verstehn,
Der Räder heimlichstes Getrieb berechnen
Und wißt doch nicht, wie lang das Uhrwerk geht,
Wißt nicht, wenn diese Räder stocken sollen!
LEVI. Mein großer Herr, schmält nicht die edle Kunst!
Die enge Grenze ward von Gott gezogen,
Und in die stille Werkstatt der Natur
Hat keines Menschen Aug noch gesehn.
Erklären mögen wir des Lebens Weise,
Sein Keimen, seine Blüten, seinen Tod,
Doch in das Chaos ferner Möglichkeiten
Verliert sich traurig der bedrängte Geist,
Wenn ers versucht, dem Rätsel abzulauschen.
Was sechs Jahrtausende noch keinem Ohr vertraut
Ich kann Euch sagen: dieser Nerven Stärke,
Dies Feuer, das im Heldenauge glüht,
Und Eurer Seele rüstige Begeistrung,
Die deuten mir auf manches volle Jahr,
Das Euch der gütge Gott noch zugemessen;
Doch nicht bestimmen mag ichs mit Gewißheit.

슈테판 게오르게, 『동맹의 별』, 5쇄, 베를린: 게오르크 본디, 1922년
150×205mm, 116쪽, 활판 인쇄

게오르게 총서 가운데 한 권. 활자체는 형태를 조절하고 크기를 키운 산세리프인데, 문장 첫 자와 강조하는 문자에 가끔 대문자를 쓰기도 했지만, 대체로 단일 알파벳에 다가가는 모습을 보인다. 어쩌면 이 서체 디자인과 본문 조판 접근법은 초기 독일어 표기법에서 영감을 얻었는지도 모른다. 시각적으로 단순화한 게오르게의 '신타이포그래피'는 삶과 생활 현신을 향한 포괄적 태도의 일부였다. 그러나 이 삶은 당대 현실에서는 독립 미학적 삶에 머물렀다. 단순하다고도 할 수 없는 표지 문자 도안(아마도 멜키오르 레히터의 작품)은 당시 게오르게가 도망쳐 나오던 양식 세계를 보여 준다.

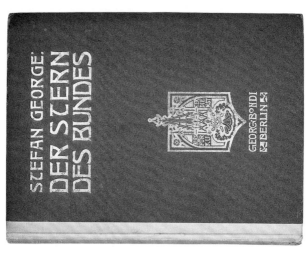

Du hausgeist der um alte mauern wittert
Noch schwüngrung sächtig unter bogen kauert
Aus trümmern desseins überbleibsel saugend:
Strich deine hand auf schol- und urnenscherbe
So stand fast körperhaft vor uns dein denkbild:
Von goldnen säulen schlang sich blumenkette
Erzbecken rauchte neben purpurlagern
Versträckt in allen formen der umarmung
War milch- und rosenleib und kupferbrauner
Dort schlichen zage füsse durch die pforte . . .
Doch wenig blieb im tag vom schattenchore
Es schwand der spuk: die üppig wirren prächte
Des weißes Rom mit dem die könige buhlen.

Fragbar ward Alles da das Eine floh:
Der geist entwand sich blindlings aus der siele
Entlaufne seele ward zum törigen spiele –
Sagbar ward Alles: drusch auf leeres stroh.
Nun löst das herz von wut und wahn verschlockt
Von gärung dunkelheit gespinst und trubel:
Die Tat ist aufgerauscht in irdischem jubel
Das Bild erhebt im licht sich frei und nackt.

Fragbar ward Alles da das Ei
Der geist entwand sich blindlin
Entlaufne seele ward zum törige
Sagbar ward Alles: drusch auf
Nun löst das herz von wut und
Von gärung dunkelheit gespins
Die Tat ist aufgerauscht in irdi
Das Bild erhebt im licht sich fr

10. 라리슈로 본 라리슈, 『장식 문자 도안』
루돌프 폰 라리슈, 『장식 문자 강의』, 11판, 빈:
왕립 국립 인쇄소, 1934년 (초판 1905년)
150×236mm, 122쪽, 활판 인쇄

이 책에서 라리슈는 문자 도안 방법을 자세히
설명한다. 그의 교육법은 1930년대까지
독일어권 문자 도안에 큰 영향을 끼쳤다.
접근법은 다원적이고 분방했다. 그가 쓴 기초
필기도구("쿠엘슈티프트")는 특별한 형태를
강요하지 않았다. 그는 문자 사이 공간과
전반적 패턴을 중시했다. 라리슈는 부채를
염두에 두고 작업했기에, 이 책에서도 도판
크기를—실제 크기 (Wirkliche Größe) 또는
일정한 축적을—꼼꼼히 밝혔다.

38

Erhöhung der ornamentalen Reizfähigkeit von heute konventionell erscheinenden Buchstabenformen durch Gruppierung. Abdruck der eingefärbten Papierschnittpatrone.
Wirkliche Größe

die DIFFERENZIERUNG DURCH DEN ZWECK, dem ornamentale Schrift zu dienen hat. Hand in Hand zu gehen.

Man soll unterscheiden lernen, in welchen Fällen dekorative Rücksichten frei geübt und sonstige gestaltende Absichten ungehemmt verwirklicht werden können, bei welchen Verwendungsarten dagegen ausschließlich der Mitteilungszweck bestimmend erscheint. Auch muß man sich stets vor

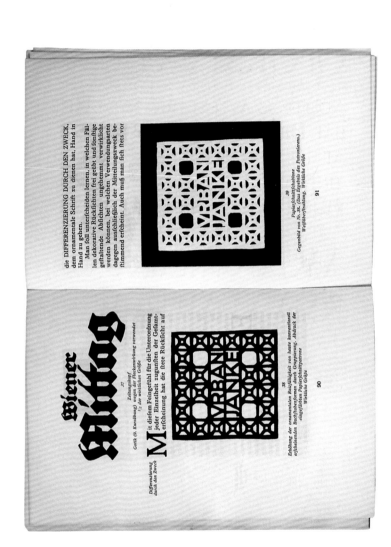

39
Papierschnittschablone
Gegenbild von Nr. 38. (Das Ergebnis des Patronierens.)
Weißüberstrahlung. Wirkliche Größe

Wiener Mittag

37
Zeitungskopf
Gotik (9. Kursübung) wegen der Fleckenwirkung verwendet
1/2 der wirklichen Größe

Differenzierung durch den Zweck

Mit diesem Feingefühl für die Unterordnung jeder Einzelheit zugunsten der Gesamterscheinung hat die stete Rücksicht auf

38
Erhöhung der ornamentalen Reizfähigkeit von heute konventionell erscheinenden Buchstabenformen durch Gruppierung. Abdruck der -eingefärbten Papierschnittpatrone-
Wirkliche Größe

90

11. 존스턴의 교육법

에드워드 존스턴, 『필사본과 금석문』, 4쇄, 런던: 피트먼, 1920년 (초판 1909년)

253×310mm, 16장, 활판 인쇄

존스턴은 『필기, 채식, 문자 도안』(1906년) 부록으로 이 인쇄물을 준비했다. 그는 여러 모범 '필체' 또는 양식으로 알파벳 문자를 쓰고—왼쪽 도판(6번)은 그중 가장 영향력 있는 필체다—유익한 정보가 적힌 지면을 그에 덧붙였다. 주석도 풍부하다. 다른 작품과 마찬가지로, 여기에서도 존스턴은 수동적 모방이 아니라 능동적 창조 원칙에 충실했다. 지면은 칠판 앞에서 학생과 대화하며 진행하는 강연 분위기를 잘 전한다. 작업에 뚜렷한 윤리적 무게를 실었다는 점에서, 그리고 서체 생성 도구로서 펜을 신뢰했다는 점에서, 존스턴은 라리슈와 정반대 노선을 걸었다.

12. 길의 정치학

에릭 길, 『실업』, 런던: 페이버 페이버, 1933년
105×167mm, 32쪽, 활판 인쇄

영국이 심각한 위기에 처한 시기에 간행된 이 소책자에서, 길은 타이포그래피와 사회적, 종교적 관점을 결합했다. 이 책은 크가 평생 써낸 여러 에세이 가운데 한 편이었다. 『실업』은 헤이그 길에서 인쇄했는데, 당시 이곳에서는 모노타이프 조판기와 동력 인쇄기가 사용됐다. 그런 점에서 길은 소규모 기계화 작업실이 선한 편에 속한다고 보았음이 분명하지만, 이 책에서는 공업화, 자본주의, 여성 인권 운동을 비판했다. 책에 쓰인 활자체는 길 산스 (표지), 퍼페추아 (본문), 조애나 ('모권제[母權制]'와 '디 높은 이상' 관련 부록) 등이다.

It is a movement of women who quite rightly recognize that they cant go out to work and bear children too. 'No man can serve two masters' and no woman can mind her house and her children and a machine in the factory as well. (See Appendix I.)

¶ When James Watt invented his steam engine these developments were of course unknown & unexpected. Nobody could have foreseen what we now see. They thought of machinery as they thought of their old tools — things to help men in their work. It never occurred to them that machinery would or could do away with work. And it was more than fifty years after the time of James Watt before they began to realize that the chief power of machines was not to help but to displace human labour, to do away with human labour.

This was not realized because, to start with, machinery was not used all over the world but only in a few countries — and these countries were able to sell their vastly increased factory products to all the other countries.

But gradually every country has introduced machinery. The strange & ludicrous thing is that most of them have set up their machine industries by borrowing money to pay for it from us. We made such enormous profits from the sale of our manufactures that we were able to lend our savings to help our customers to set up their own factories. We became the great money-lenders of the world. London became the financial centre and England was able to exact tribute

from everyone else. We wanted the other countries to buy our manufactures & yet we lent them money to set up factories of their own. The war of 1914-18 saw the climax of the process and made the foreign countries finally independent of England. English foreign trade has gone never to return. Foreign countries do not want our goods because they can manufacture their own.

Meanwhile the real meaning of factory machinery has become clear. Factory machinery does not help men to do their work better, to make better things; factory machinery helps the factory owner to do without the men altogether. Machinery does not improve the work; it displaces the men. Labour saving machinery does in fact save labour. There are now in England between three & ten million people whose labour is unnecessary. In the whole world there are perhaps fifty millions of people whose labour is not needed.

¶ NOW in any period of history there are bound to be many unemployed persons — persons whose labour is not required to keep the world going.

1. Young children and students at school & college.
2. Old people and mentally and physically incapable people.
3. People on holidays or resting.
4. Ornamental people — the idle rich; that is people who live upon their own or other peoples' savings.
The improvement of machinery under the Capitalist system has increased the number of people whose la-

UNEMPLOYMENT

¶ IT IS absolutely necessary to have principles, that is things that come first, the foundations of the house. What we want to know is: what principles of common sense are relevant to the matter of human work.

13. 미국적 문자

윌리엄 애디슨 드위긴스, 『광고 레이아웃』, 개정판,
뉴욕: 하퍼, 1948년 (초판 1928년)
140×208mm, 202쪽, 활판 인쇄

드위긴스의 매우 실용적인 그래픽 디자인 — 모든 상업 미술 —
안내서에는 경험 많은 실무가가 제도판 앞에서 수습생에게 말하는
듯한 느낌이 있다. 주로 여백을 활용해 꼼꼼하게 덧붙인 설명도 그런
인상을 더한다. 덧표지가 시사하듯, 드위긴스의 부제용 서법은 그의
그래픽 디자인 작업과 분리할 수 없었다. 『광고 레이아웃』은 치홀트가
『신타이포그래피』를 써낸 1928년에 나왔다. 양식과 방식에서 두 책이
보이는 엄청난 차이는, 미국과 중유럽 현대 정신 사이 거리를 반영했다.

216

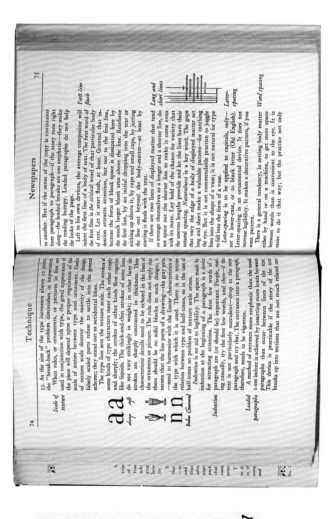

Scale of texture

55. As the size of the type increases above 12 point, the "break-back" problem diminishes in importance. When rules, or ornaments, or pictures in line are used in conjunction with type, the good appearance of the piece will depend upon a proper regulation of the scale of *texture* between type and ornament. Faults of texture scale destroy the suavity of the design; falsely scaled parts refuse to settle into the general scheme; they stand out as accidental blots.

The type face sets the texture scale. The strokes of some kinds of type characters meet each other crisply and sharply; the strokes of other kinds flow together like liquids. The thick-and-thin strokes of some fonts do not vary strikingly in weight; in other faces the strokes are sharply contrasted in thickness. These characteristic details need to be echoed in the lines of the ornament or picture. The rule does not imply that there should be no solid blacks in such designs; it means that the line parts of a drawing—the gray parts—need to harmonize with the linear characteristics of the type with which it is used. There is no texture relation between type and half-tones, so in the case of half-tones no problem of texture scale arises.

Indentation

Indentation is an aid to legibility. The space made by indentation at the beginning of a paragraph is a device for attracting attention. The first few words of a paragraph are (or should be) important. People, reading casually, try the first few words, and then—if the text is not particularly succulent—drop to the next paragraph and try that. The entrance into a paragraph, therefore, needs to be vigorous.

Leaded paragraphs

A method of entrance more emphatic than the usual 1-em indent is achieved by inserting more leads between paragraphs than occur between lines of the text. This device is practicable if the story of the text breaks up into sections that are not much related one

to another. But if the sense of the copy is continuous from paragraph to paragraph—if the story runs right along—the leaded breaks are too emphatic—they make the reading bumpy. Leaded paragraphs do not help the looks of the page.

Left to his own devices, the average compositor will indent the first line of a body of text. The first word of the first line is *the* critical word of that particular body of text. Let it start flush, at least. Granted that indention attracts attention, but not to the first line, because the force of blank space is dissipated here by the much larger blank area above the line. Reinforce the first line, by an initial dropping into the text or sticking up above it, by caps and small caps, by jutting the line out beyond the body-matter—at least by starting it flush with the text. *First line flush*

If there are two lines of displayed matter that tend to arrange themselves as a longer and a shorter line, do not space out the shorter line to make it come even with its mate. Lay hold of the chance for variety that the uneven lengths provide and let the lines have their natural spacing. *Naturalness* is a key word. The gaps that vary the edge of a body of displayed matter set long and short make a valuable pattern—for catching the eye. But it is not commendable practice to juggle lines into the shape of a vase; it is not natural for type to fall into the form of a vase. *Long and short lines*

Letter-spacing is to be applied to capitals, only—not to lower-case, or to black letter (Old English). Letter-spacing is an ornamental device. It does not increase legibility. It makes a decorative pattern, if you want pattern. *Letter-spacing*

There is a general tendency, in setting body matter either by hand or on a machine, to get more space between words than is convenient to the eye. It is easier to do it that way; but the practice not only *Word-spacing*

14. 좌파 출판

앙드레 뢰즈, 『고속도로의 거인』, 베를린: 뷔허길데 구텐베르크, 1928년
170×240mm, 200쪽, 활판 인쇄

뢰즈의 투르 드 프랑스 자전거 경주 보고서는 당시 롱조메로 장르를
종합하는 성격을 보였다. 이 작품은 '소설'이지만, 다큐멘터리
정신을 띠고 사진도 수록했다. 여기에 옮긴 독일어 번역서는
(원래는 프랑스어로 쓰였다) 독일 인쇄 노동조합 도서회 뷔허길데
구텐베르크가 출간했고, 게오르크 트룸프가 비문한 정신에 충실하게
디자인했다. 뷔허길데가 제대한 판행은 비교적 커서 그런 디자인에
좋은 바탕이 됐다. 본문은 책 중심을 기준으로 비대칭 배치됐고,
사이사이에 사진이 삽입됐다. 커다란 쪽 변호도 비문하 느낌을 더한다.
문단 마지막 행을 오른쪽에 맞추는 실험이 보인다.

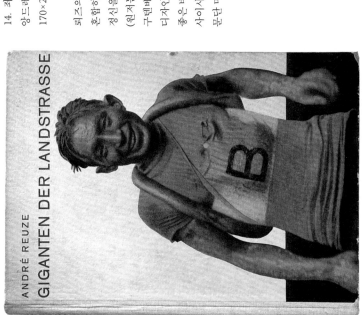

ANDRÉ REUZE

GIGANTEN DER LANDSTRASSE

218

klärung dieses langen Rennens. Wie überall, muß auch beim Rennsport die Flagge die Ware decken; und die Helden der Landstraße sind die letzten Esels nichts weiter als rasende Plakatsäulen! Da aber jede Reklame, die Geld kostet, wieder Geld einbringen muß, lautet der Befehl: ,Krepiere, ... aber fahre!' ...

Mangny schüttelte stumm den Kopf.

Ravenelle fuhr fort:

,Sie haben doch sicher schon einmal im Kasino irgendeines Kurorts die ,kleinen Pferdchen' laufen sehen? Der Uneingeweihte kann sich nur ganz selten erklären, welcher Mechanismus dieses Pferdespiel eigentlich belebt. Forscht er aber nach, dann entdeckt er hinter dem Spielleiter eine Finanzgruppe, die diese Unterhaltung organisiert, um die Spieler mit ihrem Geld anzulocken ... Hier, mein Lieber, rollt dasselbe Spiel auf der Landstraße, und auch hier sind die Karten nicht mehr oder minder gut gemischt!'

Inzwischen nahm der Aufruf der Fahrer seinen Fortgang.

,Wer ist denn eigentlich das dunkelblaue Trikot mit weißem Stern, das scheinbar keinen Kopf hat?' fragte Mangny.

,Das ist der Senegalneger Sambo-Takoré, ,Kakaodite' genannt, ein früherer Schiffskoch, und ein Fahrer, der in der tollsten Hitze am besten kurbelt! Ich möchte wissen, was dem kleinen Chevillard fehlt! Sehen Sie doch, wie nervös er ist!'

Chevillard lief mit seiner Rückennummer hastig die Reihen der Publikums ab.

,Dem fehlt gar nichts!' sagte Tampier. ,Er hat sich bloß in den Schädel gesetzt, daß ihm irgendeine häßliche Manie seine Rückennummer aus Trikot nähen soll, weil er sich einbildet, daß ihm das Glück bringt!'

Ravenelle suchte mit Mangny nach einer kleinen Dame, die Chevillards Wunsch entsprechen könnte, und entdeckten schließlich ein reizendes Mädchen, das auch sofort bereit war, dem Rennfahrer seinen Wunsch zu erfüllen.

Als die Rückennummer angenäht war, zog Chevillard die Mütze von Kopf und gab der Kleinen einen herzhaften Kuß.

Die übrigen Fahrer brüllten:

,Mensch, paß' bloß auf, sonst stehste wie'n Einer! ...'

,Das ist gegen die Rennbestimmungen!'

,Fünfzig Eier Strafe kost' dich das!'

Doch der dicke Ausrufer unterbrach diese Unterhaltung, wich an den Bürgersteig zurück und rief:

,Achtung! ... Fertigmachen!' Alles schwieg.

Die Fahrer setzten den rechten Fuß aufs Pedal und standen mit der linken Fußspitze auf dem Boden.

Die Autos stellten sich in die Reihe.

Dann wurden die Wagentüren zugeschlagen, Licht blitzte auf, die Motoren begannen zu rattern, die Kraftwagen setzten sich langsam in Bewegung. Der Dicke sah auf seinen Chronometer und sagte dann, ganz einfach: ,Los!'

Die Räder rollten!

Im Lichterwirbel sah man vorgereckte Köpfe, ein Meer von Schultern und das Gewoge tretender Beine.

,Viel Glück, Tampier!' rief eine helle Frauenstimme.

Rasender Beifall tobte.

Ravenelle war in den Wagen gesprungen:

,Also, Bonté, los!'

Ein Rennfahrer aber war neben ihnen geblieben und tastete mit der rechten Hand über die Holzleisten der Karosserie: Tampier.

,Ich muß Holz anfassen!' erklärte er. ,Irgendeine dumme Gans hat mir ,viel Glück' zugerufen. Unter Garantie ist das ein Bezugsschein und fünf-

15. 치홀트의 교수법

얀 치홀트, 『한 시간 인쇄 조형』, 슈투트가르트: 베데킨트, 1930년
210×297mm, 100쪽, 활판 인쇄

베데킨트가 간행한 '한 시간' 총서 가운데 한 권으로, 치홀트가
인쇄물 디자인 단기 강좌를 제공한다. 대체로 판형 표준화를
강조하는 실용서이지만, 서문으로 쓰인 「신타이포그래피란 무엇이고
무엇이어야 하는가?」는 그가 쓴 글에서도 특히나 자극적인 편이다.
실용적인 본문은 실제 사례를 통해 진행하는데, 특히 "좋은 사례와
나쁜 사례"를 대비하는 방법이 자주 쓰인다. 여기에 옮긴 지면은 편지지
양식을 논한다. "표준화되지 않고 디자인되지 않은" 일반 편지지,
"표준화되지 않고 '현대적' 양식을 취한" 예, "표준화됐지만 디자인되지
않은" 예, 마지막으로 (오른쪽에) 치홀트 자신이 디자인한 편지지, 즉
"표준화되고 디자인된" 사례가 있다.

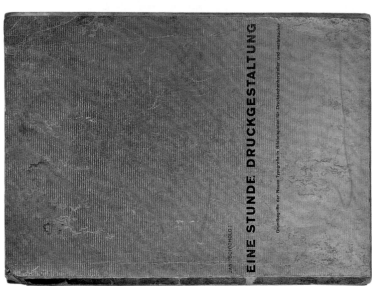

JAN TSCHICHOLD:

EINE STUNDE DRUCKGESTALTUNG

Grundbegriffe der Neuen Typografie in Bildbeispielen für Drucksachenhersteller und -verbraucher

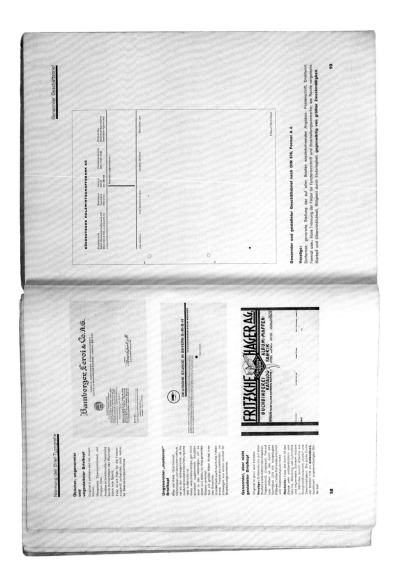

Üblicher, ungenormter und ungestalteter Briefkopf

Original in schwarz und rot, Querformat.

Ungenormter „unmoderner" Briefkopf

Genormter, aber nicht gestalteter Briefkopf

Genormter und gestalteter Geschäftsbrief nach DIN 676, Format A 4.

Vorzüge:

18

19

16. 초기 정보 디자인

라누트 뢴베르크홀름, 라디슬라프 수트나르, 『카탈로그 디자인』,
뉴욕: 스위스 카탈로그 서비스, 1944년
148×208mm, 72쪽, 활판 인쇄

카탈로그 디자인, 나아가 책 형식 정보 디자인 접근법을 상승하는 소재다. 책 형식에 내포된 기회, 즉 지면마다 같은 내용을 반복하거나 새로운 내용을 소개하는 법을 논하고 도해한다. 제 곁을로바기아에서 신타이포그래피를 주창한 수트나르는 1939년 미국에 상륙했다. 소책자는 내용이 기술하는 접근법을 보여 준다. 스프링 제본과 DIN A5에 가까운 중유럽 현대주의 감수성을 직접 예중하고, 미국에 적용된 판행이 그렇다. 활자체 (푸투라와 보도니) 역시 유럽 현대주의가 애호하던 서체였다. 스위스는 정보 체계 전문 회사도, 공업 제품이나 건축 관련 제품 카탈로그를 발행했다. 수트나르는 이 회사 고문으로 오래 일했다. 두 사람이 쓴 『카탈로그 디자인』은 같은 회사에서 1950년 더 큰 판형으로 발행됐다.

222

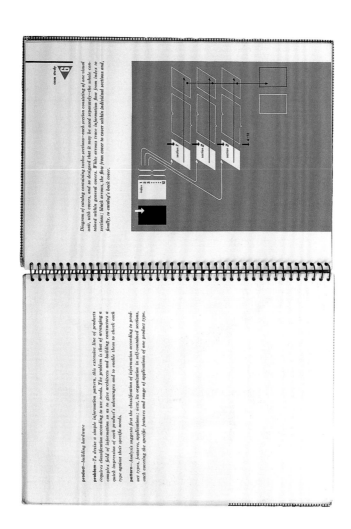

Diagram of catalog containing twelve sections—each section consisting of one visual unit, with covers, and so designed that it may be used separately—the whole contained within general covers. White arrows trace information flow from index to sections; black arrows, the flow from cover to cover within individual sections and, finally, to catalog's back cover.

product—building hardware

problem—To devise a simple information pattern, this extensive line of products require classification according to use needs. The problem is that of arranging a complex field of information so as to give architects and building contractors a quick impression of each product's advantages and to enable them to check each type against their specific needs.

pattern—Analysis suggests first the classification of information according to product types, features, applications; next, its organization in self-contained sections, each covering the specific features and range of applications of one product type.

223

17. 산드베르흐의 타이포그래피

『알렉산더 콜더』, 암스테르담: 시립 미술관, 1959년
187×258mm, 24쪽, 활판 인쇄

이 소책자는 산드베르흐가 1945년부터 1960년대 초까지 디자인한 암스테르담 시립 미술관 전시 도록 가운데 한 권이다. 그의 디자인 작업이 보인 전형적 특징이 여기에도 있다. '마분지'와 (뚜껑이 대비되는) 도판 인쇄용 백색 도공지, 긴 본문 행과 왼쪽 맞추기, 큼은 산세리프 본문 활자, 되도록 소문자를 쓰는 조판 등이다. 닥본에 격의 없고 개방적인 분위기가 조성된다. 현대주의를 숨수 있지만, 아명 높은 회색 컬러주의와 정반대되는 현대주의다. 여기에 실린 도록은 독일과 스위스 순회전을 위해 제작되 뒷에 주로 독일어로 쓰였다.

4. signale seinen

calder und die „mobiles"

maximal weiss man nicht recht, wo beginnen mit einem vorwort
vor allem über calder
alles an ihm ist rund
sein leib, seine finger, seine nase, sein wesen, seine herzliche gutmütigkeit,
aus seinem runden mund dringen kurze sätze
oft scharf, immer treffend, voll humor
und die grossen finger formen dünnen konstruktionen,
gaze wie welddrümange mit feinem blättwerk im frühjahr

das material, womit er arbeitet eisendraht, eisenblech, über auch gleichgewicht
seine farben zumeist schwarz, zuweilen rot, weristert blau, gelb oder weiss
die quelle seiner inspiration: alles, was sich sanft bewegt, eine flagge, eine pflanze, ein fisch, die sterne
im beginn suchte er möchkücke mittel, um seine plastiken in bewegung zu bringen
nun macht er es einfacher: der luftzug und der wind treibt sein werke
er weiss seine giszer lassen auf den weg zu übertragen
sie naht mit „mobiles" von calder ist wo als frühlichkeit werk freirster formen, das ruhig und rhythmisch
mit der würde der wolken längs unsickbarer pfaden geometrische figuren in der luft beschitevält .
figuren ohne ende und ohne beginn

wer calder sagt, sagt: bewegung
er ist der erste, der dies element in die bildende kunst einführte
er ist auch der erste, der diese kunst, der neuen beitrag zur entwicklung dieser künste liefert
plötzlich sehen wir, wie aus calder's händen ganz andere formen entstehen.
schwere und ernste konstruktionen, mit leichten tönen fest auf dem grund errichtet,
oftmals die arme in die höhe gestreckt, „stabiles"
riesensteine: skulpturen, heftige käknen oder nur signale und zeichen
sie bilden heute den hauptteil dieser ausstellung.
- doch darüber spricht george eilès und so brauchen wir hier darauf nicht näher einzugehen.
sie zeigen dem anschein nach besser zum modell ihrer schöpfers
doch der wahrnemer calders, interesse sich und ernst, leicht und schwer zugleich,
müssen wir, glaube ich, irgendwo in der mitte suchen,
mitten zwischen den „mobiles" und „stabiles"

sandberg

18. 펭귄 문고
페이션스 그레이, 프림로즈 보이드, 『오늘의 요리』,
하먼즈워스: 펭귄 북스, 1957년
111×180mm, 304쪽, 활판 인쇄

일반적인 펭귄 산문 도서보다 더 철저하게 디자인된 매종판 요리책 교본이다. 한스 슈몰러가 실제로 디자인했는지는 모르지만, 아무튼 그가 펭귄 타이포그래피 체임자로 일하던 당시 나왔다. 삽화(데이비드 젠틀먼 작)는 책 전체에 훌륭히 통합됐고, 근사한 장식 삽화(표지) 와 기술 삽화(아래 실은 펼친 면)를 무난히 오간다. 타이포그래피는 섬세하지만 느슨해서, 정보가 풍부하지만 친근한 본문을 잘 명시한다. 전체적으로 신전통주의 접근법의 미덕을 잘 예증하는 셈이다.

Pasta

In many parts of Italy, *pasta* is synonymous with food. A fragrant steaming dish of *pasta* is what the Latin stomach craves to fill the void created by a morning's fasting in the dry heat of summer and the windswept cold of winter.

As a rule *pasti asciutta* * is eaten at midday, and *minestra in brodo* † at night. These are the prelude to a meal in bourgeois homes, when not preceded by *antipasto* (*hors d'œuvre*), and are followed by a dish of meat or fish, a salad, cheese, and fruit.

The Italians, who have not yet separated art from daily life, cannot resist using a material as plastic as flour and water in a multitude of ways; hence the shapes in the form of stars, melon seeds, rings, and snail shells among the *pasta* for *minestra in brodo*, and the strings, ribbons, conch shells, coxcombs, wheels, and butterflies for *pasti asciutta*.

The kinds of *pasta* considered here are limited to those suitable for *pasti asciutta*. They should have enough body to be worth eating served *al burro* (with cheese and butter), or *al sugo* (with sauce and cheese), or, after preliminary boiling, baked with sauce and cheese in the oven.

All *pasta* is cooked in a great deal of boiling water before being subjected to its various treatments. The finer *pasta* are sometimes cooked in chicken or veal stock, when available, *tagliatelli* and *lasagne* for instance.

Herbs are used both in the stuffings and in the sauce, and combine with parmesan cheese to give these *pasta* dishes a particular aromatic fragrance. This is rather different from French cooking where the *bouquet garni* consisting of parsley, thyme, and bay is used with more reserve. In the Italian kitchen, the parsley, basil, marjoram, and thyme are finely chopped, and with the garlic are the first to go into the pan to be gently cooked in olive oil. This is the starting off point of an Italian sauce or *risotto* before the introduction of tomato, mushrooms, chicken livers, chopped meats, or other ingredients.

Pasta is often served with fish in Italian coastal districts, with

* *pasti asciutta*, literally translated, is dry *pasta*.
† *minestra in brodo* is soup *pasta* in broth.

92

19. 카를 게르스트너의 타이포그래피

카를 게르스트너, 『프로그램 디자인』,
런던: 티란티, 1964년 (확대판 1968년)
177×250mm, 112쪽, 평판 인쇄

게르스트너의 책은 프로그램 개념에 관한 "에세이 네 편과 서론 한 편"으로 구성되고, 활자체에서 시작해 타이포그래피 디자인, 미술, 시각적 방법론 일반으로 매끄럽게 진행한다. 따라서 타이포그래피는 더 큰 미학적 전망의 일부일 뿐이다. 중간 크기 판형과 두 단 구성이 펴 다양한 글과 그림을 실어 나르며, 전체적으로 당시 나온 몇몇 스위스 타이포그래피 전시 도서의 경직된 형식주의에서 탈피하는 작품이다. 여기에 실린 책은 영어판이다.

228

Programme as Grid

In the grid a programme? Let me put it more specifically: if the grid is considered as a proportional regulator, a system, it is a programme par excellence. Since the grid is a (unbounded) grid, but not a programme. Unlike, say, the (geometric) module of Le Corbusier, which is, of course, be used as a grid but is primarily a programme. Albert Einstein said at the outset: "To find the kind of proportions that makes the bad difficult and the good easy". That is a programmatic statement of what I take to be the aim of "Designing Programmes".

The typographic grid is a proportional regulator for composition, tables, pictures, etc. It is a formal programme to accommodate x unknown items. The difficulty is to find the balance, the maximum of conformity to a rule with the maximum of freedom. Or: the maximum of constants with the greatest possible variability.

In our agency we have evolved the 'mobile grid'. An example is the arrangement below: the grid for the periodical *Capital*.

The grid meant here is the screen of a printing block. The basic unit is 10 points; the size of the basic typeface including the text. The text and picture area are divided at the same time into sets, fives, four, five and six columns. There are subdivisions in any case – going further afield – to the points of geometry. It can always have units between the columns. It divides in every case without a remainder: with two columns the 58 units are composed of $2 \times 28 + 2$ (spaces between columns); with 3 columns $3 \times 18 + 2 \times 2$; with 4 columns $4 \times 13 + 3 \times 2$; with 5 columns $5 \times 10 + 4 \times 2$; with 6 columns $6 \times 8 + 5 \times 2$ (8-point units.

The grid is complicated to pry into not knowing the key. For the initiate it is easy to use and (almost) inexhaustible as a programme.

Again: Programme as Grid

The grid meant here is the screen of a printing block. A good example for understanding an essential factor:

Designing programmes means finding a generally valid principle for recurrent programmes. This applies not only to typography (a predestined domain for any case) – gaining further afield – to the realm of the visual. Without restrictions (because all the elements are programmed) periodically, n is at will. There is no dimension, proportion, form, no colour, which cannot be constantly fed over into another. All the elements occur in series, or better, in groups.

The same applies in the realm of the acoustic, in music. Language is different, because the elements have not been produced naturally but artificially. Even if programming in literature is subject to restraint, it is still quite possible, as is shown by Kutter's Programme for Boris.

The periodic demonstrated by the black squares – a right term consists of small, black dots on a white surface; a fact has to the reverse. Balance here is not the arithmetically exact grey tone: a checkerboard of black and white squares of equal size. Thus, form light to dark, the screen undergoes a transformation from circle to square in the mid—animated the surface to require to circle, in use—animate the square changes in steadily as the tone.

In the dialogue: the black there is the added familiarization of the colour machine: out of 4 colours [yellow-purple-cyan-black] all the colours can be produced practically simply by manipulating the size of the half-tone screen dots.

What could have been more logical than to take the screen itself as a sign programme: for a object-making factory? Fig. 34: the minimum form declared to be a form to integrated into a larger whole in the other three examples (advertisement subjects).

20. 타자기 본문, 대지 작업
존 체샤이어 (John Chesshyre), 『런던 기차역』,
런던: 리버풀 스트리트 스테이션 캠페인, 1977년
150×210mm, 24쪽, 평판 인쇄

1960~70년대에는 활판 인쇄가 쇠퇴하면서 새로운 생산 방법이
출현했다. 이 팸플릿은 당시 쓰이던 출판 시스템 하나를 전형적으로
보여 준다. 디자이너(존 비엣)가 대지에 원고를 잘라 붙여 조판하고
당시 생겨난 시내 중심가 인쇄소 가운데 한 곳(페스트 프린트,
런던)에서 인쇄한 물건이다. 식자는 제한된 범위에서나마 다양한
글자 폭을 갖춘 IBM 이그제큐티브 타자기를 이용해 디자이너가 직접
처리했다. 본문은 식자된 원고를 복사해, 표제는 같은 원고를 확대해
제작했다. 이렇게 제작된 인쇄물은 더 정교하고 비싼 생산 방법이
제공하는 정교성은 떨어질지 모르나, 출판 목적에는 충분히 부합했다.
이와 같은 로테크 방식을 통해 펼쳐와 활동하는 생산 수단을 통제할
수 있었다. 탁상출판으로 '타이포그래피 민주화'가 일어나기 훨씬 전
이야기다.

Liverpool Street Station Campaign pressed for its retention, at least as a building detached from its railway function as a valuable contributor to the street scene, at the Liverpool Street Public Inquiry whose result is awaited.

Looking at Broad Street now, its services reduced to the three trains an hour each way of the North London line, plus peak hour services to Watford, and its platforms bereft since 1985 of their lofty 100 foot span pitched roofs, it is hard to imagine that the North London was at one time second only to Liverpool Street in numbers of trains arriving daily.

The line was originally opened with a route through Hackney to Fenchurch Street (London and Blackwall Railway) in 1850. The shorter route to the City was projected southward from Dalston amid sumptuous demolition of overcrowded slum properties in Haggerston and Shoreditch in 1865. Next to the passenger station the two-level goods depot of the LNWR, which had contributed to the cost of the line from Dalston, was completed in 1866. Over 300 horses used by the LNWR for cartage of goods were stabled in a goods depot at Broad Street, forming, according to W. J. Gordon in The Horse World of London (1893), 'not the least of the nightly attractions of that busy goods depot.'

NLR services ran to Kew and Richmond via the Northern Heights of Hampstead and Highbury, where residential development in the 1870s and 80s was associated with the running of the railway, and eastwards to Bow and Poplar. Aged four-wheeler carriages with wooden seat backs and lit by gas survived on the Poplar service until the 1930s. There were LNWR services to Watford and, from 1875, some Great Northern suburban services. A curiosity was the Outer Circle service operating via Willesden, Kensington (Addison Road) and, from 1872 to 1909, as far as Mansion House. Broad Street's only long distance train was the 'City to City' to and from Wolverhampton and Birmingham, which ran between 1910 and 1915.

Traffic increased from 14 million passengers annually in 1860 to 46.5 million in 1896. The decline of the North London after the turn of the century in the face of competition from electric trams and later tube railways gathered momentum from little and by 1911 rail traffic was less than when Broad Street opened. Electrification under the LNWR, which took over the NLR in 1909, between 1916 and 1922 could not reverse the trend. The surviving steam services to Poplar ended itself in 1944.

Holiday outing traffic to Hampstead Heath was a feature of Broad Street and, according to H. P. White, station officials at Hampstead Road watched anxiously for rain in the afternoon, in face of the sort of homeward rush which, on Easter Monday 1892, led to the death of eight people in a crush on one of the staircases.

King's Cross

Great Northern Railway, 1852
Engineers: William and Joseph Cubitt
Architect: Lewis Cubitt

The name King's Cross is much less venerable than that of Charing Cross: it commemorates a short-lived stone building surmounted by a statue of George IV erected in what we then known as Battlebridge in 1830, which saw service as a police station and a beer house before being demolished in 1845. The Great Northern Railway arrived here from Doncaster in 1852, giving under the Regent's Canal, through three tunnels. Midland was to do. The brutal lining the tunnels were made from the clay spoil from the excavations, as was common practice. It was one of the great main lines, running from Scotland into the Capital by Pacific steam LNER days, and for its most famous trains, the Flying Scotsman. It took part in the races to the north in 1888 and 1895, and now runs high speed diesels up the East Coast route to Edinburgh and Aberdeen, whose angry bark often now rebounds through the great sheds.

It had a heavy suburban traffic which it shared with the development of places like Hornsey and Wood Green in the '70s and '80s with residences of the kind immortalized in the Grossmiths' Diary of a Nobody. It was a microcosm of the growth of railway traffic in the nineteenth century. It was also the first large-scale railway importer of coal to London, and with the twin arched roofs behind, 800 feet in length and 105 feet in span, reflecting the brick arched screen. It is referred to as an early example of functionalism, though to me it has always seemed to have a little way up the Caledonian Road, lits is with neither of a giant Roman superduct. The pretty, neat Italian clock tower under-painted hipped roof, fits in with neither explanation.

The roof grandiose of this train sheds were originally of laminated timbers, following a technique used at the Czar's riding school in Moscow. Their excessive horizontal thrust led to their replacement with iron in 1870 and being recently refurbished by BR and let as offices. The contractor, John Jay, kept the scaffolding in his yard and reused it after his 17 year interval. The bridges crossing the station half way down are operated by a connecting rod from a pendulum mechanism just inside the entrance to the offices off the staircase up the west wall.

The curve of Cubitt's Great Northern Hotel, opened in 1854, marks the original line of Old St Pancras Road, which was diverted down the side of St Pancras in 1872. On the land left vacant clutter accident, including a display of quality garden furniture, to be swept away by a fire in 1902. Later a new ramshackle collection grew up which included a spectrum suburban residence erected by Lumps in 1854 and a wooden mortuary connected with the still surviving chapel-like little station up the yard built to serve Southgate Cemetery.

Suburban traffic came up from the Widened Lines from Moorgate via the notorious dark, steep and sharp Hotel Curve tunnel into the suburban station, first opened in 1865. Up trains stopped at York Road, just outside the station mouth, still approached by cobbled ramps from York Way. This was last used by public trains, Mr Lee tells me, on 4 March 1977, during the 'throat clearing' operation affecting the main station. Both tunnels were closed in 1976 with the opening of the Great Northern Electrification to Moorgate.

St Pancras

Midland Railway, 1868
Engineers: William Henry Barlow
Architect (hotel): Sir George Gilbert Scott

'The spirit of old Egyptian temples which dwells in the great London termini, dimly visible through the veil of bits, though we call it London fog,' could be recognised in making along Platforms 3 at St Pancras and looking back, according to the English Illustrated Magazine in June 1885. Today, without the fog, Barlow's great 243ft span shed still has an overwhelming power to evoke sensations of awe. Its form was a consequence of Midland's desire to maximise the use of the space beneath its warehousing for Burton beer, which, as the process of displacing the dark 'porter' or 'entire'

21. 이탈리아 문고판 서적

나탈리아 긴즈부르그, 『도시로 가는 길』, 토리노: 에이나우디, 1997년
115×195mm, 88쪽, 평판 인쇄

에이나우디가 발행한 '누오비 코랄리'(새로운 산호) 총서 가운데 한 권. 이 판형 초판은 1975년에 나왔는데, 이 책(1997년)는 표지 디자인 양식이 다르다. 총서에 쓰인 활자체는 시문처럼 가득모은 얇은 해져고드는 글자 크기가 큰 편이다. 타이포그래피는 매우 단순하고 위엄 있고 절설적이다. 꾸밈이 없다. 지면은 실로 철했고, 책 전체는 (백색 도공지 표지를 포함해) 튼튼하고 유용한 내용 생산품 노릇을 한다.

Natalia Ginzburg
La strada che va in città

Einaudi

Natalia Ginzburg
La strada che va in città

Einaudi

Al paese di mia zia ci andai su un carro. Mi accompagnò mia madre. Prendemmo una strada fra i campi perché non mi vedesse nessuno. Io portavo un soprabito di Azalea, perché i vestiti miei non mi stavano più bene e mi stringevano in vita. Si arrivò di sera. La zia era una donna molto grassa, con degli occhi neri sporgenti, con un grembiale di cotone azzurro e le forbici appese al collo, perché faceva la sarta. Cominciò a bisticciare con mia madre per il prezzo che dovevo pagare nel tempo che sarei rimasta con lei. Mia cugina Santa mi portò da mangiare, accese il fuoco nel camino e sedutasi vicino a me mi raccontò che anche lei sperava di sposarsi presto, «ma per me non c'è fretta», disse ridendo forte e lungamente. Il suo fidanzato era il figlio del podestà del paese ed erano fidanzati da otto anni. Lui adesso era militare e mandava delle cartoline.

La casa della zia era grande, con alte camere vuote e gelate. C'erano dappertutto dei sacchi di granturco e di castagne, e ai soffitti erano appese delle cipolle. La zia aveva avuto nove figli, ma chi era morto e chi era andato via. In casa c'era solo Santa, che era la minore e aveva ventiquattro anni. La zia non la poteva soffrire e le strillava dietro tutto il giorno. Se non si era ancora sposata era perché la zia, con un

pretesto o con l'altro, le impediva di farsi il corredo. Le piaceva tenersela in casa e tormentarla senza darle mai pace. Santa aveva paura di sua madre, ma ogni volta che parlava di sposarsi e lasciarla sola piangeva. Si meravigliò che io non piangessi, quando ripartì mia madre. Lei piangeva ogni volta che sua madre andava per qualche affare in città, anche sapendo che prima di sera sarebbe tornata. In città Santa non c'era stata che due o tre volte. Ma diceva che si trovava meglio al paese. Pure il paese loro era peggio del nostro. C'era puzzo di letamaio, bambini sporchi sulle scale e nient'altro. Nelle case non c'era luce e l'acqua si doveva prendere al pozzo. Scrissi a mia madre che dalla zia non ci volevo più stare e mi venisse a riprendere. Non le piaceva scrivere e per questo non mi diede risposta per lettera, ma fece dire da un uomo che vendeva il carbone di aver pazienza e restare dov'ero, perché non c'era rimedio.

Così restai. Non mi sarei sposata che in febbraio ed era soltanto novembre. Da quando avevo detto a mia madre che mi doveva nascere un figlio, la mia vita era diventata così strana. Da allora m'ero dovuta sempre nascondere, come qualcosa di vergognoso che non può essere veduto da nessuno. Pensavo alla mia vita d'una volta, alla città dove andavo ogni giorno, alla strada che portava in città e che avevo attraversato in tutte le stagioni, per tanti anni. Ricordavo bene quella strada, i mucchi di pietre, le siepi, il fiume che si trovava ad un tratto e il ponte affollato che portava sulla piazza della città. In città si compravano le mandorle salate, i gelati, si guardavano le vetrine, c'era il Nini che usciva dalla fabbrica, c'era Antonietta che sgridava il com-

22. 새로운 건축 작품집

『판 헤르크 더 클레인 ─ 도구와 건축』,

로버 드담: 네덜란드 건축 협회 출판사, 2004년

173×235mm, 368쪽, 평판 인쇄

일반적인 건축 작품집보다 작은 판형을 위한 것만으로도, 이 책은 더 인간적이고 대화에 적합한 크기로 내용을 다루게 된다. 책의 주인공과도 어울리는 방식이다. 건축 설계 사무소 판 헤르크 더 클레인은 정형화되고 우중한 건축 경향을 거부하고 소규모 개인 가구모 작업을 고수해왔다. 이 책은 사진과 드로잉 등 가용 자료를 통해 40년에 걸친 작업 활동 이야기를 전한다. 따라서 1960년대와 1970년대는 후반으로 시작해 이후 컬러로 진행한다. 도판은 상당히 다양한 크기와 위치에 배치되어 있다. 네덜란드어와 영어 본문은 (각자 검정과 파랑으로) 동등하게 제시된다. 대병로 사절해 수성 접착제(‘자가운 풀’)로 제본한 닥본에 책은 활짝 펴지고, 따라서 지면상 모든 요소를 고르게 접할 수 있다. 부드럽고 탄력 있게 유연한 표지는 이 책이 독자가 다루기에 편리한 물건이라는 느낌을 더해 준다. 아하어 마드틴스와 카렐 마르틴스가 디자인하고 조판했다.

234

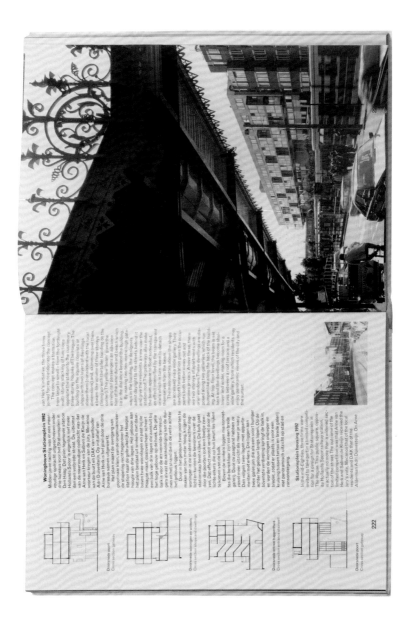

Woningbouw Stationsplein 1992

Midden jaren tachtig was er een meervoudige opdracht uitgeschreven onder drie bureaus voor het Stationsplein in Den Haag. Dat plein tegenover station Hollands Spoor is eigenlijk niet meer dan een verkeersstraat. De uitkomst van de meervoudige opdracht was dat Anne van Herk en Sabien de Kleijn de opdracht kregen van de jury. Meralco van der buurt en DAK van wethouder Adri Duivesteijn. Op initiatief van Anne van Herk is het plein door de drie bureaus samen ontworpen.

Het plan maakt de overgang van groot naar klein, van de omghoudende-de stapeling van het tegenover het station naar de gebruikelijke Haagse hoogte van drie lagen. Het gebouw aan het plein bestaat uit winkels met daarboven twee woonlagen en past bij de Haagse maat, daar boven komen de heel hoge gebouw op de hoek. De gele bak is voor de

Stationsplein housing 1992

In the mid-Eighties, three firms were invited to take part in a limited competition for a scheme for Stationsplein in The Hague. This public square, opposite the Hollands Spoor railway station, is actually no more than a ...

222

235

'햇롤로지'(hatOLOGY)와 '햇[나우]아트'(hat[now]ART)는 독립 음반사 햇 헛이 1997년부터 출간하는 CD 시리즈다. 빈의 슈티판 쿼리라 디자인한, 단순해도 무척 효과적인 패키지가 중중하다. 판지로 된 패키지에는 짧은 에세이와 녹음 정보가 수록되고, 길게 난 틈에 CD가 끼워진다. 재즈와 즉흥 연주 음악을 다루는 햇롤로지 표지에는 늘 사진이, 매개 현대 사회 풍경 일부를 보여주는 사진이 실리고, 검정과 주황이 쓰인다. 현대 음악을 다루는 햇[나우]아트 표지는 검정과 빨강 길 산스 매문자로 짜인 글자로만 구성된다. 이처럼 제료가 제한되지만, 두 시리즈 모두 시각적으로 늘 날도록 다양한 모습을 통해 특정한 요건이나 패비는 음악에 부응한다.

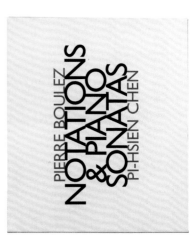

23. 음반 출판
『앤서니 브랙스턴 – 5중주 (바젤) 1977년』
바젤: 햇 헛 (Hat Hut), 2001년
140×125mm, 펼치면 427×125mm,
CD 포함, 평판 인쇄
『피에르 불레즈 ― 기보법과 피아노 소나타』
바젤: 햇 헛, 2005년
142×125mm, 펼치면 430×125mm,
CD 포함, 평판 인쇄

Anthony Braxton

Quintet (Basel) 1977

Art Lange, March 2000

In his liner notes ...

The most striking aspect ...

This was a period ...

PIERRE BOULEZ | NOTATIONS & PIANO SONATAS

ON THE «NOTATIONS» AND «PIANO SONATAS» BY PIERRE BOULEZ

24. 원전 연구서

하인리히 폰 클라이스트, 『슈로펜슈타인이 가족』(Die Familie Schroffenstein), 롤란트 로이스, 페터 슈탱글레, 편, 『클라이스트 전집』 1/1 권, 프랑크푸르트: 슈트뢰멜트, 2003년

175×275mm, 564쪽, 평판 인쇄

중요한 클라이스트 전집 가운데 한 권인 이 책의 펼쳐 면은 클라이스트 전집의 편집 방법을 잘 보여 준다. 1차 자료가—이 펼친 면에서는 클라이스트가 손으로 쓴 지면이—한편에 복제되고, 맞은편에는 해당 지면에서 중요한 단어나 기호를 부호를 모두 옮겨 싣는 타이포그래피 해석판이 실렸다. 다른 쪽에는 간단히 이전에 활자화되지 않은 글이 실리기도 했다. 덕분에, 독자와 연구자는 작품 연구에 필요한 중요한 자료를 접할 수 있다. 클라이스트 전집은 슈트뢰멜트가 같은 원칙에 따라서, 다른 에로노 카프카 총서(역시 로이스와 슈탱글레가 편집)와 횔덜린 전집이 있다. 이 접근법이 가능했던 배경에는 편집자(롤란트 로이스)가 조각가 구실도 했다는 사실이 있다. 캐리익스프레스에서 분류용 클라이스트 수기 원고를 (현대 비독일어권 독자 눈에) 해독 불가능한 부분을 해독 가능한 것으로 만드는 일도 했다. 하지만 여기서 해석은 매우 지엽적고 엄격하다. 이처럼 위압 있는 책 디자인 구석구석에 스민 성질도 그런 지엽성과 엄격성이다.

Rodrigo.

 Ja, grad' heraus, Antonio.
Es gab uns Gott das seltne Glück, daß wir
Der Feinde Schaar leichtfaßlich, unzweideutig,
Wie eine runde Zahl erkennen. Gossa,
In diesem Worte liegt's, wie **Gift in einer Büchse**
Und weils jetzt drängt eben die
~~In einer Büchse~~ – Und weils jetzt nicht Zeit ist
Zu makeln, ein zweideutig Körnchen Saft
Mit Müh herauszuklauben, nun so machen
Wir's kurz, und sagen, Du gehörst zu Gossa.

 Antonio.

Bei meinem Eid, da habt ihr Recht. Niemals
War eine Wahl mir zwischen Euch und sie.
Doch muß ich mich entscheiden, auf der Stelle
Thu ich's, wenn so die Sachen stehen. Ja, sieh,
Ich spreng' auf alle Schlösser im Gebirg,
Empöre jedes Herz, bewaffne
Wo ich es finde, das Gefühl des Rechts,
Den Frech-Verläumdeten zu rächen. ⌐Nmr. 2.⌐

Dem Recht der Rache weigern würde? Nun,
Du Thor, wie könnt' ich denn dies Schwerdt, dies gestern
Empfangene, dies der Rache
Geweihte so mit Wollust tragen? Doch
Nichts mehr davon, das kannst Du nicht verstehen.
Zum Schlusse – Wir, wir hätten, denk' ich, nun
Einander nichts zu sagen mehr[?] –⌐Leb' wohl⌐
Nein

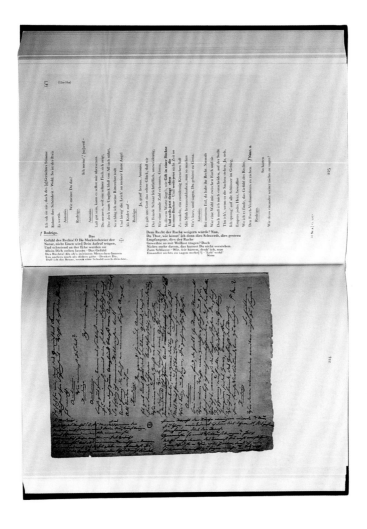

Ich sah sie nur, doch ihr [sel]Gerüchtes Stimme
Rühmt ihre Schönheit – Wohl. So ist der Preis
Es werth.

 Antonio.

 Wie meinst Du das?

 Rodrigo. Ich meine,[*] [ruf]ersti –

 Antonio.

Laß gut sein, kann es sollen mir übersetzen.
Du meinest, weil ein schöner Fisch sich wiegt,
Der doch zum Unglück bleib vom Aal sich nährt,
So wicklig ich meine Reinecher trollt
Und tävoge die Leich' an meiner Lüste Angel
Als Köder auf –

 Rodrigo.

 Ja, graf' heraus, Antonio.

Es gab uns Gott das selbst Glück, daß wir
Ihr Freund So haar beschnuffeln, unseren beiden,
Wie eine wunde Zahl erkennen, Genua,
In diesem Werte längs't, wie **Gift im einer Buchse**
Und wohl jetzt dränge **als**
Zu andeln, ein zwetchenig Kutscher,ey haft
Als Muth herunscudkardien, man so marher
Wie's kurz, und sagen, Du gehörst zu Genua.

 Antonio.

Bei meinem Eid, da habe Ihr Recht, Niemand
War eine Wohl mir zwischen Euch und sie.
Doch muß ich mich entscheiden, auf der Stelle
Tun's ich, wenn so die Sachen treten, Ja, treh,
Ich spreng' auf alle Schlösser im Gebirg,
Jeweg'sprichts Herz, bewalter –
Wes ich's finde, das Gefühl des Rechts.
Den Preis-Verslaamdstern zu zichen. /**Noten.**

 Rodrigo. So haiten

Wir denn einander weiter nichts zu sagen?

 Rodrigo. **Das**
Gefühl des Rechts! O Die Marktschreier der
Natur, nicht Einen wird Dein Aufruf trügen,
Und schreiend an der Ecke werden sie
Allein Dich stehen lassen – Das Gefühl
Des Rechts! Als ob's in's einem Menschen-Innern
Ein andres noch als dieses gäbe – Denket Du,
Daß ich die Brust, wenn eine Schuld nach drücke,

**Dem Recht der Rache weigern würde? Nun,
Du Thor, wie kömst' ich denn dies Schwerdt, dies gestern
Empfangene, dies der Rache
Gewehre so mit Wollust tragen? Doch
Nichts mehr davon, das kannst Du nicht verstehen,
Zum Schlusser- Wir, wir hätten, denk' ich, nun
Einander nichts zu sagen mehr[?] Leb' wohl
 Noem

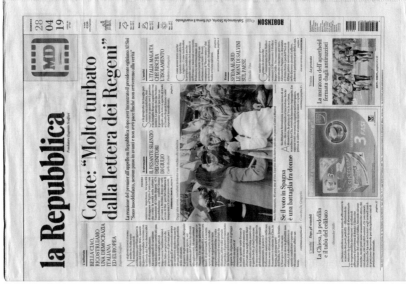

25. 현대 신문
『라 레푸블리카』, 밀라노, 2019년
300×440mm, 52+36쪽, 평판 인쇄

『라 레푸블리카』는 정치적으로 좌파 성향을 띠고 1976년 창간된 지성적 타블로이드 신문이다. 이후 점차 확장한 끝에, 이제는 『코리에레 델라 세라』를 제치고 이탈리아를 주도하는 진지한 신문이 됐다. 2000년대 초에는 전면 컬러 인쇄가 도입됐고, 부록이 더해졌다. 2017년에는 프란체스코 프랑키와 안첼로 리날디의 미술 감독하에 디자인이 전면 개편되고 '베틀린' 판형이 도입됐다. 제호도 조정됐고, 커머셜 타이프에 의뢰해 새로운 전용 활자체를─세 가지 변형체(세리프, 산스, 텍스트)로 제작된 디자이오를─만들기도 했다. 신고전주의 보도니 로만에 속하는 활자체로, 이런 디자인에 쓰이던 활자와 같은 계열이다. 새 신문은 개방적이고 친근한 타이포그래피와 신중히 쓰이는 사진, 삽화, 도표가 중중하다. 여기에 소개한 호는 일요판으로, 문화 관련 부록 '로빈슨'이 포함되어 있다.

도판 제작 후기

이 책에 '사례'로 실린 생산물들은 주제를 일정하게 설명해 주는 시각
자료 노릇을 한다. 사례 선택은 어떤 엄밀한 기준도 따르지 않았다.
일부는 본문에서 실제로 논한다. 일부는 단지 글에서 언급하지 않는
측면을 보이기에 골랐다. 특히 후반에 수록한 최근 작품 사례가
그렇다. 이 책이 쓰인 시기에 현대 타이포그래피가 어떤 모습을 띠는지
질문하는 작품들이다.

　300년 넘도록 쌓인 인쇄물 가운데, 무엇을 보여야 하는가?
가능성은 거의 무한한 듯하다. 그러나 결국―실제로 사례를 찾고 책에
쓸 도판으로 복제하는 단계에서―선별 기준은 꽤 명확해졌다. 도판을
모아 별도 '장'으로 구성하고 이 장에 본문과 다른 종이를 쓰자고
결정했다. 마흔여덟 쪽을 이에 배정했다. 흔히 소개되지 않는 물건을
새로 촬영해 선보이고, 설명을 달아 물리적 속성을 기술하고 흥미로운
부분을 지적하자는 결정도 내렸다. 그러자 문제는 적당한 물건, 즉
손으로―편안하게―쥘 수 있고, 카메라와 조명 앞에 놓을 수 있는
물건을 찾는 일로 좁혀졌다. 이 점에서 도서관이나 문서고는 썩 좋은
자원이 못 된다. 임대료도 비싸고, 관료적 장애도 만만치 않고, 품질도
불확실하기 때문이다. 그래서 차라리 규모가 작고 임의적이더라도
최소한 친절하고 제약이 없는 개인 소장품을 찾았다.

　이처럼 구하기 쉬운 물건을 써야 한다는 압박은 본문의 주장
하나를 뒷받침해 주었다. 인쇄술과 타이포그래피는 평범하고
일상적인 필요에 응해야 한다는 주장이다. 소책자, 청구서, 업계
카탈로그, 연약하게 만든 소설 등은 인쇄술의 주요 산물이고, 따라서
충분히 주의를 기울일 필요가 있다고 느꼈다. 이 책에서 그들이 그처럼
현저하지 않다면, 오래된 일상 인쇄물을 찾기가 어렵기 때문이었다.
그런 인쇄물은 소멸하고 사라지거나, 아니면 불친절한 도서관에서만
찾을 수 있다. 그래서 이 책에 실린 사례는 현대 타이포그래피의

'모범'이 절대 아니다. 그런 생각 자체가 타이포그래피의 요점에서
벗어나 보인다. 오히려, 이들 사례는 '다른 수단을 통해' 연장된
에세이일 뿐이다.

정확히 어떻게 그런 사례를 촬영하고 인쇄할 것인지는 또 다른
딜레마이자, 결국 해결하지 못한 문제다. 사물을 정말로 사물처럼
보이고픈 소망이 강했다. 예컨대, 책에는 무게, 질감, 냄새는 물론
책장을 넘기는 동적 가능성이 있다. 펼친 책은 평평하게 펴지지 않고,
설사 그렇다 해도 그 '평평함'은 중간을 가로지르는 골짜기를 포함할
것이다. 종이는 찢어지거나 변색할 것이다. 어떤 시점에서 지면은
무참히 재단되고, 지저분하게 다시 제본되고, 도서관 도장으로 얼룩질
것이다. 편지지에는 필기나 타자가 더해질 것이다. 우표에는 침이
묻고, 봉투가 붙고, 소인이 찍힐 것이다. 이 모두가 타이포그래피
생산물의 현실이다. 그런 현실을 일부 보일 것인지, 보인다면 어떻게
보일 것인지는 분명히 심각한 고민거리다.

초판에서 우리는 도판을 흑백 인쇄했고, 그로써 '산물과 일정한
거리'를, 어쩌면 성찰에 필요한 '비판적 거리'를 확보할 수 있으리라
주장했다. 새 판에서는—역시 실험 정신에서, 그리고 좋은 사실적
컬러 사진 효과를 경험한 끝에—컬러 인쇄를 시도했다. 초판에서처럼,
대상물 배경은 지워 냈다. 두 결과를 비교해 봐도 좋을 듯하다.

출원

아래 네 점을 제외한 나머지는 모두 개인 소장품이다. 장서 복제를
허용해 준 도서관에 감사드린다.

세인트브라이드 인쇄 도서관: 1

런던 도서관: 2, 4

영국 도서관: 음악 도서관 (허시 [Hirsch] 1.420): 3

15 출원─해설

1. 현대 타이포그래피

이 책을 쓰는 내내 도움이 된 저작 일부를 소개한다. 첫 장에서 제안한
네 범주로─이들은 전혀 상호 배타적이지 않다─묶어 보았다.

『인쇄사 학회지』(Journal of the Printing Historical Society,
1965년~)는 인쇄사에서 공론장 노릇을 했다. 같은 학회『소식지』
(Bulletin, 지금은『학회지』에 통합됐다)도 유익한 매체였다. 이들은
런던에서 발행된다. 1979년부터 미국 인쇄사 협회(American Printing
History Association)는『프린팅 히스토리』(Printing History)를
간행했다. 타이포그래피사를 비롯해 넓은 영역을 포괄한 학술지다.
인쇄사에 이바지한 저작 가운데, 트위먼의『인쇄술 1770~1970년』은
참고 문헌 목록이 폭넓은 개론으로서나 새로운 접근법을 시사한다는
점에서도 특히 돋보인다. 도판만 해도 충실한 자료다. 역시 트위먼이
쓴『틀 부수기』는 인쇄술 역사 관련 논의에서 평판 인쇄술의 중요성을
주장한 저작이다.

서지사에서 중요한 학술지로, 런던 서지학회(Bibliographical
Society)가 간행하는『라이브러리』(The Library, 1889년~)가 있다.
네덜란드 학술지『콰이렌도』(Quaerendo, 1971년~)는 이 분야
역사에 근거하지만, 타이포그래피에도 뜻깊은 논문을 게재하곤 했다.
개스켈의『새로운 서지학 입문』은 제목과 달리 인쇄사도 다루고,
여러 연구 단서를 던져 주기도 한다. 헬링아가 쓴『네덜란드의 사본과
인쇄』는 디자인과 제작 과정을 보여 주는 단서로 사본과 레이아웃을
검토한다는 점에서 출중하다. 책 자체의 타이포그래피 디자인도
주목할 만하다. 매켄지는 서지사 테두리를 넘어서는 연구를 내놓았다.
예컨대 바버와 파비안의 편저『18세기 유럽 도서와 출판』에 실렸고,
훗날 그의 논문집『의미 만들기』에도 전재된「타이포그래피와 의미─

윌리엄 콩그리브의 사례」(Typography and meaning: the case of
William Congreve)가 좋은 예다. 아울러, 그의 폭넓은 강론 『서지학과
텍스트의 사회학』도 참고할 만하다.

 일반 사학계가 이바지한 연구 가운데는 둘이 두드러진다. 페브르와
마르탱의 공저 『책의 출현』과 아이젠스타인의 『변화의 동인으로서
인쇄 출판』이다. 전자는 발랄하고 정보가 풍부하다. 후자는 더
이론적이고, 굉장히 철저한 참고 문헌 목록과 색인을 실었다. 인쇄술이
"부동성"(不動性)을 야기했다는 아이젠스타인의 주요 명제는 이제
널리 알려진 상태다. 존스가 『책의 속성』에서 제시한 비판은 17세기
영국 과학 출판을 예로 삼는다. 슈타인베르크의 『인쇄술 오백 년』은
그보다 나은 글이 없는 가운데 널리 읽힌다. 단턴이 쓴 글은 '도서사'
(圖書史)만 거둘 수 있는 수확을 보여 준다. 카펜터가 편집한 『역사
속 책과 사회』에는 주요 역사가의 논문과 함께 분야 전체를 개괄하는
단턴의 글이 실렸다. 네 권짜리 『프랑스 출판의 역사』는 풍부한 삽화를
곁들여 해당 주제의 모든 측면과 국면을―간략하게나마―훑는다.
저술, 독서, 출판 역사 학회 (SHARP) 웹사이트(www.sharpweb.org)는
이렇게 넓어진 분야에 들어서기에 좋은 관문 노릇을 한다.

 업다이크의 『서양 활자의 역사』는, 일정한 보완이 필요하지만,
여전히 타이포그래피 역사에서 으뜸가는 모범이자 실무와 역사의
생산적 상호 작용을 대표하는 예다. 논쟁적 의도를 이해하고
용인한다면, 모리슨의 글도 여전히 유익하다. 해리 카터의 저작 역시
실무 경험은 물론 매우 경제적으로 드러나는 학식으로 생생하다. 이
저자들에 견주어 존슨의 연구는 평온한 편이지만, 아무튼 읽어 볼
만하다. 데이가 편집한 『도서 타이포그래피 1815~1965년』은 충실한
논문집으로, 국가별 구성을 따른다. 영국의 저술가 겸 디자이너 두
명을 더 언급할 만하다. 월터 트레이시의 『활자 디자인 개관』은 매우
유익한 활자 디자인 안내서이고, 좀 더 가벼운 책 『타이포그래피
업계』는 본저와 비교할 만하다. 세바스천 카터의 『20세기 활자
디자이너들』은 사진 식자 시대 이전 활자 제작술을 개괄하기에 좋다.

또 다른 디자이너 겸 저술가 홀리스가 쓴『그래픽 디자인의 역사』는, 책이 자임하는 것처럼, 정말 "약사"(略史)다.* 근사한 핵심 도서 흑백 사진이 곁들여진 보댕의『구텐베르크 효과』는, 특히 필기와 타이포그래피의 연속성을 주장하는, 미로 같은 책이다. 우수한 기사를 게재한 잡지로,『플러런』(1923~30년),『시그니처』(Signature, 1935~40년, 1946~54년),『타이포그래피』(1936~39년),『알파벳 앤드 이미지』(1946~48년),『타이포그래피카』(1949~67년),『모티프』(Motif, 1958~66년),『알파벳』(Alphabet, 1964년) 등이 있다. 이들은 모두 영국에서 발행됐는데—미국과 유럽에서 나온 잡지도 일부 언급할 만하지만—이는 영국이 역사 지식으로 무장한 타이포그래피 문화에 얼마나 열심이었는지 말해 준다. 이제 그런 동력은 일반 (상급) 업계를 떠나 수공에 인쇄계로 숨어든 상태인데, 여기에서 나오는 잡지로는『매트릭스』(Matrix, 1981년~)를 꼽을 만하다. 미국에서는 『파인 프린트』(Fine Print, 1975~90년)가 순수 인쇄 문외한도 관심을 둘 만한 자료를 게재했는데, 그중 일부는 비글로가 편집한 선집에 실렸다. 레딩 대학 타이포그래피 학과에서 편집하는『타이포그래피 페이퍼스』(Typography Papers, 1996년~)에도 분야에 크게 이바지한 논문들이 실렸다. 자크 앙드레(Jacques André)가 운영하는 웹 페이지 「타이포그래피 문제」(Questions de la typographie, www.jacques-andre.fr)에도 유익한 단서가 여럿 있다.

인쇄물이나 인터넷에서 모든 정보를 찾을 수는 없다. 박물관도—마인츠, 오펜바흐, 안트베르펀, 리옹 등지의 인쇄 박물관 등이—있고, 인쇄와 타이포그래피 관련 전시회에서도 중요한 자료를 얻을 수 있다. 프란스 얀선(Frans Janssen)은 그런 박물관에 관한 평론을 『콰이렌도』에 (1980년부터) 연재했다.

* 이 책의 원제목(Graphic design: a concise history)을 두고 하는 말이다. '그래픽 디자인의 역사'는 한국어 번역서 제목이다.—역주.

2. 계몽의 기원

데이비스와 카터가 편집한 목슨의『기계 실습』에는 공업화 이전
인쇄술을 이해하는 데 필요한 자료가 풍부하다. 한편, 목슨은 존스의
『책의 속성』에도 등장한다. 페르텔의 안내서는 자일스 바버가
『라이브러리』6집 8권 1호(1986년)에 발표한 논문「마르탱 도미니크
페르텔과 그의 1723년 작 "인쇄술 실용 과학"」(Martin-Dominique
Fertel and his "Science pratique de l'imprimerie", 1723)에서 논했다.
바버의『프랑스 활판 인쇄』에 실린 목록은 프랑스에서 타이포그래피
관련 논문 출판이 점차 늘어났음을 시사하기도 한다. 앙드레 잠이
왕의 로먼을 연구한 논문은『인쇄사 학회지』1호(1965년)에 영어로
실렸다. 그가 쓴『문자의 탄생』은 같은 주제를 더 철저히 설명한다.
모즐리는 잠의 선구적 연구를 보완하고 확장했다. 그는 프랑스
한림원 작업에 관한 논문(뒤에 적은 해당 시기 측량법에 관한 해설을
보라)을 발표했고, 왕의 로먼 200주년을 기념해 근사한 도판을 싣고
나온 리옹 인쇄 박물관 (Musée de l'Imprimerie) 전시회 도록 (『왕의
로먼』) 집필을 이끌었다.『백과전서』에 실린 글과 그림을 엮어 유익한
기록물 노릇을 하는 선집도 있다. 바버의『디드로 '백과전서'에 실린
도서 제작』이다. 단턴의『계몽 사업』은 대중적인 후기『백과전서』의
출간 내력을 매우 꼼꼼히 기록한다. 드레이퍼스의『18세기 프랑스
타이포그래피』는 해당 영역을 개관하고, 특히 활자 표본에 집중한다.
단턴과 로슈가 공동 편집한『인쇄 혁명』에는 18세기 후반 프랑스 인쇄
출판에 관한 1차 연구가 실렸다. 아이젠스타인의『바다 건너 그러브
스트리트』는 "프랑스 세계주의 출판" 활동을 왕성히 개관한 저작이다.
　　쿨라의『도량형과 인간』은 프랑스에서 미터법이 도입된 경위를
설명하면서 도량형의 사회사적 측면을 논한다. 이 책은 올더가
지은『만물의 측량』으로 보완할 만하다. 미터법의 원리를 생생하고
매우 꼼꼼히 설명하는 책이다. 프로스하우그의『타이포그래피
규격』에는 간략하지만 근본적으로 종이와 활자 표준형 발전 과정을
성찰하는 부분이 있다. 그레이엄 폴러드는『라이브러리』4집 22권

2~3호(1941년)에 발표한 「종이 판형에 관해」(Notes on the size of the sheet)에서 도서 판형 수립 과정을 뒷받침한 요인을 개괄한다. 라베어의 『종이 사전』에는 '판형'과 '표준화'에 관한 좋은 글이 있다. 포인트법의 초기 역사는 업다이크의 『서양 활자의 역사』 1권과 월터 트레이시가 『펜로즈 애뉴얼』 55권(1961년)에 게재한 「포인트」(The point)에 요약되어 있다. (트레이시의 글은 『활자 디자인 개관』에도 실렸다.) 그러나 이제 이들은 모즐리의 해당 분야 저술로 보완해야 한다. 『매트릭스』 11호(1991년)에 발표한 「1694~1700년경 파리 왕립 과학 한림원이 펴낸 『기술 실무 설명서』 활자 제작 공정 설명도」 (Illustrations of typefounding engraved for the *Description des arts et métiers* of the Académie Royale des Sciences, Paris, 1694 to c.1700), 『타이포그래피 페이퍼스』 2호(1997년)에 실린 「프랑스 한림원과 현대 타이포그래피」(French academicians and modern typography), 그가 편집한 푸르니에의 『타이포그래피 안내서』 해설 등이 그런 예다. 앤드루 보그(Andrew Boag)가 『타이포그래피 페이퍼스』 1호 (1996년)에 발표한 귀중한 논문 「타이포그래피 도량형—연대기」 (Typographic measurement: a chronology)는 전체 역사를 개괄한다.

존슨의 『활자 디자인』은 현대식 로먼 활자 발전 과정을 간략히 설명한다. 푸르니에의 생애와 작업은 헛의 평전에 기술됐다. 모즐리가 편집한 『타이포그래피 안내서』는 푸르니에의 작업을 철저히, 새롭게 기록한다. 디도 가문에 관한 설명은 찾기 어렵다. 베랭포레의 『문자와 글』에 실린 논문 두 편은 프랑수아 앙브루아즈 디도와 피에르 프랑수아 디도의 활자체를 논한다. 잠의 『디도 가문』은 유익한 도록이다. 영어로 쓰인 개관 작업으로 가장 좋은 예는 『라이노타이프 매트릭스』(Linotype Matrix) 24호(1956년)에 실린 월터 트레이시의 「디도—프랑스 타이포그래피의 영예로운 이름」(Didot: an honoured name in French typography)이다. (이 글은 『인쇄사 학회 소식지』 14호[1985년]에도 실렸다.) 해당 시기 본문 배열을 논하는 희귀한 예로, 바버와 파비안의 『18세기 유럽 도서와 출판』에 실린 니컬러스

바커의 「타이포그래피와 글의 의미—18세기 도서 레이아웃 혁명」
(Typogrpahy and the meaning of words: the revolution in the layout
of books in the eighteenth century)을 꼽을 만하다.

3. 복잡한 19세기

인쇄술 공업화를 잘 진단하고 설명한 책으로, 개스켈의 『새로운
서지학 입문』과 트위먼의 『인쇄술 1770~1970년』이 있다. 기계화가
순식간에 승리했다는 통념을 교정해 줄 만한 글로, 래피얼 새뮤얼
(Raphael Samuel)이 『히스토리 워크숍』(History Workshop) 3호
(1977년)에 발표한 「세계의 공장—19세기 중반 영국의 증기 기관과
수동 기술」(The workshop of the world: steam power and hand
technology in mid-Victorian Britain)을 참고해도 좋겠다.

이 시기에 새로 출현한 활자체에 관해, 그레이의 『19세기 장식
활자체』는 교과서적이지만 활기찬 설명을 내놓는다. 같은 저자가
『인쇄사 학회지』 15호(1980~81년)에 발표한 「영국 슬래브 세리프
활자 디자인, 1815~45년」(Slab-serif type design in England 1815–
1845)도 참고할 만하다. 이 시기의 산세리프는 그레이도 논했지만,
특히 중요한 논작은 모즐리의 『요정과 동굴』이다. 트레이시의 『활자
디자인 개관』도 참고할 만하다. 구체 활자는 존슨의 『활자 디자인』과
오빙크(G. W. Ovink)가 『콰이렌도』 1권 1호와 4호(1971년)에 써낸
획기적 논문 「디도 계열 활자체에 대한 19세기의 반발」(Nineteenth-
century reactions against the didone type model)이 다룬다.

20세기 이전 타이포그래피사를 개관한 글로는, 모리슨의 『서체』에
실린 「타이포그래피 변형체 분류에 관해」(On the classification of
typographic variations)가 있다. 파울만의 『타이포그래피 역사』 참고
문헌도 좋다. 이외에도 유익한 문헌 안내로는 개스켈, 바버, 워릴로(G.
Warrilow)가 『인쇄사 학회지』 4호(1968년)와 7호(1972년)에 발표한
「1850년 이전 인쇄술 안내서 목록」(An annotated list of printers'
manuals to 1850)과 바버의 『프랑스 활판 인쇄』 등이 있다.

조판 기계화 과정은 러그로스와 그랜트의 공저『타이포그래피
인쇄면』, 모런의『문서 조판』, 허스의『기계식 활자 조판법의 역사』
등이 잘 기록해 놓았다. 이 시기에 일어난 주요 도량형 개혁을 꼼꼼히
설명한 저작으로, 홉킨스가 쓴『미국 활자 포인트법의 기원』을 참고할
만하다. 가독성 연구의 역사에 관해서는, 파이크의『인쇄물 가독성
연구 보고서』와 스펜서의『가시적 언어』를 참고한다. 로런스 윌리스는
『인쇄사 학회지』28호(1999년)에 발표한 「러그로스와 그랜트—
타이포그래피를 통한 결합」(Legros and Grant: the typographical
connection)에서 배경을 잘 설명해 준다.

4. 반발과 저항

모리스의 타이포그래피에 관한 기록으로는, 그의 그늘 아래에서
스팔링이 쓴『켐스콧 프레스와 윌리엄 모리스』가 중요하다. 최근 나온
자료는 많지만, 특히 피터슨의『켐스콧 프레스』가 충실하다. 피어폰트
모건 도서관이 편찬한『윌리엄 모리스와 출판 미술』은, 비판적 판단은
내리지 않지만, 그래도 출중한 편이다. 좀 더 소박한 전시 도록으로,
윌리엄 모리스 학회가 펴낸『윌리엄 모리스의 타이포그래피 모험』
은 여전히 쓸 만하다. 피터슨의『켐스콧 프레스 발행물 목록』은
제목이 암시하는 범위보다 넓은 면에서 도움이 된다. 모리스 자신이
타이포그래피에 관해 쓴 글은『이상적인 책』에 정리되어 있다.

개인 출판 운동은 프랭클린의『개인 출판』과 케이브의『개인
출판』이 충분히 설명한다. 워커는 좀 더 깊이 연구할 가치가 있다.
프랭클린의『에머리 워커』는 이 인물을 짤막하게 다룬다. 더브스
프레스는 티드컴비가 충분히 설명해 준다. 애시비의 타이포그래피는
크로퍼드가『C. R. 애시비』한 장에서 다룬다. 레더비의 삶과 업적은
루벤스의『윌리엄 리처드 레더비』에 기록됐다. 존스턴(작업이 아니라
인물)은 그의 딸 프리실라가 쓴 흥미로운 전기『에드워드 존스턴』에서
생생히 살아 나온다. 그의 런던 지하철 문자는 하우스가 쓴 작품집에
정리되어 있다.

인쇄 업계 유미주의는, 『알파벳 앤드 이미지』 6호(1948년)에
실린 리들러(V. Ridler)의 「예술 인쇄」(Artistic printing)와 그레이의
『19세기 장식 활자체』를 참고한다. 더 넓은 맥락을 보려면, 애슬린의
『유미주의 운동』을 참고할 만하다.

5. 신세계의 전통 가치

톰프슨의 『미국 도서 디자인과 윌리엄 모리스』는 켐스콧에서
영향받은 사람을 모두 포괄하면서, 철저하되 무비판적으로 해당
주제를 기록한다. 책에 실린 참고 문헌 목록은 무척 광범위하다.
블루멘설이 쓴 『미국의 도서 출판』은 '순수 인쇄' 관점에서 그곳의
도서 인쇄 역사 전체를 다룬다. 데이의 『도서 타이포그래피 1815~
1965년』에 실린 웰스(James M. Wells)의 개론도 비슷한 접근법을
취한다. 학술지 『프린팅 히스토리』에서는 최근 발표된 역사 연구
작업을 구해 볼 수 있다. 개인 디자이너 관련 글은 당대에 동료들이
쓴 평가나 자서전이 대부분이다. 더 비니 (본질적으로 19세기 인물)
외에, 비판적 재평가가 특히 필요한 인물로 업다이크와 드위긴스를
꼽을 만하다. 업다이크의 인쇄 작업은 그가 쓴 『메리마운트 프레스
비망록』과 미국 그래픽 미술 협회에서 펴낸 『업다이크』에 기록되어
있다. 그가 이따금 발표한 논문들은 『잘 만든 책』으로 정리되어
나왔다. 드위긴스가 쓴 논문 일부는 『드위긴스 원고』에 수록됐고,
활자체 디자인 방법에 관한 생각을 적은 『WAD가 RR에게』는 매우
흥미로운 자료 노릇을 한다. 드위긴스를 추모하는 책으로, 베닛이
편집한 『드위긴스 후기』가 있다. 최근 논문 가운데, 특히 헤라르트
윙어르(Gerard Unger)가 『콰이렌도』 11권 4호(1981년)에 발표한
「실험작 223번, 드위긴스가 디자인한 신문 활자체」(Experimental
no.223, a newspaper typeface designed by W. A. Dwiggins)가 참고할
만하다. 트레이시는 『활자 디자인 개관』에서 가우디와 드위긴스의
활자체를 평가했고, 브루크너는 가우디 평전을 썼다.

6. 신전통주의

영국 신전통주의 역사를 포괄적으로 다룬 저작은 없지만, 색인이
빼어난 바커의 『스탠리 모리슨』은 평전으로서 임무도 다할 뿐 아니라,
사실상 역사서 노릇도 한다. 이를 제외하면, 잡지나 회고록, 전기
등에 실린 자료는 풍부하지만 분산되어 있다. 모노타이프의 역사는
심각한 공백으로 남아 있는데, 『모노타이프 레코더』 100주년 특집호
(신간 10호, 1997년)는 그나마 좋은 틀을 제시한다. 모리슨의 『활자
기록』에 마이크 파커가 짤막하게 실은 편집자 서문은 꼭 필요한
비판적 접근법을 시사한다. 커윈 프레스는 허버트 사이먼의 『노래와
언어』와 올리버 사이먼의 『인쇄인과 놀이터』에 기록되어 있다.
논서치 프레스는 드레이퍼스가 『논서치 프레스의 역사』에서 남김없이
설명했다. 모런은 더블 크라운 클럽과 타이포그래피 디자이너 협회를
찬양하는 책(『타이포그래퍼 자격이 있는』)을 썼다.

　　모런의 『스탠리 모리슨』은 폭이 좁은 저작으므로 바커의 충실한
평전과 비교할 수 없지만, 그래도 쓸 만한 도판이 실렸다. 두 책 모두
오빙크가 『쾨이렌도』 3권 3호(1973년)에 날카로운 논문 「스탠리
모리슨에 관한 책 두 권」(Two books on Stanley Morison)을 발표하는
계기가 됐다. 메이넬의 『내 인생』과 사이먼의 『인쇄인과 놀이터』는
모두 중심 인물이 쓴 자서전이다. 정돈된 설명은 아니지만, 에릭
길의 『자서전』에는 그의 정신이 담겨 있다. 다른 전기 작가들이
포착하지 못한 정신인데, 그들이 길의 문자 도안과 타이포그래피
활동에 대해 늘 취약했던 것도 사실이다. 이 주제를 가장 빼어나고
충실히 설명한 글은 『독일 출판인 협회 소식지』(Börsenblatt für
den deutschen Buchhandel, 프랑크푸르트) 77a호(1961년)에 실린
볼프강 케어(Wolfgang Kehr)의 「문자 예술가 에릭 길」(Eric Gill als
Schriftkünstler)이다. 전문적인 연구이지만 넓은 영역에 빛을 비추는
논작으로, 『파인 프린트』 8권 3호(1982년)에 실린 제임스 모즐리의
「에릭 길의 퍼페추아 활자」(Eric Gill's Perpetua type)가 있다. (이 글은
비글로가 편집한 문집 『파인 프린트 활자편』에 전재됐다.) 비어트리스

워드는 충실한 『모노타이프 레코더』 기념 특집호(44권 1호, 1970년)의
주제였다. 바커의 『스탠리 모리슨』에도 그에 관한 내용이 많다.

7. 인쇄 문화—독일

독일에 관해서라면, 샤우어의 『독일 출판 미술』이 가장 충실한
역사서다. 본문도 좋지만, 별책으로 꾸민 도판도 모범적이고, 참고
문헌 목록도 포괄적이다. 이 책의 한계는 주제에 있다. 일상 인쇄 대신
"출판 미술"에 집중한다는 점이다. 데이의 『도서 타이포그래피』에
실린 샤우어의 글은 책의 논지를 요약하고 시대적 범위를 넓혀 준다.
로덴베크르의 『독일 인쇄 출판』은 이제 책 자체가 역사가 됐지만,
한정된 범위(개인 출판과 소규모 출판사 도서)에서나마 철저한 주석은
여전히 유용하다. 로덴베르크가 훗날 써낸 『타이포그래피의 범위』는
전 세계 전통주의 도서 디자인을 재빨리, 광범위하게 개관한다.
슈미트퀸제뮐러의 『윌리엄 모리스와 새로운 출판 미술』은 드물게도
인쇄 개혁 운동의 (생산물이 아니라) 사상을 논한 예로, 특히 독일에
집중한다. 삽화 도판은 없지만, 기록이 철저한 저작이다.
　　주요 디자이너 대부분에 관해서는 당대에 '기념 논문집' (Fest-
schrift) 또는 연구서가 나왔다. 그런 책들은, 정기 간행물과 함께,
샤우어의 『독일 출판 미술』에서 일람됐다. 샤우어 이후 출간된 책
가운데, 특히 마르더슈타이크가 지은 『오피치나 보도니』가 돋보인다.
슈나이들러의 작업은 이제 슈마허게블러가 편집한 책이 설명해
준다. 코흐는 시너먼이 쓴 연구서가 충분히 다룬다. 지코프스키의
『타이포그래피와 애서 문화』는 인쇄인과 디자이너들이 한 말을 모아
놓은 문집으로, 에크만, 푀셸, 바이스, 엠케 등이 등장한다.
　　독일 공작 연맹은 잘 기록되어 있다. 영어로 쓰인 자료 중에서는
슈바르츠의 책이 사상의 역사를 밝힌다. 단일 사서로 가장 좋은 영어
저작은 여전히 캠벨의 『독일 공작 연맹』이다.

8. 인쇄 문화—벨기에와 네덜란드

데이의 『도서 타이포그래피』에 실린 제라르 블랑샤르(Gérard Blanchard)와 막시밀리앵 복스 자신이 쓴 논문은 이 장에서 내가 한 지적을 대체로 뒷받침해 준다. 또한 마제르망과 보댕의 일목요연한 편저 『복스 기록』도 참고할 만하다.

벨기에에 관해서는, 데이의 『도서 타이포그래피』에 실린 페르낭 보댕의 글과, 역시 보댕이 『콰이렌도』 1권 4호(1971년)와 2권 1호 (1972년)에 발표한 「앙리 반 데 벨데 타이포그래피의 형성과 진화」(La Formation et l'evolution typographiques de Henry van de Velde)를 참고할 만하다. 벨기에와 독일에 특히 주목해 국제 '아르 누보' 문자 도안을 개관한 글로, 『독일 출판인 협회 소식지』(프랑크푸르트) 31a호(1958년)에 실린 로스비타 리거바우어만(Roswitha Riegger-Baurmann)의 「유겐트슈틸 문자」(Schrift im Jugenstil)가 있다.

네덜란드에 관해서는, 데이의 『도서 타이포그래피』에 실린 오빙크의 글이 좋은데, 특히 참고 문헌 목록이 유용하다. 좀 더 최근 자료 가운데, 판 파선 등이 지은 판 크림펀 연구서 『아름다운 지면이여 안녕!』은 신선한 수정주의 관점이 거둔 성과를 드러낸다. 학술지 『콰이렌도』는 주로 공업화 이전 타이포그래피를 다루지만, 현대 네덜란드 관련 자료도 일부 게재한 바 있다.

9. 신타이포그래피

치홀트가 써낸 『신타이포그래피』는 여전히 이 주제와 관련해 가장 좋은 설명서이자 으뜸가는 표본이다. 이 책은 물론, 그의 첫 개관 작업 '근원적 타이포그래피'도 서문과 함께 중판됐다. 『신타이포그래피』 영어판과 스페인어판에 실린 (각각 나와 호세프 푸홀[Josep M. Pujol]이 쓴) 서문도 읽어 볼 만하다. 1960년대에 간행되어 주제를 정의하는 데 이바지한 책이 두 권 있다. 스펜서의 『현대 타이포그래피 선구자들』은 초판이 가장 좋은데, 입문서로는 괜찮지만 미술사식 접근법과 작품집 성격 탓에 한계가 심각한 책이다. 노이만이 쓴

『20년대의 기능적 그래픽 디자인』은 종합을 시도했지만, 다소
엉뚱하고 불완전하다는 흠이 있다. 훨씬 자세하고 도판이 좋은 책도
나왔다. 플라이슈만의 편저『바우하우스―인쇄, 타이포그래피,
광고』는 바우하우스에서 만들어진 인쇄물을 다수 실었는데, 인쇄
품질도 좋고 주석도 꼼꼼하다. 바우하우스 교수를 위시해 당대인들이
쓴 글도 실렸다. 브뤼닝이 편집한『바우하우스의 알파와 오메가』는 더
최근에 나온 보고서로, 바우하우스 기록 보관소 소장 자료에 근거한다.
이 책에 실린 글 중에는 내가 쓴 수정주의적 논문도 있는데, 이 글은
필자의『왼끝 맞춘 글』에 영어로도 실렸다. '때로는 타이포그래피도
예술이 될 수 있다'라는 제목으로 출간된 네 권짜리 세트는 신광고
조형인 동우회와 슈비터스의 타이포그래피에 관해 가장 좋은 자료다.
드러커의『가시적 언어』는 20세기 초 타이포그래피와 예술에 관한
개관으로 유익하지만, 학위 논문 형식을 띠는 데다가 '물성'을 매우
이론적으로 이해한다는 부담이 있다.

리시츠키 (리시츠키퀴퍼스, 데바우트), 모호이너지 (투피친),
슈비터스 (슈말렌바흐, 엘더필드) 등의 생애와 작업은 충실히
기록됐다. 그들이 쓴 타이포그래피 관련 글 일부도 위에 거론한
책들에 수록됐다. 아울러, 코스텔라네츠가 편집한 모호이너지
문집과 슈비터스의『선언문과 평론』도 참고할 만하다. 리시츠키의
타이포그래피 작업을 보기에는 네즈빗이 편집한 도록이 가장 좋다.

치홀트는 자신에 관한 연구서『타이포그래퍼 얀 치홀트의
생애와 작품 세계』를 직접 썼다. 이 책에는 그가 가명으로 쓴 자서전,
몇몇 기사, 문헌 목록이 실렸다. 작품도 폭넓게 선별되어 수록됐다.
매클린의『얀 치홀트』는 치홀트 자신이 한 말에 무비판적으로
의존하는 입문서다. 오빙크는『콰이렌도』7권 3호(1978년)에 사려
깊은 개론「얀 치홀트 1902~74년―균형 잡힌 평가를 시도하며」(Jan
Tschichold 1902-74: Versuch zu einer Bilanz seines Schaffens)를
써냈다.『신타이포그래피』영어판에 내가 쓴 서문은 그의 초기 작업을
꽤 자세히 논한다. 스페인어판에 실린 푸홀의 서문 역시 마찬가지다.

치홀트가 쓴 글은『문집 1925~74년』에 폭넓게 선별, 전재됐다.
뮌헨 타이포그래피 협회가 펴낸 레너, 치홀트, 트룸프 헌정 도서는
얇지만 도판이 좋다. 트룸프에 관한 단행본으로는 유일한 책이기도
하다. 레너의 작업은 버크의 저서가 포괄적으로 설명한다. 코언의
『헤르베르트 바이어』는 찬양 조가 강한 연구서다. 바이어가 독일에서
한 작업을 정리한 바우하우스 기록 보관소 카탈로그가 더 유용하다.
네덜란드 신타이포그래피는 만과 레이의『활자 사진』에 간편하게
요약되어 있다.

표준화에 관해서는, 홀름(B. Holm)이 편집한 공식 기록『독일 표준
위원회 50년』(Fünfzig Jahre Deutscher Normenausschuß, 베를린:
Beuth-Vertrieb, 1967년)을 참고할 만하다. 또한 미국 공업 협의회
(National Industrial Conference Board)에서 펴낸『공업 표준화』
(Industrial standardization, 뉴욕: NICB, 1929년)도 유용하다.
표준형 철학을 쉽고 통찰력 있게 드러낸 작품으로는 브루스 마틴
(Bruce Martin)의『표준과 건물』(Standards and building, 런던: Royal
Institute of British Architects, 1971년)이 있다.

정치적 도서회에 관한 비판적 논의로는, 신미술 협회의『누구
세상인가』에 실린 뷔네만(Bühnemann)과 프리트리히(Friedrich)의
글이 가장 우수하다. 이 도록은 당시 미술과 디자인에 관한 사회
정치적 연구로 좋다. 윌릿의『새로운 객관성, 1917~33년』은 포괄적인
개관 작업이다.

10. 망명하는 현대

국가 사회주의 치하 문화 활동에 관해서는, 힌츠의『제3 제국
예술』에 실린 자료가 유용하다. 국가 사회주의 이념을 충실히 기록한
개관으로, 제프리 허프(Jeffrey Herf)의『반동적 현대주의』(Reactionary
modernism, 케임브리지: Cambridge University Press, 1984년)가 있다.
짧지만 흥미로운 개론으로, 뮌헨 타이포그래피 협회의『타이포그래피
100년』에 한스 페터 빌베르크(Hans Peter Willberg)가 기고한「제3

제국 문자와 타이포그래피」(Schrift und Typografie im Dritten Reich)를 꼽을 만하다. 해당 시기뿐 아니라 이전과 관련해서도, 에인즐리의 『독일 그래픽 디자인 1890~1945년』에는 신선한 도판이 여러 점 실려 있다.

1945년 이후 블랙레터-로먼 논쟁을 기록한 당대 자료로, 클링스포어의 『문자와 인쇄의 아름다움에 관해』, 엠케, 레너 등이 기고한 『판도라』 '말과 글' 특집호(4호, 1946년) 등을 참고할 만하다. 더 최근에 블랙레터를 옹호한 이는 발터 플라타(『프락투어, 고딕, 슈바바허』)였다. 플라타의 초기 작업을 단서 삼아, 헤릿 노르트제이는 『저널 오브 타이포그래픽 리서치』 4권 3호(1970년)에 자극적이고 포괄적인 평론 「꺾인 문자와 활자체 분류법」(Broken scripts and the classification of typefaces)을 발표했다. 하이더호프의 『안티콰인가 프락투어인가?』는 짧은 개관이지만, 참고 문헌 목록이 있다. 카프르는 『프락투어』를 통해 논쟁에 참여했다. 베인과 쇼의 『블랙레터』는 논쟁을 영어로 유익하게 요약해 준다. 하르트만의 『프락투어인가 안티콰인가』는 매우 철저한 논저다.

독일 점령기 네덜란드에서 일어난 불법 도서 출판 활동을 가장 잘 설명해 주는 영어 자료는 사이머니의 『출판과 자유』다. 베르크만과 산드베르흐를 철저히 (영어로) 개관한 작업으로, 마르티넷의 『뜨거운 인쇄』와 페테르선과 브라팅아의 『산드베르흐』가 있다. 독일을 중심으로 전체 현상을 짧지만 잘 개관한 논문으로는, 시빌 프레이저(Sibylle Fraser)가 『프린팅 히스토리』 15호(1986년)에 발표한 「유럽 지하 인쇄, 1933~45년」(Underground printing in Europe, 1933–1945)이 있다. 네덜란드로 망명한 독일 출신 도서 디자이너 두 명— 헨리 프리트렌더(Henri Friedlaender)와 파울 우어반(Paul Urban)—은 뢰프가 충분히 설명해 준다.

치홀트가 펭귄 북스에서 한 작업은 매클린의 『얀 치홀트』에 (경험을 바탕으로) 잘 설명되어 있고, 치홀트 자신도 『도서 디자인』에 일부 결과물을 기록해 놓았다. 슈몰러의 작업에 관한 설명은 방대한

펭귄 관련 자료에서 우연히 볼 수 있고,『모노타이프 레코더』특집호
(신간 6호, 1987년)도 참고할 만하다. 베르톨트 볼페에 관해서는
빅토리아 앨버트 미술관에서 열린 회고전 도록(1980년)이 가장
좋은 자료다. 슐레거의 작업은 팻 슐레거의 흥미진진한 책『제로』에
기록되어 있다. 헨리온에 관해서는 제대로 된 기록이 아직 안 나왔다.
내가 개인별 사례 연구로 쓴 개론이 하나 있다.『디자인사 학회지』3권
1호(1990년)에 발표한「영국에 망명한 그래픽 디자이너들―제2차
세계 대전 전후」(Emigré graphic designers in Britain: around the
Second World War and afterwards)다. 망명 길에 오른 도서 디자인
분야는 이제 피셔의『망명하는 도서 디자인, 1933~50년』이 다룬다.

　　이 시기에 (그리고 이전과 이후에) 미국에서 이루어진 작업은
프리드먼과 프레시먼의『미국 그래픽 디자인』, 레밍턴과 호딕의『미국
그래픽 디자인 선구자 9인』등이 포괄해 준다. 수트나르의 작업 전반은
야나코바의 연구서를 참고할 만하다.

　　11. 전후 재건
1945년 이후 신전통주의 타이포그래피는 앞 장 메모를 참고하면 된다.
같은 시기 현대주의 타이포그퍼와 마찬가지로, 이 부문을 철저히
개관하려는 시도는 아직 없었으므로, 연구자는 학술지, 연감, 단행본
등에 실린 당대 자료를 스스로 찾아 봐야 한다.

　　사진 식자 기술의 역사는 필립스의『컴퓨터 주변 기기와 조판』,
시볼드의『디지털 조판의 세계』, 윌리스의『전자식 조판』, 마르샬의
『빛을 좇아』등이 포괄한다. 아찔한 발명 시대를 이해하는 데 필요한
틀을 마련해 주는 책들이다.

　　내가 편집한『앤서니 프로스하우그』는 이 디자이너의 생애와
작업을 포괄적으로 기록한다. 허버트 스펜서의 잡지는 포이너의
『타이포그래피카』에 기록되어 있다.

　　울름 조형 대학 관련 자료는 이제 풍부한 편이다. 이곳을 개관한
작업 가운데 좋은 예로는 린딩거(Herbert Lindinger)가 편집한『울름

조형 대학—사물의 도덕성』(Hochschule für Gestaltung Ulm: die Morale der Gegenstände, 베를린: Ernst & Sohn, 1987년, 영어판은 1989년), 울름 미술관(Ulmer Museum)과 울름 조형 대학 기록 보관소에서 공동 편찬한『울름 모델』(Ulmer Modelle – Modelle nach Ulm, 오스트필데른루이트: Hatje Cantz, 2003년) 등을 꼽을 만하다. 울름 조형 대학이 폐교된 지 20년 후에 간행된 오틀 아이허의 『타이포그래피』는 당시 조건에서 개발된 그의 접근법을 요약해 준다.

12. 스위스 타이포그래피

스위스 타이포그래피 현상은 아직 충분히 분석되지 않았다. 무척이나 자의식적인 특징을 보였던 현상이기에, 당대에 간행된 문헌도 상당하다. 으뜸가는 출처는 아마 이 장에서 언급한 단행본과 잡지, 특히 수십 년 동안 현대주의 타이포그래피를—국제적으로—주도했던 『티포그라피셰 모나츠블레터』일 것이다. 하지만 충실한 연구서 몇 권도 등장하기 시작했는데, 특히『막스 빌』(뷔르클레 편),『리하르트 파울 로제』(로제 재단 편),『카를 게르스트너』(게르스트너 편) 등이 주목할 만하다.

13. 현대주의 이후 현대성

당연한 말이지만, 이 시기 타이포그래피 역사를 충실히 쓰기는 아직 이르다. 아래 메모는 이 장에서 다룬 몇몇 화제와 관계있다.

볼프강 바인가르트의 작업은 자신이 쓴『타이포그래피로 가는 길』에 제시되어 있다. 브로디는『네빌 브로디의 그래픽 언어』와 후속작을 보면 된다. 헤릿 노르트제이의 작업에 관해서는, 헤이그 왕립 미술원 웹사이트(typemedia.org/noordzij/)에 실린 문헌 목록과 자료를 참고할 만하다. 현 시점에서 노르트제이가 쓴 글 가운데 영어로 번역된 자료는『레터레터』밖에 없다.* 같은 제목으로 그가 발행한

* 2005년에는『획』의 영어판(The stroke: theory of writing, 런던: Hyphen Press) 도 출간됐다. 이 책은 한국어판(안그라픽스, 2014년)으로도 나왔다.—역주.

소식지에서 글을 골라 엮은 책이다. 매슈 카터의 작업은 마거릿 리의
『타이포그래피로 말하자면』이 정리하고 논한다.

조판 기술의 발전은 시볼드의 『디지털 조판의 세계』와 윌리스의
『전자식 조판』이 요약해 준다. 보스하르트가 쓴 『본문 조판의 기술적
바탕』은 실용 지식과 역사를 근사하게 정리한 개요다. 이 분야에서
가장 권위 있는 잡지는 『시볼드 레포트 온 퍼블리싱 시스템스』였다.
1971년부터 격주로 발행한 이 잡지는 타이포그래피 기술 발전을
풍성히 보여 준 (그리고 여전히 그 노릇을 하는) 자료다. 1986~
96년에는 『퍼블리싱 시스템스』에 더해 월간 『시볼드 리포트 온
데스크톱 퍼블리싱』도 발행됐다. (이후 『시볼드 리포트 온 인터넷
퍼블리싱』으로 바뀌었다.) 디지털 활자 개론으로는, 특히 찰스
비글로가 『시볼드 리포트 온 퍼블리싱 시스템스』(10권 24호 [1981년],
11권 11호 [1982년], 11권 12호 [1982년])에 연재한 글이 참고할
만하다. 이 주제에 관한 자료는 쇄도하지만, 블랙의 『탁상출판용
활자체』는 비판 의식 있는 안내서로 돋보인다.

윌리엄슨의 『도서 디자인 방법』은 최근의 조판 시스템 몇몇을
비판적으로 논하고, 일반 원칙을 제안한다. 윌리스가 쓴 『활자
디자인의 발전 ─ 1970~85년』은 (시스템이 아니라) 제품을 훑어보기에
유익한 자료다. 크누스의 메타폰트와 텍스 작업은 그가 쓴 『컴퓨터와
조판』이 자세히 설명한다. 개발 과정과 논쟁에 관해서는, 『비지블
랭귀지』(Visible Language, 16권 1호 [1982년], 16권 4호 [1982년],
17권 4호 [1983년], 19권 1호 [1985년])에 실린 논문을 참고할
만하다. 몇몇 실무 디자이너가 유익한 글을 쓰기도 했다. 예컨대, 매슈
카터가 『디자인 쿼털리』(Design Quarterly) 148호(1990년)에 써낸
「타이포그래피와 최신 기술」(Typography and current techologies)은
참고할 만하다.

폰트 기술 현황은 인터넷에 실린 보고서나 리뷰를 보는 편이 가장
좋다. 베리의 『언어, 문화, 활자』는 유익한 논문집인데, 특히 기술과
특정 '로마자 외 문자' 문제에 관한 자료로 좋다.

이 시기 타이포그래피와 그래픽 디자인에 관한 논쟁을 살펴보기에
가장 좋은 자료는 스티븐 헬러 (Steven Heller) 등이 편집한 『자세히
보기—그래픽 디자인에 관한 비판적 글』 1~2권(Looking closer, 뉴욕:
Allworth Press, 1994년, 1997년)일 것이다.*

타이포그래피 도량형 개혁에 관한 글 가운데, 특히 주요 주창자인
어니스트 호크(Ernest Hoch)가 『펜로즈 애뉴얼』 60권(1967년)에
써낸 「세계 타이포그래피 도량형 통일」(International unification
of typographic measurement)과 『아이코그래픽』(Icographic) 3호
(1972년)에 써낸 「눈에 보이는 포인트법의 몰락」(The demise of
the point system in sight)을 참고할 만하다. 이외에도 충실한 글로
『프로페셔널 프린터』(Professional Printer) 27권 5호(1983년)에 실린
세아머스 오 브로겐(Séamas Ó Brógáin)의 「타이포그래피 도량형—
비판과 제안」(Typographic measurement: a critique and a proposal)이
있다. 이 개혁의 오랜 역사는 오빙크가 『콰이렌도』 9권 2호와 4호
(1979년)에 발표한 두 편짜리 논문 「푸르니에에서 미터법까지,
납에서 필름까지」(From Fournier to metric, and from lead to film)에
정리되어 있다. 합리적 문자 크기 측정 원칙을 가장 명쾌히 밝힌
글은, 『타이포그래피카』 신간 13호(1966년)에 실린 어니스트 호크와
모리스 골드링(Maurice Goldring)의 「활자 크기 준거 체계」(Type size:
a system of dimensional references)다. 이 글은 알두스 마누티우스
인쇄 문서 연구 맥락에서 측량 문제를 다루는 번힐의 『활자 공간』에도
전재됐다. 앤드루 보그가 『타이포그래피 페이퍼스』 1호(1996년)에
발표한 「타이포그래피 도량형—연대기」는 역사를 요약해 준다.

글을 쓰는 현재 (2004년), 레딩 대학교는 영국 타이포그래피 개혁
활동을 정리하는 연구 과제 '현대주의 낙관론—타이포그래피에서
현대적 사유를 복원하기'(The optimism of modernism: recovering
modern reasoning in typography)를 진행 중이다.

* 이 시리즈는 한국에서 '왜 디자이너는 생각하지 못하는가?'라는 다소 고압적인
제목으로 번역 출간됐다 (정.글, 1997년, 1998년).—역주.

제러미 캠벨(Jeremy Campbell)의 『문법적 인간』(Grammatical
man, 런던: Allen Lane, 1983년)은 정보 이론의 역사와 개념을
설명하는 대중서다. 콜린 체리(Colin Cherry)의 『인간 의사소통에
관해』(On human communication, 매사츠세츠주 케임브리지: MIT
Press, 1957년)는 교과서적 해설서다. 정보 디자인은 (1967년 창간한)
『저널 오브 타이포그래픽 리서치』와 (1979년 창간한)『인포메이션
디자인 저널』을 통해 추적할 수 있다. 전자는 (1971년 이후)『비지블
랭귀지』로 이름을 바꾸며 범위를 넓혔다.

　이 시기에 논쟁거리였던 주제를 다루는 글이 두 편 있다. 출간된
논문은 아니지만, 이들은 잡지나 단행본 문집에 실린 자료보다
뛰어난 분석력을 보인다. 하나는 로버트 월러(Robert Waller)의
「타이포그래피가 언어에 끼치는 영향—타이포그래피 장르와 기반
구조 모델을 향해」(The typographic contribution to language:
towards a model of typographic genres and their underlying
structures)다. (레딩 대학 타이포그래피 학과 1987년 박사 학위
논문으로, 다음 주소에서 내려받을 수 있다. independent.academia.
edu/RobWaller.) 다른 하나는 올레 룬(Ole Lund)이 쓴 레딩 대학교
타이포그래피 학과 1999년 박사 학위 논문 「타이포그래피에서 지식
구축—가독성 연구와 산세리프 활자체 가독성의 경우」(Knowledge
construction in typography: the case of legibility research and the
legibility of sans serif typefaces)다.

　'현대'와 '탈현대'의 운명을 추적하는 데 유익한 논쟁과 분석은
프레더릭 제임슨(Frederic Jameson)의 『탈현대주의, 또는 후기
자본주의 문화 논리』(Postmodernism, or, the cultural logic of late
capitalism, 런던: Verso, 1991년), 페리 앤더슨(Perry Anderson)의
『탈현대성의 기원』(The origins of postmodernity, 런던: Verso,
1998년), 그리고 이들 책과 관련 저작에 관한 『뉴 레프트 리뷰』(New
Left Review) 지상 토론에서 찾을 수 있다.

16 출원-참고 문헌

참고 문헌 목록은 앞 장을 포함해 본문에서ー자세한 서지 사항을
밝히지 않고ー인용한 자료를 일람한다. 본문 각주에서 따로 밝히지
않은 경우, 실제로 참고한 판을 적었다. 되도록이면 '좋은' 판을
참고하려 했다. 구판보다 신판이 (예컨대 도판이나 제책 품질 면에서)
낫다는 법은 없기에, 때로는 최근판을 무시하고 구판을 쓰기도 했다.
업다이크의 『서양 활자의 역사』가 좋은 예다. 본제가 수수께끼처럼
이해하기 어려운 경우에는 부제도 적어 뜻을 밝혔다.*

가우디 (F. W. Goudy). 『타이폴로지아ー활자 디자인과 활자 제작
　　연구』(Typologia: studies in type design & type making). 버클리:
　　University of California Press, 1940년.

개스켈 (P. Gaskell). 『새로운 서지학 입문』(A new introduction to
　　bibliography). 개정판. 옥스퍼드: Clarendon Press, 1974년. 중판,
　　델라웨어주 뉴캐슬: Oak Knoll, 2000년.

게르스트너 (K. Gerstner). 『문자 개요』(Kompendium für Alpha-
　　beten). 토이펜: Niggli, 1972년. 영어판, 『Compendium for liter-
　　ates』. 매사추세츠주 케임브리지: MIT Press, 1974년.

ー 『카를 게르스트너ー5×10년에 걸친 그래픽 디자인 등등』
　　(Karl Gerstner: review of 5×10 years of graphic design etc.).
　　오스트필데른루이트: Hatje Cantz, 2001년.

ー 『프로그램 디자인』(Programme entwerfen). 토이펜: Niggli, 1964
　　년. 영어판, 『Designing programmes』. 런던: Tiranti, 1968년.

ー, 쿠터 (M. Kutter). 『새로운 그래픽』(Die neue Graphik). 토이펜:
　　Niggli, 1959년.

　　* 한국어로 번역된 책은 해당 사항을 밝혔다.ー역주.

그레이 (N. Gray). 『19세기 장식 활자체』(Nineteenth century orna-
　mented typefaces). 2판. 런던: Faber & Faber, 1976년.

길 (E. Gill). 『자서전』(An autobiography). 런던: Cape, 1940년.

— 『타이포그래피에 관한 에세이』(An essay on typography). 2판.
　런던: Dent, 1936년 [안그라픽스, 2015년].

노르트제이 (G. Noordzij). 『레터레터』(Letterletter). 밴쿠버: Hartley &
　Marks, 2000년.

— 『획―글자 쓰기에 대해』(De streek: theorie van het schrift).
　잘트보멀: Van de Garde, 1987년 [안그라픽스, 2014년].

노이만 (E. Neumann). 『20년대의 기능적 그래픽 디자인』(Functional
　graphic design in the 20s). 뉴욕: Reinhold, 1967년.

니스빗 (P. Nisbet), 편. 『엘 리시츠키 1890~1941년』(El Lissitzky
　1890–1941). 매사추세츠주 케임브리지: Harvard University Art
　Museums, 1987년.

단턴 (R. Darnton). 『계몽 사업―'백과전서' 간행사, 1775~1800년』
　(The business of enlightenment: a publishing history of the
　'Encyclopédie' 1775–1800). 매사추세츠주 케임브리지: Harvard
　University Press, 1979년.

— 『라무레트의 입맞춤―문화사 성찰』(The kiss of Lamourette:
　reflections in cultural history). 런던: Faber & Faber, 1990년.

—, 로슈 (D. Roche), 편. 『인쇄 혁명―프랑스 인쇄술, 1775~1800년』
　(Revolution in print: the press in France 1775–1800). 버클리:
　University of California Press, 1989년.

더 비니 (T. L. De Vinne). 『타이포그래피 실무』(The practice of typo-
　graphy), 전 4권. 뉴욕: Century. 1권, 『활자 제작술 연구』(A treatise
　on the processes of type-making). 1990년. 2권, 『올바른 조판법』
　(Correct composition), 1901년. 3권, 『표제지 연구』(A treatise on
　title-pages). 1902년. 4권, 『현대식 도서 조판법』(Modern methods
　of book composition). 1904년.

데바우트 (J. Debbaut), 편.『엘 리시츠키』(El Lissitzky). 런던: Thames
 & Hudson, 1990년.

데이 (K. Day), 편.『도서 타이포그래피 1815~1965년—유럽과 미국』
 (Book typography 1815–1965: in Europe and the United States of
 America). 런던: Benn, 1966년.

드러커 (J. Drucker).『가시적 언어—실험적 타이포그래피와 현대 미술,
 1909~23년』(The visible word: experimental typography and
 modern art, 1909–1923). 시카고: University of Chicago Press,
 1994년.

드레이퍼스 (J. Dreyfus).『18세기 프랑스 타이포그래피—케임브리지
 대학교 도서관 브록스번 컬렉션 활자 표본 연구』(Aspects of
 French eighteenth-century typography: a study of type specimens
 in the Broxbourne Collection at Cambridge University Library).
 런던: Roxburghe Club, 1982년.

— 『논서치 프레스의 역사』(A history of the Nonesuch Press). 런던:
 Nonesuch Press, 1982년.

— 『얀 판 크림펀 작품집』(The work of Jan van Krimpen). 런던:
 Sylvan Press, 1952년.

드위긴스 (W. A. Dwiggins).『광고 레이아웃』(Layout in advertising).
 개정판. 뉴욕: Harper, 1948년.

— 『WAD 원고』(MSS by WAD). 뉴욕: Typophiles, 1947년.

— 『WAD가 RR에게』(WAD to RR). 매사추세츠주 케임브리지:
 Harvard College, 1940년.

『때로는 타이포그래피도 예술이 될 수 있다』(Typographie kann
 unter Umständen Kunst sein). 1권,『쿠르트 슈비터스—
 타이포그래피와 그래픽 디자인』(Kurt Schwitters: Typographie
 und Werbegestaltung). 2권,『포어뎀베르게-길데바르트—
 타이포그래피와 그래픽 디자인』(Vordemberge-Gildewart:
 Typographie und Werbegestaltung). 3권,『새로운 광고 조형인

동우회—암스테르담 전시회, 1931년』(Ring 'neue werbegestalter':
die Amsterdamer Ausstellung 1931). 4권,『신광고 조형인 동우회,
1928~33년—개괄』(Ring 'neue werbegestalter' 1928–1933: ein
Überblick). 1~3권, 비스바덴: Landesmuseum, 1990년. 4권,
하노버: Sprengel Museum, 1990년.

라리슈 (R. v. Larisch).『예술적 문자 사례』(Beispiele künstlerischer
Schrift). 전 4권. 빈: Schroll, 1900~19년.

—『예술에 적용하는 장식 문자에 대해』(Über Zierschriften im
Dienste der Kunst), 뮌헨: Albert, 1899년.

—『장식 문자의 가독성에 관해』(Über Leserlichkeit von ornamen-
talen Schriften). 빈: Schroll, 1904년.

—『장식 문자 강의』(Unterricht in ornamentaler Schrift). 빈: Öster-
reichische Staatsdruckerei, 1905년.

라베어 (E. J. Labarre).『종이 사전』(Dictionary and encyclopaedia
of paper and paper-making). 2판. 런던: Oxford University Press,
1952년.

러그로스 (L. A. Legros), 그랜트 (J. C. Grant).『타이포그래피 인쇄면』
(Typographical printing-surfaces). 런던: Longmans Green, 1916년.

레너 (P. Renner).『기계화한 그래픽』(Mechanisierter Grafik). 베를린:
Reckendorf, 1930년.

—『예술로서 타이포그래피』(Typografie als Kunst). 뮌헨: Georg
Müller, 1922년.

—『타이포그래피 예술』(Die Kunst der Typographie). 베를린:
Druckhaus Tempelhof, 1948년.

레밍턴 (R. R. Remington), 호딕 (B. J. Hodik).『미국 그래픽 디자인
선구자 9인』(Nine pioneers in American graphic design).
매사추세츠주 케임브리지: MIT Press, 1989년.

로덴베르크 (J. Rodenberg).『독일 인쇄 출판: 문헌 목록』(Deutsche
Pressen: eine Bibliographie). 취리히: Amalthea-Verlag, 1925년.
부록 추가된 개정판, 1930년.

— 『타이포그래피의 범위』(Größe und Grenzen der Typographie).
　슈투트가르트: Poeschel, 1959년.

로먼 (M. Lommen), 페르횔 (P. Verheul). 『헤이그 문자』(Haagse let-
　ters). 암스테르담: De Buitenkant, 1996년.

로저스 (B. Rogers). 『케임브리지 대학교 출판부 타이포그래피 연구
　보고서』(Report on the typography of the Cambridge University
　Press) [1917년]. 케임브리지: Cambridge University Press, 1950년.

로제 재단 (Lohse Stiftung). 『리하르트 파울 로제—구성적 그래픽
　디자인』(Richard Paul Lohse: konstruktive Gebrauchsgrafik).
　오스트필데른루이트: Hatje Cantz, 1999년.

뢰프 (K. Löb). 『망명하는 디자인: 네덜란드의 독일 도서 디자이너,
　1932~50년』(Exil-Gestalten: Deutsche Buchgestalter in den
　Niederlanden 1932–1950). 아른험: Gouda Quint, 1995년.

루더 (E. Ruder). 『타이포그래피』(Typographie). 토이펜: Niggli,
　1967년.

루벤스 (G. Rubens). 『윌리엄 리처드 레더비』(William Richard
　Lethaby). 런던: Architectural Press, 1986년.

리, 마거릿 (M. Re). 『타이포그래피로 말하자면—매슈 카터의 예술』
　(Typographically speaking: the art of Matthew Carter). 뉴욕:
　Princeton Architectural Press, 2003년.

리, 마셜 (M. Lee), 편. 『우리 시대를 위한 책』(Books for our time).
　뉴욕: Oxford University Press, 1951년.

리시츠키퀴퍼스 (S. Lissitzky-Küppers). 『엘 리시츠키』(El Lissitzky).
　드레스덴: VEB Verlag der Kunst, 1967년. 영어판, Thames &
　Hudson, 1968년.

마르더슈타이크 (G. Mardersteig). 『오피치나 보도니』(The Officina
　Bodoni). 슈몰러 (H. Schmoller), 편. 베로나: Edizioni Valdonega,
　1980년.

마르샬 (A. Marshall). 『빛을 좇아—뤼미타이프 포톤과 현대 그래픽

산업의 탄생』(Du plomb à la lumière: la Lumitype-Photon et la naissance des industries graphiques modernes). 파리: Éditions de la Maison des Sciences de l'Homme, 2003년.

마르티넷 (J. Martinet).『뜨거운 인쇄』(Hot printing). 암스테르담: H. N. Werkmann Foundation, 1963년.

마제르망 (R. Magermans), 보댕 (F. Baudin), 편.『복스 기록』(Dossier Vox). 아르덴: Rémy Magermans, 1975년.

만 (D. Maan), 레이 (J. v. d. Ree).『활자 사진―네덜란드의 근원적 타이포그래피』(Typo-foto: elementaire typografie in Nederland). 위트레흐트: Veen, 1990년.

매켄지 (D. F. McKenzie).『서지학과 텍스트의 사회학』(Bibliography and the sociology of texts). 2판. 케임브리지: Cambridge University Press, 1999년.

― 『의미 만들기―「마음의 인쇄」 등 논문 모음』(Making meanings: 'Printers of the mind' and other essays). 애머스트: University of Massachusetts Press, 2002년.

매클린 (R. McLean).『얀 치홀트』(Jan Tschichold). 런던: Lund Humphries, 1975년.

맥머트리 (D. C. McMurtrie).『현대 타이포그래피와 레이아웃』(Modern typography and layout). 시카고: Eyncourt Press, 1930년.

메이넬 (F. Meynell).『내 인생』(My lives). 런던: Bodley Head, 1971년.

―, 사이먼 (H. Simon), 편.『플러런 선집』(Fleuron anthology). 런던: Benn, 1973년.

모런 (J. Moran).『더블 크라운 클럽』(The Double Crown Club). 웨스터럼: Westerham Press, 1974년.

― 『문서 조판』(The composition of reading matter). 런던: Wace, 1965년.

― 『스탠리 모리슨―타이포그래피 업적』(Stanley Morison: his typo-graphic achievement). 런던: Lund Humphries, 1971년.

— 『타이포그래퍼 자격이 있는—타이포그래피 디자이너 협회사, 1928~78년』(Fit to be styled a typographer: a history of the Society of Typographic Designers 1928–1978). Westerham: Westerham Press, 1978년.

모리스 (W. Morris)『이상적인 책—출판 미술에 관한 논문과 강연』 (The ideal book: essays and lectures on the arts of the book). 피터슨 (W. S. Peterson), 편. 버클리: University of California Press, 1982년.

모리슨 (S. Morison).『서체』(Letter forms). 런던: Nattali & Maurice, 1968년.

— 『정치와 문자』(Politics and script). 옥스퍼드: Clarendon Press, 1972년.

— 『타이포그래피 첫 원칙』(First principles of typography). 2판. 케임브리지: Cambridge University Press, 1967년 [안그라픽스, 2020년].

— 『필사본과 인쇄에서 서체의 역사에 관한 논문 선집』(Selected essays on the history of letter-forms in manuscript and print). 전 2권. 케임브리지: Cambridge University Press, 1980~81년.

— 『활자 기록』(A tally of types). 2판. 케임브리지: Cambridge University Press, 1973년. 파커(J. Parker)의 서론을 실은 영인본, 제프리: Godine, 1999년.

—, 업다이크 (D. B. Updike).『서간집』(Selected correspondence). 런던: Scolar Press, 1980년.

모즐리 (J. Mosley).『요정과 동굴』(The nymph and the grot). 런던: Friends of the St Bride Printing Library, 1999년.

—, 튀르캥페 (S. de Turckheim-Pey) 외.『왕의 로먼』(Le Romain du roi: la typographie au service de l'etat, 1702–2002). 리옹: Musée de l'Imprimerie, 2002년.

목슨 (J. Moxon).『기계 실습—인쇄술 전반에 대해』(Mechanick

exercises on the whole art of printing) [1683년]. 2판, 데이비스 (H. Davis), 카터 (H. Carter), 편. 런던: Oxford University Press, 1962년.

뮌헨 타이포그래피 협회 (Typographische Gesellschaft München). 『타이포그래피 100년―뮌헨 타이포그래피 협회 100년사』 (Hundert Jahre Typographie: Hundert Jahre Typographische Gesellschaft München). 뮌헨: TGM, 1990년.

― 『파울 레너』(Paul Renner). 뮌헨: TGM, 1978년.

― 『활발한 삶―게오르크 트룸프』(Vita Activa: Georg Trump). 뮌헨: TGM, 1967년.

― 『JT―요하네스 치홀트, 이반 치홀트, 얀 치홀트』(J.T.: Johannes Tschichold, Iwan Tschichold, Jan Tschichold). 뮌헨: TGM, 1976년.

뮐러브로크만 (J. Müller-Brockmann).『그래픽 디자인 문제』(Gestalt-ungsprobleme des Grafikers). 토이펜: Niggli, 1961년.

미국 그래픽 미술 협회 (American Institute of Graphic Arts), 편. 『업다이크―미국 인쇄인』(Updike: American printer). 뉴욕: AIGA, 1947년.

밀링턴 (J. Millington).『거꾸로 읽어야 하나? 또는 가장 읽기 좋은 인쇄란?』(Are we to read backwards? or What is the best print for the eyes). 런던: Field & Tuer, 1883년.

바버 (G. Barber), 편.『디드로 '백과전서'에 실린 도서 제작』(Book making in Diderot's 'Encyclopédie'). 판버로: Gregg, 1973년.

― 『프랑스 활판 인쇄―1567~1900년에 발행된 프랑스어 인쇄술 안내서 및 관련 문헌 목록』(French letterpress printing: a list of French printing manuals and other texts in French bearing on the technique of letterpress printing 1567–1900). 옥스퍼드: Oxford Bibliographical Society, 1969년.

―, 파비안 (B. Fabian), 편.『18세기 유럽 도서와 출판』(Buch und Buchhandel in Europa im achtzehnten Jahrhundert). 함부르크: Hauswedell, 1981년.

바우하우스 기록 보관소 (Bauhaus Archiv), 편.『헤르베르트 바이어:
미술 작품집, 1918~38년』(Herbert Bayer: das künstlerische Werk
1918–1938). 베를린: Bauhaus Archiv, 1982년.

바인가르트 (W. Weingart).『타이포그래피로 가는 길: 10부로 나누어
본 여정』(Wege zur Typographie: ein Rückblick in zehn Teilen).
바덴: Lars Müller, 2000년.

바커 (N. Barker).『스탠리 모리슨』(Stanley Morison). 런던:
Macmillan, 1971년.

─ 『책의 역사에서 형태와 의미─논문 선집』(Form and meaning
in the history of the book: selected essays). 런던: British Library,
2003년.

버크 (C. Burke).『파울 레너』(Paul Renner). 런던: Hyphen Press,
1998년 [워크룸 프레스, 2011년].

버트 (C. Burt).『타이포그래피 심리학 연구』(A psychological study of
typography). 케임브리지: Cambridge University Press, 1959년.

번힐 (P. Burnhill).『활자 공간─알두스 마누티우스의 독자적
타이포그래피 규격』(Type spaces: in-house norms in the typogra-
phy of Aldus Manutius). 런던: Hyphen Press, 2003년.

베닛 (P. A. Bennett), 편.『드위긴스 후기』(Postscripts on Dwiggins).
전 2권. 뉴욕: Typophiles, 1960년.

베랭포레 (J. Veyrin-Forrer).『문자와 글─도서사 연구 30년』(La lettre
et la texte: trente années de recherches sur l'histoire du livre).
파리: Ecole Normale Supérieure de Jeunes Filles, 1987년.

베리 (J. D. Berry), 편.『언어, 문화, 활자─유니코드 시대의 세계 활자
디자인』(Language, culture, type: international type design in the
age of Unicode). 뉴욕: ATypI / Graphis, 2002년.

베인 (P. Bain), 쇼 (P. Shaw), 편.『블랙레터: 활자와 국가 정체성』
(Blackletter: type and national identity). 뉴욕: Cooper Union /
Princeton Architectural Press, 1998년.

보댕 (F. Baudin).『구텐베르크 효과』(L'Effet Gutenberg). 파리: Éditions du Cercle de la Librairie, 1995년.

보스하르트 (H. R. Bosshard).『본문 조판의 기술적 바탕』(Technische Grundlagen zur Satzherstellung). 베른: Bildungsverband der Schweizerischer Typografen, 1980년.

부덴지크 (T. Buddensieg), 편.『공업 문화―페터 베렌스와 AEG, 1907~14년』(Industriekultur: Peter Behrens und die AEG 1907–1914). 베를린: Mann Verlag, 1981년.

뷔르클레 (J. C. Bürkle), 편.『막스 빌―타이포그래피, 광고, 도서 디자인』(Max Bill: Typografie, Reklame, Buchgestaltung). 줄겐 / 취리히: Niggli, 1999년.

브로디 (N. Brody).『네빌 브로디의 그래픽 언어』(The graphic language of Neville Brody). 런던: Thames & Hudson, 1988년.

―『네빌 브로디의 그래픽 언어 2』(The graphic language of Neville Brody 2). 런던: Thames & Hudson, 1994년.

브루크너 (D. J. R. Bruckner).『프레더릭 가우디』(Frederic Goudy). 뉴욕: Abrams, 1990년.

브뤼닝 (U. Brüning), 편.『바우하우스의 알파와 오메가』(Das A und O des Bauhauses). 베를린: Bauhaus Archiv, 1995년.

브링허스트 (R. Bringhurst).『타이포그래피의 원리』(The elements of typographic style). 2판. 밴쿠버: Hartley & Marks, 1996년 [미진사, 2016년].

블랙 (A. Black).『탁상출판용 활자체―사용자 안내서』(Typefaces for desktop publishing: a user guide). 런던: Architecture Design and Technology Press, 1990년.

블루멘설 (J. Blumenthal).『미국의 도서 출판』(The printed book in America). 런던: Scolar Press, 1977년.

비글로 (C. Bigelow), 듀언싱 (P. H. Duensing), 젠트리 (L. Gentry), 편.『파인 프린트 활자편』(Fine Print on type). 샌프란시스코: Fine Print, 1989년.

빅토리아 앨버트 미술관 (Victoria & Albert Museum).『베르톨트 볼페―회고전』(Berthold Wolpe: a retrospective survey). 런던: Victoria & Albert Museum, 1980년.

사이머니 (A. E. C. Simoni).『출판과 자유―영국 도서관 소장 네덜란드 비밀 출판물, 1940~45년』(Publish and be free: a catalogue of clandestine books printed in the Netherlands 1940–1945 in the British Library). 헤이그: Nijhoff, 1975년.

사이먼, 올리버 (O. Simon).『인쇄인과 놀이터―자서전』(Printer and playground: an autobiography). 런던: Faber & Faber, 1956년.

―『타이포그래피 개론』(Introduction to typography). 2판. 런던: Faber & Faber, 1963년.

사이먼, 허버트 (H. Simon).『노래와 언어: 커윈 프레스의 역사』(Song and words: a history of the Curwen Press). 런던: Allen & Unwin, 1973년.

샤우어 (G. K. Schauer).『독일 출판 미술―1890~1960년』(Deutsche Buchkunst: 1890 bis 1960). 총 2권. 함부르크: Maximilian-Gesellschaft, 1963년.

슈마허게블러 (E. Schmacher-Gebler).『에른스트 슈나이들러―문자 도안가, 교육자, 캘리그래퍼』(Ernst Schneidler: Schriftentwerfer, Lehrer, Kalligraph). 뮌헨: Schmacher-Gebler, 2002년.

슈말렌바흐 (W. Schmalenbach).『쿠르트 슈비터스』(Kurt Schwitters). 런던: Thames & Hudson, 1970년.

슈미트퀸제뮐러 (F. A. Schmidt-Künsemüller).『윌리엄 모리스와 새로운 출판 미술』(William Morris und die neuere Buchkunst). 비스바덴: Harrassowitz, 1955년.

슈바르츠 (F. J. Schwartz).『공작 연맹―제1차 세계 대전 이전 디자인 이론과 대중문화』(The Werkbund: design theory and mass culture before the First World War). 뉴헤이븐: Yale University Press, 1997년.

슈비터스 (K. Schwitters).『선언문과 평론』(Manifeste und kritische
　　Prosa). 쾰른: Dumont, 1981년.『문학 작품』(Das literarische
　　Werk) 총서 5권.

슈타인베르크 (S. H. Steinberg).『인쇄술 오백 년』(Five hundred years
　　of printing). 3판. 하먼즈워스: Penguin Books, 1974년. 개정판, 존
　　트레빗 (John Trevitt), 편. 런던: British Library, 1996년.

슐레거 (P. Schleger), 편.『제로―한스 슐레거, 디자인 인생』(Zero:
　　Hans Schleger – a life of design). 런던: Lund Humphries, 2001년.

스팔링 (H. H. Sparling).『켐스콧 프레스와 윌리엄 모리스』(The Kelm-
　　scott Press and William Morris master-craftsman). 런던:
　　Macmillan, 1924년.

스펜서 (H. Spencer).『가시적 언어』(The visible word). 2판. 런던:
　　Lund Humphries, 1969년.

― 『기업 인쇄 디자인』(Design in business printing). 런던: Sylvan
　　Press, 1952년.

― 『현대 타이포그래피 선구자들』(Pioneers of modern typography).
　　런던: Lund Humphries, 1969년.

시너먼 (G. Cinamon).『루돌프 코흐―문자 도안가, 활자 디자이너,
　　교육자』(Rudolf Koch: letterer, type designer, teacher). 런던:
　　British Library, 2000년.

시볼드 (J. W. Seybold).『디지털 조판의 세계』(The world of digital
　　typesetting). 펜실베이니아주 미디어: Seybold Publications,
　　1984년.

신미술 협회 (Neue Gesellschaft für Bildende Kunst).『누구
　　세상인가―바이마르 공화국의 예술과 사회』(Wem gehört die
　　Welt: Kunst und Gesellschaft in der Weimarer Republik). 베를린:
　　Neue Gesellschaft für Bildende Kunst, 1977년.

아이젠스타인 (E. Eisenstein).『바다 건너 그러브 스트리트―루이
　　14세 시대에서 프랑스 혁명기까지 프랑스 국외 인쇄 출판』(Grub

Street abroad: aspects of the French cosmopolitan press from the age of Louis XIV to the French Revolution). 옥스퍼드: Clarendon Press, 1992년.

― 『변화의 동인으로서 인쇄 출판―초기 현대 유럽의 소통 매체와 문화 변동』(The printing press as an agent of change: communications and cultural transformation in early-modern Europe). 전 2권. 케임브리지: Cambridge University Press, 1979년.

아이허 (O. Aicher). 『타이포그래피』(Typographie). 베를린: Ernst & Sohn, 1988년.

애슬린 (E. Aslin). 『유미주의 운동―아르 누보의 전조』(The aesthetic movement: prelude to art nouveau). 런던: Elek, 1969년.

야나코바 (I. Janáková), 편. 『라디슬라프 수트나르: 프라하―뉴욕― 행동하는 디자인』(Ladislav Sutnar: Praha ― New York ― design in action). 프라하: Argo, 2003년.

얼릭 (F. Ehrlich). 『신타이포그래피와 현대적 레이아웃』(The new typography and modern layouts). 런던: Chapman & Hall, 1934년.

업다이크 (D. B. Updike). 『메리마운트 프레스 비망록』(Notes on the Merrymount Press and its work). 매사추세츠주 케임브리지: Harvard University Press, 1934년.

― 『잘 만든 책―논문과 강연』(The well-made book: essays & letures). 피터슨 (W. S. Peterson), 편. 뉴욕: Mark Batty, 2002년.

― 『서양 활자의 역사』(Printing types: their history, forms, and use). 2판. 전 2권. 런던: Oxford University Press, 1937년 [국립한글박물관, 2016~17년].

에인즐리 (J. Aynsley). 『독일 그래픽 디자인 1890~1945년』(Graphic design in Germany, 1890–1945). 런던: Thames & Hudson, 2000년.

엘더필드 (J. Elderfield). 『쿠르트 슈비터스』(Kurt Schwitters). 런던: Thames & Hudson, 1985년.

엠케 (F. H. Ehmcke). 『서법 교육의 목적: 현대 서법 운동에 더해』

(Ziele des Schriftunterrichts: ein Beitrag zur modernen Schrift-bewegung). 2판. 예나: Diederichs, 1929년.

오언스 (L. T. Owens).『J. H. 메이슨 1875~1951년』(J. H. Mason 1875–1951). 런던: Muller, 1976년.

올더 (K. Alder).『만물의 측량―세상을 뒤바꾼 7년 장정』(The measure of all things: the seven-year odyssey that transformed the world). 런던: Little, Brown, 2002년.

워드 (B. Warde).『투명한 유리잔』(The crystal goblet). 런던: Sylvan Press, 1955년.

월리스 (L. W. Wallis).『전자식 조판―기술 격변 4반세기』(Electronic typesetting: a quarter century of technological upheaval). 게이츠헤드: Paradigm Press, 1984년.

― 『활자 디자인의 발전―1970~85년』(Type design: developments 1970–1985). 얼링턴: National Composition Association, 1985년.

윈저 (A. Windsor).『페터 베렌스―건축가 겸 디자이너』(Peter Behrens: architect and designer). 런던: Architectural Press, 1981년.

윌리엄 모리스 학회 (William Morris Society).『윌리엄 모리스의 타이포그래피 모험』(The typographical adventure of William Morris). 브리그스 (R. C. H. Briggs), 편. 런던: William Morris Society, 1957년.

윌리엄슨 (H. Williamson).『도서 디자인 방법』(Methods of book design). 3판. 뉴헤이븐: Yale University Press, 1983년.

윌릿 (J. Willett).『새로운 객관성, 1917~33년―바이마르 시대 예술과 정치』(The new sobriety 1917–1933: art and politics in the Weimar period). 런던: Thames & Hudson, 1978년.

자발 (E. Javal).『독서와 문자의 생리학』(Physiologie de la lecture et de l'ecriture). 파리: Alcan, 1906년.

잠 (A. Jammes).『디도 가문―타이포그래피와 애서 3세기』(Les Didot: trois siècles de typographie et de bibliophilie, 1698–1998). 파리: Agence Culturelle de Paris, 1998년.

— 『문자의 탄생—그랑종』(La Naissance d'un caractère: le Grandjean). 파리: Promodis, 1985년.

잭슨 (H. Jackson). 『도서 인쇄』(The printing of books). 런던: Cassell, 1938년.

제이커비 (C. T. Jabobi). 『인쇄술—실무 연구』(Printing: a practical treatise). 런던: Bell, 1893년.

존스 (A. Johns). 『책의 속성—인쇄와 지식 형성』(The nature of the book: print and knowledge in the making). 시카고: University of Chicago Press, 1998년.

존스턴, 에드워드 (E. Johnston). 『펜 서법과 기타 논문』(Formal penmanship and other papers). 런던: Lund Humphries, 1971년.

— 『필기, 채식, 문자 도안』(Writing & illuminating, & lettering). 런던: Hoggs, 1906년. 독일어판, 『Schreibschrift, Zierschrift & ange-wandte Schrift』. 라이프치히: Klinkhardt & Biermann, 1910년.

존스턴, 프리실라 (P. Johnston). 『에드워드 존스턴』(Edward Johnston). 2판. 런던: Barrie & Jenkins, 1976년.

존슨 (A. F. Johnson). 『활자 디자인』(Type designs). 3판. 런던: Deutsch, 1966년.

지코프스키 (R. v. Sichowsky), 편. 『타이포그래피와 애서 문화』(Typographie und Bibliophilie). 함부르크: Maximilian-Gesellschaft, 1971년.

치홀트 (J. Tschichold). 편. '근원적 타이포그래피' (Elementare Typographie). 『티포그라피셰 미타일룽엔』(Typographische Mitteilungen) 1925년 10월호. 영인본, 마인츠: Hermann Schmidt, 1986년.

— 『도서 디자인』(Designing books). 뉴욕: Wittenborn, 1951년.

— 『문집 1925~74년』(Schriften 1925–1974). 전 2권. 베를린: Brinkmann & Bose, 1991~92년.

— 『신타이포그래피』(Die neue Typographie). 베를린:

Bildungsverband der Deutschen Buchdrucker, 1928년. 영인본, 베를린: Brinkmann & Bose, 1987년. 영어판,『The new typography』. 버클리: University of California Press, 1995년. 스페인어판, 『La nueva tipografía』. 발렌시아: Campgràfic, 2003년.

— 『오늘의 타이포그래피에 관해』(Zur Typographie der Gegenwart). 베른: Monotype Corporation, 1960년.

— 『타이포그래퍼 얀 치홀트의 생애와 작품 세계』(Leben und Werk des Typographen Jan Tschichold). 드레스덴: VEB Verlag der Kunst, 1977년.

— 『타이포그래피 디자인 기법』(Typografische Entwurfstechnik). 슈투트가르트: Wedekind, 1932년.

— 『타이포그래피 조형』(Typographische Gestaltung). 바젤: Schwabe, 1935년. 영어판,『Asymmetric typography』. 런던: Faber & Faber, 1967년.

— 『한 시간 인쇄 조형』(Eine Stunde Druckgestaltung). 슈투트가르트: Wedekind, 1930년.

카우치 (R. Kautzsch), 편.『새로운 출판 미술』(Die neue Buchkunst). 바이마르: Gesellschaft der Bibliophilen, 1902년.

카터, 세바스천 (S. Carter).『20세기 활자 디자이너들』(Twentieth century type designers). 2판. 런던: Lund Humphries, 1995년.

카터, 해리 (H. Carter).『초기 타이포그래피 개관』(A view of early typography). 옥스퍼드: Clarendon Press, 1969년. 영인본, 런던: Hyphen Press, 2002년.

— 편.『푸르니에의 활자 조판: '타이포그래피 안내서'』(Fournier on typesetting: the text of the 'Manuel typographique'). 2판. 뉴욕: Franklin, 1973년. 모즐리, 편,『타이포그래피 안내서』에 전재.

카펜터 (K. E. Carpenter), 편.『역사 속 책과 사회』(Books and society in history). 뉴욕: Bowker, 1983년.

카프르 (A. Kapr).『프락투어—꺾인 문자의 형태와 역사』(Fraktur:

Form und Geschichte der gebrochenen Schriften). 마인츠: Hermann Schmidt, 1993년.

캠벨 (J. Campbell).『독일 공작 연맹―응용 미술 개혁의 정치학』 (The German Werkbund: the politics of reform in the applied arts). 프린스턴: Princeton Univerisity Press, 1978년.

케이브 (R. Cave).『개인 출판』(The private press). 2판. 뉴욕: Bowker, 1983년.

코브던샌더슨 (T. J. Cobden-Sanderson).『이상적인 책 또는 아름다운 책』(The ideal book or the book beautiful). 런던: Doves Press, 1901년.

코스텔라네츠 (R. Kostelanetz), 편.『모호이너지』(Moholy-Nagy). 런던: Allen Lane, 1971년.

코언 (A. A. Cohen).『헤르베르트 바이어―전 작품집』(Herbert Bayer: the complete work). 매사추세츠주 케임브리지: MIT Press, 1984년.

쿨라 (W. Kula).『도량형과 인간』(Measures and men). 프린스턴: Princeton University Press, 1986년.

크누스 (D. E. Knuth).『컴퓨터와 조판』(Computers and typesetting). 전 5권. 매사추세츠주 레딩: Addison-Wesley, 1986년.

크로퍼드 (A. Crawford).『C. R. 애시비』(C. R. Ashbee). 뉴헤이븐: Yale University Press, 1985년.

크러칠리 (B. Crutchley).『인쇄인이 되려면』(To be a printer). 런던: Bodley Head, 1981년.

크림펀 (J. v. Krimpen).『필립 호퍼에게 보내는 편지―기계식 펀치 제작 관련 문제 몇몇에 대해』(A letter to Philip Hofer on certain problems connected with the mechanical cutting of punches). 매사추세츠주 케임브리지: Harvard College Library, 1972년.

― 『활자 디자인과 제작에 관해』(On designing and devising type). 뉴욕: Typophiles, 1957년.

클링스포어 (K. Klingspor). 『문자와 인쇄의 아름다움에 관해』(Über
 schönheit von Schrift und Druck). 프랑크푸르트: Schauer, 1949년.

킨로스 (R. Kinross), 편. 『앤서니 프로스하우그―타이포그래피와 글 /
 삶의 기록』(Anthony Froshaug: typography & texts / Documents
 of a life). 전 2권. 런던: Hyphen Press, 2000년.

― 『왼끝 맞춘 글―타이포그래피를 보는 관점』(Unjustified texts:
 perspectives on typography). 런던: Hyphen Press, 2002년
 [작업실유령, 2018년].

톰프슨 (S. O. Thompson). 『미국 도서 디자인과 윌리엄 모리스』
 (American book design and William Morris). 뉴욕: Bowker,
 1977년.

투피친 (M. Tupitsyn). 『엘 리시츠키』(El Lissitzky). 뉴헤이븐: Yale
 University Press, 1999년.

트레이시 (W. Tracy). 『타이포그래피 업계』(The typographic scene).
 런던: Gordon Fraser, 1988년.

― 『활자 디자인 개관』(Letters of credit: a view of type design). 런던:
 Gordon Fraser, 1986년.

트위먼 (M. Twyman). 『틀 부수기―평판 인쇄술 초기 오백 년』
 (Breaking the mould: the first five hundred years of lithography).
 런던: British Library, 2001년.

― 『인쇄술 1770~1970년』(Printing 1770–1970: an illustrated
 history of its development and uses in England). 런던: Eyre &
 Spottiswoode, 1970년. 영인본, 런던: British Library, 1998년.

티드컴비 (M. Tidcombe). 『더브스 프레스』(The Doves Press). 런던:
 British Library, 2003년.

파선 (S. v. Faassen), 시르만 (K. Sierman), 휘브레흐처 (S. Hubregtse).
 『아름다운 지면이여 안녕! 활자 디자이너 겸 도서 디자이너 얀 판
 크림펀과 '아름다운 책', 1892~1958년』(Adieu aesthetica & mooie
 pagina's! J. van Krimpen en het 'schoone boek'. Letterontwerper &
 boekverzorger 1892–1958). 헤이그: Meermanno Museum, 1995년.

파울만 (K. Faulmann).『타이포그래피 역사』(Illustrirte Geschichte der Buchdruckerkunst). 빈: Hartleben, 1882년.

파이크 (R. L. Pyke).『인쇄물 가독성 연구 보고서』(Report on the legibility of print). 의학 연구 위원회 후원. 런던: HMSO, 1926년.

패서스 (K. Passuth).『모호이너지』(Moholy-Nagy). 런던: Thames & Hudson, 1985년.

페브르 (L. Febvre), 마르탱 (H.-J. Martin), 편.『책의 출현: 인쇄술의 영향, 1450~1800년』(The coming of the book: the impact of printing 1450–1800). 런던: New Left Books, 1976년. 프랑스어 원서, 『L'Apparition du livre』. 파리: Albin Michel, 1958년.

페르텔 (M. D. Fertel).『인쇄술 실용 과학』(La science pratique de l'imprimerie). 생토메, 1723년. 영인본, 판버로: Gregg, 1971년.

페테르선 (A. Petersen), 브라팅아 (P. Brattinga).『산드베르흐— 다큐멘터리』(Sandberg: a documentary). 암스테르담: Kosmos, 1975년.

포르스트만 (W. Porstmann).『말과 글』(Sprache und Schrift). 베를린: Verlag des Vereins Deutscher Ingenieure, 1920년.

포이너 (R. Poynor).『타이포그래피카』(Typographica). 런던: Laurence King, 2001년.

푀셸 (C. E. Poeschel).『최신 출판 미술』(Zeitgemäße Buchdruckkunst). 라이프치히: Poeschel & Trepte, 1904년.

푸르니에 (P. S. Fournier).『타이포그래피 안내서』(Manuel typographique). 파리, 1764년, 1766년. 영인본, 모즐리 (J. Mosley), 편. 전 3권. 다름슈타트: Technische Hochschule Darmstadt, 1995년.

— 『인쇄용 문자 표본』(Modèles des caractères de l'mprimerie). 파리, 1742년. 영인본, 모즐리 (J. Mosley), 편. 런던: Eugramia Press, 1965년.

— 『프랑스 출판의 역사』(Histoire de l'edition française). 전 4권. 파리: Promodis, 1982~86년.

프랭클린 (C. Franklin).『개인 출판』(The private presses). 런던:
 Studio Vista, 1969년.

— 『에머리 워커』(Emery Walker). 케임브리지: Cambridge University
 Press, 1973년.

프로스하우그 (A. Froshaug).『타이포그래피 규격』(Typographic
 norms). Birmingham: Kynoch Press, 1964년. 킨로스, 편,『앤서니
 프로스하우그─타이포그래피와 글』에 전재.

프리드먼 (M. Friedman), 프레시먼 (P. Freshman), 편.『미국 그래픽
 디자인』(Graphic design in America). 뉴욕: Abrams, 1989년.

플라이슈만 (G. Fleischmann), 편.『바우하우스: 인쇄, 타이포그래피,
 광고』(Bauhaus: Drucksachen, Typografie, Reklame). 뒤셀도르프:
 Edition Marzona, 1984년.

플라타 (W. Plata), 편.『타이포그래피 보물─꺾인 문자』(Schätze
 der Typographie: gebrochene Schriften: Informationen und
 Meinungen von 17 Autoren). 프랑크푸르트: Polygraph, 1968년.

— 편.『프락투어, 고딕, 슈바바허』(Fraktur, Gotisch, Schwabacher).
 힐스하임: Plata Presse, 1982년.

피셔 (E. Fischer).『망명하는 도서 디자인, 1933~50년』(Buchgestalt-
 ung im Exil, 1933–1950). 비스바덴: Harrassowitz, 2003년.

피어폰트 모건 도서관 (Pierpont Morgan Library).『윌리엄 모리스와
 출판 미술』(William Morris and the art of the book). 런던: Oxford
 University Press, 1976년.

피터슨 (W. S. Peterson).『켐스콧 프레스 발행물 목록』(A bibliography
 of the Kelmscott Press). 옥스퍼드: Clarendon Press, 1984년.

— 『켐스콧 프레스─윌리엄 모리스 타이포그래피 모험의 역사』
 (The Kelmscott Press: a history of William Morris's typographical
 adventure). 옥스퍼드: Clarendon Press, 1991년.

필립스 (A. H. Phillips).『컴퓨터 주변 기기와 조판』(Computer
 peripherals and typesetting). 런던: HMSO, 1968년.

하르트만 (S. Hartmann). 『프락투어인가 안티콰인가—문자 논쟁, 1881~1941년』(Fraktur oder Antiqua: der Schriftstreit von 1881 bis 1941). 프랑크푸르트: Lang, 1998년.

하우스 (J. Howes). 『존스턴의 지하철 활자』(Johnston's Underground type). 해로 월드: Capital Transport, 2000년.

하이더호프 (H. Heiderhoff). 『안티콰인가 프락투어인가? 논쟁의 역사에 대해』(Antiqua oder Fraktur? zur Problemgeschichte eines Streits). 프랑크푸르트: Polygraph, 1971년.

허스 (R. E. Huss). 『기계식 활자 조판법의 역사—1822~1925년』(The development of printers' mechanical typesetting methods: 1822–1925). 샬러츠빌: University Press of Virginia, 1973년.

헛 (A. Hutt). 『푸르니에—정통한 타이포그래퍼』(Fournier: the compleat typographer). 런던: Muller, 1972년.

헬링아 (W. G. Hellinga). 『네덜란드의 사본과 인쇄』(Copy and print in the Netherlands). 암스테르담: North-Holland, 1962년.

홀리스 (R. Hollis). 『그래픽 디자인의 역사』(Graphic design: a concise history). 2판. 런던: Thames & Hudson, 2001년 [시공사, 2000년].

홉킨스 (R. L. Hopkins). 『미국 활자 포인트법의 기원』(Origin of the American point system for printers' type measurement). 테라 알타: Hill & Dale Press, 1976년.

힌츠 (B. Hinz). 『제3 제국 예술』(Art in the Third Reich). 옥스퍼드: Blackwell, 1980년.

역자 후기

이 책은 개정판이다.『현대 타이포그래피』한국어 초판은 2004년 런던 하이픈 프레스가 펴낸 영어 2판을 저본 삼아 2009년에 나왔다. 본 개정판은 영어 2판을 바탕으로 2019년 파리 에디시옹 B42에서 펴낸 판을 저본으로 사용했다. 1992년에 나온 영어 초판과 2판 사이에는 제법 뜻깊은 차이가 있었고, 이는 저자가 쓴「서문 겸 인사말」에 요약되어 있다. 몇몇 도판이 바뀐 것을 제외하면, B42판에서 내용상 크게 달라진 부분은 없다.

대개 역자 후기는 책의 가치와 의미, 한국어로 옮기는 이유 등을 밝히거나 원서의 논점을 지역 맥락에 맞춰 해설하는 목적으로 쓰이곤 한다. 그러나 전자에 해당하는 내용은 상당 부분 뒤표지나 지은이 서문에 이미 적혀 있다. 그리고 한국어 맥락에서 부연이 필요해 보이는 부분은 본문에 역주로 달았다. 그런 범위를 넘어, 문화적 차이를 헤아리고 주요 논지를 한국 상황에 적용해 보는 일은 독자나 후속 연구자에게 맡기는 편이 나을 듯하다. 대신, 나는 이 자리를 빌려 번역 과정에서 내린 몇몇 결정 사항을 설명하려 한다.

영어 'modern'을 '근대' 또는 '모던'이 아니라 '현대'로—따라서 'modernism'은 '근대주의'나 '모더니즘'이 아니라 '현대주의'로, 'modernity'는 '현대성'으로—옮긴 데 반발하는 이가 있을지도 모르겠다. 내 생각에, '근대'는 지시 대상을 지나치게 멀리서 보게 한다. 그런 '거리 두기'는, 현대성의 현재성을 주장하는 책 내용에 비추어, 특히 부적당하게 느껴진다. 한편, 한글로 쓰인 글에서 '모던'이라는 소리는 해당 대상을 필요 이상으로 특수하고 고유한 현상으로 표상한다. 영어 글에서 'modern'이나 'modernism'은—'Modern'이나 'Modernism'과 달리—단순히 '현대' 또는 '현대주의'로 읽힐 뿐이다. 이런 일반성을 맥락에 따라 역사상 구체적이고 고유한 현상으로

헤아리는 일은 읽는 사람 몫이지, 옮기는 사람이 미리 걱정할 일이
아니라고 생각한다.

핵심 용어 몇몇은 개정판에서 다른 역어를 택했다. 초판에서
'새로운 타이포그래피'라고 옮겼던 'die neue Typographie'가 그런
예다. 초판을 작업하던 당시에도 이 운동은 '신타이포그래피'로
번역되곤 했다. 그러나 나는 이 표현이 해당 운동을 다소 지나치게
특수한 운동으로 명명한다고 느꼈고, 또 형용사 'new'가 붙는 모든
말을 접두사 '신-'을 붙여 옮길 수는 없는 마당에 (예컨대 '신그래픽
디자인'은 어색하므로) 일부 대상만 특별 취급하면 안 된다고 생각해,
조금 낯설지만 일반화한 형태에 가까운 표현을 택했다. 개정판에서
더 익숙한 표현으로 돌아간 데는, 'die neue Typographie'가 참으로
특수한 운동이었을지도 모른다는 인식도 있었지만, 초판이 나오고
몇 년 후 한국타이포그라피학회에서 편찬한 『타이포그래피 사전』
(안그라픽스, 2012년)에서 그런 표현이 채택된 영향도 있었다. 『현대
타이포그래피』의 정신에 비출 때, 공통 명명법의 기초가 되는 사전은
되도록 존중하는 편이 좋겠다고 판단했다. 그래서 개정판에서는 9장
제목이 '신타이포그래피'로 바뀌었고, 이에 맞춰 6장도 '신전통주의'가
됐다. 한편, 초판의 '원소적 타이포그래피'(Elementare Typographie)가
개정판에서 '근원적 타이포그래피'로 바뀐 것은 크리스토퍼 버크의
『능동적 도서―얀 치홀트와 새로운 타이포그래피』한국어판(박활성
역, 워크룸 프레스, 2013년)에 채택된 역어를 따른 결과다. 확실히,
전자보다 후자가 뜻을 더 잘 살린다고 생각한다.

독일어 'gestaltung'도 개정판에서 역어가 바뀐 예다. 한국과
일본에서는 대개 '조형'(造形)으로 번역되는 말인데, 원서에는
'design'으로 옮겨져 있다. 영어 'design'과 한국어 '디자인'은 설계나
도안(독일어 'Entwurf')뿐 아니라 구체적인 형태나 형상을 만드는 일
(gestaltung, 조형)을 모두 뜻하므로, 독일어 'gestaltung'의 자리에
'디자인'이라는 말을 써도 무리는 없을 것이다. 한국어 초판에서는
그렇게 했다. 그러나 '디자인'이 '조형'이나 '설계' 또는 '도안'이라는

말을 대체하게 된 것은 비교적 최근 (제2차 세계 대전 이후,
한국에서는 더 최근) 일이므로, 여기에서는 시대 감각을 더 살리려는
뜻에서 '조형'이라는 역어를 선택했다. 그래서 치홀트의 1935년
저서는『타이포그래피 디자인』이 아니라『타이포그래피 조형』이
됐고, 1953년 독일 울름에서 개교한 학교는 '디자인 대학'이 아니라
'조형 대학'이 됐다.

저자는 본문 내용뿐 아니라 형식에도 유의했다. 원서 초판과 2판
1쇄에는 책에 쓰인 표기법이 따로 설명되어 있을 정도였다. 작품
제목에서 모든 주요 단어를 대문자로 시작하는 관행 대신 첫 단어와
고유 명사만 대문자로 시작하는—"합리성의 무게가 깔린" (영어 2판
1쇄 260쪽)—프랑스식 표기법을 사용하는 등, 일반 영어 관행에서
벗어난 표기법이 쓰였기 때문이다. 한국어와는 직접 상관 없는
내용이었지만, 글을 대하는 저자의 태도를 드러낸다는 판단에서 이전
판에는 그대로 옮겼던 부분이다. 그러나 본 개정판의 저본에는 해당
부분이 삭제되고 없다. 현대 디자인과 마찬가지로, 편집도 얼마간은
설명에 의존하지 않고 저절로 원리를 드러내야 한다는 정신을 반영한
결정인지도 모르고, 단순히 그런 설명이 불필요할 정도로 결과가
자명하다는 판단이었는지도 모른다. 아무튼 이런 변화를 반영해,
한국어 개정판에서도 해당 부분은 삭제했다.

원문에서 강조와 변별을 위해 이탤릭이 쓰인 경우, 해당 구절을
밑줄 처리했다. 한국어 초판에서는 작품 제목에도 원문의 이탤릭 대신
밑줄을 그었지만, 개정판에서는 한국어 독자에게 좀 더 익숙한 겹낫표
(『단행본이나 정기 간행물』)와 홑낫표(「논문, 기사, 시, 미술 작품」)를
사용했다. 익숙하기도 하지만, 제목을 활자체가 아니라 별도 부호로
구별하는 방법에는 나름대로 합리성이 있기도 하다. (예컨대 이렇게
처리된 글은 활자체가 바뀌어도 정보가 사라지지 않는다.)

발표된 지 28년이 지난『현대 타이포그래피』는 한국어뿐 아니라
이탈리아어 (2005년), 스페인어 (2008년), 프랑스어 (2012년) 등으로도
번역됐고, 러시아어와 체코어, 중국어, 일본어판 출간 작업도 진행
중이다. 저자는 서두에서 "최근 현실을 더 포괄적으로 논하려면,

동아시아 타이포그래피가 처한 상황과 다국적 기업이 전 세계에
끼치는 영향도 고려해야" 한다고 인정했다 (14쪽). 이 책의 논지, 즉
시각적 형식뿐 아니라 체계화와 설명, 토론 등 눈에 보이지 않는
작업에서도 "의심, 비판, 이성, 희망"(190쪽)을 구현하려는 기획으로서
현대 타이포그래피가 한국어에서 어떻게 실현되어 왔는지 살펴보는
일도 무척 흥미로우리라 생각한다.

　　최성민 / 용인, 2020년

색인

현대 타이포그래피—비판적 역사 에세이

1판 1쇄 발행 2009년 3월 13일, 스펙터 프레스
2판 1쇄 발행 2020년 7월 10일, 작업실유령

로빈 킨로스 지음
최성민 옮김

스펙터 프레스
16224 경기도 수원시 영통구 대학로 109 (202호)
specterpress.com

워크룸 프레스
03043 서울시 종로구 자하문로16길 4, 2층
workroompress.kr

문의
전화 02-6013-3246 팩스 02-725-3248
workroom-specter.com
info @ workroom-specter.com

ISBN 979-11-89356-35-4 03600
값 25,000원

이 도서의 국립중앙도서관 출판예정도서목록(CIP)은
서지정보유통지원시스템 홈페이지(http://seoji.nl.go.kr)와
국가자료공동목록시스템(http://www.nl.go.kr/kolisnet)에서
이용하실 수 있습니다. CIP 제어번호: CIP 2020024028

지은이 로빈 킨로스

영국 레딩 대학교 타이포그래피 그래픽 커뮤니케이션 학부(1975)와 대학원
(1979)을 졸업하고 저술가, 편집자 겸 타이포그래퍼로 활동해 왔다. 1980년 노먼
포터의 『디자이너란 무엇인가』 개정판을 공동 편집하고 출간하면서 하이픈
프레스를 설립했다. 1980년대에 전성기 『블루프린트』 기자로 일했고, 『아이』,
『인포메이션 디자인 저널』 등 디자인 전문지에 기고했다. 1992년 주저 『현대
타이포그래피』를 써낸 후 출판 활동에 전념, 현재까지 30여 권의 타이포그래피
관련서와 음악, 문학, 철학, 건축 도서를 펴냈다. 2002년에는 그간 써낸 주요
그래픽 디자인, 타이포그래피 관련 기사와 논문을 엮어 『왼끝 맞춘 글』을
펴내기도 했다.

옮긴이 최성민

서울대학교 산업디자인학과와 미국 예일 대학교 미술 대학원에서 그래픽
디자인을 공부했다. 최슬기와 함께 디자인 듀오 '슬기와 민'으로 활동한다.
역서로 『현대 타이포그래피』, 『멀티플 시그니처』(최슬기 공역), 『디자이너란
무엇인가』, 『왼끝 맞춘 글』, 『레트로 마니아』, 『파울 레너』, 저서로 『그래픽
디자인, 2005~2015, 서울―299개 어휘』(김형진 공저), 『불공평하고
불완전한 네덜란드 디자인 여행』(최슬기 공저) 등이 있다. 서울시립대학교
산업디자인학과에서 시각 디자인과 타이포그래피를 가르친다.